Don McCullin

不合理的行為

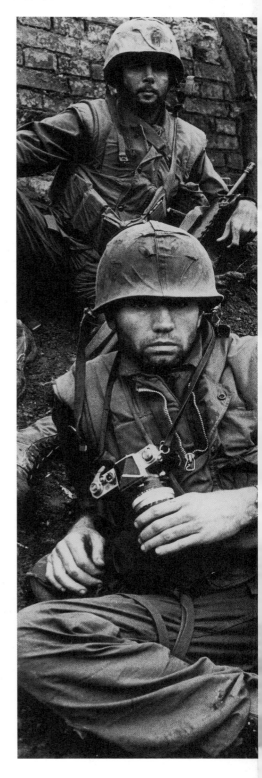

U
J
B

NREASONABLE
EHAVIOUR

唐‧麥卡林 著 _ 李文吉、施昀佑 譯

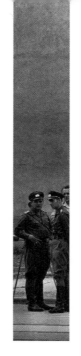

CONTENTS

目錄

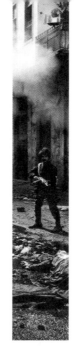

第三部：生死交關

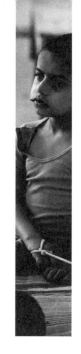

黑暗報告，良知之光 推薦序

在《不合理的行為》——唐·麥卡林自傳出版前，我已讀過他一篇長長的回憶文字。那是發表在一九九二年八月號我所創辦的《攝影家》雜誌第三期上的〈黑暗的報告〉。隨著這篇紙本文稿而來的，是一落撼動人心的黑白照片。那時的出版氛圍真叫人懷念！我所收到的作品大都是一幅幅攝影家親自放大的原作，而不是必須在電腦上觀看的電子檔案。收到快遞寄來的包裹時，從打開來的那一刻，就讓我覺得和唐·麥卡林好接近啊！有志一同的攝影文化工作者，即使身處地球的兩端，也能有如兄弟般地心心相印。

唐·麥卡林的文筆一點也不亞於他的影像創作。他走過的地方像是人間煉獄，所拍攝的照片就是人類黑暗面毫無遮掩的展現，而每幅影像都是他用生命換來的。我想，他之所以寫文章，為的就是治療自己飽受創傷的精神與肉體，而在閱讀這些文字的我們，也同時發現了被貪婪愚蠢日

漸腐蝕的自己。他的影像有如黑暗報告，而他那深刻反省的文字，就彷彿是在行過黑暗時所發出的良知之光。

我很慶幸曾與唐・麥卡林有過短暫的會面，並將當時的情形為文收錄於《面對攝影大師：與二十二位攝影大師有約》中。那是在一九九二年七月的法國亞爾國際攝影節（Les Rencontres d' Arles）：

有整整一個禮拜的時間，我每天都可以看到英國籍的攝影大師——唐・麥卡林。我們住在同一家飯店——法國亞爾的阿拉坦旅館。每天早餐時分，在那個小小的餐廳裡，無論坐在哪個角落，人人都會覺得彼此距離很近。儘管我們的雜誌才剛剛介紹過他的作品，應該是有好多話好聊的，但我還是儘可能地不去干擾他，因為大家都知道離群索居多年的他是非常害羞的……

在攝影節期間，阿拉坦旅館的天井和後院，是年輕攝影家拿作品向前輩請教，以及出版商、經紀人和美術館長來這裡發掘新人的場所。這時的阿拉坦旅館，每天就像市集一樣地好不熱鬧。麥卡林每天用過早餐後就會消失一整天，看來是想躲開一撥接一撥的人潮。

麥卡林是當代最有名的戰地攝影記者之一，三十年來先後拍過塞浦勒斯、越南、柬埔寨、剛果、比夫拉、以色列、北愛爾蘭各地的戰事。在拍攝黎巴嫩薩布拉與夏蒂拉兩處大屠殺後，決定不再拍攝戰爭，而改拍風景。

這年的攝影節，麥卡林有一個大型回顧展，兩百多張照片佔滿了四個展覽廳。一進門就是叫人觸目驚心的影像：一個孟加拉男人和他的子女圍在死於瘧疾的妻子身旁絕望地哀號；抱著

嬰兒的土耳其婦人為死於內戰的丈夫痛哭；非洲叢林裡四位戰士，由於沒有擔架，只能分別提著重傷的同袍的四肢趕去就醫；比夫拉野戰醫院的三位傷兵，兩位缺了腿、一位沒了雙眼；剛斷氣的越共士兵，身邊地上散落著一攤從皮夾裡掉出來的親人照片⋯⋯

這些照片充滿著悲慘和死亡，令人無法正視，只覺得胸口越來越沉重⋯⋯就在忍耐已達極限時，那些慘絕人寰的景象突然沒有了，換上的是麥卡林近年來拍的英國鄉村風景，以及他家裡擺設的花卉。展覽顯示他在關照世界各個角落的苦難後，回到自己的家園。他渴望和平、渴望寧靜，在自己內心的方寸之間找到一片淨土。

對這種改變，他曾經坦言：「我為媒體工作，這就意味著我擺佈別人的感情，剝削別人對不幸、痛苦的反應，而同時我自己也被擺佈；所以我覺得從各方面來說，我都有罪。對宗教，我有罪，對那些無助的人，我也深受良心譴責。當我行囊裡帶著拍好的底片，安全離去時，他們在飢餓和戰火邊緣等死。我沒辦法再承受這種罪惡感，我不願意再一直對自己說：『這個人不是我殺的，不是我讓這個孩子餓死。』我要拍風景和花朵，我要活在和平裡。」

那天，法國大富豪霍夫曼夫婦邀請一百多位攝影節的貴賓到他家牧場舉行盛大的露天午宴。除了有牧童現場表演捉牛、屠牛、烤牛之外，還有一個吉普賽的樂隊和舞女表演助興。女郎熱情地邀請來賓共舞時，不知怎地挑中了麥卡林。他手足無措，尷尬無比地站起來，在大家的起鬨下，把兩隻手臂擺動了幾下；與其說是跳舞，還不如說是求饒。那時我不禁想起麥卡林的另一句話：「和平的日子不容易。我以前習慣在地球的某一個角落，一年經歷四、五個戰爭。對我來說，正常生活並不是理所當然的事。」

看來，他的下半輩子還是會帶著他的原罪過下去。

事隔十五年的今天，當我看到《不合理的行為》中文版付梓前的初樣時，所受到的震撼程度超過當時。因為這本書鉅細靡遺地顯露了他心靈底層的煎熬，文字的水平甚至超過許多當代頗負盛名的文學家，只因他的每一句話都是親身的體驗，毫無憑空撰想。他在說的時候讓我們觸到，在寫的時候讓我們看到，攝影家的目擊經驗提供了鮮活的臨場感，以及作者掌握文字的準確度。他在說的時候讓我們看到，在反省的時候讓我們內疚。從任何角度來看，這都是我所讀過最動人的懺悔錄之一。

書名雖是《不合理的行為》，可是唐・麥卡林寫這本書的方式卻是非常理性的。他一點都不想煽情，只是讓讀者眼睜睜地看到這個時代的人類如何自我造孽、自我毀滅。他在貝魯特造訪一所精神病院時，整個醫院正在遭受猛烈的砲擊，鏡頭前一位年紀大而高貴的病人彷彿在質問著整個人類文明：

「怎麼會發生這種事？那些精神正常的人都失去良心啦？」

拍過這位病人不久後，唐・麥卡林不再拍戰爭了。然而，他接著又置身於另一個煩惱與痛苦的深淵：

「我做了我痛苦的一生中最痛苦的一件事，我現在覺得那也是我所做過最卑劣的惡行之一，我受創的程度不亞於看著我父親過世。我離開家人，開始和拉蘭同居。

「在那種狀況下，沒有一個人是快樂的。我必須選擇放棄拉蘭或放棄家庭。但我覺得我別無選擇，即使妻兒都在我們家的門口哭泣。我在黑暗中沿著 M11 公路開車到倫敦，忍住不回頭看。」

見證過世上無數的苦難與不幸，親情與家庭卻帶給麥卡林更大的心靈負擔。可見地獄並不是外界環境，而是在自己的心中。

「在內心裡，我是個失去自我認同的人，我過去的所有訓練都是向外尋找，審視地平線，找出新故事來報導。但忽然間我被迫探索內心世界，那裡頭潛伏著古老的黑暗，還有我破裂的婚姻帶來的新愧疚感。」

對我而言，唐‧麥卡林是位真正而且完全的攝影家，因為他是走進暗房，自己放照片的人。

他對暗房工作的描述深獲我心：

「我待在暗房時不喜歡走進光線中，我喜歡黑暗的一致性，那使我覺得很安全。暗房是非常適合人待的地方，它是個子宮，我覺得在那裡面有我需要的一切，我的心靈、我的情緒、我的激情、我的藥水、我的相紙、我的底片。還有我的方向。在暗房裡，我是完整的我。」

然而，在一九八七年七月一個可愛的日子裡，從暗房出來的麥卡林走入光線，接了一通電話。他的妻子因腦瘤而病倒，並在接受手術後很短的時間內不治身亡。愛人拉蘭也跟他分手了。兒子保羅跟兒媳新婚不久便離得遠遠的。另一個兒子亞歷山大有時會與他同住，但大多時候，他只有跟照片檔案中無數的鬼魂共處。

本書的結尾是這樣的：

「我檔案櫃裡的鬼魂有時似乎會跑出來嚇我，死於所有那些戰爭的鬼魂，特別是那個白化症男孩。如今，在最後一次與生命迎面相撞之後，那裡面也有我所愛之人的鬼魂。藉由這本書，他

們或可獲得自由。」

　　這是唐・麥卡林的祈禱，也是讀者的祈禱。但願這本書的出版，也能讓作者自己的心靈得到自由。

阮義忠

編按：本文為阮義忠先生受邀為本書第一版所寫之序文。

不 合 理 的 行 為

「不合理的行為」中的市場理性

推薦序

作為二十世紀後半期西方最有名的戰地與災難攝影家（直到美國紐約的 James Nachtway 從一九九〇年代年代起，才多少搶了他的鋒頭），唐·麥卡林的自傳《不合理的行為》，不能否認是本很好看的書。麥卡林的文字敘述能力，比起他的攝影並不遜色。他顯然有著新聞書寫扼要的文字訓練，以及海明威式簡潔流暢的才華。當然，攝影家李文吉品質保證的譯筆，有著很多功勞。

麥卡林是說故事的高手，他能將讀者迅速抓進他曾槍林彈雨的拍攝現場，以及他充滿亢奮、激情、躁動，同時又恐懼、矛盾、鬼魅的內心世界。

除了作者能力之外，閱讀此自傳的人，多半會被麥卡林的誠實自剖所感動。我相信這是本書作者特別吸引人、進而讓人覺得可敬的地方。麥卡林對自己的真切省視，不僅在於身為戰地攝影記者所面對之戰亂現場的各種衝突和掙扎，也在於他的個人家庭生活與感情世界。

在專業工作場域裡，他見證非洲與亞洲地區戰爭人禍所創造的殘酷和荒誕，也冷眼描述英國對北

愛爾蘭的壓制，或者倫敦某些貧民地區的荒蕪景觀。親臨戰爭現場的危險、血腥與荒謬，讓他與那些被捕捉到底片裡的死亡、血泊與鬼魂終生糾纏不清，也因而相當程度地影響了他的感情生活或家庭關係。

三十多年前，我曾在哈佛大學附近的二手書店裡，翻到麥卡林的攝影集《黑暗之心》（*Hearts of Darkness*），如獲至寶地買下。那些怵目驚心的悲慘世界影像，記得曾讓一位當時在哈佛唸書的猶太裔美國友人於翻看之際不忍卒睹而將書扔回給我（當時我心裡的反應是，這些嬌貴的、見不得殘酷真實的中產階級白人），卻讓我激動不已，確認了見證式紀實攝影的力量。二十年前，我在倫敦碰上麥卡林的攝影回顧展和《與幽靈共眠》（*Sleeping with Ghosts*）攝影集的出版，在冷冽的十一月清晨到萊斯特廣場邊上的「攝影家藝廊」排隊，領到早起的鳥才有機會拿到的三本精裝版贈書的其中一本，但那時我已經成為影像資料蒐集者，並非以麥庫林或戰爭影像之崇拜者的身份來領這本免費贈書和看待他的攝影。

當時的麥卡林，已經出版了他這本自傳最早的版本。在他攝影集的文字與其他見諸英國媒體的訪談裡，也都誠實地剖析自己的某種魂不守舍、進退失據的精神狀態。他成為自己多年戰地攝影裡那些影像鬼魅的俘虜，使得他的黑白影像特別地陰沉、凝重。他曾決心離開《週日泰晤士報》和戰地攝影工作相當一段時日，嘗試拍些風景攝影和花卉靜物之類的題材，試圖取得寧靜，但顯然沒有成功。其實那些黑白靜物與風景，也都出奇地陰鬱與低氣壓，帶有某種詭異甚至不詳之感。我曾為文提問：為什麼一個基於揭發戰爭之不義而自願不斷出入戰地的人道主義攝影家，最後會落到甚至幫不了自己？麥卡林顯然沒有從他以人道、反戰和批判的攝影實踐裡，取得自我救贖。

從荒蕪生命中脫困的這步田地？原因究竟是面對死亡與血腥的經驗過多過巨，創傷大到常人無法理解或衡量，還是攝影者成為見證不義之英雄，但當英雄不再有用武之地（或說失去媒體舞台）後的巨大失落效應？

或者，我們也許可以這樣理解：麥卡林誠實陳述的生命荒蕪與精神失落，是否多少映照了見證式新聞攝影的終究「無用」——血腥、殘酷的戰爭攝影，只帶來驚恐、憤怒或不忍，但恐怕沒有能力將這些情緒引導到有價值的認識與行動上。既然這些剝離自複雜現實脈絡的戰爭影像切片，只能進行視覺感受，無從建立對戰爭何以發生又如何可能消弭的認識，則作為精神救贖功能的有意義的行動，顯然很難發生。它多半只能成就某些不斷重複的效果，例如，戰爭照片大約一直成就了作為消費品之圖像，與媒體的商業價值。同時，戰爭攝影者也從而創造了某種「道德英雄」的效果。也許這從來不是麥卡林刻意想要製造的結果，他只是「受害者」，但是這個客觀的效果，卻也無法否認。

其實，於我而言，這本書的一大趣味，在於通過麥卡林陳述自己的故事，閱讀到這位有藝術才華、有（男性）魅力，同時是媒體寵兒，又是各種精神創傷之受害者的有趣的心理狀態。麥卡林在初老之年，於失去家人、跟家人關係緊張、不時懺悔告解之際，又韻事不斷、享受著充沛的感情生活，筆下雖試圖「低調」炫耀著他能吸引貌美且有才華的女性，但字裡行間仍可充分感受到作者的沾沾自喜之情。另外，曾認為是個已經被居家花園裡的山景與鳥叫「治癒的戰爭上癮者」的這位戰地攝影家，也承認自己的戰爭攝影「確實未能阻止戰爭的發生」，但是當他長期的新聞搭檔一聲召喚，還是立即投入二〇〇三年美英入侵伊拉克的戰爭裡！一位即將滿七十歲的戰地攝

推薦序＿「不合理的行為」中的市場理性

影記者，不斷打破自己不再碰戰爭題材的誓言，興奮地一再投入戰場，一如中了邪般地著迷，我們究竟該如何理解呢？是一種對新聞攝影的專業執著，對反戰政治立場與人道精神的堅持，或者是一種以「刺激」不斷填補精神空虛的無盡循環？

顯然麥卡林不但好像離不開這些戰場上的「鬼魅」影像，且似乎樂於與其糾纏，並甘於成為某種他自己所稱的「被虐狂」。那麼，顯然麥卡林讓旁人深感同情的、「無可解脫」的痛苦和折磨，其實也同時是一種樂趣。而一個將這種既痛苦又享受的、複雜而又自我戲劇化的人生，被這位戰地攝影家生動的書寫出來，似乎所有的「不合理的行為」，好像也都變得可以理解了。而且，如同好幾本先後在坊間出版的關於戰地新聞攝影記者的傳記或自傳，戰地攝影記者傳奇一般的生命故事，本身就是一門好生意。

郭力昕

包括我在內，我想對很多攝影工作者來說，唐・麥卡林的攝影作品極具啟發性，他的攝影生涯更是不可思議的傳奇故事。就像他謙虛地說道，很多比他偉大的攝影師，像羅伯・卡帕、賴瑞・布羅斯等等巨匠，都死在戰場上，他比他們厲害的大概只是活得比他們久。他覺得，或許是受到神的眷顧吧，他經歷了無數次生死關頭，每次都問自己，為什麼我沒死？為什麼是我身邊這些同事、好友、或士兵？他也常問自己，好運到頭了吧，就是這一次了吧？而一九三五年出生的他，如今已七十多歲了，還忙著出書、展覽、救助……

《不合理的行為》在一九九二年出版，獲得極大好評，到了十年後還在再版，作為攝影記者的自傳，這也是相當獨特的。與其說這是談論新聞攝影或戰地攝影的專書，還不如說這是見證近半個世紀世界各地戰禍與災難的肺腑之言：他對於人類苦難的不平而鳴與自己生命歷程的真誠記錄與剖析，沒有受限於大英帝國主流媒體的強權觀點，也不逃避良心的折磨，這是這本自傳讓我不捨釋手的緣故。

「英雄不怕出身低」用在麥卡林身上再適當也不過了。他在倫敦北邊最糟糕的芬士貝里公園區長大，玩伴與同學多數是所謂的不良少年，家境貧寒的他幸好有慈愛溫柔的父親和強悍但講理的母親，才沒淪落到感化院或監獄裡。但這樣的成長環境造就了他同情弱者與鄙視強權的人道精神，還有更重要的，在困境中甚至絕境中求生存的本事。他的成名作即是拍攝幫派小角色，也是他的童年夥伴，有點意外地被《觀察家報》刊登出來（一九五九），才開始他的新聞攝影生涯——如果要他到報社低頭哈腰謀職，他可沒那個臉皮，世上也少了一位偉大的攝影家。

他第一件戰地攝影差事是到地中海的塞浦勒斯採訪種族衝突，看到無辜百姓莫名地倒在血泊中，他從那名新婚妻子的淚水領悟戰爭的本質：政客野心殘害士兵與百姓。那套照片為他贏得一九六四年的荷蘭「世界新聞攝影大賽」，那筆獎金讓他辛勞半輩子的母親得以搬離貧民區。

一九六八年他轉到《週日泰晤士報》擔任攝影記者，到一九八四年與併購泰晤士報系的媒體大亨梅鐸起衝突而離職，他的戰地攝影採訪幾乎涵蓋了二戰後主要的軍事衝突，從六日戰爭、以巴衝突、比夫拉獨立戰爭、越戰、柬埔寨、薩爾瓦多、烏干達、北愛爾蘭衝突……最著名的幾幅作品已經是世紀經典：被砲擊嚇傻的美國大兵、骨瘦如柴的白化症非洲戰爭孤兒、向北愛爾蘭老百姓衝鋒的英國軍隊、在巴勒斯坦少女屍體前彈奏曼陀林的基督教民兵……戰火與受傷沒讓他流淚，目睹同事尼克‧托馬林死在戈蘭高地、東巴基斯坦那個死在救護站的母親，乃至於妻子的病逝，都讓他悲痛飲泣。尤其是他描寫妻子因自己的外遇而飲憾去世的經過，讓人忍不住跟著他哽咽落淚。我訪談過多位台灣的著名攝影家，很少人能夠如此誠實面對自己的感情世界，即便大家都知道那是創作的重要動力與要素。大概是布列松所說的吧，愛上他們才能拍好他們。

當然這十多萬字的精彩內容無法在短短的序文內做完整的介紹，對於麥卡林這樣沒顯赫家世、沒上過大學、沒有「專業訓練」的攝影家，大概可以印證《人間雜誌》創辦人陳映真先生二十幾年前跟我們這些小夥子說的：「攝影我不懂，多到生活現場，多向人民學習吧。」（如今麥卡林早已克服喪妻傷慟，再娶後家庭生活美滿愉快。在此也祝福陳先生早日康復。）

對了，麥卡林最大的挫敗經驗是一九八二年的福克蘭戰役，英國政府知道他的照片有多犀利，無論他如何想方設法都不讓他跟去。當然我們接下來看到的是美國英國兩次入侵伊拉克是如何嚴格箝制新聞自由了，或許從此再也沒有哪一張照片可以制止哪一場不正義的戰爭。

翻譯此書最大的收穫，是重新檢討自己疏懶散漫的二十幾年攝影採訪經歷，也仔細想想麥卡林等大師的報導攝影傳統還能激勵自己為人民做些什麼，在還有力氣拍照、還不覺得報導攝影已死的今日。

翻譯過程中閱讀的樂趣常常讓我疏忽了中文語意與語法的恰當與順暢，感謝繆思出版責任編輯賴淑玲小姐的細緻提醒與辛勞。對於新聞攝影，尤其是戰地攝影領域，我沒有什麼實際採訪經驗，多有謬誤尚請不吝指正。

二〇〇七年十一月廿日

李文吉　於北投家中

編按：本文為李文吉先生為本書第一版所寫之序文。

前　言

《不合理的行為》出版至今已有一段時間，我必須說，這本書引起的回響，真的令我非常驚訝。我原以為發表我個人生命裡的事件有助於驅散一些惡魔，然而，我留給自己的卻是背叛美麗的妻子與家人所引起的痛苦與愧疚。但如今，過了十二年後，我非常快樂。現在，我的生命中有四個可愛的孫子和一位美好的女士。

我現在還稱得上是個攝影師，拍攝各式各樣的案子。我在法國有過三次大型展覽，謝天謝地，攝影在法國還很受人看重。去年紐約的聯合國總部辦了一場我的攝影展，主題是非洲大陸南方的愛滋病危機。我最近出版三本新書，還正在進行有關衣索比亞南方部落的新計畫，那很令人振奮。

所以我好像終於能夠重拾生命意趣。至於未來，我想繼續工作，最重要的是，設法去更適應這個變動不經的世界。

唐・麥卡林

山默塞

二〇〇二年三月

ACKNOWLEDGMENTS

銘　謝

在眾多幫我打開生命窄門、走向寬廣世界的友人當中，我該感謝《觀察家報》的圖片編輯布萊恩‧康貝爾，是他最先派我到戰地；自由記者菲利普‧瓊斯‧葛里菲斯，他在我初出道時鼓勵我，並教我許多事；幫我的作品在美國做宣傳的康尼爾‧卡帕；馬克‧霍華斯—布斯，在維多利亞與艾伯特美術館為我策展；馬克‧山德，我最喜歡的旅行夥伴與朋友，他在我結束戰地採訪後陪我一同度過多次危機。

多虧許多同事與朋友慷慨協助，提升這本書的深度與正確性，歷經許多不足為外人道的困難，協助挖掘記憶裡我們一同經歷的事件細節，或是提供他們的看法，使我免除一己偏見。我向被我不小心遺漏的任何人致歉，並對以下諸位致上最衷心的謝意：大衛‧布倫迪、東尼‧克里夫頓、彼得‧克魯克史東、杭特‧戴維斯、強納森‧丁伯白、彼得‧鄧恩、哈利‧伊文思、詹姆斯‧福克斯、法蘭克‧赫曼‧麥可‧郝爾、伊安‧傑克‧菲利普‧傑考生、大衛‧金恩、菲利普‧奈特禮、約翰‧勒卡雷、大衛‧雷奇、諾曼‧路易斯、馬格納斯‧林克雷特、卡爾‧麥克里斯托、馬丁‧梅瑞迪

斯、亞力克斯・米契爾、布萊恩・莫納漢、艾瑞克・紐比、麥可・尼可生、艾德娜・歐伯蓮、彼得・普林格、麥可・藍德・墨瑞・塞爾・威廉・蕭克羅斯、柯林・辛普森、葛弗瑞・史密斯、沙利・桑姆斯、安東尼・泰瑞、布萊恩・華頓與法蘭西斯・溫德漢。

尼克・威勒・可里夫・林普金和羅傑・庫伯很慷慨地讓我使用他們的照片。除了我自己的照片，我也擅自使用一些朋友送我的照片，令我傷感的是，他們已經不在世上，無法徵得他們的同意。

我特別要向幾個朋友致上莫大的感激：路易斯・契斯特耐心且用心地給我的生命帶來一些秩序與方向，林・歐文在我撰文過程提供不懈的協助。

我更要特別感謝東尼・柯威爾，我在開普出版公司的編輯，他讓這一切得以實現。

PART ONE

BE
COMING
STREET
WISE

第 一 部　街 頭 浪 子

J

B

NREASONABLE

EHAVIOUR

U UNREASONABLE
B EHAVIOUR

1 戰場

一九七○年二月的某一天，一對兄弟在沙漠戰場上相遇。哥哥是我，出第二十次戰地任務的攝影記者：小弟麥可則在這遙遠的非洲國家與馬背部族、駱駝騎士交戰。如今擔任法國外籍兵團副官的他，當時還是個下士。我設法在那不毛之地降落，短短一個鐘頭的相會只落得針鋒相對。

兩人在分離的多年間，對戰爭都各有太過貼身的認識，互持己見。戰地攝影師和外籍兵團一樣，都得走上前線。拜現代通訊設備所賜，在烽火連天的國度裡，外國記者被困在飯店酒吧時，談論的戰場見聞之多，史上無人能出其右。現役戰士（英國特種部隊和傭兵除外）通常只投身自己國家的衝突，戰地記者則是無役不與。攝影記者和躲在前線後方就能獲取更多消息的文字記者不同，往往都置身槍林彈雨中。長期獻身這份工作的人，如偉大的羅伯‧卡帕與賴瑞‧布羅斯，通常都為工作丟了命。我守著這工作二十年了，或許是奇蹟吧，竟還活著。我在查德與弟弟相聚前，已到過塞浦勒斯、剛果、耶路撒冷、比夫拉等前線，也赴越南出過多次任務，而接下來，我還要去第四次以阿戰爭，去柬埔寨、約旦、黎巴嫩、伊朗、阿富汗，甚至薩爾瓦多的戰場，見證

戰爭的毀滅性。那些戰場奪走我許多好友的命。

或許是我經歷過太多戰爭，使得我和麥可漸行漸遠。我們都是為了追求冒險而走上戰場，但戰爭對於我倆卻有了不同的意義。對麥可而言，戰爭是一種遊戲，一種激情。雖然戰爭於我仍很刺激，但多數時候我只想到戰爭的恐怖。麥可的態度比較好理解，更像軍人，我的心態就沒那麼直接。畢竟我不必服從軍令，而是自願參與。如果我覺得戰爭變得可憎，為何不遠離戰場？有人告訴我，我一定是存著某種求死的願望。的確，我一生中一直有某種東西逼著我走出去記錄死亡與苦難，但我絕不會因此而渴望自己或任何人死去。

如今我已不再踏入戰場，卻仍得苦苦對抗那些戰地經驗背後的意義。每場戰爭都駭人地與眾不同，但也有可怕的雷同之處。你與死者共枕、撫慰死者，和即將死去的人一同生活。望著、注視著別人不忍目擊的事物，我幹攝影記者時，生活無非就是這些。但有人批評我硬是把這種恐懼帶到安樂的人面前。關於我所拍的戰爭與饑荒照片，有人說：「現在我們知道了，但我們知道了也無濟於事。」然而我相信，認為這一切具有深遠的影響，並不天真。了解戰爭當然很重要，而我對戰爭的體悟，也絕不僅止於近年來喚起大眾良知的照片。我的攝影主題太過嚴肅，稱不上藝術——我厭憎這種想法，也講過不只一次。對傳真相進行新聞審查，我也非常懷疑其意圖。

即便我有多年觀察經驗，卻還是做不到無動於衷，也不覺得自己可以冷漠以對。面對戰爭的慘狀，很少有人能不動搖。這些景象就是應該，也的確能激起痛苦、羞愧與罪惡感。有些景象更是不忍卒睹。有一回我和美軍海軍陸戰隊一同困在越南某個前線據點，黑暗中，一輛補給車載著彈藥衝過我們的據點，駕駛是你會在海水浴場看到的那種蠢蛋。車子停住，越共狙擊手幹掉那個

駕駛兵，他癱在方向盤上，引擎還繼續發出可怕的嗡嗡響。那一整晚，其他戰線的照明彈不斷照出他的屍體輪廓，刺眼的黃、橘、綠，神祕而令人毛骨悚然。砲火不斷，我們無法接近他，只能目不轉睛地看著這一切直到天亮，驚駭莫名。此時戰火也已逐漸平息，那個蠢蛋的卡車引擎終於耗盡汽油，懶洋洋地熄了火。

在戰火中，你常會以為明天就輪到你，你將會成為躺在地上仰望群星的那個人。一個人以一個姿勢固定躺著不動，瞪著星星，卻沒在看，確實很詭異。記得有一回我走在巡邏隊裡，槍聲忽然大作，射死我前方的兩個人。我趴下找掩護，嘴巴埋進土裡，照相機沾滿泥沙。我在那裡躺了二十分鐘，動也不動，生命中的一切在腦中飛過。在這種時刻，當你面前和身後的人都死了，你會有一種強大到無法抵擋的感覺：他們都是代你而死。

有人說我的照片洗得太暗。這種經驗怎麼能用明亮的感覺傳達？然而我自問，我所有的觀看與探究，能為這些人（或是任何人）做些什麼？當槍聲接近我的時候，我有多少次想到，就是這一次嗎？就是今天嗎？我這一生，是怎麼過的啊？

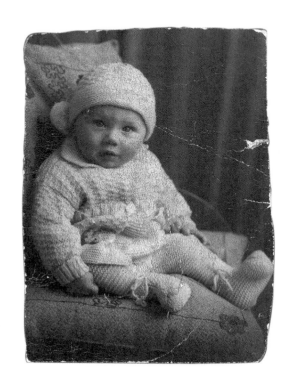

一唐，一九三六年

2 戰爭之子

如同我這個世代的所有倫敦人，我是希特勒的產物。我在三〇年代出生，四〇年代遇上轟炸，然後好萊塢電影進口了，我開始見識到暴力電影。我記得，很小的時候曾在無意中聽到父親跟母親說，他防空局的同事在轟炸後發現一顆頭顱，還裝在盒子裡四處拿給人看。在二戰期間和戰爭剛結束時，這類駭人聽聞的事是倫敦人的家常便飯，而且也烙印在兒童身上。

轟炸地點成了我們的遊樂場。我們出門蒐羅炸彈碎片和德軍丟下來反射雷達波的鋁箔。我們活在夜間空襲的恐懼中。防空洞，就像我們家後院的那一座，成了第二個家。這些避難場所有種刺鼻的味道：悶在水泥洞穴內的溼氣味。那氣味長伴我左右，我至今仍能記得，如同別人深情地回憶夏天，或冬天火爐的氣味。

兒童玩戰爭遊戲，因為生活裡只有戰爭。我記得我和弟弟麥可玩娃娃兵，我們在院子裡把娃娃兵排成戰鬥隊形，朝娃娃兵丟土塊，把頭打下來。我日後想起這場戰役，覺得就跟真的戰爭一樣恐怖。

我的第一個家離托騰漢花園園路不遠，我父親有時在那裡賣魚。說「有時」，是因為父親有病在身。家裡大多數事情都由母親決定。妹妹瑪莉出生後，家中人口增加，我們搬到國王十字車站那一帶，住進人行道鐵柵欄下方的兩個房間。但才待了幾個月，便又搬到芬士貝里公園區的廉價租屋。在當時，那是倫敦北邊最糟糕的一區。這回又是兩間潮溼的地下室，瑪莉和我一間，父母睡另一間。此外還有個洗碗槽，及一間小小的廁所，一半在室內，一半在室外。這絕對不適合慢性氣喘病人或兒童，但好歹是個家。

我對戰爭最痛苦的記憶，都源於大人要我遠離戰爭的舉動。我五歲時，瑪莉和我被迫疏散避難，幾年後才出生的麥可逃過一劫。我記得有好幾輛巴士開到保羅公園小學，載我們到帕丁頓車站。許多人淚流滿面，媽媽們揮手告別，再三叮嚀孩子。我們都掛著識別名牌，拿著裝有防毒面具的牛皮紙盒。大人告訴我們，把我們送到鄉下住是為了遠離轟炸，好保護我們。

我們抵達山默塞的諾頓聖菲利普村後，瑪莉和我就分開了。我媽媽得到的承諾是我們不會被拆散，但我們卻分住兩地。妹妹被送到村中最富裕的人家，那家人經營工程公司，在戰時大發利市。我則被送到公共住宅。我和妹妹待在同一座村子，但從那時起，生活卻有天壤之別。妹妹寄住的房子有名穿著黑白制服的女僕侍候她茶水，我會走到那兒，從窗戶偷偷看她。雖然我是她哥哥，卻被當成國宅的窮小子，不准進他們家。回想起來，你從我照片裡瞧見的某些東西，或許就是從那時開始的：在不被人注意到的情況下，設法盡量靠近我的主題。

你很快就會察覺到你在社會裡的地位，並認命接受。我住在國宅，這件事或多或少就意味著我被套上了階級枷鎖。我妹妹在那房子裡享受特權，因而離開了我們。之後，我母親做了驚人的決

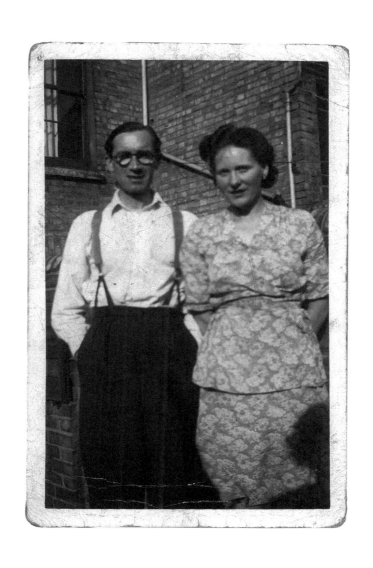

2 _ 戰爭之子

唐的父母，弗雷德
里克與潔西，芬士
貝里公園區芬特希
爾路，一九四〇年
代

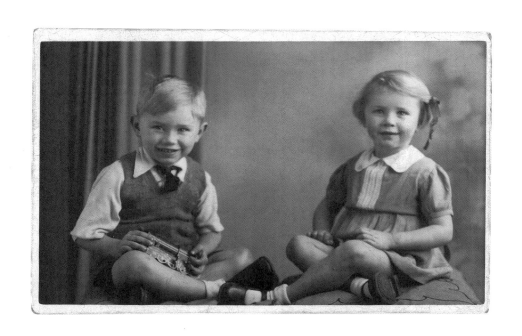

唐及妹妹瑪莉，芬
士貝里公園區芬特
希爾路，一九四〇
年代

定，讓妹妹在戰後繼續留在那戶有錢人家，永遠受他們收養。他們把她送到濱海韋斯頓的女子寄宿學校，她就這麼進了私立學校。你可以這麼說（就像芬士貝里的鄰居所說的）：「希特勒拉了她一把。」

我覺得被遺棄，沒人要，彷彿我是品種不對的狗。我記得有一次父親來探望我，他出門返家時，我追了出去，求他把我帶走。我在諾頓聖菲利普村住不到一年就又遭到疏散。我總是被疏散。

我對希特勒的轟炸計畫毫無所知，我以為母親心裡想著：讓他再次上路吧，讓我喘口氣吧。

第三次疏散讓我的處境跌到谷底。我被送到英格蘭北部，離蘭開夏郡波爾頓不遠的農村。那戶人家是雞農，我每個星期天都拿到一顆雞蛋。他們把我送去早上和下午的主日禮拜，然後還試著要我參加晚上的禮拜，想盡辦法要我走出他們的房子。週一到週五，喝過下午茶後，他們就把我趕到戶外，直到深夜十點，天氣再糟都一樣。

我睡在地板上。我的房間沒鋪油布毯，也沒家具，只堆了老舊的孵蛋器。那個房間從來沒人住過，他們只因為有多出來的房間，就被迫收容疏散的兒童。

和我同住的還有一個男童，他父親在坎登鎮開酒館。他常因尿床而遭毒打。我們被丟到一群古板的人身邊，儘管他們滿口基督教誨，卻非常無情。他們覺得我們言行怪異，我們對他們也有相同觀感。他們的馬鈴薯是帶皮煮的，我厭惡這種古怪的煮法，不肯吃，又挨了他們一頓揍。

那次疏散的挨揍經驗令我永誌難忘。我被學校的老師揍，被運動場的小孩揍，回到家又要挨揍。我蓋起了一間小鋪子，裡頭裝滿憎恨與不信任。

有一天，我逞強想做某項特技，結果從穀倉摔下來，撞破了臉。我那斷裂的鼻梁就是這樣得

2 _ 戰爭之子

來的。我爬過一段田野，昏了過去，醒來後看到兩個女人低頭望著我。她們把我送回家，我看到那雞農一副我闖了禍忍不住想揍扁我另一邊臉的模樣。他堅持要我隔天就上學。我的臉腫得像豬頭，嘴裡又冒出常被嘲笑的倫敦腔，就成了更大的笑柄。

終於我寫信給母親，告訴她，我沒有受到好的對待。她把火車票錢寄給我，我能回家了。返家前夕，那雞農把垃圾桶裡的雞飼料倒出來，裝滿熱水。我洗了十七個星期以來的第一頓澡。

那些經驗有種奇怪的後遺症：只要我弄到自己的地方，有棟農舍，就總想養些雞。我覺得雞很能為房子生色，不幸的是，當地的狐狸也有同感。說正經的，疏散經驗使我終生喜歡親近遭迫害的人。我知道被烙上野蠻、骯髒、危害社會的標記是什麼滋味。只是，我是被自己國人遺棄與惡待，而非外國人。

簡單說來，疏散的後果很能鍛鍊人。孤獨感，以及長期離開母親，其效果就如同私立學校對中產階級孩童的管教，把我變成強悍的傢伙，能夠獨立自主。但也讓我變得焦躁不安。

3 幫客街的棄兒

回顧戰時的倫敦，我養成了一堆怪異的習性。我會突然把脖子往前伸，反覆幾次，像抽搐一樣。我深怕踩到人行道上的裂縫——所有小孩對此都有點偏執，但我則太過極端了。最重要的是，我喜歡和公車賽跑。我常從芬士貝里地鐵站跑出來（這地鐵站就像礦坑場一樣向上爬升），看到開往高門的二一二路公車一啟動，便沿著路邊，或在公車前方狂奔個幾百碼，直到過了學校保健室，以考驗自己。

我後來才發現我患有讀寫障礙，經常換學校更是雪上加霜。戰時疏散結束後，我連最簡單的東西都無法讀，當然，拼命唸的單字也無法消化。在那年代，對學習遲緩的人只有一種補救教學：藤條或耳光。發怒的教師似乎覺得暴力能督促你進步。但在我的例子裡，暴力卻徒然使我大大退步。我剛回倫敦時很怕挨打、挨棍子，教師的合法管教甚至包括用拳頭重擊。有個教師為了讓我通過十一歲學測，抓住我的頭往學校牆壁撞。不過，憑良心說，芬士貝里公園小學那些恐怖的教師面對的是最惡劣的一票男童。

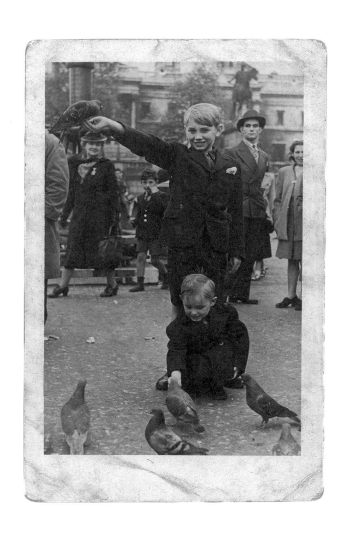

唐和弟弟麥可，
特拉法加廣場，
一九四五年

我們這些從鄉下回來的人都感受到要重新適應困苦的都市家庭有多困難。我熟悉貧窮的味道，如同我熟悉防空洞與養雞場的臭味。對我來說，那是發霉與溼氣、永遠骯髒且因沒有熱水而永遠不洗的抹地布、太多人擠在太小的空間內等等組成的臭味。即便妹妹已經不在，我們還是經常在家裡東挪西移，設法適應那個冰冷狹窄的地下室，好讓我父親得到最多溫熱。我記得自己常在他整夜不停的咳嗽聲裡入睡。然而我童年的家境使我日後面對最窮苦的人時知道要保持謙卑。不用別人告訴我，我清楚知道他們過著何等生活。

我們住處附近的芬特希爾路上有條幫客街，惡名昭彰、人盡皆知。貧窮還不足以形容這地方，《倫敦北區最糟的街道》上有精確的描述：罪惡淵藪，裡頭有小偷、打群架的高手，及所有叫得出名堂的罪犯。幫客街居民對付警察的手段，跟人們在龐普羅那奔牛節對付牛的那一套沒什麼兩樣。而且，還不限於警察。幫客街的小孩常觸動寫著「緊急事故、火警」的紅色警報箱，以引來消防隊。他們還常在炸毀的建築裡放火，好讓警報更真實。消防隊到達後，他們就丟石頭，或割斷消防水管。幫客街的兒童都在我那所小學上課。

我們的好時光都在校外。我藐視權威，所有男孩都如此。我們把轟炸過的廢墟當成祕密基地，那是我們種種劣跡的競技場。我們會買幾毛錢的馬鈴薯片當午餐，把薯片擠進長條罐裡帶進廢墟，爬到最高處，坐下來討論事情，彷彿自己置身國會殿堂。通常我們都在爭論如何破壞學校。在千瘡百孔的建築物裡，有時我們會從頂樓往一樓砸東西，假裝我們是在轟炸德國。這一切都很怪異，雖然毫無疑問，德斯蒙德‧莫里斯 1 會把這看成正常的動物行為，呈現了紀律的崩解，當局對人民統治的崩解。

1. Desmond Morris，一九二八年生，享譽世界的動物學家，著名代表作為《裸猿》。

這其中有一棟廢墟在我日後的生命裡扮演重要角色。在我們的成長過程中，炸毀的房子要不是避風港，就是暴力的犧牲品。我們把鉛管扯下來賣給金屬販子，把殘存的地板拆下來，切成木條賣給老太太當起火料，每捆二便士。殘敗樓房的地下密室帶給我們樂趣和極大快感。尤其是樓梯都不見了，從這層樓摸到那層樓更是刺激無比。對我們來說，那有如攀登艾格峰[2]，我們會在祕密基地盤踞幾個鐘頭，避開陌生人世界的眼光。

年紀更大後，我們進一步享受徹底逃離學校的樂趣。學校的保健室是逃學的中途站。若你擦破皮或受了點小傷，那就是你要去的地方。我會登記病號去保健室，然後逃得遠遠的，鑽進地鐵裡，到終點站考克佛斯特才下車。我還會穿過鐵軌折返，以躲過收票員，然後直奔鄉間，尋找鳥蛋、蛇之類的東西。我常蹺課，通常會有幾個夥伴同行，他們跟我一樣，身上的傷越來越多。

傷口通常是真的，我打了一大堆架。我不是天生的戰士，之所以和別的男生鬥毆，是由於我不願受欺負。直到今日，只要能夠抵抗，我都不會退縮，而我也已經碰過各式各樣的惡棍。在某方面這種態度很好，只是常惹來皮肉之痛。

學校裡最受崇拜的男生是群架好手，有時同胞兄弟會有多達六到七人參加，而且惹到一個，就等於惹到一夥人。但最受尊敬的是想像力天馬行空的竊賊，那些男生會半夜潛入科芬園偷新鮮葡萄，第二天在學校休息時間拿出來賣。倫敦市中心有上千個未遭轟炸卻暫停使用的場所，等著那些男生去練習入侵的技術。我對這類勾當不那麼熱衷，倒不是我有守法的天性，而是覺得偷竊極有可能使我失去自由。

毫無意外，我未能通過十一歲學測，因此和一票同學從小學升入托靈頓公園初級技職中學。

2.
Eiger，歐洲聞名的高峰，位於瑞士，海拔三九七〇公尺。

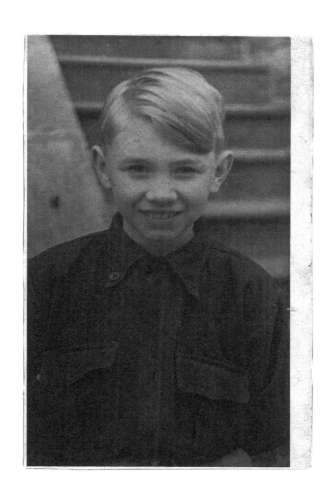

3 ＿ 幫客街的棄兒

唐，芬士貝里公園
區芬特希爾路，
一九四五年

班上同學有半數進入感化院或教養院，我很幸運沒有落入相同命運。我住的地方雖然粗暴，但仍有某種忠誠守則。你的大門通常是敞開的。到了夏天晚上，所有門窗都會打開，居民不會像日後看電視那樣，用後腦勺對著外人，而是坐在窗戶邊。他們習慣朝外看，多多少少也會守望相助。

在那些日子裡，家庭也是一體的。我記得在火爐前的小盆子洗澡時受家人寵愛的感覺。我們輪流洗澡，父親先洗，大家共用那幾小鍋熱水。我仍然會甜滋滋地想起那些時刻，即便是我剛出生的弟弟先洗，而他常常尿在澡盆裡。

有時我母親大發雷霆，家庭的和諧便瓦解了。我父親常到哈林格賭狗，或許那是他生病或無業時尋回自尊的方式，但也讓家裡的經濟更加惡化。

我母親為了調度家用，十分依賴分期付款和當鋪。在這種家境下，我的角色至關重大，現在看起來像是狄更斯賺人熱淚的小說，但在當時卻是再真實也不過。星期一早上我會拿著父親的西服到當鋪去，星期五再贖回來。西服總是包在床單內。

這碼子事令我覺得難堪。當鋪老闆是個名叫魯堪先生的小個子，禿頭，戴著無框眼鏡，留著一小撮鬍鬚，總是穿著細條紋的灰色西服，襯衫的領子很白。婦女不願意上他的門，因為他老是在給當票時握住她們的手不放。我也不喜歡去那裡。典當讓我在很小的年紀就覺得寧可偷竊也不願求人施捨。

星期六早上我會出門付分期付款，然後跑到洪塞路的唐諾生家付房租。我的另一項差事是對上門收款的人撒謊：「我媽不在。」小小年紀就開始說謊，那是給小孩子的微薄獎品，但對於維持我們一家子溫飽整潔的老夫人來說，卻是永遠戰役的部分。

我們的衣物來自潔西‧查普曼太太經營的二手店，那店看起來像是有人剛倒進了一卡車的麵條。在那堆亂七八糟的東西中，總有我或許能穿的。我母親會把衣物帶回家，想盡辦法除掉二手貨的可怕臭味。

由於父親生病，母親變成家裡的強悍角色。她經常得出門掙錢，好買回一家人的麵包，尤其冬天父親身體最虛弱時。大戰期間，英國婦女扛下一些相當粗重的活，我家老夫人在飛機製造廠工作，或到國王十字車站把火車上的貨卸到卡車上。她是出了名凶悍的鬥士，有一回就和隔壁體格粗壯的太太幹上了。當時妹妹從收養家庭回來探親兩個星期，隔壁太太叫她滾到別的地方去展示她優雅的腔調。母親當街狠狠揍了她一頓，街上頓時變成競技場，所有窗戶都打開了，每個人都在看好戲。在那之後，母親又出過一次重手，因為有個女人數落我行為不端。我同學都說他們愛看納許太太打輸時露出燈籠褲，母親也變成地方上的英雄。

我覺得這一切令人相當反感。在山默塞，我被分發到比妹妹更下層的階級，或許那自卑感使我當時變得有些勢利眼。我尊敬母親，但我的英雄是溫柔的父親，他和我相處的時間比較多。雖然他很沮喪他不能當兵，但當我看到他為民防局抬擔架時，他成了我的英雄。我從他身上學到了溫柔。

晚餐後，老舊餐桌上吃剩的乳酪、麵包屑及茶杯收走後，父親開始為我和弟弟製造玩具，搖搖馬或火柴盒教堂。他教我做小拖車、手推車甚至帶篷的篷車。麥可會揮舞著橡皮筋手槍，開著這篷車，我則是坐在後頭的阿帕契印地安人。

我也常畫我父親。我會把紙釘在牆上，有時畫出了紙外，等我把紙拿下來，牆上會留下一塊

唐（第一排左），一九四七年

白色的方形，四周是散向各方的線條。他不斷鼓勵我，我也開始學會一些技能。我敬愛父親，也感覺到他愛我的力量。我可能是社區裡唯一沒遭父親痛打過的男孩子。我最大的恐懼是他會過世，但我陪著他抵抗病魔，以克服恐懼。那通常只是簡單地跑跑腿，像是從附近的煤場偷點煤炭給他取暖。我主要的貢獻是陪著他，這時我會作些畫。我們也一起看電影。

那時我已不再看星期六早上的兒童電影（有個男孩會先溜進電影院，趁帶位人員沒注意，打開太平門讓我們進去），而改看早年的戰爭片。有天晚上，我準備好和父母出門看電影時，有個女人敲門，跟我母親說我常在托靈頓公園的防空洞和她女兒胡來。那當然是真的，但也只有在你情我願時我們才會這麼做。

我記得，當母親嗓門越來越尖時，父親控制住場面。他說：「去洗個澡，我們要去警察局。」

我在澡盆邊被扒去襯衣，母親從廚房的一頭追打我到另一頭。

「要去就最好現在去。」我聽到父親這麼說。我以為父母真的要把我押去警局。

他一路上一定強忍著笑，因為我們根本沒走近警察局，而是到我們最喜歡的亞斯托利亞電影院前排座位。兩人像是帶著十三歲的兒子外出，慶祝他變成了男人。

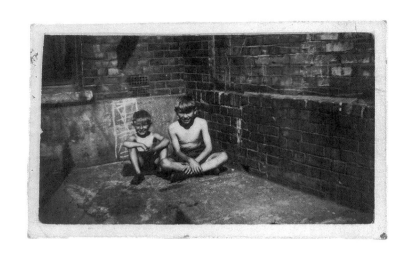

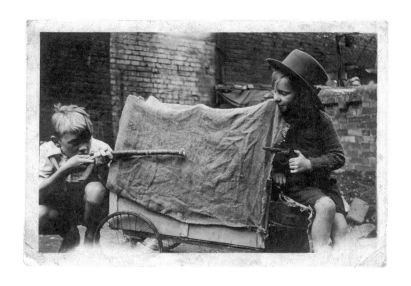

唐和弟弟麥可，芬
士貝里公園區芬特
希爾路，一九四〇
年代

4 驚人的解放

當母親對後院的防空洞發起攻擊時，我知道戰爭真的結束了。她和我拿著家裡的小鐵鎚合力拆了防空洞。這花了好幾個月時間，還改變了地面的高度。完工後，母親開始布置小花園。

我沒那麼安於和平。真正的士兵退伍返家時，我參軍了。我們這隊人馬年方十二、三歲，在漢普斯岱草原展開決戰。我們自己製作武器。我總做布倫機槍，還做得很精確。那是當時英國的輕型自動武器。我也帶著我父親的民防局老醫藥箱，好提供「急救」。這些殘酷的叢林戰鬥發生在肯伍德別墅後方，在我們幻想的「殺戮戰場」上。在那裡，我們樂於陣亡，對出色的表演引以為傲。我想，我們當中應該沒有任何人知道羅伯・卡帕在西班牙內戰拍攝的《共和國戰士之死》那幅驚人作品，但那是我們最喜歡的陣亡模樣。

對德國和日本的戰爭結束了，後遺症是整個世代的都市孩童在想事情時，都只能用戰爭的角度。我痛恨戰爭，電影則加深了憤怒。亞斯托利亞電影院放映的大多是《光復菲律賓》之類的電影，由約翰・韋恩或艾洛・弗林[1]主演。

1.

Errol Flynn（1909-1959），澳洲演員，三、四〇年代在好萊塢紅極一時的動作片演員，主演許多劍俠片和海盜片。

我也有機會接觸到最好的英國玩具兵。一些鄰居太太常帶回小錫兵，一大堆裝在大托盤裡，做她們所說的家庭作業。她們在家為錫兵著色以賺點外快，就像今日有人提供打字服務一樣。我和麥可因此有源源不絕的新士兵可在後院玩戰爭遊戲。

等到我十三歲成為真正的「軍校生」，穿上筆挺的制服時，我已是老鳥了。我一身皇家步兵團的裝備。我還記得將團徽（烈焰四射的砲彈）擦得雪亮時內心的激動。我們在布隆貝里的布倫斯威克廣場附近的操練堂裡集合，幾個週末都在奧斯特雷公園紮營，接受空彈匣和爆破管的正規訓練。那就像模擬的戰爭，我覺得很棒。

即便如此，我的軍人生涯並未維持多久。父親和老師幫我轉向比較溫和的興趣。繪畫是我上學期間唯一沒被消磨殆盡的才華，也是少數幾樣托靈頓公園的男孩可以接納，甚至羨慕的技能。英文或數學成績好的人，會被認定是老師的寵物或紈褲子弟。畫圖還算好，那很特別，像是魔術。我不敢確定我的才華有多出眾，但庫伯先生幫我申請到應用美術獎學金，並進入漢莫史密斯美術工藝暨建築學院就讀。這學校位於萊姆林電視攝影棚對面，學生既有砌磚匠，也有嶄露頭角的藝術家。

這學校還比不上達史雷德美術學院，但已經令我覺得彷彿有人給了我一本護照，一把打開花園門鎖的鑰匙，裡頭充滿色彩與光線。另外，漢莫史密斯學院有女學生，而我還沒和女孩子同堂上課過。當然我並未顯露求偶意圖，對任何女性都不屑一顧，所以也沒能很快獲得女孩的青睞，但我已和幫客街的男孩子完全不同，躋身前途似錦之列。似乎有根魔杖揮過芬士貝里公園，而我有幸得到美好許多的生活。

接下來，我的世界忽然失去了根基。我贏得獎學金，父親是全家最為興奮的，但他的病情也變得非常危急。他的發作越來越嚴重，體重銳減，我常常整夜沒睡，只盼他能活下去。但事與願違，當時有百萬座煤炭爐子往冬日天空潑灑黑煙。有天晚上他被送到高門那座像老舊工廠的聖瑪麗醫院，弟弟和我被送到鄰居家，這家人相當優雅，男主人在哈洛德百貨公司上班。我僵直地坐在客廳，翻閱一本名叫《國家地理雜誌》的東西。在我家，有時可以看到《世界新聞》，在理髮店等候時我也會翻翻《圖片郵報》和一本名為《插圖》的雜誌，但《國家地理雜誌》呈現的攝影方式，在我來說是前所未見。我深深給吸引住，忘了父親病危住院，直到警察來敲門（當年芬士貝里還沒幾個人有電話）。我記得大人壓低嗓門談話，不用別人跟我說，我也明白最壞的事發生了。

我父親曾是一七八公分的魁梧漢子，去世時體重才三十八公斤。他得年四十。日後有個朋友告訴我：「不管你當時幾歲，父親過世那天的感覺就像卵蛋給踢到一樣。」對於我的感受，這是相當精確的描述。我父親斷氣的情景、燃燒的蠟燭及其氣味，我永遠無法忘記。

那年我十四歲，是否繼續待在美術學校已無需討論。長子必須接下父親的角色，開始賺錢養家。至少當年找份工作還不難，雖然多數工作沒啥前途。母親在鐵路局的同事隨即把我弄到蒸汽火車的餐車當小弟。我通常搭彗星號列車，早上九點四十五分從倫敦開往曼徹斯特，專載商人，黃昏時再從曼徹斯特折返。我津津有味地看著那些骯髒、邪魔般的北方城市，工廠高聳的煙囪噴著黑煙。空氣污染管制法如果盡早施行，我父親可能還活著。除此之外，我還享有自由。我可以每天離開芬士貝里到英格蘭各地旅行，而我也善加利用這機會。

在內心深處，我生上帝的氣，假如有上帝的話。祂隨隨便便就把我父親帶離我身邊。在我生命裡，是父親讓我覺得悲慘的貧窮日子不那麼難以忍受。我否認上帝。在我開始自憐自艾時，有股力量浮現了。表面上我仍吊兒郎當，在火車駛過高架橋時把盤子摔出窗外，看看有啥效果。我是小流氓一個，口袋裡有三十先令，有時拿到兩倍的小費，但怒火正燃燒，就在心裡不深之處。

5 | 獵狗

我用第一筆存款買了套「泰迪男孩」西裝，藏青色的方平紋，在史托克紐文頓大街花了我七英鎊七先令又六便士，少不得還要配上一雙厚重的鬆糕鞋，當然是藍色的厚膠底鞋，還有黑色的鞋帶。我穿這套行頭赴第一次約會，對象是住在洪塞的女孩，當天下著傾盆大雨。我們前往高門跳舞，舞會在聖約瑟教堂（又名「神聖的喬」）舉辦，離父親過世的地方很近。一路上我的頭髮垂下來，背上的西裝也縮了水。

這可成熟得很，雖然我內心深處那個小鬼還未死透。夜裡我家老夫人加班時，我就成了麥可的保鑣。雖然我年紀不小了，我們仍同睡一張床，躺著收聽「黑衣人」范倫坦·戴歐爾在廣播裡朗讀一系列恐怖故事。我們連頭都縮進毯子裡，好躲開抓小孩的魔鬼。

與此同時，我還努力訓練自己從事男人有興趣的一切活動。對我而言，兒童期和成人期之間的橋梁是摩托車。街尾有個男孩把摩托車停在臥室裡，一盤盤機油擺了一地。他聲稱自己有辦法一邊換摩托車機油一邊和他女友亂搞。對我們芬士貝里公園的其他人來說，這似乎就是酷的極致了。我發誓我早晚也要弄一部那種機器，在當時，我只有坐後座的份。

「W・M・拉金斯」位於時髦的梅菲爾，這家動畫工作室給我一份工作，我離開了鐵路局。

老闆彼得・沙克斯是逃出納粹德國的猶太人，之前我給他看過一些我在美術學校的畫作。他讓我在一樓當送信小弟，還說如果我幹得不錯，就讓我調色。

調色工作沒做多久，因為後來大家發現我患有部分色盲，當然也無法勝任複雜的動畫。我應付藍色、紅色、黃色還可以，但無法掌握棕色、淺褐色、綠色。我又回頭幹送信小弟，對他們來說，我經驗太少了，還不能帶進暗房。我和攝影唯一的接觸是到霍洛威路的傑洛米照相館，和妹妹坐下來拍了張合照給家人。

梅菲爾以別的方式影響了我。我變得非常在意外表。我不自負，卻苦惱沒有足夠的錢買衣服。下班時走出皮卡迪里地鐵站，轉進查爾斯街，我會看著自己映在勞斯萊斯展示間玻璃窗上的影子，上班時則在那裡整理領子和袖口。我也記得自己掉頭逛到柏克萊廣場，聞著「摩塞斯・史蒂芬斯」這家奇妙店鋪的香水味，看著流水輕淌的櫥窗內擺置的蘭花。後者才剛服完首次刑，現在正要從感化院或懲戒機構出來。梅菲爾讓我想逃離芬士貝里公園的一切。

但為時尚早。我買了輛威羅塞特二五〇，車尾像魚，哥德前叉，每小時可以飆到八十公里。我覺得自己彷彿是布魯克蘭賽車場的王牌，頭上也沒有安全帽──當年可還沒那些玩意。星期天我們會列隊騎上A─10公路，一路騎到科里爾，跳上戰時淘汰的老舊救生艇，划進冰冷的河裡。回家的路上我們會到咖啡廳吃些歐陸餐點，然後像轟炸幹道般飆回芬士貝里公園。我們不是那代表美好自由日子的「地獄天使」[1]，彼此的友誼完全有別於我和幫客街男孩，後者是獵狗，成群

老大幫

1.
Hell's Angel，一九四八年在加州成立的摩托車俱樂部，形象兩極化，或被當成滋事的幫派暴力分子，或被視為自由奔放、兄弟情誼、榮譽的象徵。

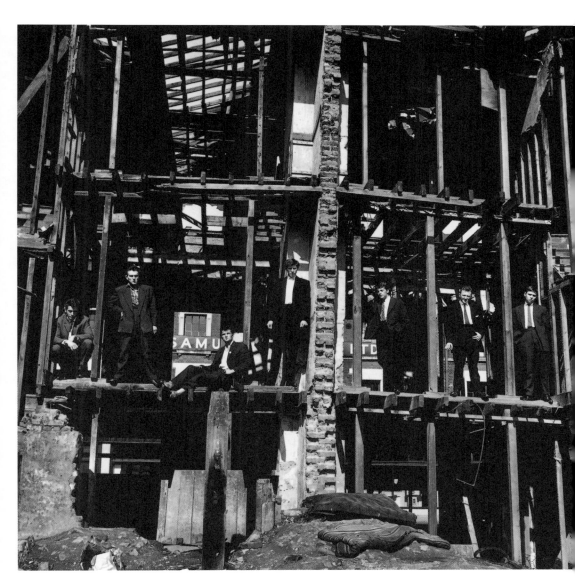

結隊找碴。

雖然有那些騎士朋友，我還是需要瘋狗。威嚇在芬士貝里公園總是很有用，而且一直有個力場要把你拉去胡作非為。我不偷竊，但幫派鬥毆是強大的誘惑。我心裡有著受壓抑的攻擊欲與許多憤恨。我想被當成貨真價實的街頭鬥士，受到尊敬，像七姊妹路那些趾高氣揚的精銳，那票人在當地有個名號——「老大幫」。他們擠在一部車裡逛大街，在舞廳裡炫耀刀械，或在夏夫斯貝里大道騷擾妓女。其中有一兩個果然成了皮條客，但當時性愛遊戲的水平也只比《健康與攻效》雜誌上通過嚴密新聞審查的裸照好一些。這票人會在週六晚上大舉出現在托騰漢的皇家舞廳。在這群暴民面前邀女孩子跳舞遭拒是難以忍受的，你會希望來一場好打，在開場的震天吶喊中討回面子。這會給大家痛快的一晚，下週你再光臨時，氣氛也會因為你而變得熱烈。

「老大幫」雖然是掠奪者，你會覺得，比起其他禿鷹，比如更強大、更老、潛伏在我們社區的罪犯，以及警察，跟他們相處要安全得多。警察是我們的天敵。如果你在死巷被條子堵到，像我某一次的經歷，你可以確定，下星期你就會因為傷勢而獲派輕鬆的工作。這一切當然都發生在第一批有色人種移民踏上英國前。我們在某些方面就像是白種黑人，不受接納。不過，我們是好笑的黑人，因為在黑人踏上英國前，我們裡頭的多數人也一樣心胸狹隘，且抱著種族歧視。

我入伍服義務役時，性格變得相當混亂。我已經愛上梅菲爾的工作，同事對我也很好，但我覺得他們彷彿能看到我額頭上寫著磨不掉的「芬士貝里公園」，後腦勺則打上「勞動階級」。我看不出我在世上除了送信還有啥搞頭。我只能確定一件事：我不想進陸軍受人擺布。聽了幾年比爾·哈利 [2]，我對軍人生涯的嚮往已一掃而空。所以我花言巧語一番，混進了空軍服役。

2.

Bill Haley，五〇年代在美國崛起的歌手，推出史上第一張搖滾歌曲，被譽為搖滾樂之父。

6 鐵槽之戰

「就在那裡！世界奇蹟之一，你們最好也讚歎一下。」有人吼著。

我們行軍抵達一輛皇家空軍巴士，奉命上車，然後被運送到沙漠裡看金字塔。在我們這些肉腳新兵眼裡，金字塔只是一堆無聊且冰冷無情的石塊。那天的好戲是搭巴士離去前爆發的喧鬧。

幾個阿拉伯人（或「中東佬」），在五〇年代，我們這些毫不在意民族感情的渾蛋是這麼稱呼他們的）強迫我們買些玻璃罐。對我們這些週薪二十七先令、住帳篷的窮漢來說，再沒什麼東西比這些玻璃罐更派不上用場。有個小伙子想出對付他們的辦法：猛地放下車窗，夾住小販的手指頭，然後罐子就會滾進來，錢卻不用付出去。那些阿拉伯人隨即發起猛烈反擊。

十八歲的我，舉止實在不怎麼文明，遠比金字塔還不如，但我慢慢掌握當兵的竅門。他們告訴我：「沒錯，麥卡林，你進入了製片業。我們有太多罐底片放在牛津郡皇家空軍班森基地的女王中隊裡。罐子要塗上數字，有一百萬罐。」那個數量還是低估的。他們的二戰空中偵查底片可以堆成幾座山，在罐子上塗號碼比把煤炭洗白還無趣。我想，我才不幹這碼子事。我那一小隊戰

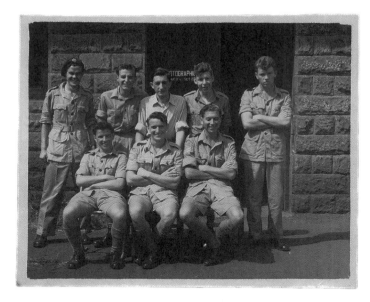

a.

b.

a.
唐（後排右），
英國皇家空軍，
一九五三年

b.
唐，牛津郡，
一九五四年

友都大力支持這個看法。我們在山脊上放哨，注意班長有沒有騎腳踏車過來。我們只有在他出現時才會把撲克牌藏起來，抓起油漆刷子。如同皇家空軍弟兄所說，我們以觀測控制產量。

我把念頭轉到國外。那是在蘇彝士通航前二年，有人告訴我「運河區」是很悲慘的單位，所以我申請香港。自然，我被分派到運河區，申請運河區的人則毫無疑問降落在遠東地區的摩天大樓、戎克船、穿著旗袍的杏眼姑娘間。

我被派去駐守伊斯麥利亞，一個以鐵絲網圍起來的院落，靠近提姆薩湖匯入蘇彝士運河處。

熱浪撲來，像大鐵鎚的重擊。

我一報到，他們就把我丟進鐵槽裡。那和同名的陸軍迷人機器[1]可毫無相似之處，而是個大桶子，跟大房間一樣大，內壁鏽蝕得很嚴重，布滿酸性藥物的結晶。我的鐵槽是空中偵查攝影的經歷中最不光彩的一環，底片就是在這裡大批大批地顯影。我的卡通電影經歷讓我夠格把這槽子洗刷乾淨。

我每天早上被吊入這玩意兒裡工作，後來則獲准去攪拌有毒的化學藥劑，甚至開始使用地圖複印機，算是種優待。

我們一星期要輪三次夜間衛兵，為此可以領到史登步槍，一種設計最糟的武器，連十步外的兵再打電話給當地的警察。接著你就會看到埃及警察沿著運河走過來，全副武裝，頭戴土耳其軍帽，手持警棍。我們會驅車上前，敬禮，行禮如儀一番。被扣押的滋事者有時會辯稱自己只是進倫敦公車都有可能打不到。偶爾我會抓到潛入營區偷東西的人，便將他們交給皇家空軍憲兵，憲來拿回不小心跑進鐵絲網的東西，警察會用他一耳光，主要是為了讓我高興，因為我會想，若不

6 _ 鐵槽之戰

1.
鐵槽的原文為 tank，也指坦克。

是他，我已經躺在床上了。我的態度真是無知。

有個攝影師力勸我參加攝影師技能測試，通過後可以做比較有趣的工作，錢也比較多。我參加了筆試，沒過關，但生活突然改善了。我仍是攝影助理，但皇家空軍決定調我到好一點的單位。這次是巨大的轟炸機停機棚，我們睡在裡頭，老鼠猖獗得很，但至少衛兵是由陸軍去站。

我被扔到肯亞的茅茅地區，我們睡在裡頭，老鼠猖獗得很，但至少衛兵是由陸軍去站。

我在肯亞危機中升等了，改到奈洛比的轟炸機司令部操作「批次處理機」。轟炸機每天返航，帶回三千或更多張茅茅地區或轟炸結果的照片，必須以最快速度沖洗。我就是那個速度。以我看來，坎培拉轟炸機最麻煩，機上有六部照相機同時拍照。情報部門用這些照片來決定次日如何攻擊叛軍。對我來說，這個工作實在太繁重，不怎麼有意思。

我比較欣賞肯亞這個國家。當時奈洛比是座迷人的殖民地城鎮，「偉大的白種獵人」頭戴狩獵帽，大隊進出史坦利飯店。放假時，我也進軍上流生活，說服一個荷蘭農場主人的女兒教我騎馬。和轟炸機機組人員交上朋友後，我眼界更是大開。

他們突擊金南加普高原和茅茅游擊基地時帶著我同行，讓我充當押運員。整個過程中，我都很享受這卑劣的轟炸氣氛：這些戴著飛行頭盔和護目鏡的傢伙滿口「好呀」、「再來一個」。其實，我都林肯轟炸機多載了我這個非法乘客後，是有些力不從心。一丟下炸彈，就像向上跳起了三百公尺，所以你就知道，轟炸機得多麼拚命掙扎才能飛離地面、留在天空。

有時在返航途中他們會低空飛過吉力馬扎羅山，如此一來，我們便可以看到安博塞利平原上成群結隊的斑馬、大象和羚羊。有時我會設法登上哈佛，一種小型護航戰鬥機，經常以好萊塢戰

爭電影的架式掃射叢林，返航時還在天空玩些花式飛行。

以我們的年輕無知，我從未想到這一切會對底下的村落造成什麼傷害，也沒想過殖民政策的對與錯。對我們而言，茅茅就像該死的印地安壞蛋，以骸人聞聽的血誓儀式聞名，士兵餐廳也經常流傳他們有多殘暴的驚悚傳聞。至於大不列顛帝國哪來的權力在另一片大陸上作威作福，則沒人懷疑。我們這些出身芬士貝里公園的人當然都是工黨，但一涉及海外事務，我就成了超級愛國者，和奧福‧加納[2]同一陣線。我的國家不可能犯錯。

當時大家普遍這麼想，但也正因一連串事件而漸漸改觀。我的軍中生涯延續了庫克船長的帝國末日之旅。我被派駐到塞浦勒斯，在該國首都尼科西亞，艾歐卡[3]恐怖分子以「自由」之名當街槍殺手無寸鐵、陪家人到雷得拉街購物的英國士兵。雷得拉街後來被稱為「凶殺大道」。但在阿克羅提利附近的皇家空軍埃皮斯科皮基地，我們遠離首都，活在另一個世界。每天早晨我們從帳篷裡爬出來，走到空氣清新的懸崖邊，下方是藍色大海，阿波羅神殿遺址的石塊在地中海的光線下閃閃發光。沒輪值的時候，我們揹上水肺學潛水。

有時我們會運送霰彈槍（或講得確切點，司登槍），因為艾歐卡鮮少攻擊武裝士兵。我們因此有機會看看這座城市，在護衛車的陪同下進入尼科西亞，這並不太危險，因為艾歐卡鮮少攻擊武裝士兵。我們因此有機會看看這座城市，對這座島嶼深層的動盪不安，即希臘人和土耳其─塞浦勒斯人之間幽微的仇恨有些領會。似乎只有禮拜天早上射鳥的樂趣能讓他們團結起來。

在這裡環島旅行，較瘋狂、但對我們而言也較好玩的方式是加入足球隊，到其他基地比賽。

在危險的山區道路，我們會遇到載滿沉重葡萄駛往工廠的卡車。和卡車會車就像亨利─喬治‧克

2.
Alf Garnett，英國電視節目裡著名的角色，是個種族主義者，反動、自私且頑固。

3.
Eoka，反抗英國的塞浦勒斯鬥士民族組織。

6 _ 鐵槽之戰

一九五五年
區芬特希爾路，
唐，芬士貝里公園

魯佐的電影《恐懼的代價》，令人毛髮直豎。擦車而過時，小伙子全伸長了手，想抓些葡萄就地做些葡萄酒，卡車司機則邊喝斥我們，邊留意不要衝下山谷。

和當地居民來些文明的邂逅，不是我們任務中的要項。某天晚上，我們在監督下前往利馬索的酒吧，身邊還有人護衛。那是某種公關演習，因為有幾個英國國會議員到島上考察，想確定英國軍隊和當地民眾相處甚歡。我們根本還沒準備好踏入多民族社會。在這難得的場合，我逮到機會向一個美麗的塞浦勒斯酒吧女郎眉目傳情。我花了大把酒錢，就為了向她放電。為了加強攻勢，我把椅子東挪西移，好來場更貼近的交流，但推椅子時卻沒對準她往下坐的美麗臀部，那可憐的女孩跌到地上，摔個四腳朝天。這個空軍處男大兵的騎士生涯就這麼突然結束了。

我在皇家空軍升到二等兵，這軍階很愚蠢，且惠而不實，還獲頒一枚可笑的「非洲一般勤務」獎章。理論上，我也見識了這世界。除了派駐埃及、肯亞和塞浦勒斯，我也飛到亞丁和喀土木，驚鴻一瞥令人屏息的尼羅河。但除了那匆匆幾眼之外，大多時候我看到的，都是我不想認識的世界，被帶刺鐵絲網包圍的世界。

雖然我未能成為皇家空軍的攝影師，倒也確實獲得一樣重要的東西：我的第一部相機。有人告訴我，他們在送貨到亞丁的路上可以用非常低廉的價格買到相機。我決定了，比起一對獅子皮非洲鼓，相機是我畢生積蓄三十英鎊更好的歸宿。就這樣，我成了一部全新羅萊的主人。那是雙眼反光相機，拍照時掛在胸前，往下看取景。當時我還不知道這也是三〇年代偉大攝影師比爾‧布蘭德與布拉塞使用的相機。

我有一次搭上哈佛戰鬥機，從空中拍攝肯亞皇家空軍伊斯雷基地，幾乎立即賺回部分費用。

我做了一百五十張明信片在營區內賣，一張一先令。另一批底片正在顯影時，攝影部班長走進來，開始鬼扯：「有人在這裡拚命撈錢，我要來查清楚。」他當然不在乎我做生意，他只是不爽我沒算他一份。

我回到芬士貝里時手頭已經沒錢了。我想這東西似乎沒什麼用途，也想不出來要拿來幹麼，所以拿羅萊當了五英鎊。

我母親有一天問我：「那部可愛的照相機跑哪去了？」我說了，她回答：「真糟糕。」然後走出門，用自己的錢把相機贖回來。她這慷慨的舉動大大改變了我的生命。

7 謀殺案

一連串不可思議的事件又將我推回攝影之途，很不幸，這些事件都圍繞著一樁謀殺案。

我剛退伍時有種感覺，覺得自己好像不曾離開過。芬士貝里公園的世界依舊，那些人也沒變。

我不在的時候，母親和樓上的男人起了爭執。他經常喝得爛醉如泥，到半夜才回家，還拿皮帶鞭打幼子。有天晚上我母親自己動手執法，用一具巨大石膏裝飾品（在漢普斯岱園遊會贏來的獎品）砸他的頭，樓梯間四處是血跡和石膏碎屑。她前往沃斯利警察局按鈴報警，也簽了保，保證遵守法紀。我想那個小男孩會很感激她插手介入。

另一件值得注意的事件發生在芬特希爾路：西印度群島人首度在芬士貝里公園落腳，惹惱了很多本地人。但我倒覺得他們善良又溫和。

梅菲爾的拉斯金公司找我回去，並決定要讓我那半吊子的攝影知識多少派上用場，所以把我放進小暗房裡翻拍素描。我自己學會沖洗底片，也更了解藝術家與動畫家。我那套「踹人或被踹」的態度使我圓滿地熬完兵役，但在這裡似乎不怎麼管用。當然，我現在所談的，

是一個無法向書本求助的人在人文教育上一步步慢慢自我啟蒙。我試著讀書，卻只覺得自己像個傻子。到了二十一歲，我的全部藏書僅有兩本小書，一本是繪畫，一本是野生動物，都是母親在我小時候買下的，一本一先令。

老大幫還在廉價的咖啡館閒晃，雙腳翹在桌子上大做白日夢。唯一明顯的改變是他們最近愛上了電影「大盜狄林傑」式的牛仔帽。我一拿到從當鋪贖回的相機，就熱切地想為他們的新造型拍些電影劇照式的閃亮照片。接著我野心更大，試著在不同場景拍攝他們。我很喜歡操作相機，但不知道照片除了取悅拍攝對象，還有什麼用途。

當時大家最喜歡在黑斯托克路上的小咖啡館鬼混，店長是壯碩的義大利女人，有個漂亮的女兒瑪麗亞。那些男孩會問：「我們的烤吐司可以夾瑪麗亞的乳房嗎？」然後她媽媽會說：「夠了小伙子，正經點，要乖，不要調皮。」這對話一直到我當完兵都還很受歡迎。

七姊妹街的葛雷舞蹈協會成了週六夜晚的集會場所。很難想像這高貴的店名底下藏著多麼不高尚的東西。伯特・阿賽拉提曾是摔角冠軍，一對耳朵像握緊的拳頭，是魁梧到足以擋住大門的巨人。但即便是伯特也常分身乏術，只是幫派弟兄出於尊敬，仍會在口頭上敷衍他。這地方聲名大噪，吸引了北倫敦各地像喬治・拉夫特和詹姆士・卡格尼[1]那一類的人。他們為了找當地角頭兄弟單挑而跑來這裡，下場通常是在地上倒成一片，像老式美國照片裡被幹掉的強盜。葛雷的店其實很像地下酒吧，方尖塔旋轉燈在你腳下閃個不停，看起來像是有一千隻老鼠想逃出這房子。

女孩子會來這裡，覺得可以遇到北非城裡的亨佛萊・鮑嘉。我也受那種氣氛及女孩子所引誘。我就是在葛雷的店裡遇上生平所見最美的女孩。她一頭金髮，大眼睛，名字叫克莉絲汀，和莫斯

1.

George Raft 及 James Cagney，兩人都是美國演員，專門飾演幫派分子。

老大幫，一九五〇年代

維丘的朋友一同來這裡探險。照我們的標準，莫斯維丘已是相當高級的住宅區。

我對她一見鍾情，和另一個也看上她的小伙子差點打了起來。他長得很帥，還不斷激我：「我隨時可以把到她。」他沒得逞。我追到了她，還發現她性格甜美。我們之間沒多少共通點，她非常聰明，有八門學科通過高中學歷檢定考試，若有人敦促她，她大可進入大學。她在倫敦橋附近的非洲核果進口公司上班，懂法語，也會操作電傳打字機，但出身並不顯赫，父親是郵差，住在附有浴室的國宅。我讓她相信我愛她，兩人定了下來。

在當年，小伙子必須遵守一套固定的模式。他得先浪子回頭，然後在跟女孩子結婚安定下來之前，先約會個兩年。克莉絲汀的父母接受了我，大出我意料之外，或許是被我母親用水管調教出來的那副健康正派的模樣給騙倒了。然而，即便有克莉絲汀的文明薰陶，我狂野的少年期仍未畫上句點。有個傢伙在巴士站惹到我，某天我找他單挑，打完架後，帶著受傷的嘴唇和克莉絲汀到洪塞市政廳跳狐步。但最詭異的一架，還是我在芬士貝里公園的最後一役。

我們參加一個女孩的喪禮，她為了本地一個男孩子自殺，每個人心情都很差。在回家的路上，我這輛福特老車載著幾個令人頭痛的傢伙，其中一人要求在哈洛威路下車撒尿。他急著跑到巷子裡，因此撞破了後照鏡，我下車罵了他一句。我應該趁他還在撒尿難以還手時揍他，但我還沒氣到要打架，只是覺得不爽。接下來就看到他衝到我面前，朝我的臉揮磚塊。我設法揍了他的肋骨，把磚塊搶過來往他臉上砸，不停地打，直到他頭破血流。我覺得這場架非得打出個你死我活。

然後我說：「你打夠了吧？」他拿頭撞我的臉，算是回答。我們站在那裡，都流著血，他平靜地說：「我想大概算平手吧。」

第一部 _ 街頭浪子　｜　66

我們回到車上，我送他到皇家北區醫院縫一縫頭。我跟他不熟，但從此之後，他碰到我都會親切地打聲招呼。克莉絲汀對這類暴力感到不安，但從不曾對我變心，某次我們去看電影，結束後一道回到芬特希爾路的家，發現我母親跟往常不一樣，竟還醒著。她有消息要宣布。

「和你一起在葛雷的店鬼混的那幫人，他們惹了大麻煩。有個警察在那裡被殺了。」她說。

結果查出來了，這場糾紛的主角是一個年紀很大的傢伙（以混混來說）。榮勞‧馬伍德，二十五歲，伊斯靈頓的鷹架工人。他帶了把刀子到協會，想擺平某樁復仇案。一般來說，大家只會用到鐵拳套。他可能只想嚇嚇人，但各個幫派選好了邊，在人行道上打起來時，有個警察想要站到兩派人馬中間，卻遭人在背後捅了一刀。他死於失血過多。馬伍德溜掉了，但他父親勸他去投案。

接下來幾週，我們這些芬士貝里公園的居民聊來聊去都離不開這件凶殺案。這件事也使全國注意到不良少年與幫派暴力的問題日益惡化。在拉金斯，大家都向我打聽這件事，我告訴他們，我家附近的幾條街上住了許多幫派混混，我還和他們上同一所學校。老大幫並未直接涉入這起凶殺案，但我帶了幾張他們的照片到辦公室，同事告訴我應該試著發表。有人建議我去找《觀察家報》，那是高品質的週日報，開明、關心社會，但我從未讀過。

當年可沒那些複雜的保全裝置擋住報社門口。我穿著粗呢西裝和麂皮鞋，就這樣直接走進《觀察家報》在都鐸街上的辦公室，也沒事先約好，就被帶到圖片桌。圖片編輯名叫克里夫‧霍普金斯，他仔細看過我的照片，身子往後靠向椅背，以探究的目光看了我良久。

「這些都是你拍的？」他終於開口問。

「是。」我只答了這句話。

他說：「我喜歡這張照片，我會用。你願意多幫我拍一些嗎？」

我離開時非常激動，有人正式委託我拍更多照片，還找了個名叫克蘭西・西葛爾的文字記者撰寫報導。不過，芬士貝里公園對那件事仍有發言權。

我拍完那些男孩子，走出黑斯托克路的咖啡屋，看到那輛眼熟的渥斯利汽車等在那裡。我走近時，車門打了開來，傳出執法人員友善的邀請。

「上車。」

我說：「不要。」

「如果你知道怎麼為自己著想，就上車。」

我上了車。第一次總是要拒絕，但也別太過分。這裡的遊戲規則就是如此。

「我們有理由相信你帶著偷來的照相機窩在那間咖啡廳。」

我告訴他們相機不是偷來的。他們要求看收據，我當然沒隨身帶著。他們提議到我住的地方找收據，否則我就得直接去警局。

我說：「好吧，但是幫個忙，別把車子停在我家外面。如果我母親看到你們，你們麻煩就大了。」

他們笑了出來：「也就是說你媽媽很凶悍嘍？」不過他們還是配合我的要求。我進了屋子，搜遍小櫃子的抽屜才找到收據。老夫人問我在幹嘛，我只回答我在整理東西，然後溜了出去。警察看過收據，油腔滑調地說：

「先生，需要我們把你載回剛剛那個地方嗎？」

我拒絕了條子的虛情假意，看著他們離去。那一刻實在很過癮。當然，我也確實幫了執法人員的忙，如果我母親逮到他們為了相機騷擾我，不用說，她會拿出最重的飾品砸他們的頭。

那張照片登上了一九五九年二月十五日的《觀察家報》，占了半版篇幅，那年我二十三歲。

那張大照片是我在凶殺案之前拍的，照片裡的小伙子穿著他們最好的西裝，在幫客街（為了改善形象，已改名為瓦科特街）一棟燒毀的房子裡大擺姿勢。他們正打算出發到亞斯托利亞戲院混一個下午，在那之前，我先把他們湊在一起。

如今，我比以前更看得出那是張優秀的照片。照片顯示出拍攝者注意到了結構，那一定是出自本能，因為當時我還不知道那個名詞是什麼意思。照片的曝光也很棒，肯定也是出於僥倖，因為我沒有測光表。

那張照片改變了我的一生。人們告訴我，就算我不是經由那張照片嶄露頭角，也會有別張。我不覺得情況一定會是如此。我不太能忍受拒絕，也沒有成為攝影師的強烈欲望。假如我得拚命才擠得進艦隊街 2，那我絕對到不了那兒。

2.
Fleet Street，曾是英國報社的大本營，至今人們仍以之代稱英國媒體。

8 加緊腳步

不止那個警察命喪葛雷舞蹈協會，馬伍德也逃不過一劫。受審之後，根據無情的死刑法，他被處以絞刑。對這兩人而言，七姊妹街那晚的事件是悲劇；於我，則是新生活的開始。

那些照片登上《觀察家報》後，我被形容成電影工業裡的靜態攝影師，說得有點過頭。我的工作只是翻拍動畫圖片，但是忽然間，似乎每個人都跑來邀我拍照。《生活》雜誌打電話來，英國廣播公司也是。倫敦西區一個劇團要我拍他們的演出。《新聞紀事報》和《週日畫刊》也打來了。《觀察家報》也要我提供更多作品。拉金斯的電話響個不停，把大家都惹毛了。

雖然那是最有收穫的時期，但我沒有接案子的經驗，也不知如何處理住我丟來的錢。當時週薪十英鎊已是不錯的工資，而《觀察家報》付我的照片費是五十英鎊，我手頭最大的一筆錢，也引導我往前邁一大步——到銀行開戶。芬特希爾的家庭生活也有所改變。星期天我母親都出外找《觀察家報》，該報在當地不是很暢銷。電話也裝了，好讓我的新生涯不致干擾到拉金斯。

克莉絲汀到龐德街的公司上班，我們幾乎每天到萊恩斯·柯那之家共進午餐，就像電影《相

見恨晚》的屈佛‧霍華和西麗雅‧潔森。我們邊邊用便宜的菜湯和麵包卷，邊計畫結婚事宜。然後我會衝到白教堂拍攝窮困潦倒的人，或四處搶拍青少年暴力事件。我甚至還為奈波爾拍攝他第一本書的封面。

我還是深感自己的學識不高是一大缺點。《攝影》雜誌寄給我一封評論，編輯在信中寫道：照片中有許多出色的東西，其中有一點很突出，那就是「非常世俗」。當時我想，這一定是很高的讚美，直到我在字典裡查到這個字。即便如此，我還是鼓起勇氣離開拉金斯，開創自己的道路。

我的特約工作主要來自《新聞紀事報》、《城鎮》雜誌和《觀察家報》。比起以往，我更有自信沿著艦隊街走進《觀察家報》的報社。事實上，那是個奇怪的地方，一切似乎都很拮据，檔案架和窗戶彷彿已有多年未清，整棟建築的光線像是出自林布蘭的手筆。然而，在這一片暗淡中，我邂逅了報社既可愛又古怪的人物，如和藹可親的編輯大衛‧雅斯托和珍‧布朗，我發誓她只到我手肘高度，而且她還把羅萊和萊卡相機裝在購物籃中。

那段期間我開始到英國各地旅行採訪，住鐵路旅館，看著那些人在昏暗餐廳用早餐，每個人都小心翼翼，不敢讓刀叉叮噹響。我開始感覺到內心有某種尊嚴油然而生，全國性的報紙信任我唐‧麥卡林，叫我去拍攝重要事件，又把照片刊登出來，底下還有我的名字。

我學得很快。在艦隊街，你必須加緊腳步往前衝。你養成更敏銳的感受力，因為速度非常重要。你總是想比身旁的人快。那是一種節奏，而不是訓練，而我一直覺得不可思議，艦隊街怎麼會挑上我這麼一個未經琢磨的人，直接把我插入更高電壓的插座，就要我去看、去做我自己都沒有把握的事。

b.

b

c.

c.　　　b.　　　a.

派對上的唐與克
莉絲汀，倫敦，
一九五八年

唐，一九五六年

克莉絲汀，
一九五六年

我家的財務狀況改善了，母親把我們住的地方買下來，不久又賣掉，帶麥可搬到空氣比較乾淨的劍橋郡魏斯比齊。離開前，她安排我租下最高的兩層樓，因為克莉絲汀和我結婚了。

結婚的時機不算好，我們穿著新衣服搭火車離開利物浦車站，到無聊的東海岸度蜜月，卻和一大堆返營的阿兵哥擠在一起，夠不舒服又引人側目。我們回到每週房租五十先令的家，我貼上新壁紙、牆壁塗上木蘭花色，我覺得那會使芬特希爾路高尚一些。我也裝修了一間兼具暗房、廚房與浴室功能的房間。鐵皮澡缸放在火爐路邊，好方便取熱水。除此之外，我們只有幾件家具和一架可疑的電視機。客人上門坐在椅子上時，我們就坐在床上。克莉絲汀的父母覺得女兒淪落到全世界最不像樣的地方。住我們樓下的人懶得把空牛奶瓶放到屋外，我們聽到他們把瓶子放在水槽裡用鐵鎚打碎。

我開始抱著懷疑回顧芬士貝里公園，但也不是毫無眷戀。我不覺得我背叛了自己的根，但我知道自己還沒全然融入這個世界或另一個世界，正處於不穩定狀態中。兩個世界都不容閃失。我很怕和滿腹經綸的記者相處，也日漸明白攝影記者的地位遠低於文字記者。我天生就不向這種態度屈服，而且，即使我強烈察覺到眼前的天地日益開闊，仍覺得困惑。

在早年那些建立自信的日子，有兩個報社記者幫了很大的忙。菲利普·瓊斯·葛里菲斯，本身也是優秀的攝影記者，他介紹我使用實得士一三五單眼相機，我買了一部二手的，被降級的那部羅萊一二〇雙眼相機則安靜地躺在書櫃裡。那部新玩具很輕巧，可以舉在眼睛前面取景，還可以換鏡頭。《觀察家報》的文字記者約翰·蓋爾激勵我像他那樣盡可能冒險犯難。在一個風雨交加的晚上，我們採訪英倫海峽泳賽，因為太危險，主辦單位已經要參賽者別再下水，他忽然問我

一

唐及他與克莉絲汀
的畫像，芬士貝里
公園區，一九五六
年，攝影：菲利普・
瓊斯・葛里菲斯

敢不敢和他一起下海玩。他被洶湧的海浪拋上拋下，同時大叫：「下來啊，麥卡林，你他媽的膽小鬼！」有如華格納的鬼魂在夜裡呼喊，至今我腦海裡還迴盪著他的大嗓門力促我追上。

我和克莉絲汀在花都補過我們俗氣的蜜月。就我來說，我是在巴黎下定決心要過危險生活。說到底，巴黎才是嚴肅新聞攝影的大本營，這裡有《巴黎競賽》畫報，還有像馬格南這樣偉大的圖片社，所以，若我還想認真看待我的工作，便不能忽視巴黎。這一切都是一個法國佬引起的，他勾引我漂亮的妻子，而我就像在芬士貝里公園葛雷協會幹的那樣，對他飽以老拳，再送上不雅的威脅，當然他聽不懂我的臭罵。這場面把我的小妻子惹哭了，我們到咖啡廳坐下，我悶悶不樂地翻閱雜誌，然後看到了一張東德軍人跳過鐵絲網的驚人照片。那時柏林危機和柏林圍牆才剛揭開序幕。突然間，我看到我的攝影必須走的方向。我大聲說出：「我一定要去柏林。」

我那位妻子沒有被嚇到，也沒怨言。的確，她鼓勵我去做，我欠了她太多聲感謝。她永遠支持我，雖然當時她還沒想到日後她將得不斷受憂慮啃食。我不斷出發，一次次走向越來越遠的國度，走向危險，一付想自殺的模樣。

我們縮短第二次蜜月行程，趕回倫敦。我趕到《觀察家報》，但是他們對我去採訪柏林沒啥興趣。我對編輯丹尼斯‧哈克特說：「好吧，但不管怎樣，我明天還是要去柏林。」我已滿腔熱血。光是機票就讓我荷包見底，四十二英鎊，我一個月的收入。我帶著哈克特語氣有點憐憫的介紹信去找《觀察家報》駐柏林通訊員，很快就置身柏林藝術家聚集區的豪華飯店，和猖狂而生氣勃勃的派翠克‧歐唐納文面對面。他總是佩戴一朵康乃馨，臉上有條明顯的疤痕，他後來告訴我，事情發生在二戰期間，那時他是皇家禁衛軍軍官，有一回他的坦克車衝上橫過馬路的電線，他很

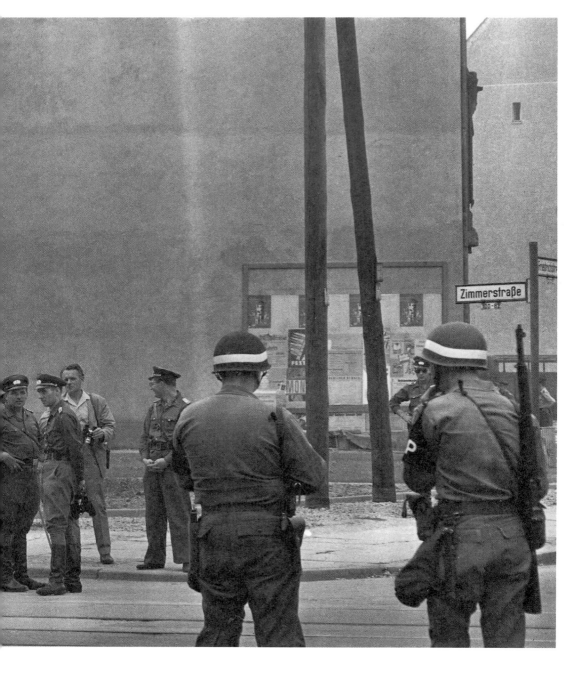

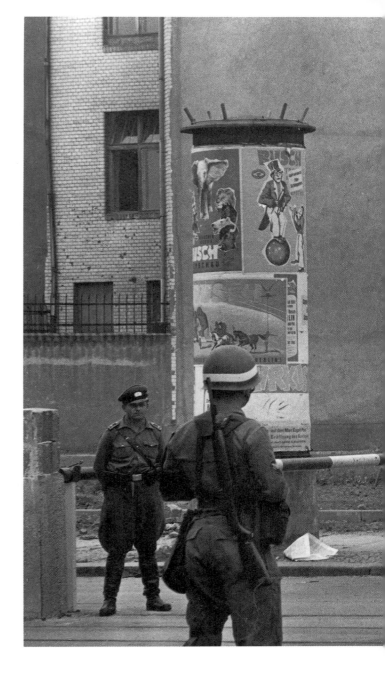

不聰明地站了起來。

他說：「我將帶你好好看看柏林，你有興趣嗎？」

我豈止有興趣。我無法拒絕跟著當代的偉大記者殺進柏林最熱鬧的夜生活，即使喝一杯啤酒就足以讓我頭暈，而我真的就這麼醉了。此外，當時柏林仍未經歷戰後重建，還是勒卡雷的柏林，也還是一九三〇年代的地下社會情調。在一間酒吧裡，我們看到一絲不掛的女人騎馬走在鋪著沙子的擂台上。派翠克與沖沖地想爬上那匹馬，身著長大衣的男子把我們給請出場。我們就這麼瘋了一整晚，從這家酒吧到那家酒吧。

第二天一早我去找派翠克，他完全不受前一晚的放浪形骸所影響，還戴上一朵新鮮的康乃馨。

我們前往腓德烈大街，看他們用爐渣磚築起柏林圍牆。美國士兵架著機槍，神情緊張地站在門廊。

我拿出我的羅萊和賓得士小相機拍照。

憑著那些柏林圍牆的照片，我真正打進艦隊街的新聞世界：《觀察家報》跟我簽了每週兩天十五基尼[1]的合約。這是很大一筆錢，我終於可以在柯爾尼·哈契巷購置小房子，一年後我第一個兒子保羅在這屋裡出生。那些柏林照片也獲得「英國新聞獎」的最佳系列報導獎。我能感覺到自己的抱負越來越大，體內的血液奔騰不已。我像是學成下山的選手，摩拳擦掌，只等著迎接大競賽，只等著全世界的認可。在二十八歲的年紀，我雄心勃勃，還有《觀察家報》與《照相機》雜誌的圖片編輯大力吹捧，我已準備好接下國際大事的任務。過沒多久，這樣的機遇降臨時，我還不知道那次的體驗會是如此強烈。

美軍與東德的邊防，柏林弗里德里希路通行處，一九六一年

1. Guinea，一基尼等於一鎊一先令。

9 首次試煉

我想在塞浦勒斯一試身手。然而，在到達尼科西亞，走進雷得拉皇宮飯店的酒吧時，我對自己仍沒什麼把握。我和這群自視為菁英的國際媒體大軍素不相識，他們看起來當然也沒什麼興趣認識我。有幾張臉帶著期待轉過頭來看，又一下子撇開了。他們是在找老朋友，脖子上掛著相機的無名小卒新來乍到，他們可沒興趣搭理。有個傢伙走過來找我說話時，我鬆了口氣，心生感激。

他說：「剛到嗎？」然後就開始幫我惡補。塞浦勒斯自我當兵之後發生了很多事，而我只略知一二。塞浦勒斯已經獨立，希臘裔主教馬卡里奧斯當上了總統，希臘人和土耳其人的關係從很差惡化到糟透了。當地還是看得到大批英國士兵，但英軍已不再是大英帝國強權的延伸，而是擔任內戰的調停者。偏遠的土耳其村莊發生了很多暴行，而且，我這位新朋友認為情況還會更惡劣。

我們又聊了一陣子，我忽然明白我這位指導者對我的興趣不只在專業方面。他是同性戀者。

這麼一個肌肉發達的專業戰地記者竟會有性取向的毛病（當時的社會還是很蒙昧的），我毫無心理準備。我後來才知道，不是只有異性戀者才具有能力與勇氣，但當時我匆匆結束了對話，另外

找別人聊天。

我找到一位瘦高個兒，名叫唐諾德・懷斯，《每日鏡報》的攝影記者。另一個好人是《觀察家報》的伊凡・葉慈。葉慈一直在寫希臘東正教教會的報導，但衝突忽然爆發，打斷他虔誠的研究，他也立即就地成為採訪記者。就這樣，我和教會記者一同踏入我第一個戰場。

正統戰地記者都被帶開了（我後來才發現，正統戰地記者經常如此），在英國皇家空軍安排下參加導覽團，從空中環島一周。

伊凡和我被留下來，得自己想辦法。好像沒什麼大事發生，動亂地區似乎常如此，同樣地，我是在日後發現這件事。除了回我以前服役的埃皮斯科皮與拉那卡皇家空軍基地等老窩閒逛，好像也沒什麼更好的事可做。伊凡得趕回去赴晚餐約會，但光是可以看到阿波羅神殿，就足以讓他興致勃勃地跟來了。

利馬索與埃皮斯科皮附近沒什麼看頭，除了屋頂上隨時保持警戒的大批英國傘兵。他們偵查到希臘人正在動員，擔心會出事，但不知道會出什麼事。事發之時，我們正從利馬索的郊區趕回，好讓伊凡來得及赴晚上的約。

我們經過土耳其區，就在這時候，聽到可怕的「啪拉啪拉」聲。

「該死的排氣管壞了。」我火氣來了。

我們下車走到車後，卻發現排氣管完全正常。我聽到的是兩挺布倫機槍從車頂掃射而過的聲音。

「天哪，伊凡，我們在火線中。」

當時已接近傍晚，而我們還在土耳其區的深處。我對伊凡說：「我想留在這，這裡看來像是會有事情發生。」

我把車開出去，讓伊凡搭上計程車，然後回到原地，正要停車時，看到一群人手持武器蹲伏在馬路上。他們穿著老舊的英國大衣，頭戴蒙面毛線帽。我走向前問警察局在哪，他們朝我撲來，我在土耳其護衛的嚴密監視下進入警局。經過幾個小時的訊問，警察放了我，在半夜把我帶到醫院。這原本是社區活動中心，在戰時改建成醫院。

一夜睡不安枕，我很早就被叮噹聲吵醒，原來是一顆子彈打中我床後的窗戶鐵欄杆。接著槍聲大作，越來越頻繁。子彈呼嘯而過的音量遠比我預期的還大，火力的真實感幾乎凌駕了好萊塢電影敢呈現的任何東西。

驚嚇、害怕與某種興奮混在一起，令我渾身顫抖。當時我還不知道究竟發生了什麼事：約有五千個武裝希臘裔民兵偷偷包圍了利馬索鎮上這座小型土耳其社區，並從街角和屋頂開槍。土耳其居民已經疏散到公共建築物裡避難，並計畫反擊。

我走入這場槍戰的中心，躲在裝甲車後面，誤以為車子可以掩護我。這個位置很有利，我拍到那張日後引起很多討論的照片：一個土耳其槍手跑步現身，影子清楚印在牆壁上。我當時冒了個險，日後再也沒膽這麼做。我下定決心面對恐懼，對抗恐懼。戰場一轉移，我就跟著往這兒跑，往那兒跑，到處跑。我繃緊了神經，感到自己完全被猛烈的戰況給圍住，肩上扛著沉重的責任感──我是現場唯一的記者，一定要把眼前的事記錄下來，傳到全世界。我從這條街跑到那條街，設法不漏掉每幅重要畫面，並想辦法盡量靠近。結果是，我捲入了記者（尤其是拿相機的記者）

絕對不願面對的處境中。我有幾張照片是在狙擊手的射程內拍到的。

那實在很瘋狂。戰鬥持續一整天，我覺得好像過了一輩子那麼久。在某條街上，我看到收容無辜居民的電影院遭到猛烈射擊。我看到有人誤入戰場（這可能發生在你我身上），跑進街角的商店。有些人搞不清楚發生了什麼事。有個老婦人困在交戰雙方的火網中，旋即倒地，那看起來有如她只是提著菜籃子跌了一跤，一個老人出來救她，我想是她先生。她躺在血泊中，而他也被同一個狙擊手射中，倒在她身邊。

我看到婦人頂著床墊擋子彈跑來跑去，就像她們戴著頭巾擋雨。

我心驚膽戰地看到一棟建築物抵擋不住戰火，裡頭防守的土耳其兵與居民如洪水湧出。婦女和兒童也跑了出來。我記得自己放下相機，衝過火線，把一個三歲小孩抱到安全的地方，他母親在他身旁尖叫。幾年後，我發展出一套守則，好在戰場上把自己拉回去拍照。但當天工作時，我沒有理論可循，一切全憑直覺。

我了解塞浦勒斯衝突的部分起因，也想藉由那張槍手照片表現出來。那只是東地中海地區大鬍子式、半黑道的種族仇殺暗流，或人們所說的男子氣概。在這裡，情況非黑即白，只有情緒性的必然，沒有值得懷疑的灰色地帶，或需要研究、理解的問題。這種易受挑動、以侵略與復仇自豪的男性驕傲與尊嚴，原本就已一觸即發，如今全都在豔陽的熾熱中展露無遺。

然而，跟那場槍戰比起來，更令我永誌難忘的是我與戰爭大屠殺的首次平靜相遇。事情發生在一座土耳其小村落，名為阿伊歐斯—索左梅諾斯，離尼科西亞約十五哩，裡頭都是石屋與泥屋。

我在村落外下車時，看到牧民正把牲畜趕出村子放牧，四周非常安靜。我拍到一個漂亮的女孩子，

大約十八歲，戴著頭巾，手上拿著雙管霰彈槍。她莊嚴地走開，頭抬得高高的。我聽到遠處的哭聲，也聞到燒焦味。我察覺出附近有人死了。我聽到人聲，便爬上小丘找人。幾個英國士兵站在一輛裝甲車旁，我走上前去說「嗨，嗨」，彷彿我是在山默塞鄉間散步後遇到他們。

其中一個士兵說：「早，想看看死人嗎，兄弟？那邊有一個。被霰彈槍打中臉，不是很好看。」

我心想，天啊，我有辦法面對這個狀況嗎？

我走到那人腳前。他雙腳張開，而我的眼睛順著他的身體看到他的臉，殘存的臉。我看到深棕色的眼睛直瞪著，有如看著天空。我回想起父親過世時。我心想，死亡就是這樣。我心想，這很糟，但還不算太糟，我還可以忍受。

我走開時，那個士兵說：「喔，那屋子裡還有兩個。」

我走到那石屋邊，敲了敲窗子。一片死寂。我轉了門把，打開門。溫暖溼黏的熱空氣被清晨的寒意給趕了出來。我看到的是場很難處理的屠殺。地板上布滿了血，有個男子趴在地上，另一個直直仰躺著，身上沒有任何傷口，或者說，看不出有傷口。現場悄無聲息。我進到屋內，關上門。我聞到有什麼東西燒了起來。在另一個房間，我發現第三個死者。有三人死去，父親和他兩個兒子，一個二十出頭，另一個稍微大點。

大門忽然打開，有個女人領著眾人進來，我稍後才得知她是最年輕那名死者的妻子。兩人幾天前才結婚，禮物還放在前面的房間，全在槍戰中給打爛了。破掉的杯子、盤子、玻璃器皿和飾品，都是親友帶來的結婚賀禮。

現在我的麻煩大了，我想。他們會認為我闖進他們家。我已經拍了照，我的罪行不只是法律

跪在丈夫遺體旁的土耳其女性，塞浦勒斯，一九六四年

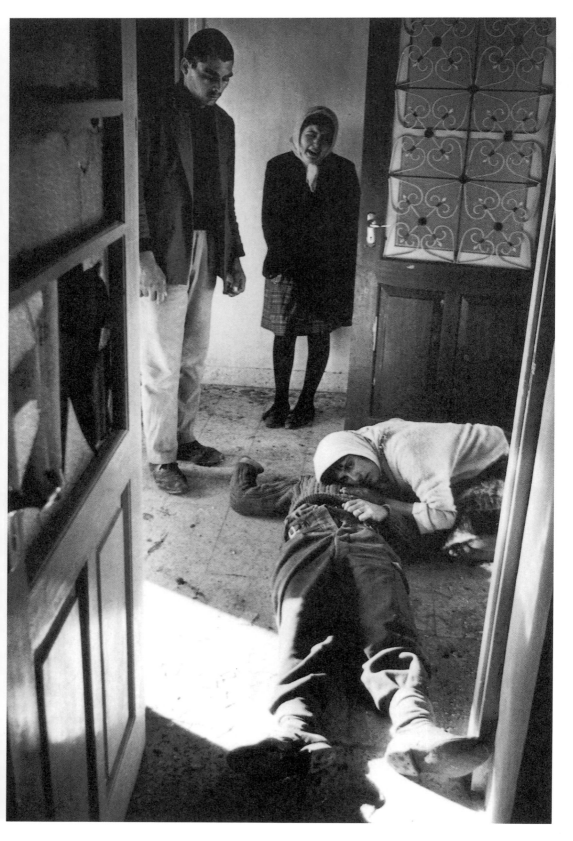

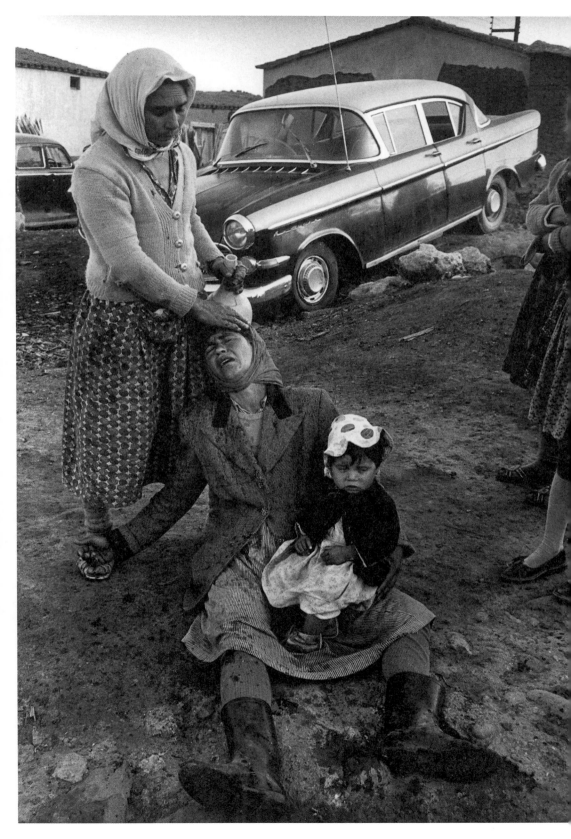

上的私闖民宅，還冒犯了死者，及大家的情緒。那個女人撿起一條毛巾覆在她丈夫臉上，然後開始哭泣。

我記得自己說了些笨拙的話：原諒我，我是報社派來的，而我不敢相信眼前所見的一切。

我指著手中的照相機，請求他們讓我記錄這場悲劇。有個老人說：「拍你的照片，拍你的照片。」他們希望我拍下來。我這才知道，所有中東人都希望能表達和記錄他們的哀傷。他們非常強烈地表達哀痛。不只土耳其人和希臘人如此，這是地中海住民的習俗，一種表現得非常外放的哀悼。

知道自己獲准拍照後，我開始用非常嚴肅且具尊嚴的方式來構圖。這是我第一次拍攝這種意義非凡的題材，讓我覺得彷彿有張畫布在我面前，我一筆筆畫出，致力於講述一則控訴的故事。

我後來才明白，當時我是想按照哥雅為戰爭作畫或素描的方式來拍照。

最後，那女人跪在她年輕的丈夫旁，抱住他的頭。我當時還很年輕，卻也了解那種痛苦，我發現自己很難抑制奪眶而出的淚水。我走出屋子時失魂落魄。我脫水了，嘴唇黏在一起。

我想，在那一天我長大了。我稍微能夠擺脫個人的怨恨。我覺得生命對我特別苛刻，給我疏散、給我芬士貝里公園區、在我還小的時候奪走我父親等等。那天在塞浦勒斯，當我看到別人失去父親，失去兒子，我覺得我可以在這經歷中看到自己，我的遺憾不再只是我個人的東西，而變成普遍的情緒。於是我可以說：「好吧，我並不孤單。」

第二天，在另一座村子，我拍了一個土耳其家庭，他們家的牧羊人在山丘上遭到射殺。可憐的牧羊人當然是好欺負的活靶。他們正在做一副勉強堪用的棺材，牧羊人的兒子在一旁看著，那

為丈夫之死哀泣的土耳其女性，塞浦勒斯，一九六四年

是個小男孩。我當年迎接從醫院送回的父親遺體時，年紀大概就這麼大。在儀式般的奇特莊嚴感中，他們把那顆打穿牧羊人的子彈送給我。這類經驗是一種試煉，但我同時也覺得是種恩典。他們用一種無法解釋的方式教導我如何去當個人。

塞浦勒斯為我帶來自我認識的啟蒙，和剛萌芽的所謂的同理心。我發現自己對別人的情緒體驗能夠感同身受，並靜靜地接納，傳遞出去。我覺得我有一種特別的洞察力，對於眼前發生的事情，我能夠分辨、瞄準其本質，並在光線、色調與細節中看到這個本質。我也發現自己有極強的溝通能力。

在我的照片中，我希望捕捉到一種不朽的畫面，能夠代表整個歷史，並具有儀式或宗教畫的影響力，好烙印在世界的記憶中。雖然當時我還無法實現這種想法。

不久後我便知道，我第一次拍的戰爭照片有某種衝擊性。這些早期的照片獲得錄用，《觀察家報》在往後幾週又兩度把我派到塞浦勒斯。

為死去的丈夫哀慟的土耳其婦女，塞浦勒斯，一九六四年

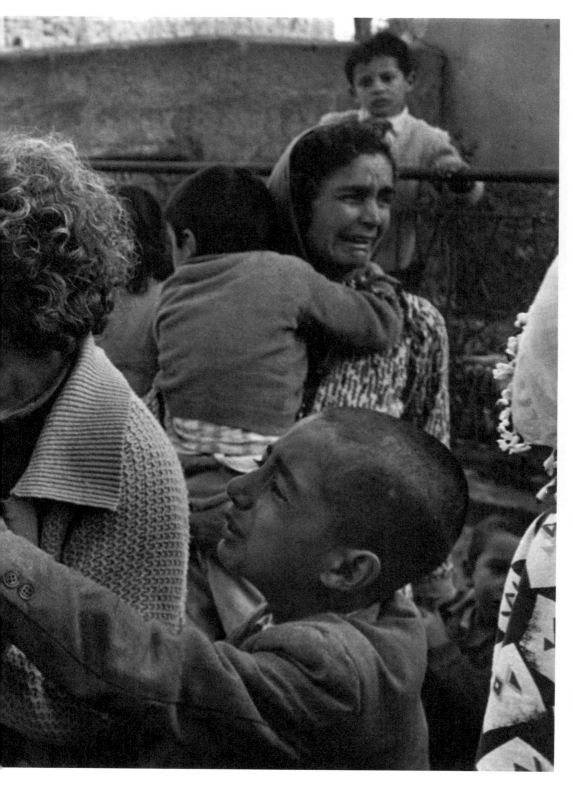

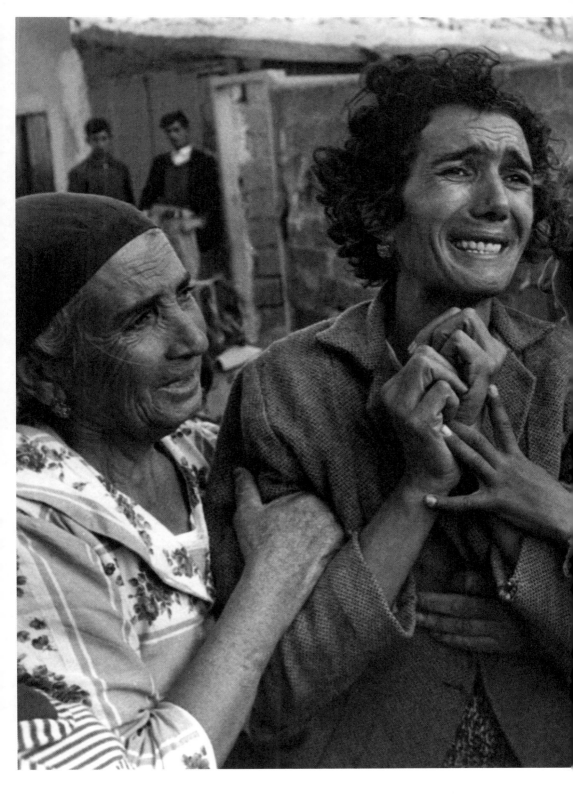

10 素行不良的攝影師

我年少輕狂，不怎麼尊敬艦隊街的老守則。他們什麼都批評，從我不入流的穿著到我的相機尺寸，還抱怨我完全沒有能力辨別拍照的適當時機與地點。我出城時會在後車廂放把霰彈槍，這樣碰上肥美的鳥獸時才能隨時偷獵。這個習慣令人瞠目結舌，覺得我不怎麼守正道。

年紀和我更相近的人則對我有些好奇。他們看得出我有點才華，但是不懂我這麼無知又頑固，要如何發揮天賦？他們企圖教育我：「不對，不對，唐，你全搞錯了！不行，你千萬不能那麼說……」最後我開始聽他們的，也意識到從我口中吐出來的話有多嚇人。但有些事我永遠學不會。

我無法忍受被稱為「我的攝影記者」，好像我只是文字記者的個人財產。我也痛恨各種形式的編組，因而常惹上麻煩。有一次，我發現採訪馬堡大廈「英聯邦總理會議」的攝影記者全排成一排，並命令我站在自己的位置上，別跑到前方破壞他們的畫面。我為什麼要聽命於這些人，或被當成流浪漢揶揄？當那群首相、總理到達時，我開始衝到這裡、那裡，到處拍特寫。我壞了他們的所有規。

有些帶著老式單張底片大型相機的記者嘲笑我的三十五毫米小機器，並命令我站在自己的位置上，別跑到前方破壞他們的畫面。我為什麼要聽命於這些人，或被當成流浪漢揶揄？當那群首相、總理到達時，我開始衝到這裡、那裡，到處拍特寫。我壞了他們的所有規。

矩，換來他們的咒罵。

此外，我太常跨越採訪線，差點遭開除。一九六四年工黨一掌權，我就被派去拍攝哈洛德·威爾遜。我抵達下議院，《觀察家報》專欄作家肯尼士·哈瑞斯將在陽台上訪問這位新任首相。我從首相的政治祕書瑪西婭·法肯德那裡拿到預先安排好的詳細採訪計畫。兩人俯瞰泰晤士河談話時，我就站在西敏寺大橋上，一準備好要拍照就打個信號。我站定位置，此時，一陣風把首相的頭髮吹得到處飛。哈瑞斯拿出他的梳子，機敏地把威爾遜的頭髮梳回原位，而我則興高采烈地搶拍。

我回到辦公室後，把所有底片交到暗房沖洗。暗房的小伙子們將哈瑞斯替威爾遜梳頭髮的底片洗成幾張二十吋乘十六吋的照片，還朝我咧嘴笑。二十吋乘十六吋的照片對所有報紙來說都太大了，但拿來當惡作劇海報倒是很棒。很不幸，其中一張照片落到報社副總編輯肯·歐班克的手中，而我就被叫到他的辦公室去解釋。

歐班克說：「我是很欣賞你掌握快門的時機，還有你身為攝影記者的眼光，但我還是很痛心，別人因為完全信任《觀察家報》才給的機會，卻被你給利用了。因此我要當著你的面把底片剪掉。我真該開除你。如果這些照片公諸於世，後果得由報社承擔。」

我並不是因為拍了那些照片而挨罵，他們是氣那些放大的照片到處亂擺，任何人都可以拿走。如果照片流出這棟大樓，會損害威爾遜政府，也會危及《觀察家報》的信譽。我受到該有的申誡，整件事很快就平息了。

和弟弟比起來，我的麻煩算是小意思。在我拍攝首相時，他惹了點小麻煩。麥可小我七歲，

是芬士貝里公園區更具國際觀的新世代。他被迫在威斯畢奇躲了一陣子，又設法回到倫敦他那幫兄弟那兒。那幫人馬首開日後歐洲足球流氓的先河。有一天他從歐陸回來，滿身瘀青，一隻眼睛張不開。他們在比利時奧斯坦德市一家咖啡廳外推倒一輛雪鐵龍老爺車，被警方給逮到。麥可逃離了現場，卻在街角撞上一批正要拿出警棍的增援警察。他設法逃脫了，但也遭到一陣毒打。

他覺得他可以加入法國外籍兵團以躲過警方追緝，就像日後的《火爆三兄弟》那樣，但我沒把他的輕率提議放在心上。在窮困的芬士貝里公園區，居民可不習慣做那麼前衛的事。然而，他真那麼做了。不久後，我收到外交部的正式來函，問我知不知道弟弟的下落。看來比利時當局急著要引渡他。我把那封信直接丟入火爐。

至少他還保有某種自由，我在芬士貝里公園區的許多夥伴都還關在監獄裡。他們會寫信跟我要書，一次寄一本，獄方只許寄這麼多。我無法擺脫在兩個世界間擺盪的不安，《觀察家報》辦公室那自詡為知識分子的氣氛也令我不自在。我很高興有通電話再度派我上戰場，當時我已經開始認為那是我的地盤。這一次是到非洲。

麥可，一九六〇年代初期

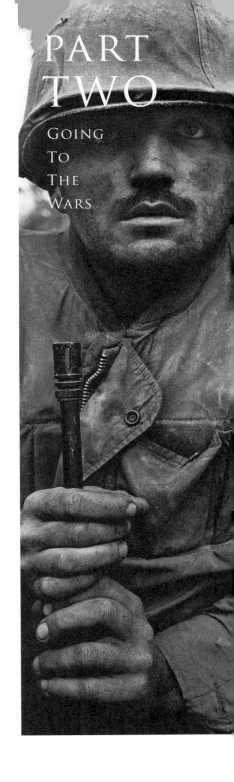

PART TWO

GOING
TO
THE
WARS

第二部　進入戰場

J

U
NREASONABLE

B
EHAVIOUR

U NREASONABLE
B EHAVIOUR

11 與傭兵同行

我飛到剛果，帶著滿肚子惴惴不安。對這片食人族的前領地，我聽過許多邪惡的傳聞。約瑟夫·康拉德稱此地為「黑暗之心」。當時為一九六四年十一月，情況是：總統魯姆盧蒙巴已遭暗殺，支持他的邪惡叛軍開始殘害當地白人，並劫持傳教士當人質，而白人傭兵正前往解救。這一切都發生在北方幾百哩外，我得想辦法到那裡去。那地方叫做史坦萊維[1]，日後變得惡名昭彰。

我降落在剛果首都，熱騰騰的人間地獄利奧波德維爾（現名金夏沙），也是唯一能通往史坦萊維的地方。我發現這裡和我的目的地相隔將近六百公里，中間是沒有道路、無法穿越的叢林，以及鱷魚橫行的河流。和其他新聞記者一樣，我一頭衝進利奧波德維爾燠熱的廉價酒吧，懷疑自己究竟能如何離開，還有，這種世界盡頭的處境是否並不代表無路可走。

對那些夠幸運當上文字記者的人來說，這家酒吧本身就說盡了剛果所有的悲慘故事。軍火販子、狡猾的礦藏探勘人、搞試驗的藥物學家、爛醉的傭兵、被困在當地的飛行機組員，還有比利時農場主人，工人不聽話就把他們的手臂砍下來的那一種，及世上最邪惡的亡命之徒，全都聚在

1. Stanleyville，現在名為 Kisangani（基桑加尼），剛果東北部大城。

這裡。偶爾有卑微的非洲「小傳教士」找上他們，訴說自己有多麼熟讀聖經，請求他們賞賜一點食物。

但這些都是傳聞，攝影記者可沒辦法拍攝，他們迫切需要新聞。約瑟夫・德錫爾・摩布圖的恐怖之名不脛而走。他掌控了軍隊和治安，下令禁止任何記者離開利奧波德維爾，據說已有一名記者遇害。

同時，北方的亂事變得相當棘手。流言四起，傳言反叛部族「辛巴」（即獅子）在史坦萊維的大廣場上大啖政府官員的肝。沖伯總統派出一支部隊前往援救，裡頭有比利時傘兵、摩布圖在剛果部隊的人馬，以及各種國籍的傭兵，全由一個愛爾蘭人率領，人們稱他「瘋子」麥克・霍爾。這軍事任務進行時，史坦萊維的所有日常交通都停擺了，只有軍方可以自由離開利奧波德維爾，這讓我想到一個點子。

我打一個外籍傭兵的主意。他在我下榻旅館的酒吧喝酒，肌肉發達、個子矮小、戴著士官臂章，看起來神祕兮兮。他有一對不尋常的眼睛，透露著這人若給惹毛了，會很難搞。

「你是英國人嗎？」我問他。

「是啊，我從倫敦來的。」

我告訴他，我是《觀察家報》的記者，這倒不全然屬實。事實上是德國《快捷》雜誌派我來的，但我覺得《觀察家報》的名號對非洲的英國人比較管用。「我去史坦萊維的機會有多大？」

「你嘛，門都沒有。」那個士官答道。他看起來沒有敵意，我就繼續問他。

「你們什麼時候出發？怎麼去？」我問道。

「我們兩天後飛走，搭大力士運輸機，美國飛機，美國飛行員。」

「我有可能弄到軍服嗎？」我又問。

他看看我，笑了。我覺得他開始有點喜歡我這個抱著瘋狂念頭的蠢蛋。他和所有傭兵一樣，到最後都變得有點瘋狂。

「可以把我帶上去嗎？你們睡哪裡？有幾個人？我弄得到靴子嗎？」

我不斷問他問題，然後在不知不覺間，計畫成形了，而這個士官朋友（他叫艾倫‧墨菲）也願意幫我。

墨菲之前就跟我說，「如果這事穿幫，你要自己想辦法。我會盡量幫忙，但如果搞砸了，我可不認識你。」

到了約定時間，也就是出發前一晚，我溜進傭兵的營房。那是餐廳改裝成的宿舍，在剛果河對岸一間破破舊舊的旅館裡。我穿著墨菲幫我弄到的服裝，包括叢林靴、卡其色軍服與他們稱為「第五突擊隊」的綠扁帽。我靜靜躺在一票打呼的人旁邊，睡得不怎麼好。外頭下著雨，雷電加交。

五點鐘，我在困倦中醒來，這話還在我腦子裡迴盪。天色半明半暗，大雨仍滂沱，身邊那些人嘀嘀咕咕，搔著頭，穿上了靴子。前往史坦萊維的想法忽然變得一點都不吸引人了。

墨菲走過來，用他不尋常的眼睛前後打量我，像隻做記號的公狐狸。他一聲不吭。

外頭有部卡車熄了火，傭兵爬上車，其中一人配著德軍的鐵十字勳章。我們很快就被運到軍用跑道，從卡車後頭跳下來時，我覺得自己的腿都軟了。

一個穿著短袖襯衫、領子敞開的人喊話了：「排隊，弟兄們，排隊。」他個子矮小，但很有

威嚴。我確信眼前這人是我生平首見的中央情報局特務，也確信自己被捲入美國在剛果的祕密大行動。

他對照板子吼出名字。我只聽得出墨菲這個名字。每點到一個，就有人出列上了飛機，一架巨大的大力士運輸機。很快的，現場只剩三個人，而發抖的那個就是我。我感到自己正在縮小，而我裝著相機的軍用包包（不比學校書包大多少）似乎脹大到不可思議。玩完了，遊戲結束了，我這麼想著。我沮喪地想起摩布圖警衛的名聲，並思考怎麼應對才能確保自己安全出境。

「你叫什麼名字？」

我像軍人那樣（但願如此）粗聲粗氣地報出名字。他從上到下仔細看了名單，然後又看了一遍。馬上要出事了，我覺得，事情要爆開了。他抬起頭嚴厲看著我。

「沒在這上面。」

「應該有！」我吼著。

「怎麼拼？」

那名字的發音像粗獷的愛爾蘭人或蘇格蘭人，是愛惹麻煩的傭兵會有的那種名字，大聲拼出想必充滿魄力，因為他突然說：「好吧，上飛機。」

我緊張到了極點，幾乎站不住也邁不開步伐，之後又飄飄欲仙。爬上飛機時，我情緒很激昂，內心竊笑。我不只耍了剛果政府，還擺了中情局一道。

飛機的引擎減速，準備降落史坦萊維時，我的心情也跟著這種心情在航程結束前就陣亡了。接著這架 C—30 的機尾艙門放了下來，我的第一印象是死亡的刺鼻味，下沉，不安感再度襲來。

我在塞浦勒斯就已經明白這種氣味所代表的意義。

比利時傘兵比我們先抵達史坦萊維，已殺死很多人。可怕的腫脹屍體躺在太陽下，戴著白色口罩的人正默默從長草堆裡抬走這些屍體。我們還來不及下飛機，史坦萊維的死亡惡臭就給吸進了飛機裡。

走進燙死人的熱浪時，我明白過來，這裡更糟糕，比我在塞浦勒斯目睹的一切都要糟糕得多。

我聽到爆裂的響聲，那是小型武器開火的聲音，偶爾還聽到沉沉的重擊與碎裂聲，迫擊砲發射了。

戰鬥還在進行，殘殺還未止息。在非洲，要停戰很難。

我們在史坦利飯店走下卡車，那裡大量供應免費啤酒。傭兵經常借酒壯膽，我也需要來一杯。

我灌下一杯啤酒後，一輛吉普車就來了，在槍聲中，我聽到車門甩上，有人厲聲下令。人們開始往外跑，墨菲裝作不認識我。

「你的裝備呢？」我還猶豫不決時，有個軍官過來問我。

「我從卡提瑪2來的。」我胡謅一通。

我坐在吉普車裡，戴著別人塞給我的鋼盔，還有一把我很不想碰的步槍。有人說我們要去對岸執行他們口中的「清理戰場」。「清理戰場」，機場四周之所以有腫脹的屍體，這就是部分原因。我開始反省，我把自己拖入了困局，一個最醜惡可怕的巨大陷阱，毫無權利、規則或豁免權，還和世上最殘暴的一群人混在一起。

傭兵在碼頭邊分組，準備渡河，旁邊是一大堆等著放流的木材。木材旁有二十個年輕非洲人，每個人都坐著，每個人都在流血，有的看起來像十七歲，有的或許更年輕。他們都遭過毒打，有

2.
Katima Malilo，
一九三五年英國殖
民當局在納米比亞
建立的城鎮。

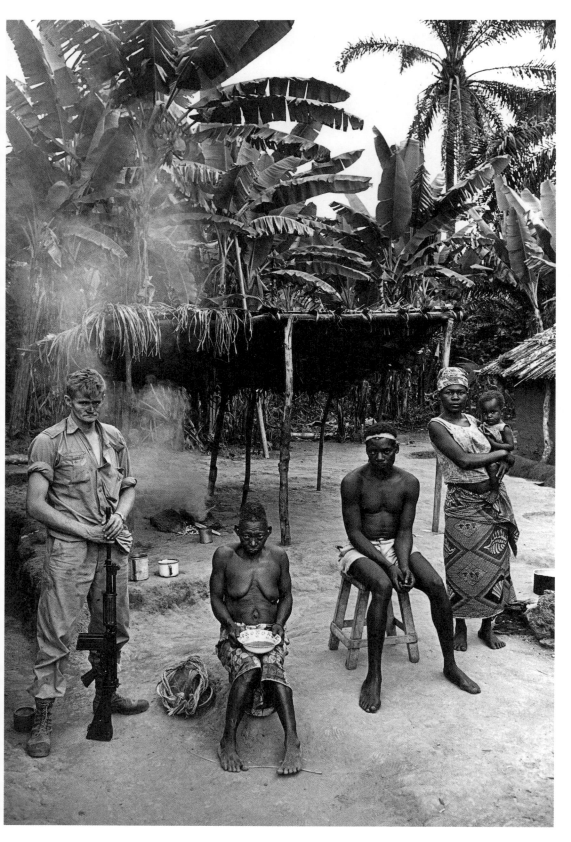

的看起來像被活生生剝了一層皮。我後來知道這些人就是「獅人」，在利奧波德維爾被稱為「辛巴」，在這裡則一律叫「年輕人」。我並沒有擺出專業攝影師的樣子，只是走上前去，匆匆忙忙拍了照就馬上把相機收起來。

「這是怎麼回事？」我問傭兵。

「喔，他們待會兒就要殺死這些人。你等一下就會看到他們。裡頭有個很惡劣的黑人憲兵隊長，徹頭徹尾邪惡的王八蛋。他準備要幹掉那些人。他一整個早上都在朝他們開槍。他會把他們帶到河邊，朝他們後腦袋開槍，然後把他們踢到河裡餵鱷魚。」

看到這群人悲慘地坐在那裡等死，我受到難以抵禦的衝擊。

身為一個惹麻煩的目擊者，我也了解到自己岌岌可危的處境。小型武器的爆裂聲越來越激烈，我可以看到非洲人爭先恐後離開渡口，慌慌張張，臉色憔悴，四處張望，拚命跑，盡可能遠離對岸。傭兵扛起重機槍和白朗寧機槍，開始登船往回走。我一直看著那群等著處決的年輕人，有的被綁著，有的沒有。我發現一項關於戰爭與殺戮的全新事實：人類壯大自己以逞凶，藉由羞辱、拷打、折磨受害者來壓抑自己的卑懦。受害者則等著被殺。

我們站在碼頭邊，有個人說：「老大要你們到對岸去。」他接著問我：「你有槍嗎？」我說有，然後回到吉普車裡，坐得低低的。我看到所有傭兵灌著搶來的威士忌，好鼓起勇氣、消除恐懼。

接下來那個英國軍官問我：「你說你來利奧波德維爾之前在哪裡？」我又跟他說卡提瑪。

「不對，你不可能在那裡。」

我想我最好從實招來，至少盡量說實話。我跟他說我替《觀察家報》工作。

白人傭兵與剛果家庭，剛果史坦萊維北方保利斯（Paulis），一九六六年

他去找無線電聯繫麥克‧霍爾，然後回來找我，一臉嚴肅地說道：「你麻煩大了，年輕人。

我們要把你交給憲兵隊，交給殺死這些人的那些黑人。」

我驚慌失措。雖然我跟菜鳥戰地記者一樣自大、不知死活，但心裡有道險惡的黑影說：「等著瞧，如果他們可以這樣對待這些可憐的王八蛋，而且也沒人知道你在這裡，實在沒有理由不幹掉你。」

半小時後，消息傳來，「老大爺」要我到對岸去。我和吉普車、布朗寧機槍、傭兵一起搭浮橋船過河，身上已沒了步槍。我非常擔心自己會落入憲兵隊之手，幾乎沒留意到子彈掃過河面。河的對岸亂成一團。傭兵抓來好幾百人，正在挑出他們覺得可疑的辛巴戰士。在我看來，他們並沒有用心挑。

我被帶到一處空地，後來得知，這裡隸屬八個比利時修女的教區，她們上週被辛巴戰士給殺了。地上躺著許多精疲力盡的傭兵，顯然剛剛才打完仗。後來我在小醫院裡找到一架醫生用的顯微鏡，試驗玻片碎成了幾千片，看得出他們費了很大的力氣破壞。

我被帶到霍爾面前，他說：「我沒時間和你說話。你在這裡過夜，明天早上我會把你交給剛果政府。我別無選擇。」

天色暗了下來，我又餓又渴，疲累且忐忑不安。身上既沒水也沒軍糧。相機還在，但年輕獅子戰士的底片被沒收了。即便我僥天之倖，只被踢出剛果了事，也沒有成果證明自己的努力。但我還來不及說半個字，就有個軍官阻止說：「別給這傢伙任何東西。他不配，他跑來這裡，利用我們單位偽裝成傭兵。屁都別給他。」

有個傭兵走過來，給了我些食物。

「你他媽操你的食物。」我說。

我睡在地上，像個胎兒般緊抱著相機。隔天早上戰火已熄，我看見一些傭兵被運回對岸。經過一段漫長如永生的時間，但或許只有幾個鐘頭後，我又被帶去見霍爾。這回他看來比較放鬆了。

他說：「這大大違反我的本意。我准許你跟我們走。我們要到下游去，辛巴綁走了三十個或四十個修女與傳教士，我們要去看看能不能把他們找回來，救他們一命。不過我還是得說，你冒了一些險，而且，假如你落到別人手中，情況可能會對你很不利，非常非常不利。但我佩服你的精神，所以歡迎你跟我們走。」

我鬆了一口氣，之後就得意忘形，想討更多便宜。霍爾提出的條件是，我得優先把自己當成士兵，其次才是攝影師。我會拿到武器，但除非有人下令，否則不許開槍。幸好一直沒人叫我開槍。我們要找的那些傳教者大多是比利時人或加拿大人。接獲的消息是，帶隊的傳教士叫卡爾生，在比利時傘兵奪回這座城鎮時死於交叉火網。還有五十個傳教士和修女下落不明，可能被擄走或遭到殺害。

我們再次渡河。在那堆木材旁，另一批「年輕人」又被狠狠修理了一頓，等候槍決。我拍了他們和迫害他們的人。

我們組成一支小車隊往下游開了三十公里，有兩部大卡車和幾輛路華吉普車。見識過河邊的處置方式後，我並不期望我們能找到活著的傳教士，甚至屍體。

現在我和艾倫·墨菲可以放心交談了。和其他傢伙交朋友的念頭令我毛骨悚然。那天晚上，一個自稱是醫生的南非納粹帶頭煮現宰的雞，我決定靠餅乾打發這一餐。

一路上傭兵審問村民的方法還不算嚴苛。他們問出的消息都指向一個名為阿桑迪的地方，大約在八十公里外，以一座傳教所聞名，但已遭辛巴蹂躪。要前往那裡，得以小型突擊艇渡河。渡河時，傭兵拿布朗寧機槍朝一艘疑似敵軍的獨木舟掃射，把他們嚇開。

我們到達阿桑迪，包圍了傳教所，沒遇上抵抗。事實上，我們沒遇到半個人。接著，有個打哆嗦的比利時傳教士出現了，告訴我們有幾個黑人修女躲在傳教所後頭的房子裡。起初她們不敢開門，最後還是又哭又笑地跑出來，還帶著幾個生病的剛果兒童。

傳教所外面有座臨時搭建的祭壇供奉前總統盧蒙巴，正面的玻璃門有金箔環繞。那是辛巴叛軍建造的，據修女說，他們每天在那裡殺死敵人，獻祭給盧蒙巴。兩個傭兵踢開玻璃門，拿一桶棕櫚油把祭壇給燒了。

烈焰沖天之際，一個愛爾蘭傭兵挨近我身邊，問我可否為他和比利時傳教士拍張照片。他說：

「我沒那麼虔誠，但跟傳教士合照能讓我媽開心。」

我們得知被擄走的人質大多被叛軍關在一棟長長的矮房裡。從河邊過來時，我們錯過了那房子。我們往回跑，有點擔心遇上埋伏，任何能躲人的地方都先拿機槍打爛，以確保安全。但實在沒必要，辛巴戰士早走光了。

到達那房子時我們聽到了哭聲，然後是尖叫聲，最後變成開心的尖叫聲。白人修女與傳教士蜂擁而出，還不敢相信苦難結束了。人質沒有全數獲救，在順流而下的途中，有些人已遭到強暴及砍殺。

救出傳教團使傭兵獲得短暫的光榮，但事實上，我們是粗野的烏合之眾。我和霍爾的相處變

得比較輕鬆，甚至和那個不給我食物的死硬軍官也處得很不錯，但我對這群人不抱任何幻想。回到史坦萊維後，我和名叫彼得的羅德西亞傭兵住進一間徵用的房子。他是無可救藥的珠寶強盜，在殺死老婆的情夫後加入了外籍傭兵。彼得還是屬於最有人性的那群。他們的夜間消遣是先靠色情老片激起性欲，再到外面找當地女人，做愛前先讓她們用沐浴露泡澡。

要幹這一行，不必得像是種族主義者，但他們似乎很歧視其他種族的男人。

有天晚上我被一連串像是從屋子裡傳出來的槍聲給嚇醒，一身冷汗。

「彼得，到底發生什麼事？」我問道。

「沒事，老兄，睡你的覺。只是某個蠢王八蛋的槍走火了。」

我睡不著，一大早就摸到廚房找東西吃。兩個非洲男孩躺在一大灘血泊中，他們是幫忙煮飯打掃的雜工。兩人都死了，身上布滿彈孔。

我打聽這事，發現是一個喜怒無常的南非低階軍官喝醉酒後凶性大發，殺了他們。那兩個男孩一路跟著傭兵團前往史坦萊維，而這個軍官自己的說法是，兩人一直在偷武器。無論此事是否屬實，在未進入司法程序前，實在沒有必要在半夜三點鐘槍斃他們。我向上級軍官報告這件事，說那個軍官應該受到訓誡，但反倒讓自己變得不受歡迎。他們不怎麼客氣地要我離開。

我完成任務，把照片寄去德國，然後跟《觀察家報》講了我的剛果經歷。我的朋友約翰．蓋爾用這些故事寫了篇報導，標題是「飛到史坦萊維」。那篇報導造成的衝擊極為驚人，然而，我隱瞞了艾倫．墨菲在我的冒險過程中扮演的角色，理由很明顯。

十五年後，我在一次不幸的事件中再次聽到艾倫的消息。他在倫敦東區和兩個警察打了起來，

其中一個警察遭槍殺，而他也送了命。在審訊中，他母親跟我一個跑犯罪新聞的記者朋友說，他的兒子「救過唐·麥卡林一命」。我想，從某方面看來，他確實救過我。

摩布圖推翻沖伯總統後不久，我又重返剛果兩次。摩布圖把自己打造成非洲最邪惡的人，滿手血腥。我的行動受到限制，幾乎無法執行任務。儘管如此，在一座名為包魯斯的小鎮上，還是有個爛醉的傭兵拿槍想押我作人質。第二次是在一九六七年，我從盧安達非法入境剛果，加入由「黑傑克」施拉姆少校領隊的一票叛逃傭兵。他們在布卡夫鎮被剛果軍隊包圍，企圖徒手開闢一條飛機跑道逃出去，一種虛假的英雄主義在抵禦中興起。這件事被報導成小型的奠邊府戰役，透過新聞傳遍了世界。我與傭兵在布卡夫待了十天，與他們一同感受突擊、在街上遭掃射的恐懼。

然而，即便和他們一起共患難，我還是很難敬佩他們。

我和名叫阿列克斯的傭兵同房，他不久前才在剛果監獄蹲了十九天。他咬牙切齒地告訴我，他要為他被關的所有日子獻祭一個非洲人。過沒幾天，他達成了他的目標，人看起來輕鬆多了。

與我同行的記者約翰·聖喬荷告訴我一個「酒會」的故事。酒會是為家中遭洗劫後返家的印度人而辦的，傭兵裝成正在等他們的樣子，然後逼他們喝威士忌，要他們說出黃金藏在哪裡。有一個印度人抗議說根本沒什麼寶藏，立即遭到冷血槍殺。

那些傭兵逃出來了。紅十字會聯合了（我猜是）美國中情局等機構做了一些協議，才確保他們平安離境。他們在小小的榮耀氣氛中走出包圍區，但在我心中，他們永遠不是英雄。

12 搜索與摧毀

結束首次剛果之行後我回到倫敦，才知道該年稍早在塞浦勒斯拍的照片已經贏得「世界新聞攝影獎」，攝影記者的最高榮譽，而我是頭一個獲得那五百英鎊獎金的英國人。我大為高興，不只為了那筆錢，也覺得這個獎可以讓我有更多機會去做想做的工作。同時心裡也開始感到不安，覺得自己藉著刻畫其他人類的悲慘與苦難而得獎，這心情在之後的歲月中越來越沉重。

不用說，這個獎的確在工作上幫了我不少。我成了國際級的攝影記者，有任何衝突爆發需要報導時，總能優先獲派。很快，我被送去躍升為全球頭條新聞的戰場──越南，一拍就是十年。

在越南，我發現在槍林彈雨中拍照有很多技術困難，其中最危險的是測光。在速度上，拍照可以快如連珠砲，但要正確掌握光線，就得定下來斟酌片刻，因此成了靜止的槍靶。裝底片也是另一項高危險動作。我最初幾趟越南之行都拿 Nikon F 相機，沒有可掀開的機背，裝底片時只能把機背整個拆下來，搞得手忙腳亂。在戰火中，我通常躺平在地上，相機放在胸前，憑摸索裝底片。如果我抬起頭來看相機，可能早就性命不保。

越戰死了很多新聞記者。有四十五人喪命，還有十八人失蹤，幾乎可以確定已經殉職。這裡頭同時有文字記者和攝影記者，但攝影記者占多數。攝影記者必須親身踏入戰場，危險性高出不知多少倍。沒有任何採訪戰爭的方法能保證安全。西恩·弗林，艾洛[1]的兒子，聽說是騎著本田摩托車，帶著珍珠柄手槍，張揚地上戰場。為《生活》雜誌工作的賴瑞·布羅斯，才華洋溢的英國攝影師，則有典型的專業精神，且文雅靦腆。兩人都在失蹤名單中，被認定已經喪命。

你可以採取一切預防措施，如戴上鋼盔，穿上防彈夾克，躺著裝底片，還是無法抵禦最壞的狀況。若你踩到地雷，或上錯直升機，就完蛋了。然而史上吸引了最多記者的戰爭正是越戰。部分原因是人們對新聞有很大的胃口，但也不僅如此。越戰有種特質，讓那些前去採訪的人上了癮。麥可·郝爾[2]在《戰地快報》一書中這麼描述：「越南取代了我們的快樂童年。」

一九六五年初，在《倫敦畫報》的委託下，我首次進入越南。這高水準的老雜誌沒什麼經費，希望我同時拍照與撰文，並為此向我致歉，但我倒覺得這很適合我。在飛機上我極力克服自己討厭閱讀的毛病，甚至連格雷安·葛林的《沉靜的美國人》都拿出來翻閱。

不錯的預備，但這些都沒能好好警告我越南那難以置信的酷熱與潮溼，及機場告示上美國人所說的「境內疫情」。我抵達西貢，投宿在純格雷安·葛林風格的旅館——歐泰維先生的皇家飯店。歐泰維參加過法國外籍兵團，南北越分裂後繼續待在越南。他們帶我上去看一個房間，雙人床看起來被很多人蹂躪過，但那可能是我加油添醋的想像。雖然樓下酒吧裡根本沒有妓女，歐泰維先生也不准女人進入男人的房間，按照西貢的標準，這算是很古怪。他只有老舊的床，其他東西也都很老舊。至少客人不錯。戰爭結束後，聽說那棟建築改建成工廠，生產新的越南國旗。

1.
Errol Flynn（1940-1959），澳洲演員、名作為一九三八年的好萊塢電影《羅賓漢冒險記》。

2.
Michael Herr（1940-　），作家，曾任戰地記者，以採訪越戰的回憶寫成《戰地快報》一書，被譽為史上最好的越戰文學。參與多場電影的編劇，包括《現代啟示錄》、《金甲部隊》。

REPUBLIC OF VIETNAM

MINISTRY OF INFORMATION

PRESS LIAISON CENTER
15, Lê Lợi Boulevard
SAIGON

TEL: 24.261
24.263

CHÚNG THƯ TẠM

Số .3.96. /BTT/LLBC/CT

TRUNG TÂM LIÊN LẠC BÁO CHÍ

Chứng nhận :D.MC.CULLIN......

Quốc tịch :Anh......

Thông tín viên của :Illustrated London News......

Thông hành số 984244 cấp tại : London......

ngày :Ngày 17 tháng 12 năm 1965......

Đang làm phóng sự tại Việt Nam Cộng Hòa. Đương sự đã đệ đơn xin cấp thẻ hành nghề tại Bộ Thông Tin ngày :15 tháng 2 nam 1965...

Trong khi chờ đợi thẻ hành nghề chính thức, Trung Tâm Liên Lạc Báo Chí cấp chứng thư tạm này để đương sự tiện dụng.

Saigon, ngày ..15 tháng ..2.. năm 196.5..
Phụ Tá
Quyền Đốc Trung Tâm Liên Lạc Báo Chí

Phan Thị Hạnh

記者證，西貢，
一九六五年

其他國家在越南的勢力和之後相比算不了什麼，但也夠引人注目了。記者想在南越採訪，也別無管道。若你要到某個戰場，只能搭美軍直升機。你必須取得美軍駐越軍援司令部的採訪許可證，美軍還決定了你可以前往何處採訪。領了採訪證，你也就成為榮譽少校，那讓你在進出美軍基地時很方便，但我想，萬一你被俘，那文件可就不怎麼令人愉快了。

我被分發到所謂的「老鷹行動」中，這任務是去掃蕩受越共控制的可疑藏身處或村落。這些任務都有一套野蠻的程序：重裝甲直升機先飛過可疑的越共地盤，引誘地面的狙擊手開槍，一旦查出敵人的位置，就會展開搜索、摧毀。先密集轟炸，再火速將南越特種部隊送過去，任務是把叛軍趕出來。

我跟著特種部隊一起搭直升機到湄公河三角洲上可能有越共出沒的芹苴，飛行機組員全是美國人。

這是我第一次搭直升機進入戰場。直升機低空掠過樹梢時，我心情不由得激動了起來，只是不像特種部隊那麼興奮。他們迫不及待地跳下直升機，幾乎把我給端了出去。

他們來到紅樹林沼澤區，開始小心翼翼搜索前進。我們事先已收到警告，要留心一種很容易刺穿皮靴的越共裝置，叫做「尖竹釘」。那是削得極為尖銳的竹籤，一旦插進腳板就幾乎拔不出來。

芹苴已經在望，我們再次加快速度。大約離村子五十公尺時，那一大群特種部隊在三個美國顧問的催促下快跑前進。他們還未瞄準便提槍亂掃，口中發出令人血液凝結的叫喊，任何會動的東西，從狗到雞，都躲不過槍林彈雨。

起先村子看起來像遭遺棄了，只有幾頭被空襲炸死的無辜水牛。接著有個士兵大叫一聲，抓出全身溼淋淋的男子，他嚇得全身發抖，緊緊抱著週歲大的幼兒。他一直躲在村子的泥河裡，只露出頭部。

士兵開始往地上刺戳，找出幾個蓋著棕櫚葉的地洞。一家人從洞裡爬出來，多數是婦女和兒童。我後來得知，這個村子常常挖地下壕溝，但這些洞都是被政府軍給轟炸出來的。

士兵接著往田裡搜索，找出更多男人。他們馬上被當成罪犯，雙手被身上僅有的短褲反綁在背後。兩個男子從我前方的竹叢裡衝出來，跳進河裡。我看到其中一個被手榴彈炸得粉碎，另一個拚命想爬上對岸，也被二十把步槍的集中火力給射死。

由於語言不通，我很難搞懂南越部隊是以什麼根據下判斷。在我看來，他們只是喜歡開槍掃射。我也認為，我所目擊的一切不太可能達成美國越戰政策所聲明的目標：贏得越南民心。

村中所有男人都被當成越共地下黨員的嫌犯，無一例外。他們沒在芹苴發現武器，但我確信越共有本事把武器藏在難以踏進的稻田爛泥裡。

我們載著滿滿的犯人起飛，直升機轉彎時，我想到他們有多容易摔出去。在戰事變得更加醜齷後，有些犯人就真的摔了出去。

黃昏時我們回到朔莊基地，又多了一批越共嫌犯。軍方不讓我拍攝審訊犯人的過程。

在後來的採訪裡，我發現自己拍攝的美國人比越南人還多。美國總統詹森投入越來越多的戰鬥部隊好撐住他的南越盟國後，「顧問」的謊話也不攻自破。這場戰爭很明顯是美國人的戰爭。

美國海軍陸戰隊登陸峴港沙灘的那個古怪日子，我人就在現場。他們士氣高昂，端著 M 16 步槍，

像是要來一場激烈的你死我活，場面活像硫磺島戰役重演。然後，穿著越式長衫的杏眼女孩組成的南越歡迎隊伍出現，堅持要送給這些未來的戰鬥英雄粉紅與白色的蘭花。不過，這些美國大兵要打的惡仗也只耽擱了一下子。在溪山與順化等地，海軍陸戰隊將面臨最慘重的傷亡。

越南也孕育出獨門的驚悚幽默與黑色鬧劇。我自己比較滑稽的經驗是發生在一九六六年，《快捷》雜誌派我和一個名叫霍爾斯特的德國記者去採訪，他整天不停地碰鞋後跟、鞠躬，我只想躲起來。

霍爾斯特和我跟著搜索越共的陸軍巡邏隊進入叢林。那一天平安無事，除了下冰雹雨。然而到了晚上，我們在爛泥地裡紮營，大雨仍傾盆而下，我們聽到「咻」的一聲，有顆砲彈飛來了。我發現渾身溼透的霍爾斯特把我抱得緊緊的，還向我說：「老天爺啊！那是什麼東西？」砲擊不斷，每次霍爾斯特都緊抓住我尋求安慰，求我告訴他砲擊何時會結束，一副我知道答案的樣子。

接著，教育班長粗暴的聲音穿過黑夜傳來：

「喂，你們兩個，馬上給我安靜！」

這吼叫有點用，但我心目中德國軍人的鋼鐵形象也在這趟行程中幻滅了。

我和多數跑來跑去的駐外記者一樣，路過哪座美軍軍營，就到裡頭的軍官餐廳吃飯。這是人類的低壓帶，那都是很乏味的地方：塑膠桌椅與紅色燈光，吧檯是焦點，但也無法提振心情。如果你想瞧瞧烈酒與砲火交戰的戰況，可以去那裡坐坐，你會看到軍官拉著他們蔑稱為「私酒」女孩或「斜眼貨」的越南女人，傾吐著脆弱、哀傷、奇異的心事。這些女人到軍營裡伺候他們喝啤酒、洗澡，可能還做其他事。一般相信，她們也向越共回報軍情。

美軍迷信火力，令他們無視於歷史教訓，一再低估敵人。假如我們全盤回想奠邊府戰役，在大家的記憶中，這場戰爭是法軍的失敗，而不是越南獨立同盟會人民軍在武元甲將軍領導下的非凡戰績。奠邊府法軍砲兵指揮官自殺，他說過，敵人不可能帶著那麼多大砲穿越叢林。

美國的勢力更加強這種過度自信。美國人在越南的一切，從士兵的體型到堆積如山的彈藥與垃圾，似乎把亞洲的所有東西都矮化了。美國以對抗全球共產主義為己任，對相信這一點的人而言，美國勢力給人堅不可摧的印象，懷疑者則認為這代表耗費無度——國家資源的耗費、人命的耗費、精神的耗費。

我曾在某處讀過，美國丟掉的食物足以餵飽五千萬人，其中一大部分是扔在東南亞。我結束第三次越南之行後，立刻到印度北部的比哈爾。人類社會間總免不了有些矛盾，我從一個投入大量資源殺人的地方，移到另一個沒有資源維持人類生命的地方。

幾乎整個比哈爾省的五千萬人口都飽受饑荒之苦。季雨量不足，幾乎所有稻穫都毀了，而更晚收成的莊稼——小麥、大麥與蔬菜，則是連長都長不出來。我在摩納和村工作，村民全是「賤民」，秋收只及平時的十分之一，水井則已乾涸。

當你鏡頭前的人都快餓死時，不可能會有什麼英雄主義。我所能做的，只是盡可能給那些飽嘗苦難的人多一點尊嚴。你內心深處會有道難題，一種無力感，但若就此屈服也無濟於事，因為你的工作是喚起幫得上忙的那些人的良知。

13 先 是 獅 子 ， 又 是 禿 鷹

拍過幾次戰爭後，我發現自己很難再回到《觀察家報》的生活。煩躁不安的感覺籠罩了我，彷彿上路的時候到了。雖然我把《觀察家報》看成自己的報紙、我的家，但報社預算拮据，無法常派我到國外採訪。通常我是以自由記者的身分接下別家刊物的工作，等到主要工作完成了，再為《觀察家報》寫些報導，拍些照。如此一來，報社不用花太多錢就有外國新聞可登，我也可以當我想當的那種攝影記者。這勉強算是理想的情況。

我在《觀察家報》大多報導國內新聞。我記得被派往達特荒原，不是為了研究風景，而是拍攝陰森、偏僻的流放地，那原本是用來關拿破崙戰爭的俘虜。當我正在拍攝不列顛一大群最危險、最冷酷無情的罪犯關在同一個地方的場面時，我注意到有個年輕人憤怒地朝我揮手，我放下相機，發現他是我在芬士貝里公園區的老朋友。他之所以不爽，是不是因為看到我出現在這裡，卻不是以獄囚而是訪客的身分？我看不出來。

其他報導比較乏味，雖然瑣碎雜務有時也帶來難忘的時刻。有一次我接到非常堅定且確切的

指示，去拍攝桑寧谷區附近的天體營。那個年代，《太陽報》都還沒推出第三版照片[1]，所以你可以說，我正在開拓新大陸。即使如此，對那些訂了上等報紙的家庭而言，我的照片還是得夠莊重才上得了早餐桌。

我一到達，就有個健談肉感的女人跑過來跟我打招呼。她一絲不掛，滔滔不絕吐出優雅的聲音：「你為什麼不脫掉衣服？那會讓你更舒服。」我的藉口是《觀察家報》希望盡快得到這些照片。她忽然間變得很合作，「現在你想在哪裡拍我？」她邊喊邊在水裡跳來跳去，熱切地朝胸部潑水。一整排裸露的臀部及胸部、凸出的肚子、頂著棒球帽的頭，全排隊等著吃裸體午餐。再過去點，有人在打排球。如果你沒把自己綁好，那是最不舒服的球賽。有個固執的年輕男子跟著我走遍營區，再三勸我：「好啦，脫掉啦。」我遵照報社要求，拍到一張能用的照片，那是一個凌空擊球的男人，我想，應該也算是某種成就吧。那人自願被拍，雖沒讓涼鞋掉下來，但對於遮住那不能在家庭報紙上炫耀的要緊部位，就沒那麼在行了。你沒辦法把拍攝天體營這工作看得比麥吉爾[2]的明信片還嚴肅，而我覺得自己可以冒更少的人身風險，做更重要的採訪。

彩色雜誌出現時，我對《觀察家報》的不滿已到了必須攤牌的程度。報社對這件事原本不是很熱衷，但眼見《週日泰晤士報》的雜誌大有斬獲，《觀察家報》和《電訊報》在倉促籌備後，也決定發行自己的雜誌以加入競爭。我不樂見這種發展。我喜歡黑白照片，比較好用，而且，在我心目中也通常能得到較具衝擊力的畫面，雖然往後我也為一家彩色雜誌拍出一些非常滿意的作品。

《觀察家報》一決定要創刊，就開始著手引進擅長掌握色彩的人，在當年那還是稀有品種，

1.

《太陽報》為英國著名大眾報，有許多腥色腥內容，第三版固定刊登煽情的大幅裸女照。

2.

Donald McGill (1875-1962)，英國名漫畫家，以繪製海邊明信片及具性暗示的明信片聞名。

117 | 13 _ 先是獅子，又是禿鷹

通常在時裝或廣告攝影界，不然就是為地理雜誌工作。有些，我覺得應該分派給我的任務轉給了這組新人，同時，以前支持我的圖片編輯也已轉換跑道。新的圖片編輯把我當成某種街頭小子攝影師，派上用場的機會也不多。我在一九六五年底默默離開，加入《電訊報》的雜誌部。那是很可怕的錯誤，我丟下《觀察家報》的渺小任務，跑去新報社接下更微小的任務。我唯一樂在其中的案子是探索亞瑟王傳奇。我在西部花了很多時間，並愛上這地區。我在格拉斯頓伯利附近的森林拍了很多照片，大多有種深沉、詭奇的色調，似乎和傳奇很相襯。這個專題很受肯定，也經常刊登。

在我的生涯發展中，《電訊報》最主要的貢獻是把我丟到沙漠小島上。《電訊報》雜誌的隱士編輯——已故的約翰·安斯帝想到一個他覺得很有趣的點子，把我和年輕作家安德魯·亞歷山大扔到加勒比海的迷你小島上，看我們能撐多久不求救。他們挑中英屬維京群島的內克島。那島有一·二公里長，○·八公里寬，中間是長長的山脈。島上住著蛇、蠍子和毛蜘蛛，最近的人類文明是五公里外的蚊子島，美國人正在那裡蓋旅館。我們只能帶著身上穿的衣服，一把小刀、一把彎刀、釣魚線和魚鉤、少量火柴、碘酒和一張帆布（收集雨水用），也就是遭遇船難的水手可能會有的東西。我們也拿到一面紅旗，需要救援時可以升起。我們還帶了○·四四公升的水，而當地醫生說，我們每天至少需要三·五公升。

我們搭了間草棚，以罕見的預感命名為「恐怖小室」。被放逐到小島的第一天，我們在正午的太陽下飽受熱浪侵襲，精力旺盛地蓋好棚子。這場滑稽冒險的消息很快就傳遍群島，幾天後，一個美國參議員開著快艇出現，喊著：「嗨，你們兩個，進行得如何啦？要我送你們什麼東西嗎？」那個階段，我們還不需要那樣的打氣。

安德魯很博學，還會彈鋼琴，性格和我天差地別，但至少在一段時間內，我們相處得還算愉快。夜裡我們常聊到蘇活區那些很棒的餐廳，在渴得要命時搞得自己口水直流。睡眠一直是件麻煩事，蚊子和其他昆蟲要比我在越南或剛果遇到的更毒辣，更頑強。我們常捕到神仙魚和砲彈魚，用樹葉包起來放在火底烤來吃。我們也拿刺梨來佐食，而這水果一如其名給人的聯想，是有毒的，但至少可以滋潤一下口腔。

水（確切來說是任何潮溼的東西）是個大難題。等到我們發現椰子可以解決問題時，已經虛弱到無法爬上樹去摘了。砍樹嘛，島上只有三棵椰子樹，而且這違反了遊戲規則。到了第九天，我們每人只有○‧二公升水，到第十二天，就只夠每人喝一口。安德魯嚼食某種仙人掌肉解渴，但也沒什麼用。他在第九天的日誌裡寫道：「我們開始同情自己，想要喊停。倫敦藍領大發牢騷的特殊本領，唐全具備了，而我卻沉默寡言得近乎病態，這種狀況一定令他覺得很難受。」對我而言，更棘手的是安德魯的輕微氣喘。壓力會使他恐怖地喘不過氣來。我抱怨時，他變得緊張而易怒。不過，因為我們日益虛弱，這一切都成了慢動作。只有我們的爭吵變快了，用幾乎無法張闔的乾裂嘴唇來進行。

因為脾氣失控，又無水可喝，我們升起那面紅旗子，在第十五天一大早被帶離開。

那是一次假造的試煉，但總是一種試煉。我們都瘦了十二‧七公斤，我的檢查報告說：「他嚴重脫水……精神方面，反應遲鈍且抑鬱消沉。」我們對自己很失望，報社以為我們可以撐過三個星期，而我們想的是四個星期。

接下來發生了一件事使我們心情大振。報社的圖片編輯亞力斯‧羅覺得自己可以表現得更好。

他發電報到倫敦，帶有這樣的意思：「可憐的演出啊，亞歷山大和麥卡林，我和當地的流浪漢願意重演一遍。」這兩個活寶上了那座小島，把相機掉進海裡，砍倒一棵神聖的棕櫚樹，然後升起紅旗，才三天就玩完了。但我們的壯舉沒有留下永久傷害，安德魯後來成為傑出的政治專欄作家，而我終於被三個跳槽到《週日泰晤士報》的老同事給救了。其中之一是插畫家羅傑·婁，後來製作了電視節目「同一個模子做出來」。但安排我和該報美術編輯麥可·藍德會面的是美術設計大衛·金恩。我第一次出《週日泰晤士報》的採訪任務時，麥可·藍德找來了我的記者老友彼得·鄧恩和我搭檔。

《週日泰晤士報》有經費，也願意花錢。彼得和我被派去北美洲，行程悠閒，至少得花上五星期。以往即便是去戰地，我也很少有機會待到兩星期以上。但報社也希望投資有其價值，我們一次要做四篇報導：商船隊員的生涯、邁阿密的古巴流亡者，及一篇密西西比河的大幅彩色專題，還有一篇要報導芝加哥堅毅的警察。不過這也表示他們對派出去的人有信心，這點我喜歡。

我以前只去過美國一次，時間也不長。那次是被德國雜誌派到紐約採訪一九六四年的哈林區暴動，但太晚抵達，一個暴民也沒看到。這次的行程則不同。

我們搭上萬噸貨輪離開格拉斯哥，體驗了長途旅行的酒宴和暈船。我記得彼得下樓到我的船艙，不確定躺著的我是死是活，他說：「我那雙新靴子在哪裡？我要去修理那渾小子。」幸好我們在查爾斯頓下船時他還沒找到靴子。反正和邁阿密的古巴流亡者打架，新靴子也不怎麼派得上用場，我倒是在那裡拍到汽車行李廂裡堆滿機關槍的驚悚照片 3。聽說那些軍火都是用來爭取自由，但我們不怎麼確定。我對卡斯楚倒起了點敬意，因為他趕出古巴的那些人看起來都像沒血沒

3.
這段話裡有個雙關
語：靴子和汽車行
李廂的原文都是
boot。

肉的惡棍。

紐奧良是探索爵士樂的最佳城市。我們從那裡搭駁船到路易斯安那州首府巴頓魯治，彼得病了幾天，我因此多了些時間和密西西比河相處。這是條美好的河流：浩淼、暴躁而難以馴服。我在河邊拍一個老黑人，他說：「到河裡來，讓我為你施行洗禮。」而在幾里外的上游，我花了一個晚上拍攝戴著白頭罩、焚燒十字架的三K黨。然後我們前往棉花莊園，挺著大肚子的主人告訴我們：「我確信我們都很善待這片產業上的黑鬼。」

在芝加哥，受命保護我們的兩個警探把我們帶到地下室，市立停屍間的負責人引導我們繞著「臭室」參觀。他給我們看無人認領的無名屍，有些是火災受害者，有些死於車禍，還有很多死在人行道上，才剛被發現。他很惋惜我們錯過一個幾天前送走的女人：「你們應該看看那姑娘的胸部。」我認為那不是拍照的時機。我回到倫敦希斯洛機場時爛醉如泥，是因為芝加哥停屍間，或任何任務達成後鬆懈了下來，或者只是採用了新發現的技術？我不曉得。我連站都站不起來，幾個救護人員把我抬下飛機，接下來我在機場醫護室睡了十二個小時才恢復過來。

對我來說，《週日泰晤士報》是道開口，通往「搖擺的六〇年代」。我的一些朋友成了名人，名人成了我的合作夥伴與題材，有時候還成為我的朋友。我把家搬到漢普斯岱花園郊區，住進一棟頗具風格的雙拼別墅。某天來了一隊義大利製片家，他們坐兩輛大禮車，肩膀上掛著昂貴的大衣。當中有位男士年紀較長，卓然出眾，滿頭灰白鬈髮，竟是偉大的導演安東尼奧尼。他向我簡述一部電影的情節大綱。他發現倫敦的時髦攝影師竟和家人一起過著簡樸的生活，似乎有點驚訝。他打算在英格蘭拍攝這部影片，故事是一個攝影師無意間在他的底片上發現了時，我恍然大悟。他

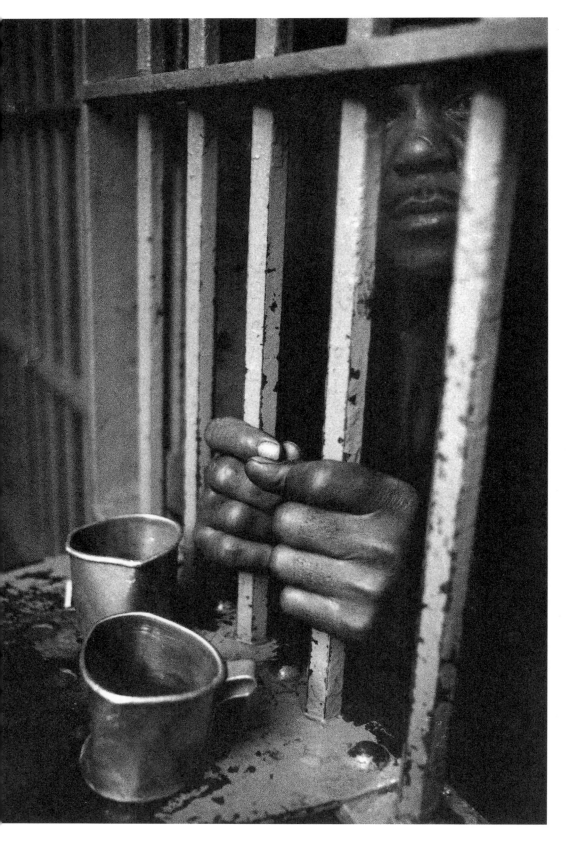

謀殺案的證據。這劇情在生活裡很不真實，跟我也沒什麼關聯。但既然我們已經把憤怒青年的社會現實主義拋在腦後，風格就成了一切。其中一幕是那個攝影師英雄被一群美少女圍住，她們扯著身上的彩色貼身上衣，放浪形骸。然而，當安東尼奧尼跟我說他在歐洲雜誌上看過我的報導文學，他感到很欣賞，我仍覺得受寵若驚。我不確定他究竟想要我做什麼，但還是陪著他到處勘查場景。他把倫敦南區一座沉悶公園裡的所有東西都塗上了顏色，包括草地。我為他的電影《春光乍洩》洗放大照片，那部片子在文藝界備受推崇。

《週日泰晤士報》的成功也是一種六〇年代現象。該報原本是死硬乏味的保守派，後來轉型成或許是全世界最有趣的報紙，而大部分的轉型都由一群二、三十歲的人完成，領導人則是年輕的編輯哈利・伊文思，來自約克郡，才氣縱橫且非常開明。戰爭年代的「不良世代」帶著衝勁、奉獻、懷疑論和對那個年代的獨特反叛，逐漸嶄露頭角。和這些人相處，我覺得快樂且安心。哈利對新聞攝影相當熱衷，我的工作變得很不一樣。他總是很熱忱，親切但不干預，在他領導下，攝影記者的地位截然不同。而攝影組裡有個皇室成員安東尼・阿姆斯壯—瓊斯，無疑也有推波助瀾之效。

我的工作大多在雜誌部，當時的編輯葛弗瑞・史密斯很有見識，也知道如何盡量放手讓記者有最佳表現。我在第三個孩子出生的隔天前往非洲比夫拉的內戰前線，葛弗瑞送我太太一大束鮮花。有人用這種方式表示關心，你會為他多付出一些心力。葛弗瑞的智囊團，包括大衛・金恩、彼得・克魯克史東（我在《觀察家報》就認識他了）、法蘭西斯・溫德漢、時裝編輯梅麗爾・麥葵伊、美術主編麥可・藍德，這二人盡情發揮，把那本週日彩色雜誌從微不足道的附屬品變成備

乞求飲水的囚犯，
芝加哥監獄，
一九六七年

受重視的力量。

我在《週日泰晤士報》有權編輯自己的全數照片，在艦隊街，其他攝影記者都享受不到這種特權，我想，在全球也都不例外。交換條件是每年我得出差兩三次，拿性命去冒險。但我也有機會輕鬆一下，遠離全球戰場去拍些有趣的題材，如披頭四合唱團，或卡斯楚的古巴。我拍過兩次披頭四，並立即被保羅·麥卡尼的個性給吸引住。約翰·藍儂比較難讓人有好感，他常嘲笑認出他的路人。他固然才華洋溢，但也帶有刺人、挑釁的性格，對「愛與和平」的信徒而言，這很諷刺。小野洋子也不好相處，我在格雷律師學院路的《週日泰晤士報》頂樓攝影棚（由史諾頓設計）努力想拍些照片，她卻四處干擾。那次拍攝長達一整天，是披頭四委託給我的案子，因為常有人跟他們要手邊沒有的照片，他們覺得很厭煩。我已經在外頭拍了些外景照片，不想再聽到她跟別人而不是跟我說我應該站在哪個位置拍棚內照片。

「他為什麼站在那裡？他當然應該站在這裡。」她會走到我後面這麼說，好像要把我給挖開。

不用說，我沒移動。

在古巴飛彈危機之後，我和艾德娜·歐伯蓮出發前往古巴。這次的搭檔最令人意外。我比艾德娜早抵達哈瓦那，但她的小說《綠眼睛的女孩》改編的電影早已上映，戲院就在我下榻的市區飯店對面。在拍照上，那不是好兆頭。在卡斯楚與革命黨人先前遭囚禁的監獄（現已改為理工大學）裡，我沒能拍到好照片。兩個北越外交官監看著我，我也覺得很不舒服。他們似乎一直盯著我的美軍野戰夾克。卡斯楚總統冗長的演講經過擴音機放出來，我覺得就和排隊用餐一樣累人。英國領事館在草地上設晚宴向艾德娜這位名愛爾蘭小說家致敬，背景是大海，而男人則穿著白西

裝不停端來飲料——我還比較像這些男人。我離開芬士貝里公園太遠也太久了嗎？

我和艾德娜一起在古巴慶祝我的生日，她獻了一首哀傷的詩：〈先是獅子，又是禿鷹〉。艾德娜體貼又富同情心，從不抱怨我們在古巴的困境。或許她看到了愛爾蘭和古巴的相似處——她自己的同胞正苦苦對抗英國人。總之，她帶著對古巴與古巴精神的摯愛離境。我則只帶著對愛德娜的愛。

14 耶路撒冷

一九六七年六月，阿拉伯人和以色列人之間爆發慘烈的「六日戰爭」，而在那之前的兩軍對峙，給我帶來一段異常沉悶的時光。《週日泰晤士報》誤以為埃及是戰爭傳言的首要情報站，便把我派到開羅。我的夥伴是菲利普・奈特禮，熱愛報紙且致力讓報紙變得更有趣的眾多澳洲人之一。日子一天天過去，即便是開戰跡象微乎其微的地方，埃及最高指揮部也堅決不讓我們接近。

我們每天固定從撒米拉密斯飯店散步到約茲羅運動俱樂部，菲利普到網球場練習反手拍，我下水游泳。漫長的午餐和晚餐時光則在游泳池畔悠閒度過。

除了盡可能懶散、大方地揮霍報社老闆的錢，也沒什麼事可做。在採訪新聞時這是少見的奢侈，但並不是由於我們怠忽職守。有一天，為了繞開軍方，我們搭了計程車到西奈半島，因為聽到傳聞說這裡囤集的軍火很可觀。到了運河區，司機把車停在戰地保安警察局，這地方不在我們預定的行程裡。一個中校親切地接待我們，他看起來就像彼得・尤斯提諾夫[1]的翻版。

「歡迎來到蘇彝士，英國紳士們。」他對我們微笑，隨即把我們請回開羅。

1.
Peter Ustinov (1921-2004)，英國名演員，兩度演能導能寫，兩度獲奧斯卡最佳男配角，一九九○年受英國女王冊封為爵士。多次演出阿嘉莎・克莉絲蒂筆下的比利時偵探白羅，是他在銀幕上最具代表性的形象。

在開羅待上兩星期之後，菲利普認為開戰的誇大說法已不攻自破，英國外交部和《週日泰晤士報》國際新聞主編法蘭克·吉爾斯也持同樣看法。開羅任務結束，我倆被召回。隔天早上，以色列的法製「神祕戰機」與「幻象戰機」攻擊埃及在西部沙漠的多座機場。戰爭開打了。

開羅的經歷是負面的，但不是徒勞無功。在派遣文字記者與攝影記者上戰場時，每個人都收到指點說要到以色列那一方，至少在那裡還有機會進入戰場。若我留在埃及，就攝影而言，我會完全錯過戰事。就這樣，我在家裡睡了一晚，又到了希斯洛機場，和一大群記者踏上旅途，前往塞浦勒斯這個最接近以阿衝突的跳板。

下一步行動就不是很明確了。有的記者趕去租漁船，事實證明是個錯誤，其中有一人就在黎巴嫩度過了這場戰爭，孤立無援。最後他打電報回國：「問：…我丟臉了嗎？」收到的答覆是：「快回狗籠去。」² 我們這些留在機場嚴密注意的人得到消息，以色列準備派飛機來接記者。

無疑，以色列人覺得他們可以從媒體的關注中獲得更多東西。宗教信仰一致的上億阿拉伯人已經準備好要打垮孤立的以色列，這種叫囂產生一種效果，在那階段，以色列被認為是衝突中受害的一方。

那一晚載我們到特拉維夫的以色列飛機是老式的德阿維昂迅龍。我們在丹恩飯店清點了一下，第一批人當中有四個《週日泰晤士報》記者：我自己、另一個攝影尼爾·李伯特，及兩個我之前沒合作過的文字記者：墨瑞·塞爾，另一個澳洲人，總是有本事最早到達；柯林·辛普森更是神出鬼沒，最出名的事蹟是巧妙揭發不老實的骨董商和保險騙子。他不是正式的駐外戰地記者，在這地區也沒什麼需要他證實的事。在馬來西亞危機中，他是以正規軍軍官身分參戰。

2. 此處丟臉的英文是 in doghouse，也有狗籠的意思。

眼前的難題是如何分配戰事採訪。我們沒有水晶球，更別指望別人下指令。我們都同意不要等軍官嚮導來幫忙，墨瑞似乎決定要前往西奈，那裡坦克戰爭的戰況正激烈。我卻不願意到耶路撒冷以外的地方，我確信耶路撒冷會出現最偉大的戰爭照片。尼爾·李伯特和墨瑞搭檔到南方，柯林和我開車到聖城。

清晨驅車前往耶路撒冷，一路出奇地平靜，平靜到我們以為自己可能徹底錯過戰爭。在汽車收音機中，英國廣播公司的新聞記者指出舊城已被攻占。我們沿著伯利恆路小心翼翼開往雅法門，卻發現這座門還牢牢落在阿拉伯聯盟手中。柯林飛快倒車，差點碾過路上未爆開的迫擊砲，但我們都不曉得自己已經跑到以色列部隊前方。

我們注意到路邊有條很深的交通壕，從以色列的前沿陣地一路穿過山谷，通往錫安山上聖母安眠大教堂的庭院。我們從望遠鏡看到以色列部隊進入一個像是隧道的地方，決定冒險再次開回山谷道路，在教堂附近下車，把機會押在以色列士兵上。

幾分鐘後我們向前鋒部隊的指揮官解釋，若他們要奮力一擊，創造以色列歷史，那麼，《週日泰晤士報》應該能夠勝任也適合跟著他記錄。他馬上接納我們的提議，帶著我們一起穿過橄欖樹林。

我們加入的攻擊營名為「第一耶路撒冷團」。我們跟著尖兵，排成一路縱隊，躲在很有限的掩護物後面弓身進發。沒時間匍匐前進了。後面的以色列兵不斷開火，目標是舊城城牆。起初，唯一的抵抗是自動武器零零星星開了火，多數子彈都令人安心地從我們頭上飛過，但偶爾也有幾發射得太近，發出「嗡」的一聲，令人寒毛直豎。我們的目標是糞廠門，但中途在阿拉伯軍團新

近遺棄的帳篷營地查看了一下，他們的裝備還放在床上，摺疊整齊。

後來柯林決定搭上一輛友善的坦克，我則和即將帶頭穿過城門的尖兵同行。柯林離開前聽到

一個軍官說我很有膽量，敢這麼靠近火線最前方，他笑了出來：

「他？他是蘇格蘭人，名叫麥卡林，只是太過吝嗇，捨不得買望遠鏡頭而已。」

在那段時期，我的確覺得自己的命很硬，不會有危險上身。

柯林首先落敗。我們向城門走去時，他的坦克開了砲，他嚇一大跳，滾了下來，摔到一堆仙人掌中。當時我太過聚精會神，沒注意到此事。一直要到耶城戰役結束，柯林和我才又碰上了面。

我們急急忙忙通過糞廠門。我得全神貫注才能活命，情緒很快就亢奮起來，隨時應變。

進了城門的頭一百公尺路程，我們遭到狙擊手猛烈射擊，傷亡慘重。我們分散隊形時，子彈從四面八方飛來。我發現我所在的位置有幾道矮牆，雖然只有七、八十公分高，總算是某種掩護。

我較出名的照片中，有一張是以色列軍從牆後開火，就是在這裡拍攝。我們的位置太過暴露了，阿拉伯人一旦用了迫擊砲，我們就毫無生還機會。

以軍增強火力，我們緩緩推進，到了一個地方，都是小小的石屋，街道很狹窄，有的寬僅一公尺出頭，顯然是死亡陷阱。我們占據所能找到最寬的一條街。忽然有個約旦士兵高舉雙手跑到我們面前，身上似乎沒有武器，但那些狙擊手讓每個人變得風聲鶴唳，草木皆兵。那個約旦人被打成蜂窩。帶隊軍官叫他們停火，隨即有個約旦青年和老人走出屋子，成為俘虜。這隊士兵繼續沿著街道前進，帶頭的給射死了，再走幾公尺，第二個士兵也遭當胸射穿。一個醫生走向我，大叫需要刀子割開他的衣服，但我聽不懂滔滔不絕的希伯來話，直到有人用英語說出「刀子」，我

才急忙找我的小刀，而那人卻已嚥氣。接著，那名就站在我身後的士兵遭牆後的狙擊手射殺。他被擔架抬走，臉上蓋著手帕。

以色列攻擊的力道與速度逐漸生威。投降的人越來越多，當中有許多男人穿著睡衣。約旦士兵希望能被誤認為平民，所以身穿睡衣而不是軍服。以色列士兵嘲笑他們，但我沒看到哪個以色列虐待俘虜。他們似乎都很敬畏這座城市，無人劫掠財物，也沒人褻瀆神聖。我不止一次看到，以色列士兵一旦發現狙擊的子彈是射自宗教建築，就立刻停火，無論那建築是屬於何種宗教。

城牆外傳來坦克激戰的聲音。約旦軍隊把坦克開到高地，對著城裡猛烈炮轟，以色列裝甲部隊開向前迎戰，交戰很快結束。

在這麼一陣混亂之後，我癱坐地上，無法動彈，也不知道當下要做什麼。

一個以色列士兵叫我：「你為什麼還坐在這裡？朋友，新的歷史誕生了。你一定要到哭牆那邊去。」

「哭牆是什麼？」我問道。

我穿過一連串後街窄巷，找到了哭牆。那些小巷子如今都已拆除，讓哭牆卓然聳立在開闊高地上。狙擊手躲在這些雜亂的中世紀街道裡，奪走許多以色列士兵的命，而以軍此時則站在哭牆前，扭曲著臉，頭往牆上撞著。我為這些士度敬的士兵拍了張照片。

「這一刻，我們等了一千年。」有人跟我說，此時我四周的士兵互相熱烈擁抱親吻，狙擊手的子彈還不時從哭牆上彈跳開來。

我在岩石聖殿花了些時間，據說穆罕默德是從這裡升往天堂。現在這裡成為醫護站與戰囚集

中營。我拍了更多勝戰者嘲弄敗戰者的照片。

晚上我回到哭牆邊，以色列士兵把收音機從約旦軍輛上拆下來，正圍成一團站著收聽打勝仗的消息。車牌也給拆走了，充當紀念品。在新聞的空檔，他們高唱愛國歌曲，直到後來有人下令要他們放低音量，因為那樣很容易引來殘存的狙擊手偷襲。我看到二個以色列士兵被自己人殺死，他們在黑暗中跑向哭牆而遭到緊張的哨兵開槍射擊。

夜色漸漸深重，也越來越冷。戰事吃緊時我們有如置身煉獄，腎上腺素激增，而現在我們渾身虛脫，要死不活。我住進大衛王飯店，這是一九四六年那場暴行的現場，當時伊爾貢 [3] 的一顆炸彈炸死了九十人，多數是英國軍方人員。這裡有幾百間空房間隨我挑。我累得沒洗澡就癱在床上，睡得像死人一樣，隔天早上醒來發現床單上到處是紅色塵土。我還記得當時心懷愧疚地想著自己給旅館帶來不便，然後就犯了個錯，點了火腿蛋當早餐！

除非我真做了什麼很齷齪的事，像是早餐要求吃火腿蛋，或表現出對哭牆一無所知，否則，人們似乎很自然地認為我是猶太人。另一方面，在以色列你會發現沒有所謂典型的猶太臉。我跟著士兵一起進城，其中有幾個是藍眼睛、淺色頭髮。

我還有時間出席社交場合：和柯耐爾·卡帕共進晨間咖啡，他是傳奇攝影師羅伯·卡帕的弟弟。羅伯·卡帕為《生活》雜誌採訪越戰時死於中南半島。接著，我搭了便車回特拉維夫，決定盡快將照片送回去，然後在丹恩飯店遇到埋首耶路撒冷地圖的柯林·辛普森。原來他又設法爬回那輛坦克，從聖史蒂芬門進城。他以為我已在第一波攻擊行動中喪命，看到我時鬆了口氣。他花了一些時間在耶路撒冷尋找我的遺體，甚至還找到岩石聖殿的地下避難室去。

3.
Irgun，以色列人在建國前成立的恐怖組織，主張以色列復國，主要在巴勒斯坦活動。

我原本擔心機場的新聞審查，但是我直接走過去就通關了。我走得很快，他們沒發現我是記者，以為我是嚇得落荒而逃的觀光客。

查驗護照的官員問我：「你為什麼要離開？還有很多東西可以看，我們打贏了。」

整座機場歡聲雷動。當然，我們現在知道了，耶路撒冷、西岸、西奈半島、戈蘭高地的偉大勝戰已埋下往後仇恨的種子，但在當時還看不出任何跡象。只有歡呼。

15 另一種沙漠戰爭

我在埃及首次遇到阿拉敏戰役名將蒙哥馬利子爵，那是六日戰爭爆發前不久，我自己也和他打了場小小的沙漠戰。《週日泰晤士報》設計了個噱頭，把我們一起丟到沙漠，讓他回到當年備受矚目的舞台，重新指揮他在二戰期間的沙漠戰役，用在刊物上。我被叫去幫他拍一張照片時，問題來了。蒙帥向後退了幾步，神情僵硬。他和陪同的《週日泰晤士報》高層討論了很久，然後一長串命令下來了，我的外貌不怎麼適合為陸軍元帥拍照。似乎是我的鬢角太長，引起他的反感。

我請求返回英國。我絕不可能配合一個老頑固去剪短頭髮，不管他有多麼傳奇。我堅持不剪，結果照片還是拍了，鬢角完好無損。他喜歡敢和他作對的人。

我原本以為這趟出差會像是在度假。多年前我曾在埃及當兵，在那之後，這還是我首次回到埃及，但已不再是當年那個週薪二十七先令的小兵，而是接受旅遊招待的國際貴賓。正式攝影師是伊安·約曼斯，我在旁支援待命。出席阿拉敏戰役二十五週年慶的還有雜誌的美術編輯麥可·藍德，及《週日泰晤士報》主編丹尼斯·漢彌頓，他拘謹寡言，但很好相處，曾在蒙帥麾下擔任

初級軍官。就是他撰寫了一系列蒙帥回憶錄，在報上連載非常成功，很受讀者歡迎。因此蒙帥對

我們來說有兩重光環，他不只是倍受尊敬的國家英雄，對發行量也多有助益。

我看到截然不同的埃及。一開始，我們住在金字塔旁的米娜皇宮飯店，古老而豪華。相較於

十二年前的第一次觀光，這回我對金字塔有比較好的評價。在我房間裡，飯店殷勤地安排了一架

電晶體收音機、一瓶古龍水，還有一大塊巧克力蛋糕，上頭寫著「歡迎來到阿拉伯聯合共和國」[1]。

第二天早上，我發現每個房間門口都有個埃及傘兵值勤。即便是親蘇反英的納瑟總統似乎也奉蒙

帥為上賓，埃及多數高級將領也輪流向他致敬。

我們接著到亞歷山卓城，踏上紅地毯，在樂隊的喧鬧中搭上美妙的匈牙利老列車。我們幾乎

享受到皇家遊行的禮遇，但也碰到相當尷尬的狀況，《每日快報》的文字與攝影記者企圖插一腳，

那是倫敦艦隊街最不擇手段的時刻，想盡辦法要在這次活動中分一杯羹。或許這不難理解，因為

蒙帥被視為國家財產。我在他們身上看到自己，也同情他們，但這是《週日泰晤士報》的場子，

毫無通融餘地。埃及當局鄭重聲明，強行送走他們。

我們這支壯觀的隊伍一直行進到艾爾阿拉敏。某天早上，一架蘇聯製直升機從天而降，一個

穿著全套禮服的男子走過沙丘，手上端著餐盤，為宴會送來冷飲。麥可‧藍德差點嗆到。由於他

戰功彪炳，大家都忍住笑。沒人對這場主秀露出嘲弄的神色。

我開始覺得，我只要堅持忍住笑，再來就沒什麼事了。但就在此時，首席攝影師伊安‧約曼

斯忽然病倒。我的鬍毛在那一刻被放到歷史的眼睛下檢視，我發現自己正透過觀景窗瞄著這個怪

異的矮小男人，他骷髏般的頭上有對驚人的半透明湛藍雙眼，此時也正回望著你。

1.
United Arab Republic，
埃及與敘利亞於
一九五八年組成，
一九六一敘利亞因
軍事政變退出，埃
及仍沿用此名，直
至一九七一年。

當然，蒙帥本人就是餘興節目。大部分時間他都和奧利佛·利斯將軍爵士在一起，後者最熱衷的活動是在沙漠裡挖仙人掌運回英格蘭。利斯是卓越的人物，身上有可怕的戰爭傷疤，當他為一件泳褲討價還價時，那傷疤就成了展示品。和蒙帥相比，他顯得相當有魅力。蒙帥出發拜會納瑟時，我們會說：「來吧，奧利佛，讓我們遠離這些可怕的新聞人員，聊天去。」蒙帥出發拜會納瑟時，我們集合起來歡送他，他的告別辭是：「現在我要去見納瑟將軍，你們搞新聞的不准跟來。」他很善於擺架子，也喜歡在別人傷口上灑鹽。我不久後聽到那個故事：邱吉爾對國王說：「有時我覺得蒙帥想取代我的位子。」國王答道：「我鬆了一口氣，我還以為他想取代我。」

我們抵達蒙帥與英軍擊潰隆美爾坦克部隊的戰場，結局卻是虎頭蛇尾。大部分戰爭遺物已移除了好一段時間，但仍很危險，到處都有德製 S 型地雷，足以把你的腳給炸掉。我們受到警告不要撿拾任何東西。某些地方埋了上百萬顆反戰車地雷和反人員地雷，很多平民因此受了重傷或死亡，給埃及留下許多截肢者。

蒙帥做了幾次演講後，我們又浩浩蕩蕩往回走，雖然真實世界裡發生了一些令人不快的事件，其中之一是希臘的巴巴多普洛斯上校奪得政權。《週日泰晤士報》從倫敦發來電報，要我立即前往雅典。但蒙帥可不接受。

他以一種拍板定案的語氣宣稱：「唐不會去雅典，他會留在我的隊伍裡，沒人能離開我的隊伍。」我留在他的隊伍裡。

有一天上午，我在海灘向旅館的女清潔工露了一手倒立動作，並摔倒在滿是酒杯與茶杯的桌子上，現場玩鬧成一團。奧利佛一定去跟蒙帥說了我讓女士們樂不可支。蒙帥嚴厲地告誡我：「你

必須回家寵愛你太太，你不可以和女士胡來。」

有天晚上，我們正聊到女人，蒙帥帶著他那搗蛋的眼光走進來。「你們知道奧利佛有個女人。」那是真的，奧利佛有個結識多年的好女人，但蒙帥為這件事打上紅燈區的鮮豔紅光。

蒙帥的逗趣都包含揶揄的抱怨。他鐵定重複了十二次以上，說我們讓他少活了兩年，而對一個七十九歲的老人來說，他顯然玩得很痛快。偉人一定是享有特權，可以有些怪毛病，雖然我覺得蒙帥的毛病比大多數人都還多。其中比較難以理解的小毛病是他對我的一些捉弄，而且不只在沙漠期間。我採訪完六日戰爭返英後，他打電話來，邀我去他家。電話是我太太克莉絲汀接的。

「妳是管家嗎？」尖銳的嗓音輕快地詢問著。一確定他打對了號碼，他便要求我前往漢普郡郊外的伊星頓磨坊。我想，此行會很難受，但我也逃避不了。這像是皇室的命令。

我們在車站見面。他引著我走出車站前往停車場時，車站職員差一點就要向他立正致敬了。

我們走向一輛可愛的老式路華吉普車，我很訝異，他本人是我此行的司機。

「你還舒服吧？」他先問我，然後打了檔，緩慢莊嚴地開起車，全程時速都只有十一公里。

他愉快地說：「這是真的木頭，這個。兩千英鎊的細工夫，這部車子。」

午餐乏善可陳，安排在一個淡色橡木裝修的房間裡，由一名嬌小的女管家侍候用餐。飯後我被領到樓上一間完全相同的房間，連咖啡桌上都擺著同樣的書。牆上掛著幾幅畫，蒙帥指著當中一幅說：「那幅畫是溫斯頓・邱吉爾送我的，哪天我可能會賣了。」

他還冒險把一隻手從方向盤上移開了一下子，輕拍著儀表板。

他的評語總帶點戲謔的後座力。提及六日戰爭的結果時，他說：「我那些參與那場沙漠朝聖

的朋友，多數都被革職了。」

「你要來杯啤酒嗎？」一個不抽菸不喝酒的人卻願意倒酒給我，我想這是他很大的讓步。

下午四點鐘，蒙帥說：「一分鐘不早，一分鐘不晚。」女管家送茶進來。托盤上除了茶壺和茶杯，還有一大塊糖霜蛋糕。蒙帥沒說話，只是仔細打量著她來去，像隻老雄貓般盯著照章行事的女僕。他跟女人相處的時間似乎不多。他遞給我一大塊蛋糕，我快要吃完時，他又問我要不要再來一些。

「你不吃的話，老鼠會偷吃。」他閃爍其詞，暗示「鼠輩」可能沒有四隻腳。

接下來三年，我至少拜訪蒙哥馬利子爵六次。他通常是透過丹尼斯．漢彌頓聯繫我，而訪問的儀式則大同小異。然而，有一回他要我拍攝他的花園，對紅色與白色的落新婦[2]特別讚美有加。又有一回，我很榮幸能參觀他的車庫，他打開巨大的門，露出在阿拉敏戰役贏來的隆美爾篷車。通常我們都會聊聊我剛採訪完的戰爭，而他通常很具見識，且一針見血。我記得他對越戰春節攻勢一役中魏摩蘭將軍遭撤職一事特別滿意。他是唯一一個被我稱為「閣下」的人，但我覺得這人已經贏得大家的尊敬。我對他的觀感開始變得較成熟，而此時我看到了，在一切榮譽的背後，事實上他是非常寂寞的老人。

2.

Astilbe，薔薇目、虎耳草科的多年生草本植物。

16 順化戰役

我從初次到越南起，便一直覺得美國人儘管勢力龐大，卻永遠無法贏得戰爭。那種感覺在美軍打贏順化戰役後更加強烈。

在那次事件中，我抵達越南的時間出了問題，或者說，時機是再好也不過。法國航空的客機接近曼谷時，我聽到機長在廣播中提到「春節攻勢」。在農曆新年假期的短暫太平中，越共入侵南越的上百座城鎮與都市，包括西貢。令人震驚的事不斷上演。一名志願的越共「神風特攻隊」在西貢的美國領事館前跳出計程車，在美國的要塞上開啟第一輪戰火。據說美國外交官從領事館窗戶開槍回擊。四千個北越游擊軍扮成春節返鄉客，也同時出現在西貢的防線內。游擊軍包圍了南越軍事總部、總統府與我們要降落的新山一機場。我們改降在香港，我坐在機場等待，直到消息傳來，西貢沒丟掉。那場具象徵意義的領事館戰役持續了六小時，死了二十六人。我覺得我應該在現場採訪。在春節攻勢的餘波中，有三萬七千人喪生。

我的朋友，美國攝影記者愛迪·亞當斯在戰後餘波中拍到那幅決定性的照片：警察局長當街朝雙手受縛的越共俘虜頭部開槍。那張照片在美國人民心中立下轉捩點，影響甚至大過美萊村大屠殺。他們不再認為自己介入了一場光榮的戰爭。

我終於抵達越南，繼而往北，走到溪山。在那裡，南越西北方的山區，臨近北越及寮國的邊境處，十三年前法國軍隊在奠邊府的慘劇正在一場激烈的風暴中重演。

在奠邊府戰役勝戰將軍武元甲的指揮下，北越兩支精銳的步兵師沿著胡志明小徑逼近美軍在溪山的大型基地，其中之一正是當年帶頭攻擊法軍的三〇四師。這兩師會合了當地的北越六萬大軍，包圍溪山和一座扼控南北交通的小型戰略機場。基地內的美國海軍陸戰隊兵力只有越共的八分之一，當敵人挖著地道潛到軍營鐵絲網內一百公尺時，他們成了束手無策的活靶，唯一的希望是空中支援，其規模之大，是當年法軍所無法想像的。巨大的 B-52 轟炸機每天在北越軍隊的頭上丟下五千顆炸彈和幾千噸的燒夷彈。

我飛到峴港海邊的超大型美軍基地，但還是想到溪山去，雖然來自溪山的報導多到令我氣餒。飛機飛去溪山運回傷患時，會順道把文字記者和攝影記者送進去。記者利用美軍的空中優勢完成自己的工作，而我也打著相同的主意。但我在新聞中心遇到筋疲力盡的大衛·道格拉斯·鄧肯時改變了心意，他是退役的韓戰陸戰隊中校，也是非常非常優秀的攝影記者，剛從溪山帶回很多卷底片。有大衛專美於前，我跟在後面繼續加碼又有什麼意義？

我聽說美國想發動反擊奪回被北越占領的南越大城：皇都順化。那聽起來是我的題材。古城順化築有中國城牆，位在香江邊，附近設為非軍事區。這是越南的文化首都，等於牛津

加上劍橋。在春節攻勢中，五千名越共和北越正規軍占領了順化，北越國旗正在城垛上飄揚。當地有很多平民百姓，有人開始擔心這樣的地方竟將淪為戰場。如果美國人想奪回順化，免不了要上演陸戰隊的英勇攻擊和貼身巷戰。就像在耶路撒冷，採訪古城戰役的想法吸引了我。

天空烏雲低垂，我搭上海軍陸戰隊第五兩棲突擊營的護衛車隊，開始往順化移動。車隊費力穿過深深的爛泥和大雨，經過遭砲彈擊毀的殘破房屋，及一列列逃亡的難民。天氣非常寒冷。

我們來到順化南邊。消息傳來，比我們早一步先到的陸戰隊已經解放了南邊半座城。第五突擊營此時的任務是攻占香江北岸護城牆內的古城。

跨河大橋已遭炸毀，一大段橋面攔腰斷裂。我面前就是順化的北城，一片死寂，只見四處匍匐的北越正規軍，人們口中可怕難纏的死敵。雖然不是我的敵人。我從不覺得越共和北越人民是我的敵人，儘管我到達順化時看起來和美軍陸戰隊沒什麼兩樣，但我並不聽命於美國。我向來致力於當獨立的目擊者，儘管並不冷靜。

在等著渡過香江時，我跟著陸戰隊的巡邏隊走出去，他們四處查探城邊的槍聲來源，並查看戰區附近看似遭遺棄的房舍。他們以一種威風凜凜的氣勢巡走房舍間，用身體四處衝撞，把武器打得砰砰嘎嘎直響。我落在後頭等候。

他們進入一間房子，又走了出來。我聽到有人對另一人說：「裡面什麼都沒有，只有一個死掉的越南佬。」

我進入那房子，走入黑暗的房間，看到一頂蚊帳吊在床上，蠟燭還點著。我靠近蚊帳，裡頭有具屍體以一種莊嚴的方式躺著。我望向他，心裡想著這人個子真小，接著拉起了蚊帳，看到一

個穿著骯髒襯衣的男童。我放下蚊帳，開始自我清算。這是我第一次按下情緒的按鈕。身處戰場，我遲早都要按下那按鈕。我離開巡邏隊，心裡想著那個小男孩，那個早夭的小生命，對這些人而言他算不了什麼，只是「又一個死越南佬」。

我回到指揮部，找到另一支巡邏隊。他們奉令清理戰場，那是例行工作。他們走近碉堡和防空洞，大喊一聲「手榴彈來了！」然後把手榴彈扔進去。有一家子受傷的越南平民就是從這樣一個遭到轟炸的洞裡逃了出來。

最後我來到河邊，找到一個高大的海軍指揮官，他是作戰中心的負責人，正抽著大雪茄。

「早安。」我打了招呼，「我是倫敦《週日泰晤士報》派來的，跟著陸戰隊一起來順化。你能告訴我何時能上船渡河嗎？」

他用最輕蔑的眼神低頭看著我，直截了當說：「抱歉，你不能上我的任何一艘船。你要離開這個陣地。」

「喔，很遺憾，但我的確受到委任。我獲准渡河，我是這個計畫的一部分。」

「我管你那麼多。你要離開我的陣地。你不能登上我的船。」

我知道再和這個人扯下去也沒用。他是你偶爾會碰上的那類約翰·韋恩，只忙著欣賞自己的演出，無暇顧及其他。我徹底被拒絕了，正要走開時，眼睛瞄到更上游的河邊，在此人看不到的地方，有些南越士兵正要登上登陸艇。

我低身衝過林木和花園，跑到浮橋邊，比了一些手勢後，有人友善地邀我上船。我排在隊伍後頭，矮著身子，曲膝搖搖晃晃地向前走。艙門升起，船向後退，掉頭朝下游開去。我看到那個

自戀的高大海軍指揮官大張雙腿站著，仍抽著廉價雪茄，正在放眼環顧現場。當我們噗噗地開過他前方時，我站起來，舉起兩隻手指頭，給他看我最棒的微笑。

在河的另一邊，我已經走到推進線的前方，只是那時我並不知道。軍隊將由推進線朝戰場推進。我離開南越軍隊，發現自己已經進入舊的城牆，穿過了中國園林、水上庭園，繞過小水池。一片平靜。接著我聽到小型武器的射擊聲，還有迫擊砲彈飛來的轟隆聲。我必須甩掉這種愉快的散步心情，提醒自己戰爭開打了。

我看到幾個人在花園旁的路邊找掩護。我看到繃帶，血淋淋的繃帶，血淋淋的身軀。他們是美軍，我向他們跑去，躲在同一條水溝裡，聽到 AK－47 步槍的子彈咻咻地從我們頭上飛過。

「怎麼了？」我問他們。

「前面有一狗票越共。有些人已經傷亡了，我們正在等醫護兵過來。」

不遠處，離城牆很近的地方，我看到有人靠牆坐著，旁邊還有個「醫護兵」（他們是這麼稱呼醫生的）。我指著那裡，向跟我搭話的大兵問道：「那裡發生了什麼事？」

「那個人肯定會獲得國會勳章。他臉上剛挨了兩槍。」

我爬到那個背靠著矮牆的士兵身前。他臉上流著血和唾液，身上的大號軍服逐漸染紅，雙眼如煉獄般恐怖，痛苦地露出懇求的眼神。我舉起相機，他的頭由左向右擺著，要求我不要拍。我放棄了。

後來，戰火暫時停了下來，我爬到另一組陸戰隊旁，他們找了頂鋼盔給我。有個士兵從來沒遇過英國人，他跟我說：「讓我給你做點特別的東西。」他不知從哪裡變出絕佳的水果雞尾酒。

我躺在水溝裡，啜飲著這禮物，忽然間，最懾人心魄的砲火聲逐漸大作，迫擊砲彈不斷射來，十分驚人。但我方的支援火力也夠嗆的。二十五公里外的南海上，美軍艦隊以協同作戰的模式把砲彈擲到我們前方，而我後來才知道，士兵們常整晚睡不著覺，擔心砲彈打錯目標。

他們也出動了幽靈戰鬥機，在我們頭頂上方投下燒夷彈。攻擊的目標是我們前方的城牆，霰彈卻活生生投在我們後方。所以你的想像力就帶著強烈的不安盯著大量飛下的霰彈。

忽然間，天黑了。東方人相信各種妖魔鬼怪會在晚上跑出來，有時證實那其實是越共和北越正規軍，他們利用了人們對黑暗的恐懼。我累得什麼都不怕，振奮和腎上腺素會把你搾乾。你的神經、你的觸角，都露了出來，在外頭閒晃。通常它們會告訴你一切，也讓你感覺到一切。我筋疲力竭，但還是很激動，最重要的是，餓了。

我在越來越暗的光線裡覓食。士兵都分到所謂的「C口糧」，一種袋子，裝著幾樣封裝食物，我知道，即使在戰場待了很長時間，你還是會覺得某些C口糧很難下嚥。我很快就找到許多被扔掉的混合食品，火腿加上皇帝豆。

我拿湯匙挖出自己的皇帝豆，牢牢記下，這是我生平第一次身處超大型戰事中。我之前採訪的越南及耶路撒冷冷戰役，和這次比起來都只是小衝突。僅僅幾個月前，六日戰爭結束之後，我還陶醉得很，嘴裡說著我一星期七天都想做戰地攝影師。順化將給我一個可怕的教訓。

美國人曾告訴我，這將是場連續幾天二十四小時不休息的軍事行動，然後幾天變成了一個星期，再延長一星期，我突然間成了老頭子，滿臉鬍髭，眼窩深陷。我睡在鐵皮工寮裡，躺在桌下的地板上，夜裡凍得直發抖。我從不脫下衣服，鋼盔不離身，蓋著防彈夾克當毯子。這件夾克是

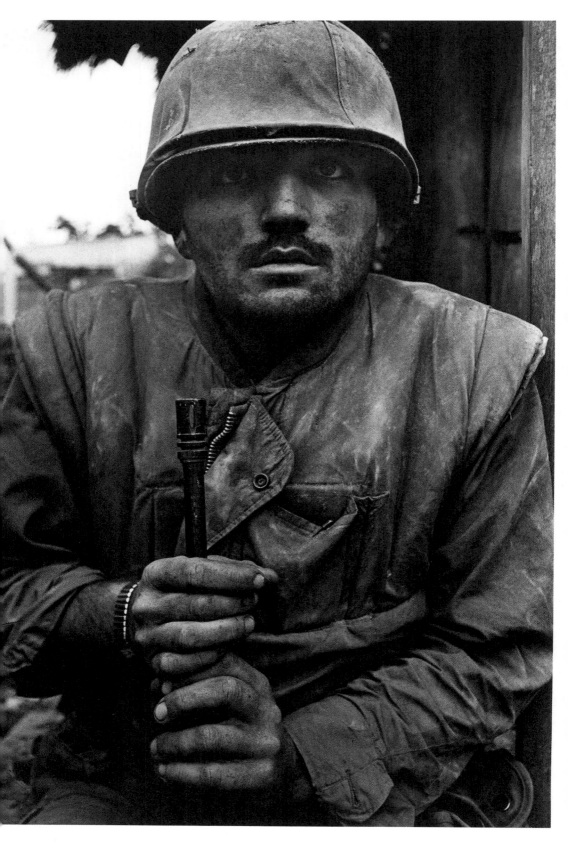

我在第一間野戰醫院撿到的，他們把夾克從死者及傷患身上割下來，丟到火葬柴堆上。

有天早上我走出我的小工寮，換了個新的方向，向右走而不向左。在這越南小屋子波浪狀鐵皮屋壁的另一邊，我發現一個死掉的北越士兵。他的嘴中槍，子彈打穿了他的後腦勺，和我幾乎是頭靠頭隔著牆一起躺了好幾天。這種陰森森的情景幾乎隨處可見。你會找到屍骸或斷肢。有一次我跑到路邊去撿一樣東西，卻發現那是一隻被坦克壓扁的腳。人性的毀敗和肉身的殘骸形影不離。順化這座美麗的城市正在變成瓦礫堆。

有一天早晨，我和一個陸戰隊員一同外出，靠近城牆時聽到幾發沉重的砲彈射過來。我們一起跳進牆邊的散兵坑，這是北越軍隊為了抵擋陸戰隊入侵而挖掘的。我們縮在鋼盔下，這個美國人說：「王八蛋，這裡有股噁心的味道。」我注意到洞底並不結實。即使我們是站在沙地上，還是太軟了。我往下看，靴子邊有排鈕扣。我倆同時蹲在一具北越軍屍體的肚子上，把他的肚子給壓破了。即便砲彈四處飛，我們還是跳了出去，往不同方向跑，尋找別的地下掩體。

在這種戰爭裡，你是走在精神分裂的旅途上。你沒辦法把眼前的一切拿來和生命中的其他事情相互提並論。如果你已見識過真實世界的白色床單、舒適及和平，你會發現自己活得像下水道裡分不清黑夜白天的老鼠，你無法將兩個世界放在一起。真實世界裡的判斷沒一樣派得上用場。什麼是和平，什麼是戰爭，什麼是死亡，什麼是活著，什麼是對的，什麼是錯的？你不知道答案。

你只是活著，若你可以，就活過一天，再一天。

某天晚上，我和幾個陸戰隊員在城牆下面搜索，忽然有人大叫「進攻」！那是中國製木柄手榴彈的名字，小小一個，長得像棒棒糖。我看見手榴彈躺在我和所有陸戰隊員之間，只有一個瘦

被砲彈壞壞的美國海軍陸戰隊員，順化，一九六八年

高個兒站在我後面。我跳進地面的坑裡，先是悶雷般的爆炸巨響，接下來碎片四射。我感覺得出有很多東西擊中我的腿和腰。我的下半身開始麻木。就是這一次了，我想，我受傷了。我努力回想我讀過的書裡提到的受傷，想起羅伯特・葛雷夫斯所說的：像是有人用力打了你一拳。我全身上下都受到重擊，我想，我隨時就要感覺到自己正在流血。我伸手摸到腋下，接著大聲喊了出來，我想，那就像個孩子在叫媽媽。有人喊了一聲「醫護兵」。

接著我順著腿往下摸，沒流血，也沒傷口，只有麻木。我被碎片石屑擊中，而不是鐵片。唯一受難的是那個瘦子，鋼盔下方的後腦勺被手榴彈碎片打到。他倒了下來，鮮血從頭部和頸部滲出。其他士兵都朝手榴彈擲來的方向開槍，因為這表示敵人很靠近。真的很近。然後支援部隊來了，他們拿著各種 M－60 朝那裡掃射，重機槍一氣齊發。

我們退回麥倫・哈靈頓駐紮的陣地。哈靈頓是三角洲部隊的指揮官，現在正看著每個新的傷亡士兵發愁。這不是清理戰場的行動。他的連隊在城牆邊一下子就元氣大傷，而他們還只打到牆邊。某天我站在庭院裡聊天，聊完才走到旁邊另一座院子沒多久，一發迫擊砲彈就射中那座庭院，把那兩個剛剛還在和我聊天的士兵給打成重傷。

陸戰隊有個傳統，他們不會丟下受傷或死亡的弟兄。哈靈頓夜裡會派人出去帶回失蹤的人。我曾跟過這樣的夜間任務，覺得我好像侵擾了某種非常隱私的事。他們帶回兩具屍體，那是我第一次看到西方士兵哭泣。他是黑人，正在為一個白人弟兄的死去而哭。

我拍了張照片，另一個黑人陸戰隊員正朝城牆丟手榴彈，看起來像奧運會的標槍選手。五分鐘後，這人投彈的那隻手成了殘破的花椰菜，被一顆子彈給打得完全變形。接替他投彈位置的人

則立即陣亡。某天我拍了張照片，對象不是作戰中的士兵，而是一個死去的越南人，他四散的遺物就擺在他四周，像幅拼貼畫。那是仔細排好的，甚至是設計過的，然而，卻似乎是在訴說這場戰爭的人命代價。

17 戰爭的教訓

有時我會爬到推進線前方，就定位置，拍攝陸戰隊朝我進發的畫面。在這類情況中，有一次，前進的隊伍忽然堵住，我趴進散兵坑裡，吃了滿嘴泥巴，有兩人就在我身旁被射死。排長的喉嚨被一顆AK─47的子彈給打穿，我看到他努力將手指伸進喉嚨裡止血。他腿上有條肌肉給打得翻了上來。我匍匐到他身邊，大多數人都已爬開，給我們留下活動空間。這個軍官開始英勇地說要把敵人火力引到我們身上，聲東擊西。

「聽著，我們就別那麼不理性了。」我說。

突然間，剩下的人都看著我，等著我領導。那個軍官倒下後，年紀最大的就數我了。砲火太猛烈，把排長扛到安全地帶是癡人說夢，我們只能頂住，直到M─60重機槍起來，用火力掩護我們。

照我想來，這些陸戰隊的作戰計畫並不夠深思熟慮。直線前進的衝鋒太多了，像美國騎兵隊一樣拿起槍就亂打一氣。北越正規軍狙擊手利用高處的地利，簡直就是甕中抓鱉。陸戰隊憑著人

數與火力的絕對優勢，似乎終將獲勝，但是代價呢？你可以看出他們對戰爭逐漸失去信念。在美國本土，輿論漸漸傾向反對戰爭，前線在打仗時也透露了這件事。有幾個士兵告訴我，如果他們活著離開順化，他們將寫信給國會議員，反對美國介入越戰。多數美國士兵很瞧不起後方的南越部隊。就連在順化，你也可以看到南越軍隊劫掠百姓的財物，而他們來這裡應該是為了要解救這些人。

某天，一個小孩子忽然出現在交戰正烈的沙場上。順化城內還躲著幾千個平民，即使他們努力要從前線逃開，而這個小孩就這麼出現了，位置如此逼近戰火，匪夷所思。每個人都注意到他。士兵又變回了人類，而不是戰士。看到這個迷路的小朋友，這些十九到二十二歲的年輕人大感心痛。他們溫柔地把他護送到醫護兵前，醫護兵把他帶進屋子裡，為他清理頭上髒兮兮的傷口，而我藉著蠟燭光拍下這個過程。把小孩帶離狙擊手與迫擊砲火的那個士兵，像是在做他這輩子最重要的接送。

一個陸戰隊士兵夜裡載來了補給彈藥，他開著人稱為「驢子」的敞篷車，小小一輛，專門用來運送軍火和傷患。他衝過我們，越過了推進線，跑到兩軍之間的無人地帶，一個狙擊手射殺了他。他伏在方向盤前，引擎還轟轟轟轉著。整個晚上，我們都看著這個士兵趴在方向盤上，引擎轉個不停。他伏在方向盤前，引擎還轟轟轟轉著。整個晚上，我們都看著這個士兵趴在方向盤上，引擎轉個不停。照明彈射了一整晚，那些五十美元一顆的大型照明彈發出詭異的黃色螢光，讓我們一直看到那個死去的士兵，直到天亮，此時驢子的汽油也已耗盡，引擎熄了火。

順化舊城最後還是拿了回來。美軍投下鋪天蓋地的砲彈，讓這勝利顯得不怎麼值得。順化毀了，木頭房子給炸飛，市區只剩瓦礫。他們為了拯救這座城市而毀了它。將近六千名平民命喪於

此，比兩邊戰死的軍人還多。在七十七天的溪山包圍戰，轟炸與炮擊的火力超過五枚廣島原子彈。

然而，這還不是全部的代價。活人的心靈和死者的身體同樣遭到戕害。待在順化的最後幾天，我聽到工寮後面傳來嗚咽。兩個陸戰隊員，不折不扣的鄉下粗人，在一個越南人的脖子上套上繩索，拉著他走來走去，好像他是寵物公羊。他們蒙住他的眼睛，塞住他的嘴，令他跪下或躺在泥土上，令他飽受痛苦與折磨。這種卑劣、凶殘的情節，和我在剛果所見毫無二致，現在則由在亞洲的自由門徒來執行。

我在順化待了十一天，不確定此行教導了我什麼。除了重新體會戰爭可以多麼恐怖之外，我不知道此行是否還教給我任何東西。順化當然讓我非常羞愧，人類怎麼有辦法如此對待彼此？我想，此行以一種陰森的方式教導我求生，而這些新知識中，有一部分是懂得何時該離開。

戰爭剛開始時，有一位陸戰隊隨軍師父找上我，要幫我做臨終聖禮。他嚇到我了，我斷然回答他：「不要，我不要做。」他給了我聖餐及聖酒聖餅，卻用某種方式把恐懼也植入我心裡。我覺得這個人在這裡給了我非常悲觀的結局。他令我毛骨悚然，我想我應該和這個人保持距離。

那天晚上我和朋友談到這件事。我的情緒一定非常激動，他勸要我輕鬆點。他提醒我，家裡還有人在想念著我。當時我被他的話給感動了，但是直到我回到英國，才感受到那些話的全部力量。當我在順化出生入死時，我的小兒子保羅在家裡差點送命。他常玩弓箭，箭頭是橡皮吸盤，他把吸盤放進嘴裡卡住了喉嚨，差點窒息而死。

離開順化前，我向麥倫·哈靈頓道謝，感激陸戰隊為我做的一切——對一個手無寸鐵的人所付出的情誼。他跟我說他會到倫敦看我。我當時做錯了，我不相信他，我轉身離開了。

我走到傷亡運輸站，軍方把屍袋，塑膠的屍袋，以及苟延殘息的人都放在那裡。我看到先前驚嚇到我的那個神父，他對著我微微一笑。

他說：「你要去峴港嗎？」我回答是，他說：「我也正要去峴港。」

直升機到達時，他們說只剩一個位置，神父建議我坐上去。

我說：「不，不，那是你的位置。神父，你坐上去。」

「別爭了，我年紀比你大。」

我說：「聽我說，在那裡的時候我很抱歉，我被嚇到了。」

「你不需要解釋，去吧。」他說。

我上了直升機，沿著越南的海岸線往南飛。我一句話都說不出來，覺得自己像老了廿五歲。

機上還有一個攝影師，大膽無畏的法國女子卡特琳‧樂華，她在順化另一側的戰役中混進越共，不久將以她的戰場照片震驚世界。她坐在我對面，看著我，我也看著她。我不想和她講話。我不想和任何人講話。我的內心在狂叫，彷彿砲彈和戰火還在內心肆虐轟炸。血、死亡與垂死的影像。

這些全都還在我腦袋中，我徹底被砲火嚇呆了。

在峴港，我以為我可以用熱水澡和床鋪來重振一下自己。但接著，我在媒體室碰到《泰晤士報》的弗列德‧艾默里。

他說：「聽我說，倫敦那邊急著要知道這裡變成了什麼樣。你可以跟我談談嗎？可以嗎？」

我回答：「可以先讓我泡個澡嗎，弗列德？」

我入睡了，做了長長的噩夢，一個接一接。要飛回家，我得先飛到西貢，接著到巴黎，然後，

我發現自己正站在奧利機場等待候補機位。十點鐘，仍有一百人沒搭上飛機。然後我聽到有些人走了過來，那是英國橄欖球球迷，已經看完法國隊對英格蘭隊的比賽。他們正高歌穿過機場、往盆栽撒尿、拖著倒在地上的球友。被酒精而不是戰爭擊倒的球友。

多年後，我重回順化，走在那片戰場上。在那裡，我曾經離死亡那麼近，在那裡，我覺得自己會永遠跟死亡為伴。整件事看起來是那麼沒有道理。那些死去的人、那些終身殘廢的人經歷了這一切，但完全就只是徒然，一如人們對所有戰爭的認識。沒有益處，沒有盡頭，沒有歡樂。我記得峴港有條街，街名「無樂」（Street without Joy），他們大可以用這當國名。

18 比夫拉的兒童

我雙腳才踏上比夫拉的土地五分鐘，就被關進監獄。我會飛來這裡，是因為聽到一則報導：有個孩子的頭顱被砍掉，他母親把他的頭顱裝在飯缽裡，來到伊波蘭。我的記者朋友喬治·德卡瓦拉在飛往哈科特港的飛機上勤快地打著筆記，他為「時代—生活」公司工作。他們認為我倆是間諜。五個鐘頭後，我們費盡唇舌才獲釋。我自由了，開始投身一生中最令我激動的採訪任務。比夫拉建國不到三年，這三年間，我每年都來記錄這個國家的脆弱處境、鬥爭與衰敗。

環繞著比夫拉衝突的諸多感受，現在歐洲人多已遺忘。但在一九六七年，強烈的情緒不僅籠罩非洲國家，也波及全世界。有段期間，甚至連我工作的報社《週日泰晤士報》也差點為此分裂。

一九六七年五月三十日，奧朱古上校宣布比夫拉脫離奈及利亞聯邦，這塊從奈及利亞分裂出去的非洲國家從此成為獨立國家。這個新國家中勢力最龐大的是伊波族，他們宣布獨立的主要動機是對亡族的恐懼。

喬治和我剛從伊波族的世仇——豪薩族的大本營北奈及利亞回來。那個帶著駭人飯缽的婦女就是從那裡逃出來的。在那些泥牆老城中，伊斯蘭首長仍實施封建統治。在我們剛離開的卡諾這類地方，「異鄉人區」裡的伊波族移民遭到豪薩族與狂熱伊斯蘭教極端分子攻擊、劫掠與殘殺。

據說死亡人數將近五萬人。

伊波族聰明且擁有豐富自然資源，似乎足以逃離壓迫，宣布脫離東部行政區而獨立。他們的土地蘊藏了奈及利亞聯邦的石油與礦產，對這些資源感興趣的外國人顯然並不反對伊波族脫離受英國控制且政局並不穩定的奈及利亞聯邦，其中法國人就占了大多數。但比夫拉有個致命弱點，他們無法保衛自己。所有重裝備和絕大多數部隊都在奈及利亞那邊。高旺將軍統治的聯邦觀望幾星期後，決定入侵比夫拉。

比夫拉勢單力薄，似乎幾個星期就會崩解，但比國的抵抗既激烈又持久。法國偷偷支持比夫拉，英國政府表面上宣告中立，暗地裡運送大量武器給奈及利亞。蘇聯幹的事和英國一樣，只是比較公開。

在英國，民眾的想法也分裂了，這種分裂還反映在我自己的報社內：國際部支持奈及利亞的立場，他們擔心「巴爾幹化」——一個非洲國家獨立會導致更多國家效法。我工作的雜誌部則非常同情伊波族。我們受到雜誌靈魂人物法蘭西斯·溫德漢的影響。他是優秀的作家，也是我的朋友，比多數人都靠近混戰的核心——他認識奧朱古。哈利·伊文思傾向奈及利亞，但他是非常好的的總編輯，不會壓制誠實的另類觀點。奈比衝突期間，雜誌刊登的都是同情比夫拉的文章，完全和報紙的觀點對立。

逮捕我們的哈科特港警察當然無法理解英國人的這種微妙情緒。在他們眼中，單憑我是英國人這一點就夠可疑了，而我們還捏造訪他們敵人的心臟地帶，就顯得更加可疑。我們之前在卡諾市[1]看到軍方拿著棍棒巡邏，並懲罰劫掠者，以遏制當地的反伊波族情緒。同樣的部隊現在正出面逼比夫拉投降。我們是該做些解釋，但溫德漢的關係比較管用。我們獲釋一個鐘頭後，便和奧朱古喝起茶來。

他高貴而莊嚴，我想，是個紳士吧，與英語記者打交道也遊刃有餘。他在愛普森長大，並在牛津受教育，應付我們的提問時從容自在，只有一個問題讓他遲疑了一下——我要求到前線採訪。我獲得許可，但情況有點諷刺：我和當過傘兵的法國攝影記者吉勒・卡宏[2]同行。從國籍上來看，我們可能處於對立，而事實上，我們是很好的朋友。另一個諷刺是，由於英國暗中對這場戰爭貢獻良多，我在這場混戰中撞上的任何子彈都可能是由我自己繳納的稅金買單。

兩天後我們加入比夫拉步兵營，該營正準備渡過尼日河，偷襲奈及利亞部隊的後方。他們必須走到敵軍防線的後方，偷偷攻占一座重要的橋梁。該橋位於奧尼特沙，是往來奈及利亞與比夫拉的主要必經之路。

我們看到那支部隊時大感憂心。那是一支苦哈哈的部隊，兵員六百人，很多人的屁股都露出褲子外。有些人有裝備和制服，有些人沒有。很多人的鞋子都不適合叢林任務。尖頭鞋極受歡迎。有些挑夫頭上墊著香蕉葉，扛著非常新式的火箭。他們也扛了許多箅啤酒，令我又驚又喜，雖然我覺得應該要帶更重要的東西。

我們無聲無息地渡過尼日河，進入敵人領土。一路上不准吸菸、不准點燈，一切都非常隱密

1. Kano，奈及利亞北部大城，豪薩族的世襲酋長國，已有千年歷史。目前為卡諾州首府。

2. Gilles Caron (1939-1970)，法國著名Gamma圖片社創辦人之一，曾採訪以色列六日戰爭、越戰、比夫拉戰役、巴黎五月風暴、北愛衝突等諸多戰役、事件，被譽為法國的卡帕。一九七〇年四月在赤棉控制下的柬埔寨失蹤。

而刺激。軍方有時會做做樣子，好讓記者有得拍，但我知道這次是玩真的。我們找到一座村子過夜，接著和士兵一起出發走過沼澤地。

行軍速度慢得難以忍受，才五十公里就走了四天，而且我們一天比一天衰弱。我們的糧食早在抵達目的地之前就吃完了，到後來，吉爾和我啃起了椰子，好止飢解渴。然而，我對於什麼東西可以當作食物，還是有些保留。

發動攻擊的前一晚，我走到灌木叢裡小解，有個挑夫拿著晚餐來給我。我在辦事時意識到有個人耐住性子但有些不爽地站在我身後，一轉身，看到一個人端著一碗東西給我。我看不出碗內那一大坨圓圓的東西是什麼。

「那是什麼？」我有點警覺地問。

「是你的晚餐，先生。這是剛果肉，沒血，沒骨頭。」弄半天，那原來是隻大蝸牛，有小型金魚缸那麼大。

「我不敢吃。給你吧。」

那個人很高興，饞涎欲滴地挖出那乏味的肉塊。要不是這樣，他那天晚上會沒東西吃。這份餐點是特地為訪客準備的。部隊似乎要空著肚子上戰場。

沒多久，我對指揮這次行動的上校起了極大反感。他名叫漢尼拔，怪的是，他說的英語有約克郡腔調。他娶了英國太太，但還是很瞧不起英國在這場戰爭中的立場。這也使他討厭我。吉爾的境遇完全不同，他非常受歡迎。到了第五天，吉爾和漢尼拔的友誼也減弱了。有些逃兵被抓到，吉爾當他們集合起來時，那僅剩的關係也完全消失無蹤。這些逃兵的下場很出人意料。

在樹林裡的空地上，漢尼拔把士兵集合起來排成方形，活像拿破崙時代的方陣。下達次日攻擊令之後，逃兵被帶到前方接受懲罰。三個可憐蟲被迫趴在地上，而幾個有官階的軍人（由他們身上較完好的軍服可以看出）砍回幾根二公尺長的木棍，走過來時還邊拗著玩。懲罰是打二十五大棍。三個受刑者在泥地上打滾咬緊手指強忍住叫聲的那一幕侮辱了吉爾的軍人榮譽感。

鞭刑結束後我們口乾舌燥，也確實需要補充體力，我問吉爾要不要幹個幾瓶先前看到的啤酒。

我走到衛兵面前，他在一旁看守著啤酒箱。

「那些啤酒，有可能給我一瓶嗎，夥伴？」我裝出一派單純老實的樣子。

那個人咯咯笑，接下來他們全都笑了起來，笑到喘不過氣。在這交戰前夕，營區卻被笑聲給淹沒了。我呆站在那裡，從這人看向那人，完全不曉得什麼事令他們覺得如此好笑。終於有個人用手臂抹了抹臉，然後解釋：「那不是拿來喝的啤酒，長官，那是敵人的啤酒。」

我還是摸不著頭緒，問道：「你說什麼？敵人的啤酒？」

「那是用來……我們把它點著，然後朝敵人丟過去。」

我回頭找吉爾，心頭的不安大增。

我說：「這次的行動太瘋狂了，那根本不是啤酒，那是汽油彈。」他們要拿裝汽油的啤酒瓶對付北約步槍。

第二天早上，空氣中瀰漫著恐懼的死寂。我對吉爾說：「這一切肯定今天就玩完了。」

「但願如此。我希望趕快結束，盡早回去。」

大約早上九點鐘，迫擊砲的砲彈開始落下來。在非洲，一天通常是在涼爽的清晨展開，九點

已經是相當晚。很多人到處亂跑，情況非常混亂。傷兵也已經從前線退回來，其中有個人邊走邊用雙手手掌抱著肚子，而腸子則從指縫間露了出來。我往前線走去。

我在小型武器的濃煙與爆炸聲中看到一幅駭人景象：一輛吉普車著了火，那是尼日利亞的軍用吉普，後座的女人遭烈焰吞沒，從頭到腳都燒了起來。這具活人火炬緩慢地前俯後仰，張開嘴巴發出聲音，沒人救她，那景象令我飽受煎熬。

我對一個軍官說：「看在老天的份上！想想辦法，什麼辦法都行，快結束她的痛苦吧。」

他用英國陸軍軍官學校的口氣慢條斯理地回答：「我為什麼要救她？她只是個賤女人。」

我跑到吉普車前面。駕駛已經死去，有個比夫拉人搶著要在血液與火焰毀了駕駛的衣服之前把衣服給扒下來。

我們前面有些人朝我們被推了過來。他們是俘虜，奈及利亞的士兵，跟那幾個吉普車上的人一樣，都遇上了偷襲。

他們開始飛快地剝去俘虜的上衣，蒙上他們的眼睛。漢尼拔正在標定地圖座標，有個人過來問他：「那些俘虜怎麼辦？」他的頭抬也不抬，答道：「槍斃。」

吉爾對我說：「我真不敢相信。我原以為他是值得尊敬的人。」但漢尼拔重複那道命令。比夫拉士兵面面相覷，帶點困惑，小心翼翼地拉了拉他們的 AK－47。接下來又互相看了看。

俘虜開始哭泣，雙腿直打哆嗦，接著猛地嚎啕大哭，發起抖來，難以抑制。然後有個人的 AK－47 開火了，更多槍聲響起。

其中一個俘虜似乎成了所有子彈的主要目標。他撲向地面，身體發出可怕的重擊聲，和一種

令人心驚膽寒的聲音，接著有空氣被吐了出來。那就像屠宰場裡的動物。我驚嚇過度，全身僵硬，動彈不得。有個俘虜僥倖逃過子彈，他淚流滿面，徒然地懇求饒命。我站在那裡，說不出話，也無法移動。吉爾也像被釘在地上。

過了好久，我們才說得出隻字片語。

那座橋被攻下來，或者說，靠我們的這一頭被攻了下來。我們往橋上移動。至此，攻擊都還算照計畫進行，但奈及利亞部隊已經重新集結並發起反攻。一個小時內，他們對著橋梁和周邊發射了三百發左右的迫擊砲彈。砲彈落在城垛狀的巨大鐵造建築上，那轟炸聲以及敲擊的回音、子彈在鐵橋上的彈跳聲，到今天我還記得。

戰況變得危急，很快情勢就明朗了，我們守不住新據點，很快就收到全面撤退的命令。我們知道任務已完全失敗，立刻起身逃跑，全速撤退。我很擔心在拚命飛奔的人潮中脫隊。兩個穿著越南迷彩裝的西方人很容易被看成傭兵。涉入此次衝突的傭兵多數站在比夫拉那邊，奈及利亞則有蘇聯和英國的傭兵飛行員。

撤退一旦開始，被俘的恐懼便席捲了每個人。種族屠殺的恐懼又加深了一層——擔心漢尼拔處置奈及利亞俘虜的方式會引來報復。此時已是兵敗如山倒。

走路的傷兵、受創太重的傷兵、爬著的傷兵，都開始沒命地抓住我們說：「拜託你，長官，別丟下我。帶我走，帶我一起走，長官。拜託揹我走，長官。」我在樹林裡狂奔時，他們抱住我的腿。

有些人躺在地上，眼球掉出來，眼窩不見了。有些人的腿被迫擊砲打傷，躺在地上無法動彈。

被奈及利亞軍隊擄獲的恐懼令他們陷入絕望。

子彈和砲彈不斷飛來。

這場撤退丟下這些傷患不管，場面顯得格外可怕。還能跑還能走的人只想保住自己的狗命，我們不斷往前衝往前衝，盡我們所能遠離那座橋。

我們還在敵人的領土上。我們還得渡過尼日河，但至少要再走五十公里才能到達渡口。我們抵達一座村落，有個軍官徵用村內每一輛腳踏車，吉爾、我，及一個先抵達的《電訊報》記者都分到了。有個熟悉小徑的嚮導走在我們前面，我們死命踩著踏板，衝過樹叢和叢林裡的步道，一路上騎得飛快，直到抵達河邊。那裡有艘大船正等著載我們到比較安全的對岸。我們到達船邊時滿身大汗，筋疲力盡。天色已黑。

我們上船，過河。保住性命的解脫感使得這次渡河成為我們記憶中最棒的一次。四周一片寧靜，天上掛著銀河系的星星，但是這支寡不敵眾、毫無勝算的比夫拉軍隊傷亡慘重，空氣因失望與失敗而變得非常凝重。

今天的事件還有些後話，快樂與悲慘兼有之。那些被我們拋下的傷兵，我打聽不到他們的下落，但是一般而言，奈及利亞人勝戰後會比傳聞來得慈悲很多。他們不會進行邪惡的報復，或濫殺，或種族大屠殺。他們很有規矩。對照之下，漢尼拔則成為戰犯而遭到通緝。吉爾後來死得很慘，他在某個離非洲很遠的黑暗叢林裡被俘，遭遇類似我們所目擊的暴行。

我盡我所能經常回到比夫拉。我的管道是日內瓦一家怪異的公關公司，名叫「馬克新聞」。我變成這個機想前往比夫拉的旅客得通過他們的審查，除非你完全支持比夫拉，否則無法入境。我變成這個機

構所謂的可靠人士。當年這場戰爭落幕後的籌畫還不明顯，我一直相信比夫拉有正當理由建國，但是隨著我每一次到訪，這信念也逐漸變得薄弱。

一九六九年，我隻身回去採訪。我的計畫是往西走到歐克帕拉前線，據報導，比夫拉陸軍六十三旅的五十二營正企圖突破奈及利亞軍的包圍。我設法到達前線，但是一走下路華吉普車，我就雙腿發軟，倒在沙地上。瘧疾，或是很像瘧疾的某種東西把我擊垮了。

我在一間茅草屋裡醒來，一個比夫拉婦人溫柔地用溫水幫我擦身體。茅草屋是野戰醫院的一部分。一個醫生幫我注射，並道歉說針頭先前已經用過了。我在高燒的暈眩中躺了兩天，直到有足夠氣力依約赴會，到陸軍指揮官的屋裡吃早餐。

有些炸過的香蕉擺在我面前。在指揮官的勸食下，我很有禮貌地努力吞下去，因為今天就要發動攻擊。就在這時，新一波的高燒與嘔吐發作，我急忙告退，到外面沙地狂吐時倒了下去。事後有人跟我說，我的兩眼骨溜骨溜地亂轉。我又再度昏過去，醒來時發現有個女人拿樹葉抹我的臉。

我泡在水裡時，有個比夫拉軍官救了我。英國軍官手杖讓他非常有英國味，只差腳上穿的是大雨鞋。他餵我吃了些可口的米飯，好讓我在兩點鐘部隊推進時有點力氣。

中午，彈藥開始運來。他們運來迫擊砲，好大的法國貨，一二〇毫米口徑，每尊砲不多不少只有兩發砲彈。接著他們發給每個士兵兩發子彈，我一定是看得目瞪口呆，因為我的救命恩人史蒂芬‧歐沙迪比上尉解釋說：「我很抱歉，唐，但是我們的彈藥不多。我們給每個人兩發子彈，等我們向前進，就會搶到奈及利亞的武器，然後拿到更多彈藥。」

接著那些男孩子接受校閱。我記得其中一人大概十六歲，穿著不合身的老式條紋裝，打赤腳。

有些男孩子想逃跑，遭到嚴厲懲罰，史蒂芬拿手杖打他們的肩膀，或敲打、揮拍他們的頭。所有人都挨了訓。那個軍官站得筆直，揮舞著雙手，更像在國家劇院演出的喬納森·米勒。哨音吹起，

我們往前走，走進奈及利亞軍小型武器最可怕的火網中，而我自己還燒到頭昏眼花。

那就像有人拿巨大的鞭子鞭打樹木。子彈穿空而過，射穿樹幹，射穿樹葉，聽起來有如音樂。

那是槍彈火力呼嘯而成的乾寒西北風。接著迫擊砲彈開始飛過來。不久就看到有人雙手捧著裂開的肚子，有人滿臉鮮血跑來跑去。

我身旁有個人在灌木叢下劇烈掙扎。他努力站起來的時候，我看到有顆子彈打進他嘴裡，打掉他一邊臉頰。我身邊另一個人已經斷氣。我想裝上底片拍照。有些意外事故來得太快，我有些惶惶不定。我看到指揮官彎腰對著一個陣亡士兵說話，好像他還活著一般。他在頌揚那個人的勇氣，並代表比夫拉國感謝他。這個情景令人既感動又憂心。

我回到前線，到傷患集中的地方，又看到那套條紋裝，此時肩頭多了個彈孔。我看到有人用擔架抬著傷患，草草綁成的擔架。那裡有輛老舊卡車，就像沒有車窗與車門的露營車，車況糟到該送修了。傷患坐在車上自行抱著受傷的手腳，有個人躺著，腸子從他的指間跑了出來。

比夫拉軍隊沒有你在其他戰爭中看得到的醫療設備。這些人真是一窮二白。有個人臉上破了大洞也不能獲得一針嗎啡。比起其他部位的傷，頭傷較不疼，但還是迫切需要處理。多數傷患傷在肩膀、上臂與臉，因為他們是四肢著地匍匐前進。

我問駕駛，為什麼載了這麼多傷患還不開走。

「沒有完全擠滿人之前，我們不能開走，長官。我們沒那麼多油料。」

在戰場後方，我又看到歐沙迪比上尉，他相當激動。他的右腿中了奈及利亞部隊的子彈，北約步槍射傷了他。他們幫他打了咖啡，把他送到這間屋子。他已經產生幻覺，對我說：「唐，唐，我很擔心。拜託你，唐，答應我，告訴他們要往前衝。他們會聽你的。」

我無法叫更多人去送死，他們沒半顆子彈，在地上匍匐的肚子無法對抗眾寡懸殊的大軍與砲火。顯然他們並未告訴我真相，他們在三十公里寬的戰線上並無任何進展。我也知道史蒂芬需要一些保證來安撫他激動的情緒。

我說：「好的，史蒂芬。」

我走到外面，潛伏了一陣子，再回到屋內。他問：「你跟他們說了嗎？」我回道：「有，史蒂芬，他們向前進了。」

我還受到瘧疾後遺症的折磨，也害怕用過的針頭造成感染。我的身體受夠了，開始出現大片紅斑。我在戰場後方六公里處的大型天主教傳教會所找到避難處。某位修女的處方幾乎立即治好我的發癢和紅斑，我在會所的床上睡了好久好沉的一覺。

透過傳教會，我才看到比夫拉最令我永生難忘的恐怖景象。他們指點我到烏姆亞胡地區的傳教會，我在那裡看到另一類戰爭的受害者：比夫拉的孤兒與棄兒。他們都已經快要餓死。戰爭當然會中斷各種農作物的生產。救援物資主要來自法國，也很少能進到這個地區。救援食糧都送進軍人的肚子。

我在傳教會遇到肯尼迪神父，他是既堅強又善良的那種人。他帶我到一間前身是小學的醫院。

戰爭使許多孩子成為孤兒，那裡收容了八百人。我一進去就看到一個白化症男孩。挨餓的比夫拉

孤兒已經是再可憐也不過，挨餓的白化症比夫拉人，處境更是筆墨所難形容。瀕臨餓死的他還要

遭受同儕的排擠、嘲笑與侮辱。我看到這男孩望著我。他像是一具活著的骷髏，身上有種骷髏般

的白色。他往我這邊一點一點靠過來，穿著不合身又破爛的毛線衫，手中抓著玉米牛肉罐頭，一

只空的玉米牛肉鐵罐。

他目不轉睛地看著我，那眼神就某些觀點來看，可說是引發了「邪惡之眼」3，使我飽嘗愧

疚與不安。他又靠近我一點。我設法不看他，設法把眼睛定在其他地方。幾個無國界醫生組織的

法國醫生正努力拯救一個瀕死的小女孩。這些醫生走進黑暗地域的中心地帶提供協助，因此而廣

為人知。他們在女孩的喉嚨插入一根針，搥打她的胸部，設法救活她，那景象幾乎令人不忍卒睹。

她死在我面前。在我所有的悲慘經驗中，在死於我面前的人當中，她是年紀最小的一個。

我的眼角餘光還是看得到那個白化症男童。我捕捉到那白色的閃光。他又靠近一些，像鬼魂

般纏住我。有個人給我受害者的統計數字，是此地慘劇的好幾倍，相當可怕。看著這些備受窮困

與飢餓折磨的受害者，我的心撤退到自己在英格蘭的家。我的孩子年紀和他們差不多，和多數西

方孩子一樣，對豐盛的食物毫不在乎。我設法在這兩種景象之間求得平衡，精神因此飽受煎熬。

我感到有什麼碰了碰我的手。白化症男童已經緩緩移到我身邊，把他的手放入我手中。我站

在那裡，握著他的手，感到眼淚奪眶而出。我對自己說，別看他，想想別的東西，什麼東西都好，

別在這些孩子面前哭出來。我把手伸到口袋裡，摸出一顆麥芽糖，偷偷塞進白化症男童手中，然

後他走開了。他站在不遠處，以顫抖的手指慢慢剝開糖果紙。他舔著糖果，用大大的眼睛瞪著我。

3. Evil eye，中東、南亞、中亞及歐洲等地的民間傳說，幸福的人會招來羨慕嫉妒，這種羨慕嫉妒又會給他們帶來不幸。

九歲的白化症男童，手裡抓著空玉米牛肉罐，比夫拉，一九六八年

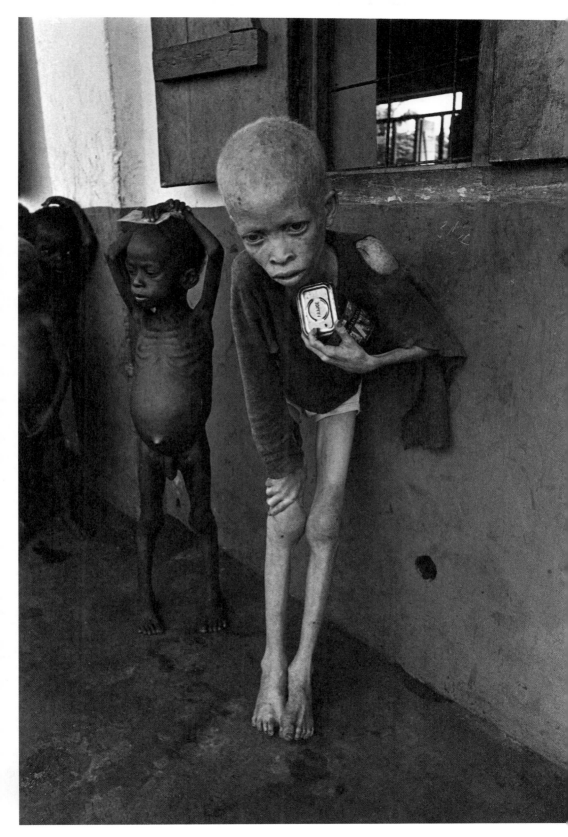

我注意到，他站在那裡專心舔著糖果時，手中仍抓著那只玉米牛肉空罐子，好像罐子會忽然消失一樣。他看起來已經不像是人，而像一具不知何故還活著的小小骷髏。

餓童遭受的每一種折磨都鞭撻著我的心。有個英國醫生抱著垂死的嬰兒，嬰兒雙腿無力，卻想努力撐起身子。醫生的另一隻手臂抱著鼻孔裡插著餵食管的小孩。半盲的小孩肚子大得像啤酒桶（嚴重營養不良和營養失調所引起），靠兩隻像筷子的腳站著。有個男孩的手臂脫臼，肌肉已經失去功能，骨頭只以薄薄的皮膚相連。其他兒童躺在自己的排泄物中等死，傷口布滿蒼蠅。

這超越了戰爭，超越了新聞學，超越了攝影，但沒有超出政治的範圍。這無法形容的苦難不是哪一次非洲天然災害的結果。這不是大自然的魔手在作怪，而是人類邪惡的欲望所造成。如果可以，我想把這一天從我的生命中拿掉，抹去這段記憶。但就像納粹死亡集中營那些恐怖的照片帶給我們的記憶，人類竟能如此對待自己的同類，我們無法也不允許忘記。我拍下那個白化症男童，所有看過照片的人都必須牢牢記在心上。

離開之前，我在茅草屋裡發現一個年輕女孩，大概十六歲，一絲不掛地坐著，看起來病了，也相當虛弱，但很美麗。有人告訴我，她的名字叫「耐心」。我想拍她，便問陪同人員能不能說服女孩用手遮住私處，好讓我能透過她的赤裸呈現最多的尊嚴。但她的景象把我身而為人所可能具有的全部特質都扒光了。在比夫拉期間，同情心與良心的鞭子從未停止攻擊我。

我們都受天真的信念之害，以為光憑正直就能理直氣壯地站在任何地方，但倘若你是站在垂死者面前，你還需要更多理由。如果你幫不上忙，便不該在那裡。對於比夫拉人，我幫得上任何忙嗎？或者，我只是在協助一場對他們沒有任何利益可言的戰爭。醉心權力的狂熱分子發動大家

脫離聯邦，完全沒有考慮到，當他們推著毀滅性武器前進時，會在身後留給人民多大的苦難與貧困？我飽受這場戰爭的摧殘，感到大惑不解，這些感受都是空前的。我看不出這場戰爭有任何微乎其微的正當性，或者我人在那裡有任何正當性，除非我能透過照片提醒人們，所有戰爭都毫無價值。

甚至連我進入那裡的方式，即透過馬克新聞公司的協助，也使我的立場脆弱可疑。這是一場人為的饑荒，肇禍者是分離建國及其引起的反應，是交戰雙方的貪婪與愚蠢，而最主要的，是創建這個分離國家的權謀者的不正直。

我從來都不覺得我對政治有多偉大的洞見，但當你看到我在那間傳教會醫院的所見所聞時，這已是無關緊要。無需對政治有多敏銳都可以看出這有多麼清楚明白，那逼得你不得不接受。

理查・威斯特寫了一篇強烈支持比夫拉的文章，連同我的照片刊登在雜誌上，雖然我的照片沒有任何立場。我很想認為這些照片能夠為受困的醫院和垂死的兒童帶來救援。我知道我的照片帶著某種信息，但究竟是什麼信息，我卻沒辦法說，或許我只是想讓生活無憂的人難過、喪氣。

不過，當時我們只知道，文字和照片都無法停止奈及利亞戰爭機器向前推進。

我曾訴諸自己主導的政治行動，小小的一場。我有一張悲慘的照片，一個比夫拉母親想以她萎縮的乳房餵哺小孩。雜誌登出後，我把照片改製成一幅海報，法蘭西斯・溫德漢為海報加上恰當而煽動的標題：「比夫拉，英國政府支持這場戰爭。你們可以制止戰爭。」海報做好後，我們湧向城市，在各地張貼懸掛。我妻子克莉絲汀和我特別留意我們家所在的漢普斯岱花園郊區，因為首相哈洛德・威爾遜的家也在這區。

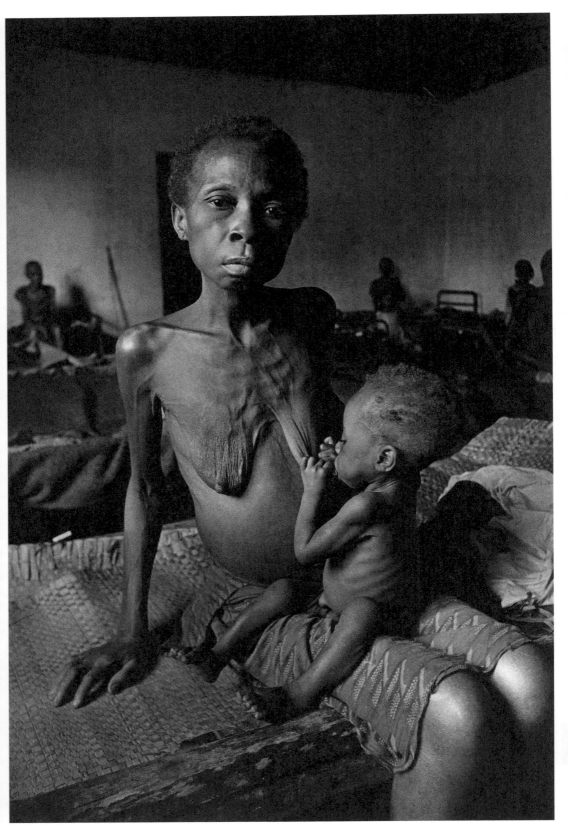

幾個月過去，比夫拉的情勢日益絕望。我很想回去，但有個問題，在《週日泰晤士報》內部，親奈及利亞和親比夫拉這兩派之間的歧見越演越烈，誰是適合寫這場戰爭的中立人選，彼此無法達成共識。經過許多帶著仇恨的爭論後，報社終於同意派資深的安東尼·泰瑞出門。他之所以入選，是因為他是中歐特派員，對非洲事務相對無知。

然而，他很快就判斷出情勢很糟。我們降落在烏里簡易機場時，機場官員想要徵用我們的所有強勢貨幣，拿一大堆比夫拉紙幣來交換。安東尼從外匯管制窗口離開時，身上塞滿無用的貨幣。

他看了我一眼，說：「他們在這裡玩完了，不是嗎？這些傢伙。」

我們到前線去。很明顯，比夫拉軍隊的士氣已徹底瓦解。奧朱古將軍帶著他的賓士大禮車和許多東奔跑了。一小撮高層領導人以人民的飢荒為代價追逐的是什麼東西，參謀總部外頭堆積如山的紅酒空瓶就是明證。如今，我知道他們是投機的騙徒。

奇努阿·阿奇比是比夫拉真正的理想主義者，我帶了些食物和其他物資給他的孩子們。他是個好人。我還記得最後一次看到他的情景。他無悲無喜地接過禮物，他或許曾對一兩個他覺得真正關心比夫拉的西方人抱有好感，如今那情感已蕩然無存。我覺得他的視線穿透了我，好像我不在那裡。我也看得出他的哀慟，伊波族文化毀滅了，而他的感受就和我離開順化時一模一樣。

小說家，寫了一本書，名為《分崩離析》，那正是眼前的局勢。他是個年輕人，一個值得尊敬的人，一個好人。我還記得最後一次看到他的情景。

比夫拉終究在一九七〇年一月十五日投降了，就在我採訪回來的兩天之後。在一片歇斯底里中，我們還是只能公平地記錄道：拉哥斯當局善待戰敗的伊波族。這也是那場戰爭唯一的慈悲。

廿四歲的母親及等待死亡的孩子，比夫拉，一九六八年

19 吃人的人

即使我這一生花了很多時間上飛機下飛機，我對飛機從來就不放心。要等到機輪著地我才覺得自己像是被贖了回來，彷彿拿到一張新的生命租約。每次降落都是一種重生。

把我給綁住的，就是這種感覺，而不是實際的空中旅行。到三十五歲左右，我已經去過七十幾個國家，大多是搭飛機往返。到我結束記者生涯時，我已去過一百二十個國家。不是所有旅行都和戰爭有關。我也喜歡探索其他國家，而且是國家本身，但有時我會覺得，我在戰場上或許還比較安全。我和旅遊作家艾瑞克·紐比及他妻子汪姐搭檔時，就有這種感覺。

艾瑞克夫婦在二戰期間相遇，當時艾瑞克被挑中到墨索里尼的義大利海域出任務。他的英國海軍特種部隊跑錯地方，他被俘後又從亞得里亞海附近的戰俘營逃脫。汪姐是把他解救出來的反抗軍成員之一，兩人在亞平寧山區住了幾個月，艾瑞克又被納粹黨衛隊抓到。戰後兩人一起生活，這場探險則愉快多了。

我在義大利薩丁尼亞島第一次碰到兩人，當時兩人正緩緩繞著地中海旅行。我去那裡是為了拍一夥劫匪的照片，他們綁架並殺害了一對英國夫婦。任務沒成功。我在綁匪所在的山城歐格索拉遭人追打，不是被綁匪追，而是一個拿叉子的老太太。不過那個場合促成我和紐比夫婦的友誼，從而確定了我的旅遊品味。

兩人帶我去印度，計畫坐船順著恆河而下二千公里，來一次舒緩而歡樂的旅行。探險伊始，艾瑞克前去採訪尼赫魯總理，也帶著我一起去拍這位歷史人物的照片。在艾瑞克的《千里下恆河》一書中，他提到我從沙發背後的拍攝位置站起來，對印度總理說：「你一定覺得很難控制這個粗魯的老傢伙。」看來我的教養還有待加強。

之後我在派嘎訶大君的招待下和紐比夫婦一起參加老虎狩獵。艾瑞克有一把荷蘭步槍，我帶我的賓得士相機。我們在樹上等了十八個鐘頭，卻沒趕出半隻老虎，倒是艾瑞克最後和一頭發狂的黑熊對上了。艾瑞克幹掉黑熊，轉身又要對付牠發火的伴侶，子彈卻已經用盡。在那一刻，他以為他得毀了那把昂貴漂亮的步槍，因為要拿它當棍棒，但緊接著，那人人稱之為「奧里」的大君走向前去，一槍撂倒攻擊人的黑熊，而子彈就從艾瑞克的耳朵旁掠過。

「運氣不錯，我只剩下那顆子彈了。」大君說。

事後，艾瑞克就像童話故事人物那樣問大君，他可以用什麼東西回報救命之恩。

那個擁有一切的大君奧里一臉渴望地說：「我真正想要的是《狗世界》的聖誕節特刊。你在這裡弄不到，因為有貨幣管制。」

我離開了，對印度的愛至今不變。在觀光客湧入之前，喀什米爾一直是世上我最愛的地方。

湖面上開滿了睡蓮，倒映著喜馬拉雅山。你住在印度王侯留下的大型浮雕船屋，那有如老式的牛津大學駁船，侍者還會送上令人垂涎的碧頓太太乳酪奶酥。

白天，艾瑞克和我常搭上錫卡拉小舟在幾座湖上遊蕩，徜徉在翠鳥與浮島間，有的浮島上還有蒙兀兒花園。錫卡拉上有簾幕和坐墊，樣式介於威尼斯貢多拉和愛德華式撐篙船之間。整個地方是蒙兀兒與盎格魯─撒克遜文明的神奇結合，在我歷經許多艱辛之後仍一直留在我心裡，成為美好生活的最佳意象。

去過印度後我對食物比較不挑剔了。我還勉強自己吃過老鼠，但狗肉就敬謝不敏─我看過台灣婦人把狗肉掛在曬衣繩上風乾。我在尼日與上伏塔坐了十八個鐘頭的車，灰頭土臉地橫越沙漠，之後就和著溫熱的羊奶吞下鴕鳥肉。若有人連自己都吃不飽卻還用佳餚招待你，而且拒絕只會惹毛人家，你就不可能不接受。圖阿雷格民族在古老的生活方式中展現了人性尊嚴，留給我難忘的印象。已經七年沒下過雨，他們被迫乞討，主要靠外界的援助物資保命。他們游牧民族的生活方式可能在我有生之年就會消亡。

全球古老民族面對的威脅並不僅是乾旱與災害，西方文明的衝擊也同樣嚴重。我在巴布亞就很真切地看到此事。我和《週日泰晤士報》澳洲幫裡最活潑的東尼‧克里夫頓一起去巴布亞，前往哈根山區記錄新幾內亞戰士氏族的集會。三萬名原住民穿著草裙，每兩百人圍成一群，隨著撼動人心的鼓聲在城鎮四周喧鬧起來。他們以赭石的每種色調與天堂鳥羽毛的所有顏色裝飾自己，以往的獸骨穿鼻飾物已由最新奇的東西取代，像是原子筆、雞尾酒塑膠吸管、螺絲起子和銅質水管等，都被視為時髦的裝飾。有個男人把褲子拉鏈綁在額頭上，效果驚人。有人捐了一桶五加侖

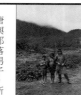

唐與部落男子，新幾內亞，一九六九年，攝影：東尼‧克里夫頓

的美孚機油，好為大家添加裝飾的豪奢感。原住民們大為感激，紛紛拿來塗在身上代替赭料，彷彿在塗防曬油。

新幾內亞今日的生活更受到酒等現代物品的污染。當年是六〇年代，那裡還是一個人吃人的地方。我們走入熱帶雨林十天，到達波蓋嘎與荷瓦這兩個食人族的領域。六十個都瑪族挑夫和我們同行，由一個澳洲巡邏員帶隊。我們把補給帶到波蓋嘎族的領土邊陲，為後到的巡邏隊建立糧食供應站，他們將測繪荷瓦族還不為人知的疆域地圖，並作人口普查。我們的挑夫和原住民戰士一樣，全都穿草裙。入夜後，他們搭起草棚，草裙就拿來當屋頂。他們還是用兩根木頭來起火。

他們的腳掌相當大，能夠穩穩踩過架在溪谷上的滑溜獨木，走山路的本領實在驚人。東尼努力想跟上，卻跌在兩根獨木之間，是他的肚子救了他。為了報復我嘲笑他的腰圍，他在我洗澡時指著我毛茸茸的胸膛說：「天啊，老兄，你看起來好像爆開的沙發椅。」

說笑歸說笑，我們和都瑪人肯定對彼此都有所保留，氣氛甚至有點陰森。雖然近來並無都瑪族吃人的紀錄，但只要黑夜一來，令人不安的緊張感也隨之降臨。有天晚上，我向大家介紹我在新加坡買的橡皮蛇，並變了個戲法，把蛇從我的鼻孔裡變出來，營地的緊張感立即一掃而空。被蛇嚇跑的都瑪人提心弔膽地回來後，東尼和我擁有新的地位：既是魔法師，又能逗大家開心。

不得不承認，多數笑聲是針對我們。在出發後第四天我們遇到幾個波蓋嘎人，那次經驗讓東尼覺得自己有如餐廳水族箱的鱒魚。他們矮小而精壯，戴著下垂的拿破崙帽、人髮製成的假髮，用鮮黃色的鈕釦花作裝飾，此外，身上就只有狗牙項鍊和縫上貝殼與珠子的丁字褲。他們最近一次為人所知的人肉大餐是自己的兩個族人，原因是別的食物都吃完了。飢餓是吃人的主要動機。

據說，目前在偏遠村落每逢重要人物過世，仍會舉行食人儀式。哀悼者吃掉死者，以吸取他的力量與才智。傳聞石器時代的不列顛人也會這麼做。為吃人而獵人頭雖然罕見，但尚未絕跡。食人儀式消退的主因是一種棘手的腦部疾病，名為庫魯病，病情和癡呆症很像。

某天晚上，在我們旅途的最遠處，我們隊伍裡有人打到一隻幾內亞食火雞，大小像隻鴯鶓，重約三十公斤，為了保育原本不該打的。都瑪人拔去羽毛，用銳利的竹片開膛破肚，取出內臟後裏上蕨類與香蕉葉，放在火熱的石頭下烤熟。食火雞肉很美味，極似牛肉。一個都瑪人微笑說，人肉也是這樣煮的。我暗自決定，即使我對地方食物已沒那麼挑剔，早餐還是要小心行事。到哪裡我都帶著麥片粥速食早餐。

我的旅遊報導與戰地任務總是很難精確畫分。我到瓜地馬拉採訪一個文化專題，卻不斷遇上內戰；被派到東非厄利垂亞採訪革命鬥爭，最後卻只能去旅行，非常非常痛苦的旅行。

叛軍營區位於撒哈拉沙漠二百公里深處，無路可通，唯一的方法是騎駱駝，而在那之前要先取道喀土木，再非法入境厄利垂亞。和我一起穿越沙漠的是《觀察家報》的柯林·史密斯，以及親切的查理·葛拉斯，他後來做了一系列貝魯特報導，並從當地綁匪手中逃脫，兩者都使他聲名大噪。

駱駝是不討人喜歡的動物，傲慢，瞧不起人類，完全不願意服從號令，移動起來有如波浪起伏。假如駱駝突然跑起來，你會覺得牠們躍高又伏低，想把你從牠們頭上摔出去。

我之所以願意忍受駱駝，是因為我迷上了沙漠。乾與熱蒸乾了你身體的所有黏膩與汗水，所以你可以旅行幾個星期不用洗澡，但就像曠野教父[1]與T·E·勞倫斯所宣稱，沙漠也滌淨你

19 _ 吃人的人

1.

Desert Fathers，西元三世紀起住在埃及沙漠上苦修的基督教修士。

的心靈。沙漠觸發心靈，讓一種通靈的能量自由流散，製造了一個空間讓你認識自己。沙漠的確有神祕主義的氣氛，某種靈魂的聲音。

不過，首先你的駱駝得守規矩。柯林的駱駝可不，即使受到鞭打（當地游牧民族的標準手段），也一步都不動。這些動物會以最嚇人的方式吐口沫，像發狂的洗衣機，柯林只能下來走路。

我們終究沒能抵達厄利垂亞前線，但已經一路顛簸到沙漠深處，除了轉身一路顛簸回去，也別無他法。

後來我重返沙漠，這一次是和作家詹姆斯‧福克斯同行採訪查德戰事，而我弟弟麥可和法國外籍兵團正駐紮在當地。我已經好幾年沒見到他。法國外籍兵團不樂見軍人與外界接觸。我不知道他是否信守兵團的座右銘「忠貞至死」，或者只是受制於它。我曾在巴黎的法國國慶日匆匆看到他一眼，步兵麥卡林穿戴全套行頭——軍銜肩章、白色平頂軍帽、白色馬褲，和兵團一起在香榭麗舍大道踢正步。他們配合令人厭煩的單調軍歌，瞪大眼睛表演怪誕緩慢的正步，看起來像是死人在游行。

麥可那時廿七歲，已晉升士官，他的部隊正在非洲心臟地帶這個領土廣大的內陸國家追擊叛軍。查德北鄰利比亞，東與蘇丹、尼日、奈及利亞接壤，南瀕邪惡的帝國博卡薩（即中非共和國），比廷巴克圖[2] 還要深入撒哈拉三千公里。查德政情極不穩定，隨時有十二支以上的部隊朝舊稱拉密堡的首都恩賈梅納推進。法國曾殖民查德，並派遣外籍兵團和軍隊支援托姆巴巴耶總統鎮壓叛軍。托姆巴巴耶宣稱自己贏得百分之九十五的選票，卻有一半人民反對他。稅務官員的行動惹火了這些年平均收入只有十二英鎊的人民，他們是自發起義。叛軍的反抗行動很猛烈，亟欲輸出革

2.

Timbuktu，馬利共和國的大城，位於撒哈拉沙漠南方，歷史悠久的伊斯蘭文化古城，也是商旅的交通要道。

命經驗的利比亞格達費上校也支持他們。他們每十人共用一把槍，因為缺乏軍火，便就地打造各種武器，例如拿汽車彈簧做成帶著倒勾的長矛，還用這長矛殺死五個外籍兵團的士兵。

詹姆斯和我抵達拉密堡時，麥卡林士官已隨著戰事發展離開首都。他的兵團駐紮在查德南部的蒙戈附近，和第二空降師一起遇上激烈攻擊。來自首都的流亡人士和當地酋長組成「民族解放陣線」，想占領行政中心蒙戈與其他五座城鎮，成功的話，就能把查德分為兩半。在法國與查德安全部隊的支援下，我弟弟的部隊已經打退叛軍，而情勢也已緩和下來。

他們緊接著進攻北方的博爾庫─恩內迪─提貝斯提區，那裡緊鄰利比亞國界，是片人口稀少的荒野，盡是沙漠與山脈，當地游牧民族宣稱他們已起義反抗當局。我們搭乘法國運輸機飛到北方最大城法亞─拉若，這架運兵機上載滿了年輕而緊張的紅扁帽士兵，還有一個嚴峻的外籍兵團隨軍神父，有三十次跳傘紀錄。一看到他，我就渾身不舒服。

我們降落在沙漠中的簡易跑道上，陽光炙烈，狂風颳起漫天風沙。紅扁帽大軍戴著防風鏡與尖頂帽，看起來活像蒙哥馬利的第八軍團。他們正在集合出發，要坐一整晚的卡車到山區占領攻防據點。

這支外籍兵團粗暴多疑，沉溺在酗酒與沒完沒了的殺人扯淡裡。我們朝法亞─拉若開去，與裝甲車和運輸卡車的殘骸擦身而過，那是一九四三年法國雷姆克將軍的部隊行軍通過利比亞時留下的東西。法亞很像孤立的十九世紀法國要塞，砲管從城垛與泥牆中伸出，三色旗在頭頂飛揚。

撒哈拉的沙丘如浪頭般湧上牆頭，彷彿要收回失土。一個老人和他兒子向我們展現沙丘的奧妙

──你滑下沙丘時會發出特殊的聲音，如歌聲般，音量之大，像是要填滿整座沙漠。我的頭髮都

豎了起來，那是我聽過最不凡的聲音。

經過一番折衝後，我們加入其中一支車隊進入山區。我想要搭一部道奇卡車的便車，飛機上的那個神父就在車上。他探出車外，嚴厲地告訴我客滿了。我上了另一輛卡車。三天後，我們車隊互相掩護前進時，那輛道奇卡車從沙丘邊緣栽落。神父大難不死，只斷了三根肋骨。

我加入巡邏隊，隊裡的吉普車和卡車會開到泥城小鎮去搜尋騎士，那些人被認定為叛軍，騎起馬來如風馳電掣，最後總少不了一番艱苦的追逐。

進擊北方的行動結束後，我才在拉密堡的酒吧裡聽到我弟弟的奇異消息。

「麥卡林士官嗎？這傢伙有麻煩了。」那個紅扁帽說。

原來幾個月以前我弟弟的副官出了件離奇的意外，而他也牽涉在內。那個軍官一臉恍惚、飄然地走向麥可，把手槍插入麥可嘴裡，要他把槍奪走。我弟弟警告他：「小心，可能有子彈。」他把自己的頭轟掉一塊。

那個法國士兵還聽說，軍方已經開過調查庭或聽證會之類的。故事聽起來很難置信，大家都認為一定是麥可開槍打了那軍官。看來當時一旁並沒有目擊證人。他覺得我弟弟已經洗清罪責，但他不能確定。

詹姆斯設法搞定了交通問題，我們可以前往前哨。他把我弄上一架在各營區間運送補給的法國飛機。機上只剩一個空位，詹姆斯有點惱怒地留了下來。整體安排也不盡如我意，我必須搭原班機回來，降落後只能留一個多小時。

我們降落在荒漠中心一條風沙滾滾的跑道上。走入熱風中，我看到接機的隊伍前方站著一道

人形，清瘦、黝黑、理著大光頭。當然他沒有戴法國平頂軍帽，也沒穿卡其布軍服，而是運動便服。

他看起來很粗獷，但我仍認得出那是我弟弟。

他一得知我只能停留這麼短時間，就揮手打了好久的手勢。他帶我到跑道旁的竹棚子營區，說他已經為我安排了狩獵與巡邏節目。他還猛捶雙手，那對他的手實在不公平，這讓我發現我的弟弟已經比法國人更像法國人。

關於他的官司和調查庭，他有個不尋常的故事要講。他說，他沒有因為開槍事件遭到懲罰，因為那個副官還活著。他倒在地上，白領巾逐漸變紅，呻吟著說：「我怎麼了？」麥可說：「你開槍打自己。」後來那個軍官傷勢好轉，為麥可作證。在紀錄上，這事件是自我誤傷，麥可也洗清所有嫌疑。

午餐時麥可告訴我兵團的訓練不像以前那麼嚴厲了。他說，萬一他離開兵團，他會去找個保全工作，有個網絡可以幫忙安排，就像英國的特種部隊和傭兵體系那樣。兵團和外籍傭兵的主要差異是收入，兵團的薪水不多。兵團的軍紀也還很嚴明，傭兵只是烏合之眾。

他告訴我，兵團會到當地部落買女人。在阿爾及利亞，軍方每月提供四個女人和小臥室給連裡的一些士兵，但麥可對此敬謝不敏。我弟弟和一個當地人協議好，每個月付五英鎊買他女兒。最後才是戰事。但是在你眼前走動的那些女人，身上的衣物活像「牛津饑荒救援委員會」運來的，實在不吸引人。

他們秉持法國軍方的優先順序：糧食，女人，最後才是戰事。

他說，兵團最常見的疾病是痔瘡，因長時間坐卡車在沒鋪面的土路上顛簸所造成。麥可的部隊將驅車穿越沙漠灌木叢，到綠洲裡的阿拉伯舊城區把叛軍趕出去。城裡全是泥牆，還有古老的

棕櫚樹、水井。他們會在叛軍逃跑時開槍射殺。就像在越南，讓人看到你奔跑是很危險的事。如果雙方在城外撞上，搭車的兵團與騎馬的戰士就會在曬焦的平野上打起來。

我覺得很奇異，在這個高速戰鬥機與火箭的年代，部落戰士與兵團之間還有這種古老的叢林戰爭。要這些幾乎手無寸鐵的古老民族與世上最強悍的士兵打仗，這場戰爭看起來也並不公平。

他們所謂的「選擇性綏靖」，似乎更像獵殺人類的運動，而不是任何政治活動。

麥可在我即將離開時說：「我有很棒的禮物要給你，我打撲克牌贏來的。」接著他取出一把精美的獵槍，還帶有望遠瞄準鏡。

「我以為你今天可以拿它去打獵，但現在沒時間了，你把它帶回家吧。」他說。

我不知道該說些什麼。這個情況是道標記，顯示我們距離彼此有多遙遠。我上一次用槍至少已是六年以前，從我開始拍攝戰爭，知道槍枝會造成何等傷害後，便不再玩槍了。

「我拿這把槍回家做什麼，在漢普斯岱花園郊區打獵？」我還是得說。

他對我的態度很不爽，但我無法接受他的禮物。離開時我心裡想著，芬士貝里公園肯定在我倆身上留下某些奇怪的東西，我們才會淪落到這個鳥不拉屎的地方。兩個麥卡林在非洲戰場相遇，一個因無法久待而送出愧疚的心，另一個人送出獵槍。

飛機起飛了，拋下那道灌木叢中的孤獨人影，我覺得很不好受。我很快就要回到漢普斯岱陪伴妻小。接著我發覺我不該抱著憐憫的情緒，我的弟弟完全勝任他的職業，我才是受盡懷疑與分裂折磨的人。對麥可來說，戰爭是紀律嚴明的職業，對於我，則已變成令人深惡痛絕的東西，而我卻無法從戰爭身邊抽身走開。

20 任務中受傷

從一開始，柬埔寨就有種致命的氣氛。我到達柬埔寨後，聽說有三個美國電視台記者在叢林遭「赤色高棉」叛軍襲擊身亡。最令我憂慮的是，從比夫拉時期就是我朋友兼對手的吉勒‧卡宏，謠傳已落入赤棉手中。

我趕到法新社辦公室打聽他失蹤後的最新消息，卻只看到許多張陰鬱臉孔，吉爾的旅行箱全都打包好了。他的行李本來寄放在旅館，但主人已不可能去領取。

但即便危險無所不在，各國記者照樣湧入柬埔寨及首都金邊。金邊在受戰火波及前一直有精緻之城的美譽。理查‧威斯特曾寫道：「我在這裡看到了過去。」即使這國家已捲入戰爭，還是魅力不減。報社記者受夠了西貢戒慎恐懼的日子，被派到金邊時簡直覺得自己在度假休息。高棉人也不同於越南人，溫和多了，表情也比較友善。和西貢比起來，金邊的一切似乎都小了一號，舒適些，美國人也比較少見，但處處感覺得到他們的影響力。

一九七〇年六月我第一次到金邊，擅長在東西方之間合縱連橫的統治者諾羅敦‧施亞努親王終於跌下鋼索，據說取而代之的龍諾將軍比較符合美國利益。當年東南亞國家的政變幾乎都有美國中情局插手的痕跡，而這次他們簡直可以說就是幫凶。

尼克森總統領導下的美國當局已經在柬埔寨西部展開祕密轟炸，以便摧毀從北方經「鸚鵡嘴」到越南的潛入路徑。當然受創最重的是柬埔寨農民，這已不是祕密。這種大規模的任務，主要由人稱為「ＶＣ」（越共）。北越軍隊與當地游擊隊關係緊密，但赤棉日後以殘暴駭人的手段取得號稱「悄聲死神」的 Ｂ－52 高空轟炸機執行，連美國國會都被埋在鼓裡多年。

柬埔寨軍隊沒那麼令人聞風喪膽，但獲得南越軍方大力支持，而南越軍方在柬埔寨的操作手法，與美國人控制越南人的手段如出一轍。雖然柬埔寨大多是本地赤棉在作亂，但大家照樣把敵人控制越南人的手段如出一轍。

在河邊，你可以看到越南化的柬埔寨，就像從前我目擊了越南的美國化。男童在兜售口香糖與香菸。我為了搭直升機而跑去跟一個越南將軍交涉，他戴著美式棒球帽，抽著巨大雪茄，對我的請求回以美國俚語：「Sure, no sweat.」（行，沒問題。）

那天又溼又熱，雨季快來了，我搭直升機飛到金邊東方五十公里外的波羅勉。當地有消息傳出，赤棉游擊隊正企圖切斷西貢與金邊的聯繫，動作很多。

我們快飛到前線時，飛行員認為降落到地面太危險，便在離地一兩公尺高處盤旋，讓我們跳下去。我穿著全新的瑪莎百貨沙漠皮靴摔到稻田裡，兩腿全被爛泥淹沒。我那天一早離開金邊時還是個打扮得體的攝影記者，但與現在若有任何相似之處，已是純屬意外。

我在稻田邊的堤防上看到很多士兵圍著兩個赤棉俘虜，兩人大概不到十七歲，手腳都被綁住。

那天晚上我給他們一些巧克力和飲水（此舉把俘獲他們的人給惹毛了），他們以一種認命的禮貌接受。他們早就不指望能活命了。

柬埔寨白天可能很迷人，入夜後西方人和東方人卻同感陰森。越南人非常迷信又怕鬼。他們兩兩成對睡覺，不是出於情色理由。有個士兵對我說：「喂，你要和我一起睡覺嗎？」我感激他的邀約。

我倆就這麼一起躺到最後一期稻作的殘梗上，田裡到處都是成雙成對的人。我的夥伴拿出他的「土產口糧」：兩包塑膠袋裝的生米，還攤開地鋪好讓我倆躺下。我們可以聽到曳光彈、B-40火箭與中國製一二〇毫米迫擊砲彈的聲音從波羅勉方向傳來。

一架嗡嗡響的達科塔型老飛機襲來，蓋過所有槍砲聲。這款飛機有個出名的外號「噴火魔龍」。機身下方淡紅色的起落架突然爆炸成一片刺眼鮮黃，好像天空中一朵巨大的向日葵。帶有降落傘的照明彈緩緩落地，照亮整個鄉間，接著是煙火秀：那架砲艇機朝被照亮的目標灑下一片火雨。然而由於某種奇怪的光學作用，看起來倒像子彈是往砲艇機掃射回去。我半睡半醒，那看起來像是我所見過最壯觀的煙火秀，一部既偉大又邪惡的劇場作品。

第二天早上，一排柬埔寨士兵出現了，外表活像吉普賽人。他們穿戴籃球鞋、垮褲和各種奇異頭盔，配備 AK-47 自動步槍，還有一個掌旗兵傲然高舉柬埔寨國旗。依照計畫，他們會率先穿越稻田，查看敵人砲彈從何處打來，可能的話，再和一公里半內某座小村中遭圍困的部隊接上頭。越南指揮官不贊成我同行，但我興致勃勃，非跟不可。

我們這一小排不過十來人，出發時越南軍人正在辱罵柬埔寨士兵。我們走過三片乾涸稻田，然後是積滿水的田。突然間，漫天烈焰從一排樹後方升起，接著田裡的水像噴泉般在我們四周飛濺。我身旁的噴泉似乎特別多，八成是因為我比別人高出一個頭。

我右邊有一條田埂，我設法躺在水裡，頭幾乎全埋入水中，右手舉起相機靠在田埂上。我決定說什麼都要遠離土堤，躲到無線電通訊兵後面。我滿心想著不能讓頭部受傷，而那部龐大的無線電多少可以掩護。我驚慌失措，覺得有人在我的位置上畫了條線，不管我怎麼移動都不斷朝我開槍。

稻田裡到處是人體，脖子以下全淹進爛泥裡。我方完全沒反擊，表示多數人已經把武器給扔了。我從通訊兵身後爬開，卻撞進三個趴在水裡的黑衣人。他們是赤棉士兵，死於昨天的戰鬥，迫擊砲彈打到我四周，泥土像大瀑布般炸開，而我則背負著照相器材、溼淋淋的衣服和沉重的恐懼賣力逃命。

我注意到其中一人穿著汽車輪胎做的「胡志明千里鞋」。

我既擔心能否活命，又掛心相機泡水。我再度回到田埂，仰身用背部爬了兩百公尺到水田邊，最後站起來跑最後一段路時，簡直就像噩夢。我雙腳有如沉重的鉛錘，左閃右躲地跑著。

我們回到原地。我筋疲力盡地倒在越南指揮官的腳前，抬頭看他，他對著我微笑。他警告過我。我檢查照相機的狀況，發現有部 Nikon 機身上有道 AK－47 子彈的完整彈孔。這個發現令我有種奇怪的感動。我對我自己說，老天，你又逃過一劫，你又成功躲過死神。

這個好心情去得特別快。指揮官過來跟我說：「我們準備好了。你準備好了嗎？」老式的螺

旋槳攻擊機「天襲者」開始轟炸波羅勉的側翼，以阻擋越共，南越「瘋牛營」的四百人部隊也開始進攻。

我跟著他們走過一片稻田，但一聽到狙擊槍再度開火，就勇氣全消。我趴到地上變成膽小鬼，但我無法原諒自己失去膽量，羞恥心驅使我往前移動。一個南越伍長走過來催我趕上部隊。

「走，走，你是跟瘋牛營在一起。走啊，先生，走啊。」

這些瘋狂的水牛站起來不到一公尺半，但人多勢眾，進攻時看起來氣勢洶洶。我們走過更多稻田，然後下到小河谷，不知不覺間已走在進城的路上。此時才剛過早上十點鐘，但感覺上好像一天都過完了。援兵到達也沒讓人士氣大振，因為越共不斷加強火力，朝城內發射更多迫擊砲彈。

我發現一間大型米店裡擠滿哭泣的婦女和兒童。在他們面前我感到自己很可恥，他們似乎也覺得我很可疑。我拿出薄荷糖，有些小孩起先很排斥我的動作，在他們心中我很邪惡，但其他小孩嚐到甜味，露出了笑容。很快你就聽到二十張嘴吸吮的聲音。我發現自己拍照時淚流滿面。

越共迫擊砲砲火大作，增援部隊開來了。到了傍晚，小鎮內的士兵肯定超過千人。半夜兩點鐘左右，驚人的爆炸聲響起。我勉強醒來，伸手抓住鋼盔。兩發迫擊砲彈落在柬埔寨士兵睡覺的地方，有十來個人受傷。我走開了，真的夠了。

我在陽光中醒來，聽到了鳥鳴。這是好預兆，比任何和平條約都好。我知道越共一定離開了，但我還有工作要做。我發現我睡處一旁有張柳條矮床，上頭有個死人，身上蓋著白床單。我走近細看，只見那具屍體兩側有兩隻小腳伸了出來，那是個漂亮的小女孩，死後兩眼還瞪著。

我走開來，看到一座坑裡有兩個死掉的赤棉士兵，他們看起來彷彿是累倒在床上的情侶。對

於官方的戰爭機器來說，他們只是傷亡數字的一部分，證實軍方打了場勝仗。數字很不可靠，指揮官會以少報多，也常浮報數字，把喪命的百姓也算進去。越南人宣稱此役殲滅了一百五十個越共，但我只看到約三十具越共屍體。

那天早上我和幾個越南傷兵搭第一架直升機離開波羅勉。飛行員仍顧慮赤棉的地面砲火，轉速還不夠就急著拉高。直升機跌回地面時，我有很多時間回顧我的一生，但我只能看到士兵尖叫時臉上露出的金色牙齒填充物。飛行員設法穩住直升機，我們一路飛回金邊，沒再受到驚嚇。

瓊・史溫[1] 是《週日泰晤士報》的金邊特派員，他有張英國男學生的面孔，也確實剛離開學校不久。他性格機警，又很能隨機應變，也非常樂意充當地頭蛇協助訪客。我請他一有首都外圍發生槍戰的消息就通知我。幾天後他打電話到旅館說，離此不遠有個地方叫塞波，當地有赤棉活動。他那天下午得參加記者會，主角是崇拜希特勒的南越軍頭阮高祺元帥。他提議送我去塞波和駐紮在當地的束埔寨傘兵接頭，記者會結束後再把我接回來。有傘兵陪同我覺得比較安心，他們不管在哪國軍隊都是菁英。

我們走的路線有很多路障，但友善的束埔寨士兵讓氣氛輕鬆不少。距離塞波大概三公里時，我們碰到一票色彩鮮豔的巴士，我有遇上英國流動遊樂場的錯覺。士兵戴著紅色、黃色的領巾，別上胸花，穿著夾腳拖鞋——原來他們就是束埔寨傘兵。指揮官說我們要去的地方有很多越共。對我來說，這一切實在隨便到不像是真的。

我們走上湄公河河堤，太陽穿過樹葉，灑下一束束金黃光線。我們後面的卡車載著一袋袋米和鍋碗瓢盆，不過我也看到他們卸下了機槍和迫擊砲。士兵集合起來，然後開拔。赤棉一定老早

1.
Jon Swain，英國名記者，長期任職《週日泰晤士報》，電影《殺戮戰場》中有個主要角色即以他為原型。

就盯上我們了。

我走在吉普車前面，和探路的士兵同行，河上吹來一陣風，颳走了我的叢林帽。我走到路中央撿帽子時，劈哩啪啦的 AK－47 子彈像雨水一樣打在我四周。我看到子彈打得馬路塵土飛揚，飛身趴到水邊架著高腳屋的河堤旁。

我回頭看，帽子還在路中央，一副就是不給我撿的樣子。同時，有人開始從河堤上衝下來，其中有些身上已經見血。指揮官開始集合部隊，看來是準備要反擊，我也回到馬路加入他們。

我蹲在吉普車後面，身邊的士兵往前移動時，一陣猛烈的爆炸把我們給震倒了。我的耳朵嗡嗡作響，腿上發出刺痛，震波把我往後推。我耳朵痛得很厲害，然後發現自己聾了。我頭暈目眩，覺得有什麼燒了起來，低頭一看，只見血從雙腿和胯下流下來。

我想逃開，下意識包起相機，連滾帶爬下了河堤。有幾人倒在我身上，踩過我的腿，那實在太痛，我想知道自己一定受了傷。接著我手腳並用，拖著自己爬了幾百公尺，掉入坑裡，裡頭已有傷兵，其中一人肚子上破了兩個洞。接下來我又掉入爬滿螞蟻的坑。我感到雙腿好像著了火。

我對吉勒‧卡宏的命運記憶猶新。接下來我絕對不能被俘。我們和吉爾一樣，都走進典型的伏擊圈套，我至少得遠離中伏地點三百公尺才會稍覺安全。我考慮把相機背包藏起來，從湄公河游泳逃離此地。游泳搞不好還能減輕腿部的疼痛。

接著我在陰溝後面遇到醫護兵，他們正在設法縫補傷兵撕裂開來的鮮紅肌肉。兩個傘兵看到我，把我丟進屋子裡，裡面有更多傷兵。我當時沒有多留意他們，只想趕快脫下褲子看看出了什麼事。我的老二血流如注，但只被炮彈碎片擦破皮。右腿傷勢比較嚴重，被四塊迫擊砲碎片給打

20 _ 任務中受傷

中了，有一塊插入膝蓋關節內。左膝上方也有一道傷口。我的聽覺還沒完全回復。

有人在我右腿上打了一針嗎啡，接下來我只知道自己和其他傷兵被粗魯地丟上卡車載貨台，上頭沒加頂篷。他們把卡車掉頭往回開三百公尺，到我剛逃開的中伏地點，我嚇壞了。他們來載走更多傷患，其中有幾個跟我一樣被同一顆砲彈打中，傷勢比我更重。

他們帶回傷兵，開始往卡車上堆，此時赤棉忽然開始另一波迫擊砲攻擊。駕駛跑了，我們被留在車上挨更多砲彈，傷兵不停大喊，東躲西藏。我認出我身旁的士兵就是第一波爆炸時走在我前面的那個人。我們承受了同一發砲彈碎片，但多數碎片打在他肚子上。

砲火猛烈，束埔寨士兵不失英勇，繼續把傷兵抬上卡車。他們終究找到了駕駛，並把他押回來開車。我們離開那裡時，我難以形容自己鬆了多大一口氣。

我們經過那座簡陋的醫護站，終於有件事讓我精神一振：瓊·史溫信守承諾，開著他的黑色雪鐵龍小汽車回來了，我還聽到他叫道：「好啦，大哥，會直接送你到醫院去。我跟在你後面。」

耳聾和驚嚇逐漸退去，我藉著拍攝傷兵來忘卻疼痛。我們迂迴穿過林木蓊鬱的金邊郊區，聞到作菜的香味，已是傍晚時分。陽台上的人們木然看著我們車上不成人形的傷患。等我們離開他們視線，他們回過神來發現戰爭離開他們有多近時，驚嚇才會開始出現在他們臉上。

我身旁那個腹部傷勢慘重的人坐了起來，兩腳亂踢大喊救命。幾分鐘後，我發現他又躺下，腳隨著卡車的顛簸絲毫無誤地敲打著。我知道他已經嚥氣。在那裡彈跳的，差那麼一點，就很有可能是我的屍體。我想，他是代我而死。

難在醫院四周跑來跑去，史溫覺得這家醫院不行，找了救護車迅速把我移到法國人開的民營

a.

b.

20 _ 任務中受傷

a.
唐，金邊的法國醫
院，一九七○年，
攝影：澤田教一

b.
唐，金邊的法國醫
院，一九七○年

醫院，接下來十天我大多昏睡不醒。唯一令人高興的是收到英國大使館轉來的電報。那是我在《週日泰晤士報》的攝影同事東尼・阿姆斯壯—瓊斯打來的，祝我早日康復，在英國外相麥可・史都華的協助下送到。

救護車載我到機場，我發現《週日泰晤士報》已慷慨地幫我買了頭等艙機位。我忍不住想著，你得付出一堆可笑的代價，才能獲得這種禮遇。

在回國的航班上，我有很多時間回想我在戰場上首次受的傷，但這件事好像也沒什麼深刻的本質好想。從我開始出入戰場到現在，看過的死傷一定已有好幾千人。為什麼是他們，而不是我？

21 受圍困

腿傷沒把我留在英國多久。職業傷害的優渥補償條款似乎不適用於戰地記者，而我還有房貸要繳，也還夢想著要在鄉間買棟新家。

從柬埔寨歷險回來四個月後，我又上路幹活了，和同事墨瑞‧塞爾一同到戰火下的安曼。墨瑞有許多綽號，「駱駝」是其中之一，因為他在沒有任何補給的困境下還能旅行很久。我和他在受困的洲際飯店同房十天，這期間，他這種本事特別管用。在飯店內，暖氣、照明、食物和自來水都中斷供應了。出去外面，狙擊手的子彈肯定要你的命。我們大多數時候都待在飯店。

我們和幾十個各國記者之所以被困在這裡，是因為「貝軍與費軍戰役」。貝軍是貝都因部隊，誓死效忠約旦國王胡笙，口號是「阿拉、國王、國家」。費軍是費達因游擊隊，捍衛約旦境內人數眾多的巴勒斯坦人。

衝突的重點是約旦該由誰來統治，國王還是巴勒斯坦人？雙方你來我往了一段時間，戰火一觸即發。最後終於由巴勒斯坦人觸發引爆點，他們劫持了三架西方航空公司的客機，包括一架英國

VC—10，都降落在約旦的道森機場。這是不可思議的壯舉，彰顯政府的無能與無力控制在自己領土上發生的事。

我前往道森機場拍照，飛機已成悶燒的殘骸，乘客已經疏散，有許多人住進洲際飯店。我回到安曼市區時，約旦軍隊已經開上街頭，正在攻擊市內各個巴勒斯坦人據點。

我們飯店內有個瑞士記者腿上中彈。同條路不遠處一家小一點的旅館內，有個蘇聯記者被子彈打中眉心。電力和自來水都中斷供應，我們被告知整座城市都是記者的禁區。飯店爆滿，每個人都必須和別人共用房間，而我則得和「駱駝」親密同居。

雖然我和墨瑞・塞爾差不多同期進報社，兩人卻不熟。他四十出頭，在澳洲同事中年紀最長，也最複雜。他個頭很大，大鼻子嗅到新鮮事的時候會抽動。常有人說他可以天花亂墜講個沒完沒了，卻讓你猜不透他心裡打什麼主意。有人覺得他古怪，那是因為他從來都打扮得我行我素。他有一次參加文藝學會的茶會，卻戴著機車安全帽，穿著胸前繡有「布隆貝里重機車隊」超大隊徽的 T 恤。

他也曾跌一大跤，因為寫了一本關於新聞界的小說《扭曲的六便士銀幣》，被控莫須有的誹謗罪，並遭到打壓。書的開頭是那首童謠：

有一個扭曲的人
他走了扭曲的一哩路
找到一枚扭曲的六便士銀幣

這樣怎麼夠。

來安曼之前，我只和他打過幾次交道。在「六日戰爭」期間，我對他很感冒，擔心他可能會搞砸我在耶路撒冷內部的管道。一九六八年春，亞歷山大‧杜布切克發動人道社會主義改革，蘇聯坦克開進捷克鎮壓，我們本來預計要在布拉格會合。我到達捷克邊境，但是護照上「攝影記者」四個字讓我吃了閉門羹。英國駐維也納大使館一位上道的官員告訴我，我把護照「弄丟了」，然後發了一本新的給我，裡頭注明我是「商人」。但我仍不得其門而入，在國境外意志消沉，此時墨瑞慢條斯理地驅車到來，他虛構了個貿易展覽的故事，車上則裝滿廣告傳單。

我們僅有的一次合作是前一年到越南採訪美國的精銳部隊「綠扁帽」。多數時候，他採訪他的，我拍我的，但我們的確在祿寧會合過，那是靠近柬埔寨邊境的綠扁帽孤立據點。墨瑞採訪了一個種植橡膠樹的法國人，據說這人受雇於越共，這引來綠扁帽的敵意，但也展現了墨瑞的專業態度。真要說起來，墨瑞在越南議題上其實是屬於鷹派，很少記者撰稿時會那麼同情一般的美國大兵，但他不是任何人的爪牙。

我們被困在安曼，墨瑞沒一天閒著。先前在道森機場時，他在飛機殘骸上找到一只焦黑的咖啡壺。他經常穿著大內褲渾若無事地坐著，把咖啡壺擦得跟新的一樣，好像是航空公司雇了他來清洗。飯店裡有個按照戰俘營嚴格規定運作的委員會，他不知用了什麼伎倆，把自己給弄了進去，並且在打磨咖啡壺時聽取怨言。抱怨總是源源不絕，特別是食物一副只剩下豬蹄和米的時候。大家也把矛頭指向那些在斷水前把浴缸儲滿水的人──他們應該分大家用，還是有權獨占全部的

水？然而噁心的馬桶才是大麻煩，最後是墨瑞的委員會組織起來，在飯店後院的安全之處挖了廁所，才解決了難題。

多數時候，即便是往飯店外飛快偷看一眼，也會引來交戰雙方的連珠砲子彈。大家全低著頭，但都聽得到震耳欲聾的戰火，有時不只是聲音。講究穿著的《新聞週刊》記者阿瑙德・伯克葛拉夫回到房間更衣室時發現有顆子彈打穿了他所有的西裝，總共十三套。

政府軍花了兩小時才勉強肅清洲際飯店對面那個半殘街區，我看到他們帶走四個狙擊手。然後到了晚上，新的狙擊手潛入，又花了三個小時肅清。就這樣沒完沒了。

我跟著墨瑞晃來晃去，聽他說些機鋒俏皮話，稱得上獲益匪淺。他認為搞新聞只需要三樣東西：耗子的機靈、花言巧語，和一丁點文字能力。但對我來說，目前的情勢——和同儕黏在一起，沒有獨立行動的餘地，卻令人極不愉快。

到第五天，我決定靠自己的本事逃出去，但立即就被大門外巡邏的約旦士兵給用槍押了回來。隔天戰火稍微小了些，我問墨瑞是否願意牛刀小試，耍耍他那套小詭計，和我再闖一次。我倆都同意目標應是英國大使館一等祕書的家，那就在幾條街外，而且聽說他每天都和國王碰面。

這次巡邏隊沒那麼機警，我們偷跑成功，回來時已獲得祕書應允，明天早上會有輛吉普車來載我們到皇宮晉見國王。我們搞到一個大「獨家」。

墨瑞趁著供水恢復洗了個澡，吉普車到來時，他正在浴室內滿身肥皂。我還得跑下樓梯告訴約旦士兵等墨瑞做完齋戒沐浴，也就是說，國王也得等一下。幸好他們照辦了。

我們匆匆穿過大廳時，看得出別的記者已嗅出端倪。多數記者都協議好要分享一切消息，理

由是所有記者都在逆境中做事，任何拿到手的訊息都該共享才公平。我從來就不喜歡這樣的協議，通常在這類討論時都會溜開。我們走近大門，西裝被打穿的伯克葛拉夫攔住我們。

「你們兩個要去哪裡？」

「不關你的事。」

「我要提醒你們倆別忘了我們有協議。」

「那不是我的協議。我不和任何人協議。」

這段對話換來他罵了我一句「王八蛋」，我則答應一回來就去見他。坐困愁城不會讓人的脾氣變好，墨瑞和我不可能為了和一篇共用的新聞稿賭上性命。

我們到達皇宮後發現胡笙國王興致高昂。他認為他贏了這場賭局，他說，他們已經擊垮費達因部隊，接下來就是收拾殘黨了。他希望立即恢復法律與秩序，包括解除洲際飯店的圍困。

我們拿到這一切，但不算獨家。英國廣播公司「全景」小組也在場。墨瑞還和英廣的某個人爆出莫名其妙的爭執，我恰好在越南時知道那人，但認識不深。墨瑞似乎認為英廣小組企圖提早在星期五播放（這樣會比他早曝光），而不是「全景」固定播出的星期一時段（這樣墨瑞可以搶先見報）。那個英廣的人似乎認為墨瑞抄襲他的提問，不過我覺得這根本是胡扯，墨瑞哪會需要盜用別人的問題？

那天晚上我們在一等祕書的家裡聚會，稍事慶祝，他的夫人招待我們水酒。那是我們最守規矩的時候。然後我再度聽到那項可笑的爭執，忽然間爭執急轉直下，我經歷了在整個約旦內戰期間最心驚膽跳的一刻。

21 _ 受圍困

墨瑞抓住我的手臂，把我拉到花園，在一等祕書的玫瑰花叢裡撒了泡尿。一等祕書夫人卻又在這時走出來，把洗好的東西掛在曬衣繩上。我尷尬不已，開始胡思亂想在外國領土上朝英國玫瑰撒尿也許會構成嚴重叛國罪。幸好外交官夫人沒看到我們，或假裝沒看到。墨瑞絲毫不以為意，只繼續抱怨我那朋友，說他好像有什麼毛病……

那星期的後幾天，我在洲際飯店的酒吧裡看到墨瑞怒氣沖沖地瞪著打字機。他說現在絕對沒人能逼他交出採訪稿，我很激動我們失去本週的世界頭條新聞，但墨瑞心意已決。

似乎是新聞特寫主編要他以「自殺之城」為標題寫篇報導，把他給惹火了。墨瑞說，國內那些坐在辦公桌前自以為是的瘋子就是這副德性。他們的辦法是先想出標題，不管現場的記者怎麼說就直接把稿子亂改一通好配合標題。他繼續發飆，說這座城市不可能自殺，多數市民還活著，而且多數建築是石材蓋的，也沒有倒塌之虞。那人屁股從沒離開辦公室，若要他發稿去迎合對方的偏見，他不如死了算了。

對於他激烈的長篇大論，我感同身受，但不能因為這一切就不發稿。我說，即使我們不喜歡別人的作風，還是必須克盡職責。我變得像童子軍，但墨瑞根本只是在耍我，他早在我進入酒吧前就把稿子發出去了。

但到了最後，得意的還是特寫主編。我的照片，連同墨瑞‧塞爾與布萊恩‧莫納漢的文章全不著痕跡地融為一篇稿子，以「在一座自殺之城裡」為標題上報。

22 雨林裡的滅族

我這輩子曾和許多記者吵過架，通常錯不在他們。我有時確實乖戾暴躁，特別是事涉重大任務的採訪方式時。我有時會在壓力下和文字記者變成朋友，有時則會翻臉，雖然通常都能到最近的酒吧和好，但總會留下一些嫌隙。

然而，有個文字記者卻一直都能使我有最佳表現。他的名字是諾曼‧路易斯，在某種意義上，我已成為他的徒弟。諾曼是那種在街上和你擦身而過，你卻不會察覺的人。他身材高大，有點駝背，戴眼鏡，留鬍鬚，你很難想像你正站在世界上最偉大的探險家面前。他的年紀夠當我父親了，我們的情誼可能和這一點有關。我非常敬重他，完全出乎自然，他也不吝於向我展現仁慈關懷。

我們有機會就搭檔到世界上最偏僻的地方，合作長達十二年，卻只有一次口角。

那次我們到委內瑞拉內陸探訪帕那雷印地安人，任務很艱難，等我們跌跌撞撞回到歐里諾科時已是筋疲力竭。我把渡船推離沙洲，腳踝被扯掉一塊肉，諾曼則踩到渡船上一根鐵條零件，摔

了個四腳朝天，前額撞得血淋淋，傷口很深。

對岸有別的交通工具，我們可以包小飛機回卡拉卡斯，如此一來就有充裕時間搭機回英國。

我們也可以搭危險些的計程車，那是七個鐘頭的可怕旅程。以我們的狀況，加上諾曼可能有腦震盪，我心裡已打定主意要包機。但諾曼不信任小飛機，他認為小飛機太常失事墜毀，所以我們改搭傷筋挫骨的計程車。我快累死了，但高齡七十的諾曼仍泰然自若。

我在與諾曼搭檔之前先受過一番訓練。一九六八年他從巴西回來，寫了篇亞馬遜雨林裡印地安人遭滅族的報導。礦產與地產的投機商人勾結腐敗政客與官僚，以細菌戰等殘酷手段毀滅一個又一個部落，不斷侵占印地安人的土地。印地安人的糧食來源遭下毒，送給他們的衣物也事先植入天花病毒，因而爆發了傳染病。

諾曼報導了這椿駭人醜聞的各個面向，卻獨缺照片。《週日泰晤士報》的雜誌問我可否進入受害的部落，拍下適合他的照片好搭配他的強烈控訴。在我離開倫敦之前，諾曼明確地跟我描述他的需求，更警告我這是相當棘手的採訪。

我很快就覺得這是不可能的任務。我困在里約，巴西官員每天都用「明天再看看」來敷衍我，我根本沒辦法接近印地安人。最後內政部有人建議我去拍攝卡迪威，這是擅長騎馬的民族，常被視為「印地安騎兵隊」，而且搭傳教會的飛機就能找到他們。

雖然這不是我的目標，我還是有興趣跟去瞧瞧。我記得諾曼提醒我留心巴西的北美洲傳教會裡頭有他所謂的「滅族傾向」。他認為傳教會是凶手的作案工具，出手讓印地安人失去土地、自尊，乃至身分認同。我自己沒有虔誠的宗教信仰，但還是覺得這樣的評斷太苛刻。我在比夫拉和

其他國家看過傳教人員，他們似乎是真心在為民眾謀福祉。

我發現殘存的卡迪威人只是幾個病餓交迫的婦孺，騎著看起來更飢餓的馬來傳教所乞討殘羹剩菜。當地的美國傳教士似乎對他們漠不關心，只忙著把聖經《加拉太書》翻譯成卡迪威語，期望再過十年就能完成。

「但到時候他們不會全死光了嗎？」我問他。

「會啊。」他說。

「那你的用意是什麼？」

傳教士想了想，說：「這種事我無法解釋，也無法使你了解。」

我開始稍微省悟諾曼的意思。

我實在很想到亞馬遜雨林心臟地帶的申谷河，兩個熱忱的人類學家維拉斯．波阿斯兄弟在那裡開關了庇護所，讓許多瀕危的部落可以按自己的方式過活，免遭傳教會染指。波阿斯兄弟和諾曼在這個議題上所見略同。

我在里約枯等幾天後，終於找到門路。一個研究熱帶醫學的醫生正在四處訪視，我扮成他的夥伴，搭乘巴西空軍的飛機抵達申谷河。我向一個矮壯的灰髮男人出示採訪許可證，他說：「這些不管用，我們不歡迎你，印地安人也不歡迎你。」

我覺得我的心情像是攀登聖母峰，卻在離頂峰六吋的地方被趕下來。我萬萬沒料到攝影記者和傳教士都被歸為穢物。飛機五天後才會回來，從我收到的敵意看來，我這幾天大概連相機背包都不用打開了。

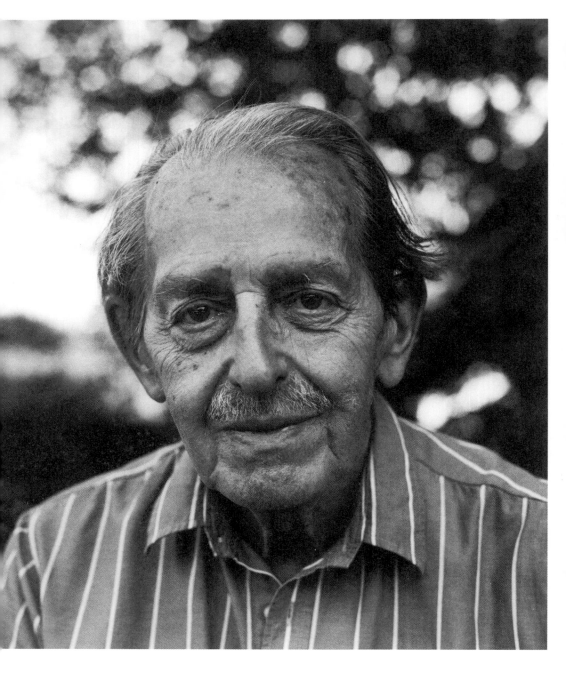

那天傍晚，波阿斯兄弟和工作人員坐下來正要吃晚飯的時候，我說：「我離開里約前買了些東西，有乳酪、香腸和各種熟食，大家一起吃吧。」這個提議非常能打動長年吃米飯配豆子的人。此外，我抵達後，在這段短時間之內也表現出對印地安人的尊重，他們一定看得出我的行為不像觀光客。總之，不管原因為何，僵局完全化解了。

我覺得非常榮幸能拍到這些部落，有些人數已少得可憐。卡瑪伊羅人很有音樂天分，他們把音樂融入宗教，「我們用甜美的笛聲向眾神傾訴。」

害，人數從四百人銳減至四十三人。特奇卡歐人兩年前遭鑽石開採者殘

我受邀參加一項儀式，女人只穿著極小的藤裙，近乎全裸地向雨神獻出狂熱的舞蹈。我和男人玩在一起，他們以各種鮮豔顏料與赭石彩繪身體，有些人高達一百八十公分，個個肌肉強健。我跟著孩童追捕昆蟲，逮著一隻長達十八公分的非凡蚱蜢。儀式結束時，波阿斯兄弟的全體成員送我一條很棒的印地安頭飾，作為友誼的信物。

我把那隻蚱蜢藏在相機背包裡偷渡回英國，還趕得上回家過聖誕節。「我有一樣很好玩的東西要給你們看。」我跟孩子說。蚱蜢現身時他們都高興得大喊，但十分鐘後牠就死了。

那趟旅行使我和諾曼·路易斯成為朋友。我們常常說要一起去探險，但真正搭檔出門已是兩年後。那時是一九七二年初，我極力設法擴大我的拍攝領域。我不想放棄戰地報導，但也不想讓人批評老是在拍相同的影像。

諾曼切入探險的方法非常精準詳細，令我大為佩服。他收集資料的水準高得不可思議。我總以為他有未卜先知的本事，其實他只是知識淵博。

諾曼·路易斯，二○○一年

在我們一起探險的第三天，諾曼說：「明天你將在基督教的台階上看到異教徒儀式。」的確

夠神奇，這是瓜地馬拉內陸奇奇卡斯特南戈人獻上的奇景之一。一個印地安人蹲在鐘樓裡敲打大

鼓，取代了教堂鐘聲。

奇奇卡斯特南戈是諾曼徹底完全讚許的那種地方，白人的「文明使命」在此已逐漸絕跡。小

鎮幾乎全是印地安人，最近的合格醫生在八十公里外，但大家似乎都很健康。印地安人的生活方

式結合了西班牙殖民時期的建築，構成獨特的風格。至今我還記得，我躺在「馬雅旅舍」房內舒

適的四柱床上寫信回家時，心裡想著：這才是生活啊。

諾曼喜愛生活裡的小細節與咬文嚼字。我記得我想向推銷銀製人像的小販殺價，表現太外行，

就請諾曼拿出他的語言天賦助我一臂之力。諾曼和他交談幾句後，轉過頭來笑著對我說：「這人

很聰明，他說他不是在賣菜。」其他的話就不那麼令人愉快了。

我們在瓜地馬拉市看到很多人剃光頭，但與英國光頭黨[1]沒什麼關係，而是警方懲罰長髮

嬉皮的結果。偏遠的蒂卡爾位於北半球最廣大的雨林裡，是最偉大的馬雅文明古城，但突然出現

五十個民兵破壞了景色。

當時瓜地馬拉仍未脫離內戰魔掌，山區有左翼游擊隊，都市裡有右翼殺手。最恐怖的團體叫

「以眼還眼」。夜間九點宵禁時間一到，阿兵哥看到任何動的東西就開槍。《自由新聞報》每天

早上都會登出瓜地馬拉市內發現的死者。

諾曼認為自己責無旁貸，要去挖掘瓜地馬拉一九五四年以來的發展。該年左翼總統阿本茲的

政經改革威脅到自己責無旁貸，要去挖掘瓜地馬拉一九五四年以來的發展。該年左翼總統阿本茲的

政經改革威脅到美國「聯合果品公司」的龐大利益，美國中情局策動政變，推翻了他。如今百分

1.

光頭黨是一九六〇

年代末期在英倫興

起的音樂及時裝次

文化，並蔓延至全

球。他們模仿工人

裝扮，理平頭或光

頭，穿著閃亮大黑

靴及吊帶牛仔褲，

並受到牙買加音樂

的影響。

之九十八的土地仍歸少數家族所有（不到兩百個）。諾曼說他敢打包票，瓜地馬拉的香蕉共和國

2 地位依然屹立不搖，而且是最為血腥的一個。

不過，還是有些小樂趣令人欣慰。我們航行的終點站是墨西哥灣的巴里奧斯港，一座幾乎全是黑人的城鎮，諾曼找到另一椿樂子。在下榻的旅館，我們聽到外頭傳來嚇死人的尖叫聲，就出去查看，在旅館後面找到騷動之源：幾十隻關在籠子裡的大老鼠。

諾曼帶著他教師般的竊笑說：「很有可能，我們正看著今天的晚餐。」

2.
美國作家歐亨利（O. Henry）於一九〇四年首創「香蕉共和國」一詞，以影射受美國控制的宏都拉斯。此後香蕉共和國就成了代號，指政局不穩定、政府腐敗、受國外強權控制、產業單一的小國家。

23 躲在照相機後方

我第一本攝影集名為《毀滅》，在一九七一年出版。雖然使用的紙張很廉價，印刷也很糟糕，我還是極引以為傲。編撰過程讓我有機會評斷過去、思索未來。

我無意對自己的作品吹毛求疵，但我看得出來，即便依據最後的傷亡人數得知受害最深的通常是平民，全書的重點卻是戰爭中的士兵，而不是平民百姓。未來我想反映更多婦女與兒童在戰爭中遭受的苦難，沒料到機會這麼早就找上門來。

一九七一年的三月，我和諾曼·路易斯從瓜地馬拉回來後不久，東巴基斯坦[1]爆發內戰。西巴基斯坦的部隊開來，打算粉碎孟加拉人獨立建國的一切企圖，他們的殘暴行徑很快就引來印度軍方干涉。

我和多數攝影記者一樣沒什麼興致。不是怕危險，主要是根本毫無危險可言。巴基斯坦人和印度人一樣，有的是辦法不讓記者稍微靠近前線。我採訪過一九六五年的印巴戰爭，結果空手而

回，只在遠離前線之處拿到一堆簡報，勉強塞塞文字記者的牙縫，對攝影記者則毫無用處。如果他們還肯帶你去所謂的前線，我敢說那是指上個月的前線。

我有信心不會被派去採訪，就逕自規畫一家人初次的海外假期。我還是會看報上登出的巴基斯坦衝突，有天早上，《泰晤士報》的一篇報導吸引了我。報導提及可能有一百萬人逃離戰火，越過邊境進入印度。這數字很驚人，竟然有這麼多人同時失去家產、無家可歸，更何況是在一個雨季隨時會來的國家。我和《週日泰晤士報》雜誌部的麥可‧藍德談到此事，他讓我放手盡情獨自去採訪。我有兩個星期的時間，這次的截稿日期倒不是應報社要求，而是要配合家庭假期。

等我飛到加爾各答時，一百萬難民看起來就像是不攻自破的低估數字。我叫了計程車往北部走，情勢很快就明朗：問題已經大到難以估算。馬路塞滿無邊無際的人潮，人們抱著不良於行的人，不良於行的人抱著無法動彈的人，腳折斷的人拄著柺杖。人類所能遭受的各種殘害，不論是肉體上還是心理上，都被這條通往加爾各答的馬路給吞沒了。

我在北方八十公里外的哈珊那巴德停下來拍照。那座小火車站擠進一百人就很熱鬧了，現在卻是八千個難民僅有的庇護所。鐵軌沿線都是捲著細軟的逃難家庭，看不到盡頭。

我的落腳處鄰近邊境，有一營印度軍人紮了帆布營，全體士兵都全神警戒。我第一個想法是我可以和他們同住，但他們說不可能，因為他們隨時都會開進東巴基斯坦。他們改帶我到馬路盡頭的教堂。

那裡的天主教修女說可以給我一張床，但有個條件：星期六晚上有個神父要來過夜，好主持

星期天的彌撒，到時我得把床位空出來。這是一連串善事的開端，而這些善事讓我熬過了那次災難。

鄰近農家借我一輛腳踏車，我隨即踩上踏板，出發尋找難民聚集的地方。他們在許多地方落腳，有些在陳年空屋，有些在印度人提供的帳篷，更多人在簡陋的茅草屋裡。他們都訴說著相同的家破人亡史。

我有種奇怪的焦慮。雨季還沒來，每天早上我踩著腳踏車出門時，天空都是一片湛藍，幾乎萬里無雲。在這個飽受乾旱威脅的國度，雨季當然是上天莫大的恩賜，但現在洪水只會使難民的苦難雪上加霜。不管乾旱或洪澇，結果都不是人類所能掌握。

我只剩下五天，而那天早上，我騎車出門才一公里就感覺到第一滴雨打在臉頰上。等我騎到幾千個難民聚居的小茅草屋區，豪雨已經淹沒了天地，破壞力遠遠超過我的想像。已經很虛弱的人在傾盆大雨中崩潰。丈夫抱著死去的妻子，我看到男人女人抱著死去的孩子。醫療救助根本不存在，雨季來臨還不到二十四小時，霍亂疫情就爆開了。

我常常覺得自己不想去注視拍攝的對象。我默默地走動拍照時，他們從不曾令我覺得自己是入侵者，然而，我還是嚇壞了，心也碎了。我有個執念，那些在英國生活安逸的人們應該看看這些人是如何在受苦受難。我看到一個婦人抱著死去的孩子一整天，到了黃昏終於蹲下，放下孩子，那情景看起來比她緊抱著屍體更令人心痛。

我看到一個男人和四個孩子圍繞在病床邊，他們的母親口吐白沫、翻白眼。在一間臨時醫院，我看到護士告訴我，醫院給錯了藥，她已是生命垂危。最後她終究死去，那一家人激動難抑。

「現在怎麼辦？」我無助地問那護士。

她很有耐性地回答：「這個嘛，我們要把屍體從這裡搬到那邊的停屍棚，好讓那些人把屍體運走。」

死去的婦人被搬出淹水的醫院，擔架停放在停屍棚邊。我拍照時，那家人涉水過來，躺在她身邊。他們無法相信母親已經走了。我覺得自己像是想拿著相機遮住自己。我站在那裡，覺得自己已不是人，已沒有肉身，像個鬼魂般待在那裡，在別人眼中已經隱形。你根本沒有任何權利待在這裡，我告訴自己。我喉嚨哽咽，快抑制不住眼淚。

「先生，你們要往哪裡去？」我以顫抖的聲音問那男子。

他說：「我不知道，也許到加爾各答吧。」加爾各答會如何處理他和他的家人，以及其他兩百萬難民？我把我口袋裡的所有盧比都給他，不僅是要幫他，也是幫我自己。

我拍攝雨季中的難民四天後，相機開始出問題。皮背包裂開來，水滲了進去。同時我只喝茶吃香蕉，身體也虛弱得打顫。我已經失去活力，我覺得我拍出了殘忍的照片，它們與戰爭無關，而是來自戰爭受害者的煉獄。

從加爾各答飛回倫敦前，我前去拜訪德蕾莎修女的「垂死者之家」，看到她們為窮人所做的非凡善舉。這地方有種莊嚴感，我拍了幾張德蕾莎修女的照片，她和難民不一樣，在鏡頭前似乎很熟練。

我離開時，下定決心要待在受害者身旁，透過平民的眼睛更仔細觀察軍事衝突。我需要的題材不假外求，因為戰爭就在自家門口：北愛爾蘭。

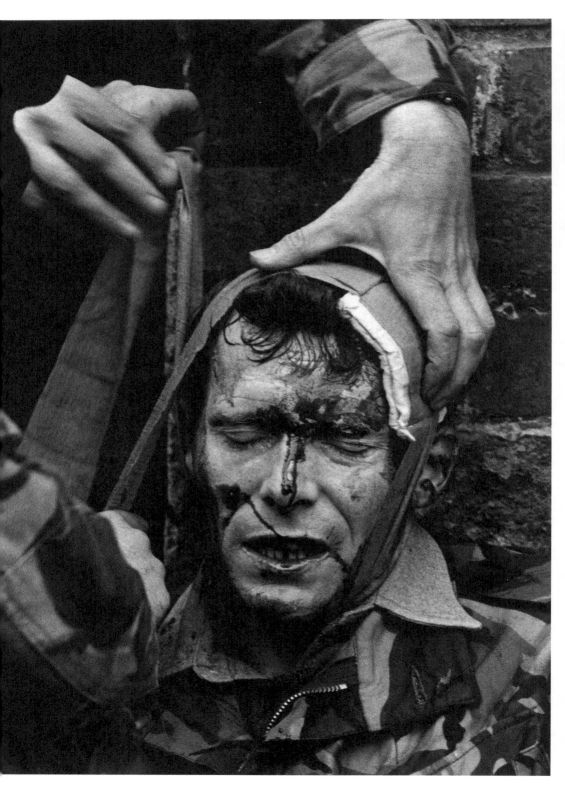

英國軍方用催淚瓦斯鎮壓北愛示威者，其威力我可以作證。一九七一年底，我在德利城外的柏格塞首次遭到催淚瓦斯襲擊，失去了視覺。

那次示威變得很不堪，橡皮子彈和牛奶瓶的大量玻璃碎片滿天飛。突然間，有種劇烈的燒灼感招住我的鼻子和喉嚨，逼得我閉上眼睛。我還記得我摸索著退出混戰，慢慢把臉靠在牆上。我以為只要進入完全黑暗的地方，再把眼睛張開，問題就會消失。這招不管用。我站在那裡，眼前一片黑暗，眼睛、鼻子、喉嚨、耳朵、嘴巴有如火燒，我感到背上一記重擊，那是一發橡皮子彈。

我身後一個聲音說：「王八蛋。畜牲。」

有人草草抓住我的外套，拉著我離開那裡。我覺得自己一定被軍方逮捕了。接著我又聽到身邊那個聲音，無庸置疑，那是母音唸得很奇特的厄斯特口音。我被帶著走一小段路，到一個像是屋子走廊的地方。「畜牲」不斷從我身邊傳來，彷彿我那位看不見的夥伴只會說這幾個字。有人讓我坐下。我再次試著張開眼睛，卻像是有人丟了火到我眼睛裡，我還是看不見。

我朝黑暗討一塊溼布，隨即聽到幾個人吼叫：「給他一塊溼布，拿塊溼布來。」我還聽到背景中有動物死命地叫。一塊發臭的抹布放到我手中，我設法稍微清理眼睛，只求看見四周。穿過燃燒的煙霧，我聚焦在我眼前的兩顆圓球上。那是兩顆眼珠，因為靠得太近，看起來像月球的特寫。救我的人是個侏儒，就站在我面前。剎那間，我以為我是在費里尼的電影中醒來。他重複說著：「你沒事吧？他媽的王八蛋！」

他的眼睛也是淚流不止。我可以依稀看到他身後更多的人影、婦女、兒童、模糊的臉孔。屋外又傳來一陣震天嘶鳴，有人說：「那頭驢子也中了毒氣。」那座天主教小社區的每樣東西都蓋

22 _ 躲在照相機後方

被磚塊砸中的中士，德利柏格塞，一九七一年

上一層火辣辣的毒氣。

身為記者，在厄斯特採訪最強烈的感覺是，不論站在哪一方面前，你都覺得自己是背叛者猶大。我謝過侏儒一家人的好心，離開他們小小的屋子，然後這種感覺又出現了。我得通過街角那些英國士兵。我高舉相機，以表明我的職業，卻看到他們輕蔑的神情，聽到他們低聲的咒罵。對他們來說，我是他們敵人的黨羽，而他們才剛用催淚瓦斯攻擊了那些人。

民權運動的遊行熱烈但和平，比較像是「廢除核彈」的示威。我三年前第一次採訪這個省份時，當天的秩序就是如此。天主教徒抗議英國政府在就業、住房與投票方面對他們不公平，然而在那下面隱含著古老的教派敵意。愛爾蘭綠黨為愛爾蘭民族烈士和死於黑棕部隊[2]之手的那些人算舊帳，而北愛爾蘭新教徒的血源則來自十七世紀克倫威爾派來鎮壓與殖民愛爾蘭的蘇格蘭傭兵。

一九六九年一月四日晚上，歷史重演，以新教徒為主的皇家厄斯特騎兵把天主教徒民權示威者引到德利郊外本托雷橋保守派的埋伏處。在那裡，一大群人揮舞著狼牙棒、木棍與鐵條，衝入示威遊行隊伍間，就像古代狂怒的匹克特人與蘇格蘭人衝過蘇格蘭邊界山攻打英格蘭人。這次事件讓愛爾蘭共和軍有理由武裝起來對決，他們原本就是硬漢，給逼上梁山後又更加頑強不屈。

在柏格塞的日子裡，那些覺得生活受到體系壓迫的溫和百姓既親切又萬分熱情地接待我們。我很肯定他們不想見到流血事件進入他們的社區，或在厄斯特蔓延開來，但如今情勢已騎虎難下。一開始天主教徒把他們當成救星。沒多久軍隊就搖身一變，成為現狀的保護者，百姓的態度也變了。天主教女孩一和士兵交好，便會遭到嘲笑羞辱。而天主教社區英國士兵開進來維持和平時，

2.
Black and Tans，即皇家愛爾蘭警備隊後備隊，一九二○至二一年皇家愛爾蘭警備隊鎮壓愛爾蘭革命的軍隊之一，以其軍服顏色而得名。南愛爾蘭廿六郡於一九二一年十二月獨立建國，北部六郡因來自英倫本島的新教徒移民人口多於愛爾蘭天主教徒，故仍歸英國統治。

出現左翼的「愛爾蘭共和軍臨時派」時，清教徒保守派也給激怒了，摩拳擦掌等著隨時動用槍枝炸彈。

我在一九七一年多次採訪北愛，都選中柏格塞。要作攝影報導，在一個比足球場大不了多少的區域，比在貝爾法斯特這類沒特色的大城市要容易得多。在柏格塞，星期六下午只要酒館一關上門，你幾乎就可以擔保要出事了。年輕人率先向軍隊丟石頭，戰況再升高到扔汽油瓶與放暗槍，接著軍隊就會反擊。我拍到一張皇家盎格魯軍團衝鋒的照片，這照片之所以轟動，是因為清楚呈現士兵前進時有多麻煩。他們衝鋒時穿戴防彈夾克、附壓克力面罩的鎮暴頭盔，笨拙的腿部與手部護具是武士造型，從家庭主婦的門階前經過時，在她們眼中活像是日本武士。他們扛著這些中世紀盔甲，還得去追逐那些像貓一樣能跑又能翻的小孩。

有一天我在柏格塞被兩個人攔下盤查，問我拿相機要幹什麼。我按照我的一貫政策，叫他們別管閒事。

他們對我說：「識相的話，就聽話滾開。」

我不為所動，並且說我這輩子還沒給任何人嚇跑過，現在也不想破例。

當天稍晚我回到下榻的城市旅館（後來被炸彈夷為平地），在酒吧和其他記者談到這檔子事之後，一個粗暴的天主教服務生湯米找上我，要我放心。

「今天下午攔住你的那個人，我已經擺平他，你現在沒事了。」

「你的意思是？」我說。

「他們是臨時派。但你現在沒事了，你不會再碰上麻煩。我跟他們說你是《週日泰晤士報》

派來的。」

此後我就沒再遇到這類麻煩，但知道自己是通過了愛爾蘭共和軍臨時派的檢查才得以自由拍照，還是覺得不舒服。我往返兩邊，從檢查哨的軍人身邊走過時，不再覺得自在。柯雷根住宅區的情勢日益緊張，年輕人開始縱火焚燒劫來的卡車，而我也注意到有個一把年紀的男子在我附近的前院占了個據點。我覺得他是狙擊手，雖然在他靜靜著手準備時，我沒看到任何武器。我的朋友跟我解釋這是怎麼回事，我頓時陷入進退維谷。這裡有個人準備要開槍，可能會打死一個英國士兵，但我卻無能為力，只能走開，如我朋友所說，別出聲，因為我受到嚴密監視。那天在德利沒有英國士兵陣亡，但我也只是走運。在另一個場合，我看到一個士兵背後中槍，被擔架抬出車庫。我上前拍照，卻遭士兵阻攔，他想拿防暴槍把我打回去。我了解他的心情，因為他看到我和這次肇禍的天主教青年在一起。

這或許還不是全面戰爭，但在北愛採訪新聞事件是極端危險的工作。除了被這邊的人馬誤認為另一邊的人之外，我還隨時可能被流彈、瓶子或磚塊打中，而讓頭部受到重傷，就像任何無辜路人上街辦事可能碰上的事。這個省份的平民生活處處危機，在一張很特別的新聞照片裡有最生動的描繪：我跑著要逃離兩方丟出的磚塊，還有一輛英軍裝甲車誤以為我是示威者而想碾過我。車子的輪子離地，看起來像要把我活生生吞入嘴裡。丟向裝甲車的磚塊也朝我飛來。

我對愛爾蘭衝突的親身了解，以令人哭笑不得的結果告終。我打電話給柏格塞的線人，問他週末是否有可能發生什麼事。

「我想你最好自己過來瞧瞧。」他回答得神祕兮兮。

那個週末，《週日泰晤士報》有別的差事要我去，所以我錯過了那場日後被稱為「血腥禮拜日」的大事。在那個可怖的日子裡，暴動與槍火不斷，柏格塞有十三個天主教徒被殺。我應該要到那裡去的，或許命運之神又插手了。

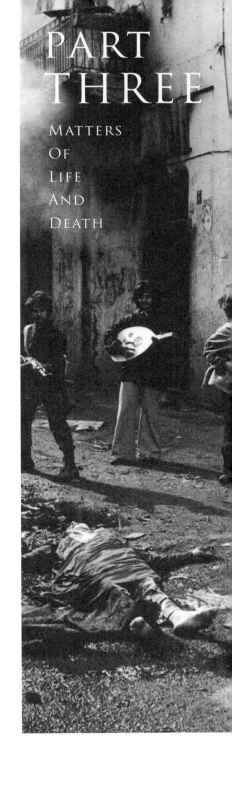

PART
THREE

MATTERS
OF
LIFE
AND
DEATH

第三部 生死交關

U
B

NREASONABLE
EHAVIOUR

U NREASONABLE
B EHAVIOUR

24 伊迪・阿敏的囚犯

克莉絲汀看到《每日鏡報》上唐諾德・懷斯所寫的報導，說我在他設法逃出烏干達之前已在失蹤記者之列，那時她以為我已殉職。她知道唐諾德和我交情很深，也知道有些失蹤的西方記者其實是被關進伊迪・阿敏惡名昭彰的屠宰場，馬肯納監獄。

我到達烏干達的恩德比機場時，城市已經停電，情勢逐漸緊張。政變的耳語已傳開，阿敏總統開始從自己的警察部著手，展開血腥肅清。我在窄路上顛簸了三十公里才到坎帕拉，沿路都是遮天蔽日的叢林。腐敗政權即將結束的所有徵兆，城裡無一不備：公用事業停擺、水管工程出問題、下水道阻塞、商店被搶或無貨可賣。市中心的東方廟宇遭強行乞討的非洲人包圍，亞洲人的商店大多已遭洗劫一空。阿波羅飯店終於擠滿如兀鷹般湧入的記者，包括我在內。

我看準異鄉人區，這是破爛擁擠的貧民窟，被阿敏視為禍端的索馬利亞人、剛果人、盧安達人、蒲隆地人，以及亞洲各國的人都在這裡鬼混。我的經驗告訴我，若有暴亂或騷動正蠢蠢欲動，通常都會從這種地方爆發。我四處走動，邊套交情邊拍照，忽然被一個眼睛像蜥蜴的高大士兵攔

下。他穿著英國工作服、袖子捲起的英式叢林上衣、叢林戰鬥靴和叢林軟帽。

「你在幹什麼？」他惡狠狠地質問我。我告訴他顯而易見的答案：我在拍這些人。他大聲咆哮……「你不可以來這裡。」

「我可以。我有採訪許可。」我說。

他瞄了瞄許可證，一把奪了過去。我想抓回來。

「不行！上這輛車。」另一個士兵開著那車子，駛到我們面前。我心想，會讓你失蹤的就是這種車。

「不要，我不上車。」

人群聚集過來，我已成為這街頭場景的焦點，黑人士官正下令要白人聽命，這是前所未聞的事。黑人不管權位有多高，都不敢那樣對白人講話。他的行為裡有刻意的無禮。我再三拒絕上車，但即使百般不情願，還是被推擠到車前，接著給扔上車載走。駕駛兵表演了高速甩尾過彎，搞得輪胎吱吱叫，也差點撞翻部分圍觀者。

我被載到大型軍營，然後待在房間裡。我安慰自己，至少我不是在森林裡某個不知名的地方。我設法維持冷靜，裝作若無其事。有兩人帶著檔案過來，我看到檔案就緊張了。他們把檔案放在桌子，蜥蜴眼士官離去前，他們用斯瓦希利語交談了幾句。我露出微笑並堅定地開口。

「我可以問個問題嗎？」

「你為什麼在這個地區拍照？」

「因為我在一家英國報社工作，而且我已獲得許可。」

「這些照片是做什麼用的?」

「用來顯示坎帕拉的生活一切如常。」我裝出最無辜的樣子回答他。

他們要求我交出所有金錢和個人物品,我拒絕了。我努力用高亢有力的語調抗議:「不行,我不會交給你們,你不可以拿走。我來這裡是完全合法的,我也想知道為什麼會發生這種事。」

他們離開一個鐘頭,要我冷靜一下,再回來時忽然變得彬彬有禮。

「好了,我們要放你出去了,很抱歉把你帶來這裡。」

我大大鬆了一口氣,答道:「喔,聽著,絕對沒問題。」一旦你獲釋,最好不要再沒完沒了地抓著過去三個小時的鳥事不放。

他們載我回飯店。一路上我說了幾句坎帕拉的女孩很可愛,只為了讓大家融洽些。我甚至還問他們要不要來杯啤酒,他們回絕了,說他們有任務在身。過了幾天我才弄清楚我當時被關在何處,他們的任務又是什麼。我被關在馬肯納監獄的辦公室,審問我的人是阿敏的祕密警察。一如既往,我不喜歡一受威嚇就退縮不幹,所以我回到異鄉人區,這次帶了三腳架壯膽。

我在當初被捕的不遠處遇到一群激動的人,居中站著一個男子,衣著襤褸,滿頭大汗,發著酒瘋,口氣很衝。他紅通通的眼睛斜睨著我。

「你是誰?」

「沒你的事。」我怎樣都學不乖。

「把護照給我看。」

我拒絕。他說他是士兵。

「證明給我看。」我懷疑地說。

他把手伸進口袋，像要拿出證件，但我沒看到證件，只有握緊的拳頭迎面揮來。我跟蹌後退，伸手抓住三腳架。群眾湧過來，我像發瘋的蘇格蘭鏈球選手般甩起三腳架，想把群眾揮開。我看到一絲空隙，立刻像野兔一樣朝街道飛奔而去，身後的暴民聚在一起追了過來，我成了過街老鼠人人喊打。我全力衝刺，聽到巷子裡有個聲音在叫我，立即跑進陰影中喘口氣。

「先生，先生，跟我來。我知道你該怎麼走回去。」我根本不認識這非洲人，但也別無選擇。

我滿腹狐疑跟著他，快步穿過擁擠的巷弄，身後暴民的聲音依然清晰可聞。

我發現我回到旅館區，眼前有條大馬路通往阿波羅飯店，頓時鬆了口氣。一輛賓士大車從街道那頭開過來，我的嚮導拉住我。

「達達在兜風。」他說。

沒錯，車子停下時可以看到阿敏‧達達大猩猩似的輪廓俯在方向盤上，然後車子又緩緩開動。

我的救命恩人催促著我：「先生，你一定要離開這國家，不出兩三天坎帕拉就會大亂。」

我深吸一口氣，卯足全力衝向飯店，進門後已氣喘如牛，腎上腺素大量分泌。老天，這工作要變成噩夢一場了，我想。

那天晚上，在這危險時刻、危險地區的受困飯店內，記者自然而然聚在一起拚命乾杯。我記得我和大衛‧荷頓喝酒，他心情很沉重。他說：「我不喜歡這地方的情勢，我要盡快離開。」

我敬重大衛對去留時機的判斷。他見多識廣，也不容易被嚇到。真要說的話，他其實太大膽了。幾年後他在埃及對去留時機的判斷。他見多識廣，也不容易被嚇到。真要說的話，他其實太大膽了。幾年後他在埃及死於殺手的一顆子彈。也許他知道些什麼我不知道的事，無論如何，我聽進了。

大衛的話，並認真考慮。我已經拍到一些好照片，雖然覺得還不夠多，但我決定走人。不過怎麼走？通訊已一片混亂，連英國航空都取消了航班，這裡對機組人員來說已不安全。義大利航空還在飛，但會持續多久？我搞到一張義大利航空的機票，那天晚上八點起飛。

我們那票還沒走的記者聚在游泳池邊，在阿敏無所不在的安全部隊監視下來場臨別之泳。我正想再次下水時，有陣奇怪的隆隆聲吸引我們走向走廊。外頭是幾個縱隊的裝甲車，看來阿敏已經動員軍隊。

後來我們得知，流亡的烏干達游擊隊已經在坦尚尼亞邊境集結，準備推翻阿敏，他們擁立遭阿敏罷黜的米爾頓‧奧博特。坦尚尼亞聲望很高的總統朱利葉斯‧尼雷爾支持奧博特，但入侵行動很拙劣，事情搞砸了，阿敏決定回以偏執的極端手段。

第一個徵兆就是我們飯店外來了裝甲車，電話與電報的線路被剪斷。我趕忙在游泳褲外套上衣服，和唐諾德‧懷斯撤退到另一家旅館，那裡與外界或許還能通訊息。我回阿波羅飯店取回照相機時，發現這地方已被烏干達軍隊包圍。我停住不前，看著人們被帶出來送上軍方卡車。有個歐洲人被持槍士兵圍住，他走了出來，被迫趴在福斯卡車上。我想，如果他們覺得非得這樣羞辱人不可，我將會非常不好過。

我想過放棄相機，盡快閃人，但隨即看出這太冒險。逃跑時被抓到肯定沒好下場。

我泰然自若地走進大廳，彷彿對一切成竹在胸，而眼前的事都與我無關。一組英國航空的機組人員僵立在那裡，臉色蒼白又憂心忡忡。我們交換了驚恐的眼神，但沒說話。忽然間我被高大魁梧的非洲士兵包圍，阿敏的努比亞族衛隊令人一看就發毛。他們問我房間號碼，我很有禮貌地

告訴他們，然後他們押著我到櫃檯結清帳單，我把這看成好預兆，竟安慰起自己來⋯⋯義大利航空，我來啦！

「我們要到你房間收拾行李。」

他們有四人陪我到房間，開始亂翻我的東西。一本攝影雜誌裡有幾張我在比夫拉拍的照片，他們看到那個皮包骨的瀕死白化症兒童，竟咯咯咯笑翻了。我想這些人不只是邪惡，他們還瘋了，腦袋有問題。

我又被架著下樓。我問他們要帶我去哪，他們說警察局。我抱著一絲希望，期待他們會把我遞解出境。

警察局像是菜市場。不管黑人白人，只要稍有反對阿敏之嫌的人都被抓來這裡，人多到我們只能坐在彼此的膝蓋上。我看到《衛報》的約翰・菲爾霍擠在人群中，還有一個面熟的路透社記者，和一個《電訊報》的人。我身旁是個德國少年，在烏干達住了一段時間，會說斯瓦希利語。他忽然哭起來，我問他怎麼了，想安撫他。

他說：「我剛聽到警衛說，我們都要被送往馬肯納監獄。那地方很可怕，沒人能活著離開那裡。」

「不會的，我確定那消息有誤。」我說。

有個人穿著短夾克（後來我得知他是阿敏的祕密警察），指著我和菲爾霍等人，大聲用英語說：「這些是什麼人？」值班士官告訴他，我們是記者，他聽到這名詞很不屑地說：「記者，他們是骯髒傢伙。」

我們這些記者被挑出來，帶往路華加長吉普車。在阿波羅飯店外被推到卡車地板的那個人也在場。他們大吼大叫要我們上車。一陣推擠加上挨了幾拳後，我們被丟上車，人和行李在地板上亂成一團。車子猛然開動，往左方衝出去。我打消最後一絲前往機場的希望。

我們在堆貨場下車，四周都是走廊。大門外空啤酒罐堆積如山，不是令人安心的兆頭。穿制服的人懶洋洋地靠在走廊上，扒著啤酒罐，聊著女人。警衛喝令我們下車時，這些人放下啤酒罐，手裡拿著棍子朝我們晃過來。從現在開始，仗勢欺人的步調要加快了。

「下來，坐下，把鞋子襪子脫下來。」

我們當中一個當過殖民地警察的人站起來說：「你說什麼！」有人砰地一拳打中他下巴，把他撂倒在地。「你見鬼的幹嘛呀？」又是砰地一拳。我在比夫拉和剛果看過這種處置，但不是對白人。我飛快脫下鞋襪，開始真的怕了起來。我們蹲著圍成半圓，像胎兒那樣躲避有如雨般落下的軍棍。我感覺到背上被靴子踢了一腳。老天，我們要被殺死了！

我們被趕進警衛室。一個大塊頭非洲人飛過來撞入我們之中，那是個受到同袍處罰的醉酒士兵。稍後，天色漸暗，我們被帶到中庭，面對牆壁站著。我確定我們要被槍斃了。有個警衛是初次拿槍押著白人，他嘻嘻竊笑起來，我知道人在修理即將遭到處決的犯人時都會這麼笑。我想我就要死了，我的生命將在此結束，在非洲一處黑暗骯髒的屠殺場。

我等著行刑隊的其他隊員，雙腿幾乎站不住。四周有很多慌張的跑步聲。其他人來了，菲爾霍和《電訊報》記者被帶走，我們則留在那裡。

最後他們終於帶走我和那個警察。我覺得不是雙腿在帶著我走，我像是浮了起來，彷彿我那

受到壓迫的靈魂坐上了魔毯。在這種行屍走肉的滑動中，我依稀聽到鑰匙的叮噹聲，一扇門打開，我看到面前有另一個白人。他溫和地說：「我是巴伯·阿斯托[1]。坐下，喝杯水，你看起來很需要喝杯水。」

那是我有生以來最需要的一杯水。我後來才知道這人來歷極為陰險，但當時他的嗓音有如甜美的音樂。恐懼已將我身上每一滴水份吸乾，我覺得我好像在喀拉哈里沙漠待了一個月。

阿斯托說：「你被關在非常危險的地方，真的糟透了。」

「別告訴我，別告訴我。」我說。

原來我們身在馬肯納監獄的貴賓樓裡。我完全不知道接下來會發生什麼事，我看著這間天花板挑高的房間，再過去是一排小囚房，囚房前方的鐵柵活像動物園的籠子。所有囚房都塞滿了，還有行軍床給多出來的囚犯。貴賓有特權，犯人不必鎖在囚房裡，可以在囚房之間走動，也可以到小小的公共區域。

在幾個白人囚犯中有個英國籍教師，他戴眼鏡，頭上有道骯髒的傷口，是被步槍給撞出來的。還有一些亞洲人、非洲人和一個心事重重的坦尚尼亞人。有個人被關在囚房裡，身邊有一堆大部頭的精裝書。聽說他是烏干達首富，阿敏用監獄特權和贖金來榨乾他的財富。

這些故事和其他更嚇人的細節是阿斯托告訴我的。幾乎可以肯定菲爾霍和《電訊報》記者已被關進死刑區，大鐵鎚是那裡的搶手刑具，既便宜又無聲無息。有人告訴我，接連有十九個人被捶死，第二十個死囚被迫充當劊子手，他自己的頭則由警衛捶爛。阿斯托拿著可怕的暴行照片到處給人看。

1.
Bob Astles (1924–)，英國人，曾在奧博特總統的政府中任職，阿敏執政後獲阿敏的信任，成為阿敏政權的核心成員。阿敏倒台後返回故鄉英國居住。二○○七年得獎電影《最後的蘇格蘭王》片中的敘事者蓋瑞崗即以他為主要原型。

這一切都發生在不遠處的另一區，那裡的警衛很容易就可以過來抓你。阿斯托指著我們這一區最近發生的慘劇痕跡：床墊上的血跡和牆上的爪痕。他向我說這些越來越恐怖的故事，而路透社記者則一直朝我使眼色。

我們遭受的羞辱和對未來的恐懼讓我的心不斷抽緊。四周一片黑暗，我躺在沾著血跡的床墊上寒毛直豎。忽然間，步槍的碰撞聲打破了寂靜，接著是甩門聲。有個犯人被丟到外面房間，接著是可怕的重擊聲。

深夜一點鐘，槍枝的碰撞聲與敲擊聲又靠近了，就停在我的囚房前。那坦尚尼亞人遭到可怕的凌虐，我聽到陣陣咆哮聲、拷打聲與啜泣聲，後來他被拖走了。

黑暗中，巴伯·阿斯托懶洋洋地說：「沒事啦，他要被抓去砍了。那可憐的傢伙反正也沒救了，他們打斷了他的手臂。」他細說尚尼亞人遭受的懲罰，那遭遇和忠誠遭懷疑的警察差不多。

尖叫聲穿過黑夜，從外頭某處傳來。

我斷斷續續打著瞌睡，等待甩門聲再次響起。屈辱、恐懼與絕望在我腦中此起彼落。再看到曙光真是令人高興，但同時也覺得心驚膽寒，因為明白自己又要面對同樣恐怖的另一天。

我聽到又一道碰撞聲響起，心跳加速。房門打開，兩個非洲人提著一只熱氣騰騰的垃圾桶進來。兩人都遭過毒打。一個身上滿是鞭痕與瘀青，另一個有一隻眼睛被打得水腫而凸了出來。獄卒在他們身後出現時，我努力打起所剩無幾的精神。

「你們拿了什麼東西給我們？」我說。

「你的早餐。」獄卒說。

垃圾桶裡那些冒著邪惡蒸汽的東西原來是茶，茶很少嚐起來這麼棒，還有硬餅乾可以配著吃。

我們很幸運，阿敏監獄的囚犯經常是餓死的。

我蹲在地上咬著硬餅乾，那路透社記者想提振士氣，苦笑著說：「昨天晚上我聽到他們用斯瓦希利語說了件好玩的事。警衛告訴獄卒，白人逃不掉，因為他們已拿走我們的鞋襪。」不管有沒有鞋子穿，只要有機會逃走，腿斷了我都可以赤腳跑過一兩公里長的炭火和碎玻璃。

我們盥洗時（另一項貴賓特權）阿斯托竊聽不到。路透社記者悄聲說：「那個阿斯托一點都不正派，他不是站在天使這邊。」

阿斯托是烏干達境內最令人害怕的白人之一。他已爬到權力中心，擔任阿敏的首席顧問，近來聽說他和阿敏起了爭執，但一般人都不相信。路透社記者認為，如果他沒和阿敏起衝突，他出現在我們中間就更恐怖了。我問阿斯托，他為什麼在這裡，他含糊其辭。他說：「我是和其他人一起被抓來的，阿敏瘋了，他就是瘋了。」

我花了幾個鐘頭注視鐵窗外的鷺鷥與小織工鳥，有時牠們會因為一群兀鷹落下而四散飛開。

「兀鷹經常來，來找運屍卡車。」阿斯托說。

接連四天我透過鐵窗往外看，一輛輛卡車載著屍體離開，都是被處決的人。那是我生平最漫長的四天。

一個戴著大型叢林帽的魁梧軍官拿著鞭子走到我囚房前，身旁嘍囉的武器有木棒、刀子、匕首和鞭子。他們擠進來後我全神戒備，心裡想著，完蛋了！

「你是新聞記者嗎？」

我正眼看著他說：「是，我是。」

「我給你這表格，你得填好。我不要你寫聲明書，我要你填好表格，你不填就等著挨鞭子。」

我跪在他前面，在地板上填寫，除此之外找不到別的地方寫。我填上姓名和護照號碼，同時想著我腦袋隨時會爆開。那軍官絲毫不掩飾憤怒，我想到我隨時都可能會以那最脆弱的姿勢被打死。我再次站了起來，他不爽地檢查我寫的字，每看過一處細節就瞪我一眼。

阿斯托從不漏過大小事，他坐著前後搖晃，笑著說：「你現在沒事了。」我不相信他，但這些話讓我生出一絲希望，不過很快就被打消。

我被帶到堆放場上的小屋取回我的刮鬍器具。裡頭有堆積如山的鞋子和悲慘的小箱子，有些用鞋帶綁在一起，有的只能算是包袱。我看到我的行李箱，在這堆廢棄物中看起來閃亮如新。

「不要動它。」警衛說。

我覺得很沮喪，又驚又怕地想著，我見識過這場景，也在照片上看到過：在奧許維茲等納粹集中營裡，刮鬍刷子和眼鏡堆積如山，人們從華沙猶太人區帶出來的箱子就是這副模樣。那個房間令我大受打擊，遠比看到別人在我面前遭槍決還大。我回到囚房時渾身無力，全身發臭，衣服又髒又破。

這區來了兩個新囚犯。阿斯托說：「這兩人是恩德比機場的海關官員，他們也要被砍了。」他們知道自己離死不遠，希望能作場禮拜式。你要參加嗎？」

我們圍成四方形。我站一邊，阿斯托站我對面，兩個躲不過死神的非洲人站第三邊，戴眼鏡的教師則站在角落。他們開始唱歌，真的，再沒有比一個非洲人唱讚美詩，並由另一個非洲人和

24 _ 伊迪・阿敏的囚犯

聲更美好的聲音了。英國教師被頭上發炎的傷口、內心的恐懼和此情此景的徹底哀傷給擊垮，逐漸靠著牆滑坐下去，我看著他，嘴巴張開，卻發不出任何聲音。

我聽到鑰匙叮噹聲響起，連忙跑回囚房，路透社記者緊張地蹲在我身邊。但他們沒帶走任何人，只推了一個人進來。

我出去見那人，珊迪·高爾[2]，英俊挺拔又乾淨，他的模樣讓我大感安心，精神也為之一振。

他告訴我唐諾德·懷斯已給遞解出境，接著問我這裡怎麼樣。我照實說：「真是噩夢一場！」

第二天有人在我們窗戶外面挖了六個墳坑般的洞，我心跳加快，心裡想著，他們根本不會放我們走，這根本就是騙局，他們要殺了我們。那群兀鷹又在屋頂上就定位。

然後警衛告訴我們：「你們獲釋了。」

阿斯托站起來說：「那我呢？我沒獲釋嗎？」

「啊，沒有。」他們告訴他，「你沒有，巴伯。」

他似乎很樂觀，「也許明天吧，也許。」

我們被帶到小屋，我從那堆悲慘的小山裡救出我的行李箱。我感到我都快跳起來了，但是你得壓住欣喜，還有人被關著，你不該在他們面前露出開心的樣子。

我們走向大門，莫名其妙的喊叫聲追上我們。那個蜥蜴眼的努比亞族軍官在大門值班，珊迪的優雅、乾淨與鎮靜冒犯了他，他火大了，走過來說：「你盯著我看幹嘛？我們還有時間打你一頓，就是現在，趁你還沒離開。」

珊迪把頭髮往後撥。「我沒盯著你看，老兄，我跟你保證。」他說。

2.
Sandy Gall（1927），英國名記者、作家，採訪過諸多戰役，獲頒阿拉伯勞倫斯紀念動章、英國皇家爵士動章。

我們開始等，耳邊是可怕的鞭打聲和喊叫聲。接著卡車發動的聲音傳來，我心裡油然而生莫大的喜悅，同時還有潛伏的恐懼。萬一到頭來仍是一場空呢？我已聽說有人從馬肯納走出去，卻被送到坎帕拉市外的森林裡，阿敏在那裡處決主教和其他教會人士。或許直到現在我們都還被蒙在鼓裡。

在恩德比機場，他們給了我這輩子最想要的文件：從烏干達遞解出境的證明。約翰‧菲爾霍和《電訊報》記者與我們重逢。他們被關在處決區旁，我們麻木地聽到他們證實大鐵鎚的故事，和更加殘忍的暴行。我們把髒衣服丟了，在飛機上珊迪說：「我想該請大家喝香檳吧。」

濃霧太大，航班改降落曼徹斯特。我們搭火車回倫敦，接下來的四小時裡和通勤的上班族背靠背擠成一團。英國鐵路局的餐車沒掛上，即便如此，那也像是天堂。

我們在主教史托福鎮附近有座農舍新家，周圍的田野平靜祥和，伊迪‧阿敏的烏干達似乎是另一個世界。馬肯納的消息也傳到這處英國鄉間。克莉絲汀以為我被殺了，激動過度，身上長出一大片紅斑，兩年之後才消退。

25 十三號公路之前的握手

我從烏干達返家，稍後還要回東南亞烽火連天的戰場，但中間馬上就發生一件社交小插曲。

對我和家人來說，這行程很像處罰，但幾個月前我就接受了邀約要前往北京，不得不去。它不太像採訪任務，比較像是躬逢歷史盛會。

文化大革命結束後，中國人信心滿滿地接待英國貴賓，同時也熱誠回應尼克森總統的初訪。美國正想要結束在亞洲這場師老無功、怨聲載道的戰爭，兩相湊和，就促成了中國在其中扮演關鍵角色。這些偉大的政治議題對我來說還不及拍到握手照片重要。英國突圍的先鋒之一正是我的老闆湯姆生爵士，旗下有《泰晤士報》及《週日泰晤士報》。在我去坎拉拉之前，他就找我擔任正式攝影師，在英國與中國恢復邦交時拍下他與周恩來握手的歷史時刻。訪問團成員還有主編丹尼斯‧漢彌頓、《週日泰晤士報》國際新聞總編法蘭克‧吉爾斯、日後成為《泰晤士報》副總編輯的資深特派員路易士‧赫倫，還有湯姆生爵士的兒子肯尼士，報業帝國的繼承人。

從外型看來，我們的老闆不怎麼像打算到北海開採石油的跨大西洋大亨，他身材偏矮，五官

樸實，最搶眼的是深度近視眼鏡上的一圈圈玻璃，據說那是為了看清財經專欄的細小字體而特別訂製的。他一貫的方針是指派強勢的編輯，自己盡量不出手干預。他雖然素有吝嗇之名，卻還是出資讓旗下兩份刊物大肆擴張。在他接近八十高齡時，有個初生之犢不畏虎的年輕記者問他，他一生中是否錯過什麼事。湯姆生爵士認為他很遺憾自己沒好好接受過大學教育。但也不盡然，他補上一句，因為「結果我就會變得跟你一樣，為我這樣的人工作」。

我們大多坐臥難安，想睡卻又睡不著，忍受了十九個小時的飛行，而我們的發行人絲毫沒有不舒服或焦躁的跡象。飛行中，他從頭到尾都在看一本書，擺在他鼻子前不到八公分之處。我很好奇，想知道他覺得自己應該補充哪些必備知識，好和偉大的中國共產黨領導人對話。我不斷伸長脖子想一窺書名，但只看出那是麥克萊恩的驚悚小說。

紅軍樂隊演奏伊頓船歌和電影《國王與我》的插曲，迎接我們抵達北京。在那偉大的日子，我小心遵照指示，預定時刻還沒到便早早穿上西裝，這身打扮對我而言可不尋常。我甚至畫蛇添足地刮了鬍子，一個不小心，臉給劃出血來。我拿衛生紙貼在傷口，也抹了各種刮鬍水，全都無效。當電話打來說禮賓車已在門口等候時，我抓了一把粗糙的革命紙張就衝下樓梯。我在寒風中扯下黏住臉頰的紙，把臉伸到車窗外給風吹乾，抵達人民大會堂時，一道細細的血正淌到脖子。

我邊裝底片，邊分心想設法止血，有位高階軍官走過來跟我說：「唐，跟我來，準備好，聽信號準備拍照，他們隨時都會進來。」

中國人熱心地推我就位，要我拍下湯姆生爵士與中國總理緊緊握手的一刻，象徵著資本主義與共產主義的歷史性接觸。這是張舉足輕重的照片。

我沒拍到。

事後我相當沮喪，湯姆生團隊與周恩來人馬合照時，我也被推了進去。我穿著不合身的西裝，孤獨地站在排尾，血還繼續滴下臉頰和脖子。湯姆生爵士就算心有不悅，也沒多說什麼。隨後，我忙著拍攝那透過翻譯進行的三小時會談，令我印象深刻的是周恩來吐痰的精準度。他是老菸槍，經常得用到痰盂，而他從沒有錯過靶心。

湯姆生爵士親切地把我介紹給周總理，說我在越南待了很長時間。我不確定這對於拉近我和這位中國領導人的距離有多大幫助。不管他怎麼想，我很快又回到越南，發現這場曠日持久的戰爭有了新變化。

共產黨的紀律較好，武器也有大幅改善，所以在廣治打了大勝仗。對南越軍隊來說，這場北方控制權的爭奪戰是結束的開端，但終曲卻將漫長而痛苦。

我和電視記者麥可·尼可生同行，發現兩個身受重傷的士兵躺在廣治的路邊，想幫忙攔下兩人戰友一路隆隆作響撤退的卡車隊。只要稍停片刻便能載走傷兵，卻沒有車子願意停下。我越來越火大，隨手抓起傷兵的 M—16 步槍，想拿槍擋下一輛卡車。那輛車慢了下來，但駛近時又加快速度呼嘯而去。我聽到麥可對我吼：「唐，你瘋啦，萬一他們朝你開槍怎麼辦？」

因為步槍沒有裝彈匣，所以答案很簡單。我們設法把傷兵放在麥可車子的引擎蓋上，慢慢開到最近的救護站。兩個士兵都在次日死去。

時值一九七二年初夏，越南死了兩個人這件事對英國的任何人都沒啥意義，越戰已經被大家

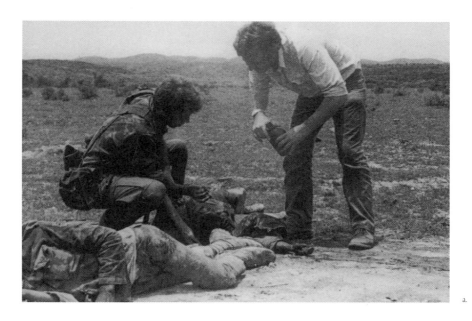

a.

b.

a.

唐（左）與麥可・
尼可生，以及受傷
的男人，廣治公路，
一九七二年

b.

唐（右）與受傷的
《時代》雜誌記者，
越南，一九七二年，
攝影：亨利・比羅

拋在腦後，六〇年代示威遊行的憤怒似乎已被漠不關心給取代了。尼克森總統領導下的美軍大幅退出越戰，大家都認為越戰已不再那麼殘暴。這大錯特錯。

我和雜誌特派員詹姆斯・福克斯與當時《泰晤士報》的撰稿人威廉・蕭克羅斯一起到越南。

我們有很多戰區可以選，北越軍隊似乎進攻了每個地方。我決定先集中火力在偏南方的戰場，安祿與十三號公路，此地的近身戰鬥似乎最慘烈。

得感謝英國廣播公司的艾倫・哈特把我弄進戰區。我在集結區找到他，他已經安排好直升機和攝製小組，就是找不到攝影機接目鏡。為了那具小小的接目鏡，他們全部留下，因此我可以使用那架直升機。

飛近安祿時，砲火非常猛烈，飛行員決定在市區五公里外的山丘後面把我放下。我下機時，幾秒鐘後，我們遭到當晚第一波砲擊，這大塊頭的士兵把我壓在小得可憐的散兵坑底下，差點把我壓死。

美軍顧問跟我說：「你來錯地方了，這裡很糟，我們已經挨了很多子彈。」

天色已暗，我決定先安頓下來。我請第一個從我身邊走過的美國士兵喝口白蘭地，他婉拒了。

砲擊稍停時他說：「你知道嗎？我現在很需要喝點白蘭地了。」

那是砲火下恐怖的一夜。第二天早上我聽到自動步槍射擊的聲音，隨即拿出望遠鏡，看到田野裡到處都是人，大家紛紛穿過稻田和矮樹叢，朝我們這個方向跑來。南越傘兵倉皇飛奔，很多人身上都鮮血淋漓，傷勢嚴重。

有架直升機降落在山丘邊，我說服飛行員載我離開。接著來了一票傷兵，全都擠在我身邊。

我們飛回原先的集結區，這裡看起來有點不一樣，少了些什麼。在我離開的那晚，越共地道兵爬過來，把八百噸的彈藥炸得半天高。那二十四小時的殲滅浩劫是我這輩子看過最血腥的一次，同時也宣告「被遺忘的戰爭」已經回來了。有些南越部隊死傷過半。

安祿戰役帶來慘絕人寰的苦難。詹姆斯·福克斯採訪一個孕婦，她是安祿警官之妻，一架南越飛機丟下的炸彈擊中她家，炸死她父親、兄弟和三個孩子。她本身也受傷，幾個北越士兵幫她的手臂包上夾板。八天後她的丈夫在警察局裡死於一枚 B—40 火箭。妹妹是她僅存的親人，卻遭北越士兵逮捕。

我從安祿撤退後，每天都和美國朋友一起開著他的龐大老爺車到十三號公路查看。我們載著一堆冰啤酒，把車停在離戰事有一公里半的地方，走路過去。

十三號公路上的戰況看起來十分驚人，尤其是在 B—52 那麼密集的轟炸下，你大可以發誓方圓幾公里內不可能有活物。但轟炸機開後沒幾分鐘，就會有北越士兵從掩體裡走出來，製造更多傷亡。

某天有人要我送些郵件給前線的兩個士兵，我就這麼變成滿地爬的郵差。我躲在路邊陰溝裡，突然有種我從沒在戰場聽過的金屬尖鳴襲來，一道白色火焰似乎將前方的道路全吞沒了。那顆飛彈飛過我面前，朝我後方的 M—60 坦克飛去，直接命中。

我回去找那個上校，問他是否能好心點，另尋他途派送郵件。他指著一幅駭人的景象：一輛裝甲人員運兵車裡有個人，手還握著方向盤，肩膀上卻少了顆頭。他的隊長被轟到二十公尺外的馬路上，正由人撿拾並摺起來，像是小孩玩的無骨娃娃。

除了 B–52 轟炸機，還有眼鏡蛇直升機，駕駛都是最瘋狂的美國人。他們會把卡片撒在目標區，上頭寫著「殺人是我們的工作，而且我們還生意興隆！」或「上帝創造生命，二十毫米機砲奪走生命」諸如此類的話。我也好奇廣治淪陷後，征服者會怎麼看廁所裡的塗鴉：「撤兵是尼克森的老爸五十八年前就該做的事。」那的確表達南越士兵普遍的感覺：他們國家的命運和他們自己的總統阮文紹無關，一切都是美國人造成的。

我遇到幾個南越士兵，他們正為殺了一個北越醫護兵而得意忘形，拿著一面北越軍旗四處胡鬧，還掏出老二作勢要在屍體上撒尿。在他們慶祝時，我看到一本紅色小冊子，就問那個少尉我可不可以拿走。他還要戲弄我一下，假裝把冊子撕開，但終究還是給了我。那是一本日記，保存得很完好。我要讓這日記繼續上路，經歷更長的人生。最後日記的摘要譯文刊登在《週日泰晤士報》上，標題是「一個北越士兵的日記」。

柬埔寨戰爭充其量僅被視為越戰的餘興節目，鮮少有人注意。越戰從新聞版面淡出後，柬埔寨也隨之消失無蹤。然而，一九七三年春季我到柬埔寨採訪時，這個國家已真真切切地被撕裂了。她夾在美國人的瘋狂轟炸與赤棉的殘酷殺戮之間，現在已是難民國度。七百萬人口中，幾乎有三分之一被迫逃離家園。

我抵達金邊，發現外國記者的主要話題是：一個德國攝影記者說服了一名柬埔寨士兵砍下幾具赤棉士兵屍體的頭，高舉著給他拍照。對我來說，這已足夠說明此時是好戰分子占優勢。

我恨不得立即離開金邊。我到機場趕上第一架往南飛的達科塔型老式飛機，那位友善的台灣

籍機師最後降落在一條馬路改成的跑道上，技術高明。附近有座小鎮，但我忘了鎮名。很多人等著登機往回飛，當中有個女士對我的職業很感興趣，她說她的司機會很樂意載我到鎮上。

我們到小鎮沒多久就聽到一則令人震驚的壞消息，我彷彿太陽穴被重重打了一拳。不到一小時前載我來此的達科塔老飛機，再度起飛時在跑道盡頭被赤棉打成碎片，機上的人全數罹難，包括剛請司機送我一程的友善女士，和飛行途中和我相處極愉快的台灣機師。

我感到一陣驚恐。如果赤棉如此靠近跑道，他們就離我太近了。我從來沒在激烈戰火下失常，此時竟然開始膽小如鼠。殘暴的赤棉把我亂棒打死的可怕影像侵入腦中，遲遲不放過我。士兵間的廝殺是一回事，不管有多可怕，但下場是成為赤棉殺戮戰場的百萬屍體之一，又是另一回事。

我扔了我的美國陸軍工作服，買了些廉價便服穿上才回到跑道邊，一整天都待在那裡胡思亂想。沒有飛機起飛。我的胃收縮起來，成為一道恐懼緊張的結。到了下午五點，我聽到遠方的飛機引擎聲，我祈禱飛機會在此降落。飛機盤旋幾圈才降落，地面變得一團亂。我問一個似乎是機長的中國胖子能不能載我到金邊，他揮手趕走我。貨物卸完後，飛機幾乎是空機返航，但他不斷吼著我不在乘客名單上我不能登機。我趁他沒注意，把行李扔上那架 DC－3 就爬了上去。

「下來，先生。」那人發現後大聲吼著。我拒絕了，他聳聳肩不理我，接著飛機像火箭般幾乎垂直起飛。飛機急轉彎時，我看到早上的悲劇殘骸，它還在悶燒。

我從金邊回來後，噩夢還糾纏著我很長一段時間，令我睡不安枕。至今我還背負著深刻的記憶，無法忘記當時經歷的失控恐懼。

26 戈蘭高地之死

美軍撤離東南亞戰場的同時，美國人也不再那麼熱切支持以色列對抗中東。阿拉伯石油集團改變了當地的前景，在一九七三年十月的猶太贖罪日假期，埃及和敘利亞對宿敵發動大膽的閃電攻擊。

那就像是在呼應胡志明成功的「春節攻勢」，而我也被派到以色列採訪這場戰爭，同行的還有《週日泰晤士報》陣容堅強的採訪組。在十月十七日，衝突的第二週，我同事尼克・托馬林死於戈蘭高地前線，他開的車子在我前方不遠處被一枚敘利亞線導飛彈炸成碎片。

尼克四十二歲，他是那一代公認最優秀的英國記者。從撰寫好笑的八卦短文，到從前線傳回感人的長篇報導，他無一不精。他的新聞特寫〈大將軍追擊越共仔〉比一千張照片更能讓人看清越戰本質。包括我在內，《週日泰晤士報》有很多人都覺得，萬一哈利・伊文思辭職，尼克應該會當上總編。他不愛逢迎討好，的確，他可能會對惹火他的人不假辭色，但我想不出有哪個記者不欽佩他。

雖然我們經常在同一個事件現場工作，卻沒搭檔採訪過戰爭。這也不全然是巧合，尼克和我一樣寧可獨自行動。六日戰爭那一次，有些記者搞到戰爭結束才到場，這次卻不一樣，《週日泰晤士報》的第一攝影組全員到齊，包括史帝夫·布羅迪、法蘭克·赫曼、沙利·桑姆斯、羅曼諾·卡格諾尼、我的老友布萊恩·華頓都很快殺到前線。埃及憑藉奇襲的優勢和大為改進的軍紀，選擇在猶太教贖罪日北攻，敘利亞則幾乎在同時大舉南侵。我們都知道這次交戰會比一九六七年更久，也更慘烈。

我前往戈蘭高地，敘利亞軍隊在那裡經過一番激戰，已打敗許多以色列裝甲部隊。隨著天色漸暗，我結束第一天的勘查，到一座以色列共同農場和幾個約好的攝影記者一起吃晚飯。我們把幾張桌子併起來歡聚一番。撇開尼克·托馬林自己的使命感不談，他身為文字記者，大可離前線遠一些。至今我還記得他傲然轉過身說：「你知道嗎？你們攝影記者實在讓我震驚，沒半個人向侍者要酒單。」

他比我早到以色列，自得其樂地用眼鏡後方有點鬥雞眼的眼睛注視我們，觀察大家是否跟上了他的進度。他已經成功偷運了一篇戰爭進程的詳細報告回倫敦，多虧他朋友幫忙，把報告藏在鞋子裡躲過了機場感應器。那篇報告是「新聞洞見」小組的報導精髓，尼克常以這種方式促成《週日泰晤士報》的團隊作品。如今我知道這個骨子裡就是個獨行俠的人將要出門自己搞篇大專題。

就寢前尼克把我拉到一邊說：「我聽說你有件備用的戰鬥夾克，可以借我嗎？我可以早上過來拿嗎？」我猜他將和法蘭克·赫曼搭檔到前線去。

六點鐘左右我還在綁軍靴鞋帶時，有人敲門。尼克站在門邊，有點不耐煩。

「你說要借我的那件夾克，可以拿給我嗎？我想現在就出發……」

「你不是要等法蘭克？」

「不行，我不能等了。」尼克說，「我和德國《明星週刊》的人說定了，他弄到一輛標緻，列軍官隨即攔下我們。」

我告訴他我會開標緻，所以他拍照時我當司機。

我又問起法蘭克，但尼克一把抓起戰鬥夾克，衝了出去。「待會見。」他回頭喊了一句。那是我最後一次看到他。

他說：「請你們在這裡停車，你們不能再往前走，已經有個記者在那裡送了命，一個《週日泰晤士報》的人。」

差不多過了一個鐘頭，我們分成兩部車，緊跟著我們不放的以色列軍方護衛把我們集合起來，慢慢往戈蘭高地移動。我注意到柏樹林裡藏著一隊隊坦克。前方谷地升起一股黑煙，路上的以色列軍官隨即攔下我們。

我下車走到他面前。「聽著，我是《週日泰晤士報》的記者。發生什麼事？」

「我不知道，你也不能過去看，那輛車被敘利亞擊中了。看到了嗎？他們在那邊，我們在這邊，而你朋友是在敘利亞火線上。」

我們不能確定尼克是死是活，也許他身受重傷，正等候救援。我想到他妻子克蕾兒，也想到我的家人，如果我身受重傷躺在那裡，她們有權期待什麼嗎？我發狂了，像是被鬼附身一樣，控制不住自己。我放下照相機，戴上鋼盔，弓身跑著，讓頭不那麼容易受攻擊。四周異常安靜。「你為什麼要這樣做？你為什麼要這樣做？」我腦袋裡有個聲音不斷說著。我經過幾輛被擊毀的蘇聯

坦克，旁邊有幾具敘利亞軍的屍體。

雙方的軍隊不可能看不到我，我知道我隨時會被AK－47的子彈射中。我告訴自己，一看到屍體的輪廓就往回走。沒人能在那種烈焰中倖存。我很憤怒，希望尼克還活著讓我抬回去。我靠得更近了，看到車內沒有人影，或許他被拋出了車外。我繞到車子另一邊，發現他躺在那裡。事已至此，我心中只剩恐懼與哀痛，雖然他毫無疑問已經死了，我還是試著跟他講話。我把他的眼鏡從馬路上撿起來，在同樣詭譎的平靜中往回跑。

我回來後一句話都說不出來，恐懼已經搾乾我身上、嘴唇與嘴巴裡的水分。我灌下幾大口白蘭地，躲到一部車子後面，悄悄為克蕾兒和他的孩子流淚。

回特拉維夫的路上，我們談到這件事，沒多久就拼湊出事件眉目：尼克的德國夥伴是佛瑞德．伊爾特，《明星週刊》的資深攝影師，經驗豐富。他們看到坦克燒毀了，一旁有敘利亞軍屍體，隨即把車開到狹窄的岔路上。佛瑞德跳下車拍照，尼克把車再往前開上寬一點的地方，好掉頭迴車。那顆飛彈在車子回頭接攝影記者時擊中了它，後座有桶五加侖的備用汽油，引發的爆炸摧毀了一切。

菲利普．傑考生和我在飯店大廳碰面，說：「你們都要回倫敦，你知道了嗎？哈利傳消息來，他不要你們再冒生命危險了。法蘭克也這麼說。」

在機場，我被單獨叫出列，接受不愉快的脫衣搜身，也沒人告訴我為何要遭到這樣的羞辱。或許六日戰爭我躲過感應器後，他們就鎖定我了。如果他們是想要搜走我的贖罪日戰爭底片，那是白費時間，因為我根本沒拍。

27 殺死基督的部落

關於上戰場採訪，我最常收到的問題是：你獲得多少危險津貼？當我據實以告「沒有半毛」時，都能察覺他們半信半疑。

我有一份聘雇合約，簽於一九七三年二月十三日（幾乎剛好就是我跑戰地新聞的十週年），上頭載明，《週日泰晤士報》同意支付我年薪五千三百九十二‧八英鎊，相對地，我則保證每年工作四十七週，並不得為其他英國全國性報紙拍照，而我接下任何別家刊物的工作之前，要先獲得雜誌總編輯同意。雖然我保有照片的版權，但《泰晤士報》隨時可以使用，不必付費。

當年五千英鎊的確是合理的工資，卻只和一直安坐在辦公桌後面的資深編輯一樣多。當然，和廣告與時裝攝影比起來，更是少得可憐。

沒理由相信戰地記者比別人安於貧窮，但我從沒遇過哪個記者是為了發財才到戰地去的。有些記者，包括優秀的記者，給他巨款也不願意上戰場。也有記者沒獲准許照樣出現在前線，出差費無望報銷也不在意。戰地特派員和其他記者一樣，或許會期望多點福利，那通常指的是休假，

在完成一項不錯或特別痛苦的差事後。但危險津貼就別奢望了。仔細想想就知道這念頭真是好笑，要是腦袋被轟掉，再多補償金也不夠。

然而，我的人生即將進入較不危險的階段。尼克·托馬林的死是一次殘酷的震撼。尼克和大部分報社高層主管都是好朋友，跟總編輯哈利·伊文思交情尤深，雖然毫無疑問尼克是自願前往，但問題來了：若非別人對他抱以重望，或者說，若非出於熱情，為了報紙甘冒奇險，他是否會那麼主動請纓。

尼克的死無可避免地在報社好大喜功的作風上投下陰影。我不記得章程上有沒有提到，但社內確實已有節制這類採訪的氣氛，有種新的謹慎態度，尤其是對國外事件。那是一種氣氛的改變，而不是決策，也因此影響更加深遠。

對我而言，主要的影響是，我發現自己差事變多了，但任務都比較安全。雜誌總編輯換人後，這種趨勢就更明顯了。之前在葛弗瑞·史密斯和他的年輕接班人馬格納斯·林克雷特的領導下，我如魚得水。兩人對國外事務都很感興趣，經我稍加說服，幾乎都會准許我去喜歡的地方。林克雷特轉手給杭特·戴維斯後，情況變了，雖然他也是重要記者，卻明白表示他對英國以外的新聞沒啥興趣。

雖然我也沒閒著，卻整整十八個月沒採訪任何一場戰爭。杭特·戴維斯來自卡萊爾，對北方比較敏感，我因此幾次北上拍攝哈德良長城的精華段，還有漫天沙塵、悲慘如昔的鋼鐵城康塞特。康塞特上報後，我們收到很多抗議信，有個當地老師寫道：「你們的文字和攝影記者都爬回倫敦老巢了，但我們以自己的城市為傲……」可怕的事物可以變得這麼可愛，總是叫我大吃一驚。

我和亞力克斯‧米契爾到日本跑了一圈，他對於有機會剖析這個企業大國很感興趣。我還和布魯斯‧查特溫攜手完成馬賽種族主義流氓的長篇報導。我們想追蹤夜裡拿槍掃射阿爾及利亞人聚居區的強盜，但是調查牽扯到上流社會。

有天晚上，布魯斯和我接受馬賽市長夫人的晚餐邀約。夫人和市長感情不睦，她似乎是趁市長和其新歡女友不在家時，找了個女性友人一同住進官邸。酒過三巡，兩個女人爭相向布魯斯獻殷勤。市長夫人拿出一顆巨大骰子，裡頭塞滿她所有的珠寶，往桌上一擲，說：「我重新打造了我的珠寶。」她的朋友不甘示弱，也拿出自己的骰子擲了出去。布魯斯坐在那裡笑，以他天使般的淘氣笑容挑撥她們。一九八九年他死於AIDS，我接到這噩耗時，腦海裡浮現的正是他那副模樣。

在這段安寧的時期，我做過最有意思的冒險是和諾曼‧路易斯一起調查巴拉圭阿切族印地安人的失蹤案。有條通往阿根廷的新道路切過「白印地安人」（阿切族膚色淺，故有此稱）阿切族的雨林部落，當地土地價格飆漲，強行驅逐印地安人的行動又開始了。許多印地安人被擄到塞西里奧‧拜爾茲市的營區，其中半數就此失蹤。國際為此喧騰一時，巴拉圭政府為了息事寧人，解散了營區的管理單位，邀請美國傳教團體新部落傳教會接手。但諾曼仍然不放心。

保守的基督教信仰在美國南方的聖經地帶[1]死灰復燃，他們積極追求印地安靈魂，已有些不擇手段，而新部落傳教會則獲得他們支持。

在諾曼看來，傳教會用小刀、斧頭與鏡子當禮物誘惑印地安人，再把他們「同化」到傳教會的開墾區，比起當年那些大老粗驅逐印地安人的手段，實在好不了多少。那些沒有死於白人疾病

1.
Bible belt，指美國盛行基督教福音派的區域，宗教及政治態度保守。

（如普通感冒）的印地安人，馬上就頹廢了下去，穿著白人丟棄的舊衣服，只能在城市擁擠的貧民窟裡貧苦度日。教會提供清理印地安人的服務，受到許多拉丁美洲獨裁者歡迎，贈送大片土地表示謝意。一名巴拉圭軍官還曾告訴諾曼，傳教士比軍方還更能有效驅逐印地安人，「我們進去後射殺一些，但還是有漏網之魚；傳教會則是雞犬不留，清理過的地方乾乾淨淨。」

諾曼和我飛到巴拉圭首都亞松森，想親眼看看塞西里奧‧拜爾茲市的狀況。但巴拉圭的統治者是拉丁美洲最長命的獨裁者史托斯納爾將軍，可不會輕易吐出祕密。或許正是這種嚴密保護吸引了很多納粹戰犯逃來這裡定居。諾曼向亞松森當地一位傑出的人類學家提到我們的任務，人類學家勸他不要向國防部申請採訪許可，最好的辦法是雇兩個可靠地陪，搭村子的巴士進去，否則搞不好就輪到我們失蹤了。

我們決定向英國大使館求援，在那裡找到熱心的同道胡利歐，他是巴拉圭的教師，在大使館兼差。胡利歐打通關節讓我們進到國防部，但官員很客氣卻又賣力地說服我們打消念頭。他以他前一次的惡劣經驗說明他為何不願發採訪許可：有對法國夫婦假裝搞科學研究，拍攝了塞西里奧‧拜爾茲市阿切族縱欲性交的影片，後來那部電影在巴拿馬的色情電影院放映。然後，過沒幾天，障礙似乎解除了，胡利歐也找到空檔用他的標緻金龜車載我們穿過半個巴拉圭到塞西里奧‧拜爾茲市。

那是一趟長途車程，大雨使得土路泥濘難行，我們改道到卡沙帕的胡利歐家。胡利歐是最有趣的同伴，既健談又博覽群書，但我記得諾曼說過，他從未看過哪個教師像他那麼防人的。那天晚上諾曼找到我，咯咯笑道：「我不小心打開胡利歐的房門，看到我們的老師正在配上自動手槍，

右腳腳踝上方也綁著匕首。」

第二天，胡利歐教我們如何在雨中的卡沙帕找樂子。他解釋道，以前的家仇決鬥是在公墓旁就近舉行，但電影《日正當中》上映後，就改到大街上。突然有一陣激動的嘈雜聲傳來，我以為即將有一場決鬥，我們要大開眼界了，結果卻只是鬥牛。

我開始熱衷於拍攝暴風雲和光影的效果，這顯然感動了胡利歐。他告訴我，我打開了他的眼睛，令他看出巴拉圭之美。胡利歐不會使我緊張，他或許是被派來保護我們的，身上配槍的人能欣賞我的攝影，這令我很安心。

到塞西里奧‧拜爾茲市採訪顯然是不成了，但回亞松森的路上還有個消遣：小鎮奧維多上校市住著「偉大的巴拉圭巫婆」，名為瑪麗亞‧卡拉維拉（瑪麗‧骷髏）。聽說阿根廷的裴隆總統是她的常客。她擅長預言人們的確切死期，好讓他們安排後事。

我不想太早知道這種事，但諾曼抵擋不住誘惑。我不確定他從瑪麗‧骷髏那裡聽到什麼，但他回到車上時一臉平靜的笑容。

幾天後我們再度前往塞西里奧‧拜爾茲市，這回搭路華吉普車，同樣是英國大使館介紹的司機，英國的外科獸醫師，身上似乎看不出有武器。

營區顯然不歡迎我們。帶頭的傳教士看起來像理平頭的海軍陸戰隊員，他抱怨我們比預定時間晚三天出現。我們畢竟有點理虧，於是試圖平息他的憂慮，跟他說我們不像那對法國夫妻，並不想拍色情電影。那傳教士一臉茫然，從來就沒有什麼「法國夫妻」。他說營區裡有三百個印地安人，那遠遠多於我們獲得的訊息，令我們大為驚訝，並因此以為傳教會的照顧確實讓更多印地

安人存活下來。他解釋，他們最主要的目的是為那些罪人帶來救贖。在塞西里奧・拜爾茲市，所有傳教士都「事奉教會未得之民」。

我趁諾曼還在跟他講話的時候溜出來拍照。營區由茅草屋組成，衛生設備沒人打理，惡臭難當。有件事立刻不打自招：營區裡絕對沒有三百個阿切族人，最多只有五十人，而且狀況都很悲慘。兒童腹脹如鼓、滿口爛牙，一副營養不良的模樣。大人似乎都精神渙散又倦怠。我在拍照時有幾個不放心的年輕傳教士圍著我，但一個黃髮男童對我有好感，他是傳教士的兒子，所以我拿到一些豁免權。他說要幫我背三腳架，我答應了。

我走近茅草屋時，一個傳教士揮手不准我進去。我進去後發現兩個瘦弱憔悴的阿切族老婦，已奄奄一息。隔壁草屋裡躺著一個年輕女人，身上有未受到醫治的傷口，身旁的男童淚流滿面。我問傳教士的兒子這是怎麼回事，他不知道大人口徑一致，都聲稱所有人是自願來到塞西里奧・拜爾茲市，於是告訴我真相。這三個婦人和那個男童都是最近從森林裡圍捕來的，最年輕的那個女人企圖逃脫，被槍打中身側。

這證實了諾曼從其他地方獲得的證詞：有傳教士參與驅逐印地安人的行動。的確，現在我已完全無法相信阿切族會在未遭脅迫之下「被吸引」到這個地方。可能傳教士想拯救印地安人的靈魂，但是疏於照顧他們的身體，證據就在那裡，一目了然。

在我們採訪時，年輕的傳教士排成一排，唱起讚美詩。諾曼形容那是他這輩子所碰過最邪惡的事，而我則求那一刻盡快過完。

幾年後我們又和新部落傳教教會糾纏上。諾曼聽到一則帕那雷印地安人的奇聞，發生在委內瑞拉內陸。帕那雷族以對白人的文明洗禮具有免疫力著稱，他們的語言裡並沒有原罪、懲罰與罪責的字眼，在抵抗福音主義時如有神助。

一個人口普查員在科羅拉多河谷發現了帕那雷部落，並拿錄音機錄下他們所唱的祖傳歌曲。過了一年，她回到部落，想播放那些歌曲讓印地安人高興一下。播放鍵一按，印地安人嚇得跳起來，並譴責那魔鬼的聲音。諾曼認為，這肯定是新部落傳教會的把戲。

我們在保羅‧亨雷的陪伴下前往探訪帕那雷族。保羅是人類學家，會說他們的語言，部落也接納了他，把他當成部落成員。我們見到第一個帕那雷人就明白了一切。他是個年輕人，穿著傳統紅色遮襠布，腳踏車上掛有「基督拯救我們」的牌子。帕那雷人接收了零零碎碎的基督教文化，似乎被拯救了一半，但終歸還是按照自己的方式走。

我們分配到一間茅草長屋，並受到（某種程度）的歡迎。科羅拉多河谷的帕那雷人不准我拍他們，起初我以為這是新部落傳教會強加給他們的禁令，但是我們到達後不久，傳教士就全登上包機飛走了，留給每個小孩一只小豬存錢桶和改寫過的基督受難記，在故事中，帕那雷人殺死了基督。即使傳教士走光了，還是「不准拍照」。

帕那雷人的動作輕巧優雅，是非常上相的民族，如果我回到報社後說：「聽我說，他們實在是非常好看的印地安人，但我沒拍到半張照片。」我無法想像美術主編會有什麼反應。我開始玩起我會耍的幾樣小把戲，好贏得人心，繼而提升我在兒童心中的地位。大人比較難討好。保羅‧亨雷告訴我，突破禁令的最佳時機，是在他們舉行某些活動時拍攝，於是，當世所罕見的捕魚隊

出動時，我的機會來了。

活動開始，他們到山上砍了很多名為「毒魚藤」的藤蔓，再聚集在奧里諾科河的支流托土加河一處安靜的河段。五十幾個印地安人排在河邊，把毒魚藤打碎後放入籃子，再把籃子放到河水裡漂洗。幾分鐘後河水變成乳白色，沒多久便看到魚群發瘋般跳出水面，帕那雷人見狀，拿起長矛走入河裡。諾曼估計全部漁獲量大約有一噸。

毒魚藤一定含有某種神經毒素，不會毒死魚，魚只是暫時麻痺或昏迷。這驚人的奇觀進行時，我幾乎可以隨心所欲拍照。當然，拍攝時仍需小心行事，並不算簡單。

我們從科羅拉多河谷步行到其他較小的帕那雷社區，有些部落我們得大膽穿過原野，甚至涉過水深及腰的河流才能到達。某一次渡河時，走在我前面的諾曼停了下來，要我看一群沿著河岸飛掠河面的蜂鳥，忽然間他驚慌地在水裡跳上跳下。

我說：「怎麼啦？哪裡不對？」

「我不知道，小老弟。」他力圖恢復鎮靜，慈祥的聲音向我傳來：「覺得好像有什麼東西咬了我的鼠蹊部。」

我們花費了好一番力氣找出他不舒服的原因，最後終於發現那些小魚，只有幾毫米長，咬住可憐的諾曼，正想拿他的生殖器飽餐一頓。

我們拜訪過最奇特的地方，是名為提洛·洛科（快槍俠）的鑽石開採小鎮。印地安人到這裡拿新鮮蔬菜交換礦工的鍋碗瓢盆。

我混入鑽石礦工之間，享受一些自由不羈，諾曼則在一旁耐心等候。他們是我見過長相最邪

惡的一群人，但無妨，他們還是要我幫他們照相。在這裡你真的可以看到醉鬼頭下腳上地從酒館給扔到街上，不過有個鎮民要我們放心，他說你得拚上老命才有子彈挨。鎮上唯一的旅館就是妓院，雖然諾曼和我不習慣光顧這種地方，我還是很興奮，因為我生平頭一次拍到妓院。對我來說，這整個地方簡直是生龍活虎。

天色變暗時，我也灌了一肚子當地的「波羅」啤酒，而一票吵鬧的群眾正聚在一起看鬥雞。

煙霧中，我聽到諾曼說：「你的工作完成了嗎？」是的，我想我做完了，我口齒不清地承認。「那麼，我們可以走了嗎？」和往常一樣，諾曼溫和的邀約具有命令的力道。

28 等待波布

一九七五年春季，赤棉忙著把蘇聯火箭射向柬埔寨首都金邊，炸死左派、右派、中間派的人民。成千上萬遍布城市的地雷每天害十幾個人截肢。機場也籠罩在赤棉砲火下，他們已經蹂躪全國各地，只有首都四周這一小塊區域尚未淪陷。即使是十二歲的小孩，坐困愁城的政府也發給他們一人一把來來福特步槍，然後就把他們推到前線去守城。

情勢已十分絕望，我到達後不知從何採訪起。發生在醫院的真實故事，情況只能以非常「克里米亞」¹ 來形容，戰地攝影幾乎不足以表達萬一。傷口狼藉的病人亂七八糟地躺在地上，少數還留下的醫生拚命趕著做急救手術，沒時間講究任何病床禮貌或細節。我看到一個足歲的嬰兒，他手臂截肢後傷口被匆匆縫起，好像是在縫一顆老舊的足球。那個縫衣快手不是醫生，而是唯一能拿針線並且有空的人。金邊四周血流不斷，手術卻因沒血可輸而遭取消。大屠殺後，饑荒接踵而至，據說每個禮拜有五十多個嬰兒死於營養不良。

紅十字會的醫療隊開始撤出時，我知道大勢已去。金邊市內每個人很快就會遭到赤棉瘋頭子波布無情的虐殺。對外國記者來說，做出重大決定的時間到了——是去或是留。赤棉已經槍斃

251

1.
Crimean，一八五三年至一八五六年間的一場歐洲戰爭，主要發生在克里米亞半島，交戰國包括俄羅斯、法國、土耳其帝國、奧圖曼英國等，有五十多萬名士兵喪生，許多都不是死於前線，而是死於惡劣的衛生條件、醫療設備。

二十多位外國記者，也不差再多殺幾個，但是對瓊・史溫這樣的人而言，離開這座城市似乎是種背棄，有如最後一幕還沒上演就離開劇院。

我非常贊成立即停工閃人，不是我膽子小，而是常識問題。雖然到了最後，並不是由我依據道德做出決定。哈利・伊文思打來電報，要我到西貢去。我還記得馬丁・沃勒科特 2 把我拉到一邊說：「換作是我，到了西貢會很小心，我相信你的名字已經上了黑名單。」老實說我不太在意他的警告，因為我不覺得一個崩潰在即的政府會關心誰在拍照。另一方面，我覺得同樣是共產黨打贏了進城，待在西貢會比在金邊長壽。

的確，每個人都覺得勝戰後的赤棉會比北越共軍殘酷許多，但當時沒人預料得到，波布政權統治下的柬埔寨會發生噩夢般的大屠殺。

收到哈利電報的當天下午我就飛到曼谷，還把我的柬埔寨底片寄回倫敦。為了安全理由，通常底片我是隨身帶回國，但我不知道會在越南待多久，或混亂中有什麼通訊系統可用。我登上飛機飛往西貢後，又從《每日鏡報》的約翰・皮爾傑那裡聽到誇大版本的沃勒科特警訊。

他說：「你可別以為我是在開玩笑，請幫個忙。我們到達西貢後，請你離我越遠越好，什麼事都別扯上我。你在黑名單上，我不希望因為和你在一起而引起注意。不介意的話請幫個忙，當然，我這是對事不對人。」

我也不會因此而對約翰有何不滿，我了解他只是在保護他做事的機會，善盡職責。儘管如此，降落時我還是不禁覺得自己有點像得了痲瘋病。我看著約翰毫無阻礙地通過護照檢查，然後消失無蹤。接下來我拿出護照，那個官員拿著護照消失了五分鐘，然後帶了一小隊越南人稱之為「白

2.
Martin Woollacott，英國《衛報》特派員、國外新聞主編暨主筆。

老鼠」的西貢警察回來，臉上全帶著堅決的表情。

他們對我說：「你是個壞透的傢伙，你不准留在越南。你走、你走、你現在走，滾回曼谷。」

他們試圖制服我時有些急躁，一番激烈推擠和些許扭打後，我摔到一張桌子上，撞壞一具機場電話。一個官員告訴我，我在一份特別名單上，我不是越南的友人，我絕不可能進入這個國家。

我被關在小房間內冷靜冷靜。從頭到尾都沒人告訴我，為何我會名列那份特別黑名單，我只想得到，可能是一九七二年的一篇報導，那時我拍了張從廣治飛來的南越軍隊士氣低落的模樣。

我從房間的窗戶看到幾個英國記者走來走去，認出獨立電視網的麥可‧尼可生和多位朋友。

我朝鐵欄杆外喊話，叫住他們，順便弄清楚情況。原來是《每日郵報》的大衛‧英吉利包下一整架飛機，要把越南的戰爭孤兒帶回英國。我知道我現在沒什麼機會入境越南，但至少或許可以不必被送回曼谷。

我設法送出請求，請他們給我一個難民專機的機位，大衛‧英吉利的答覆是：「絕對歡迎你同行，但是可以請你幫個忙嗎？飛行途中可以請你照顧一個孩子嗎？」我回答我很樂意，於是我就登機了。

越南人知道我準備好安靜離開，就再也沒意見了。我取回護照，到跑道上加入大衛他們。在回家的長程航班上，我搖著九歲大的小兒麻痺症男童和三歲大、臉側長出巨大膿瘡的漂亮女孩入睡。我多年的越南採訪經驗，也就這麼畫下了句點。

撤守後的精神病院，
金邊，一九七五年

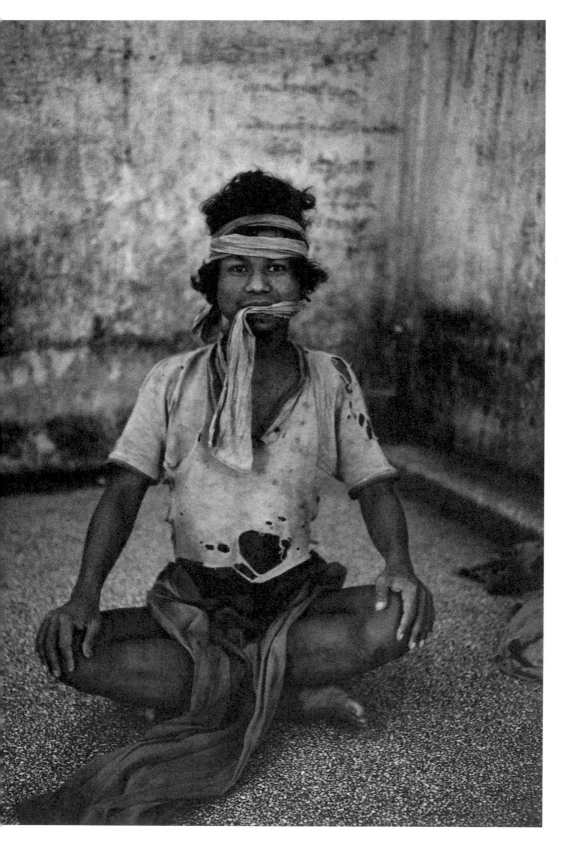

29 基督教徒的大屠殺

我在一九六五年首次拜訪貝魯特,當年她的腐敗還很有格調。住在棕櫚灘飯店期間,有一天我決定到馬路對面的聖喬治飯店午餐,裡面的酒吧是英國超級間諜金·菲爾比[1] 投奔莫斯科前最後一次露面的地方。菲爾比顯然比我更像英國紳士——我沒打領帶,進不去。

在道貌岸然的表面下,貝魯特是座放浪形骸的城市,擅長提供毒品、妓院、財務等服務。她就像巨大的超級黑市,為每個人服務——至少是每個有錢人。她也是中東地區最安全的地方。我首次貝魯特之旅所遇到最危險的意外,是被穿著高檔古馳時裝在哈姆拉街上昂首闊步的黎巴嫩一家子給撞倒。

記者被吸引到貝魯特,部分是因為她是阿拉伯世界最好的監聽站,但主要是看中絕佳的通訊品質。我以前至少過境貝魯特六次以上,卻不曾真正進入黎巴嫩採訪。上一次過境是在一九七四年,當時我和詹姆斯·福克斯剛在軍火商阿德南·卡舒吉的豪奢公寓裡完成沙烏地阿拉伯新國王的採訪,我搭卡舒吉太太的私人飛機回貝魯特,機艙內安裝了電影院,還提供大量昂貴巧克力,

1.
Kim Philby,本名為 Harold Adrian Russell Philby,在印度出生的英國人,英國祕密情報局的情報員,負責對蘇聯的反間諜部門,但也是蘇聯在英國祕密情報局的內奸。英國一度懷疑他的忠誠,但他成功脫罪,之後以《觀察報》與《經濟學人》駐貝魯特特派員的身分繼續刺探情報,最後身分曝光,於一九六三年逃往莫斯科。不少小說及電影均以他為題材。

索拉雅・卡舒吉的隨從大把大把地吃，吃不完就亂丟。我似乎又看到芬士貝里公園的野孩子。

我們降落在貝魯特時，索拉雅說：「我等著你邀我今晚共進晚餐。」我一聽便嚇得脊椎起寒顫。我們在海港邊的小餐廳享用黎巴嫩晚餐，然後她暗示我一起去跳舞，這又讓我害怕起來，因為我一直疏於練舞。後來我終於逃離貝魯特富人的高檔生活。那種生活方式只剩下幾個月的生命，即便我只是扮演閉嘴的玩伴，還是察覺到山雨欲來。

多年來整個黎巴嫩的社會結構只偏向保護政經特權，即以基督徒為主的菁英分子。基督徒一手左右政局，把持總統寶座和代議制度，後者確保了伊斯蘭教徒人數再多都永遠無法掌權。這是中東版本的北愛爾蘭政局，而比起北愛，這裡的槍枝更是隨手可得。社會分化也是重要因素，黎巴嫩的富者益富時，貧者也愈貧。同時還有巴勒斯坦人攪入這爆炸性的混合劑中，一九七○年他們在約旦的地盤被攻占後，便大量湧入黎巴嫩。

貝魯特市內的貧民窟與穆斯林窮人社區逐漸擴大，和巴勒斯坦難民營連成一氣。以色列轟炸黎巴嫩南部，更多難民湧入貝魯特，令這座城市情勢更形緊繃。左派與巴勒斯坦人開始結盟，占優勢的右翼基督教徒日益恐慌，唯恐失去政權，他們長久以來都認為這個國家是「他們的」。他們把濃度最高的毒液留下來，等著對付巴勒斯坦人。

有天早上，一輛滿載巴勒斯坦學童的巴士被射成蜂窩，新仇舊恨一夕之間爆開。暴亂始於一九七五年四月，貝魯特市中心的商業區與銀行區很快就淪為戰場。綁架比砲擊更糟糕，因為那是衝著積怨已久的仇恨而來。若有人不幸受害，屍體（有的私處遭割除）通常一兩天後就會出現在垃圾堆裡。在中東，復仇是最可怕的事。

我在一九七五年十一月爬上從希斯洛機場飛往貝魯特的班機，看得出富人都已全身而退。頭等艙裡沒半個人。機長很想找人陪他聊天，便把我召到駕駛艙，再三勸我喝下超出我平常酒量的酒。貝魯特天際線出現時，我醒了過來，可以清楚看到聖喬治飯店、附近的假日酒店與腓尼基飯店都被砲火照得透亮。

機場航廈點上了蠟燭照明，護照審查與叫計程車等例行公事因此顯得有些不祥，當一個警察把我的計程車司機拉到一邊講話時，我更是沒來由地緊張起來。我知道我必須控制好自己別胡思亂想。

我們駛過黑漆漆的城市，路燈都沒亮，令人不安。人們在洗澡或看電視時遭狙擊手射殺的事件層出不窮。狙擊手仍潛伏著，或躲在尚未完工的摩爾大廈裡，或躲在俯瞰西貝魯特的廢棄飯店中。但大多數市民已學會入夜後如何讓狙擊手更難得逞。

我住進海軍准將飯店，從這裡就聽得到零星槍聲。在天亮之前，這座城市得收下幾千發子彈，已有兩個本地記者被拷打致死，還慘遭割舌挖眼，但西方媒體躲過此劫。即使是最殘暴的派系也急著昭告全世界他們的動機有多正當。

我的難題是該追著哪個派系跑。我在飯店和同業聊天，對方告訴我，跟左派或巴勒斯坦人在一起會很辛苦。他們不會讓你看到第一手行動，而且他們的宣傳機器太高明了，只會帶你去看他們要你看的東西。

我找上基督教長槍黨，把自己送上門去。我穿越穆斯林地區的「綠色界線」，那是一條虛構

的線，畫分不同宗派，然後進入阿什拉菲亞區，基督教徒的大本營。我找到長槍黨的總部，不費吹灰之力就拿到採訪許可。

他們給我一張通行證，上頭蓋著一些無法辨識的字，我開始直接和一群躲在假日酒店後方的戰士周旋。我發現我進入一個逼仄的地區，人們在屋子間挖了地道，可以從一間屋子走到另一間，卻不會被看見，就像是地下鐵系統。有一晚我睡在豪華吊燈底下，但環境骯髒不堪、老鼠肆虐。

長槍黨戰士活在吃剩的烤肉薄餅與情色照片的垃圾堆裡，照片裡的女人扭著軀體，臉部和私處都給塗黑了。還未掩埋的屍體發出臭味，令人掩鼻。

我和戰士一起熬過槍林彈雨，取得他們的信任，幾天後他們帶我到假日酒店，長槍黨二十四小時占據這棟大樓，以熊熊砲火攻向西貝魯特。奇怪的是，電梯竟還能動，我被帶到比較高的樓層去見休息中的部隊，他們隨處躺著，清理他們的 A K ─ 47 步槍，之後其他戰士再拿到頂樓去開槍弄髒。

他們不怎麼高興看到我，但也說不上有多大敵意。我覺得其中一人的頭髮對戰士來說太多了點，原來她是個令人驚艷的美女，讓我想起瑪麗亞‧施耐德在《巴黎最後的探戈》裡飾演的角色。

我沒日沒夜地窩在這堆擁擠的屋子裡，心情一直很沮喪，看到她令我振奮了起來。她是我在戰場上看到的第一個女人。兩天後，她把手榴彈和捆成一束的炸藥棒丟進附近的腓尼基飯店。

假日酒店軍營有一些缺點。地窖幾乎毫髮無損，啤酒、白蘭地和香檳成了最容易拿到的民生用品。我在那裡待了三天，但晚上都回老鼠洞睡覺，睡覺時一隻眼睛睜著，一隻耳朵豎起，免得不知不覺讓人給廢掉。日落後的假日酒店使我惴惴不安，白天的軍事優勢到了晚上就成了弱點。

手持手榴彈的基督教婦女，假日飯店，貝魯特，一九七六年

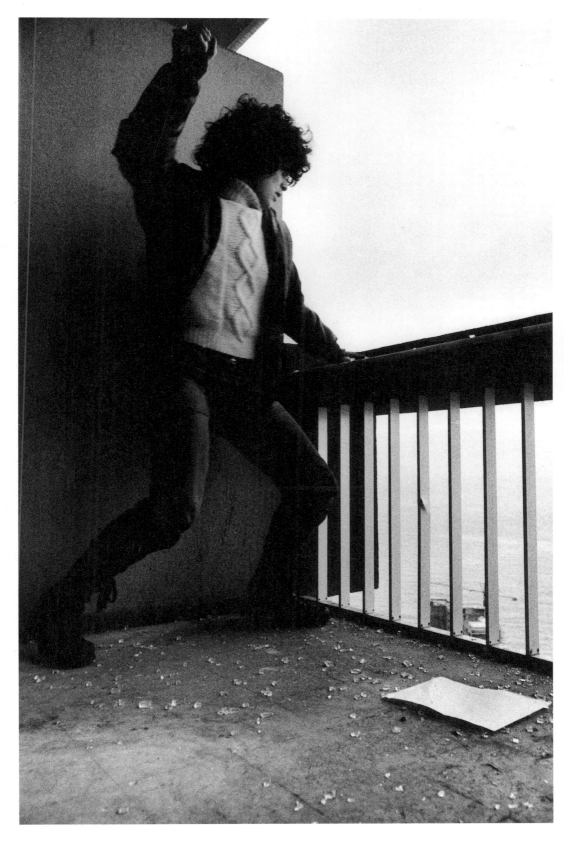

敵人從遠方來襲時你看不見，大有可能被包圍住。我離開後，假日酒店被幾個左翼派系攻陷，其中有一支人稱「瘋狂曲調」，他們把幾個基督教長槍黨的成員逼到頂樓一角，割掉他們的陰莖，再把他們活生生從屋頂往下丟。

某天早上，一個戰士告訴我：「朋友，今天你會看到一些精彩的。」他笑了起來，要我坐進吉普車。我們出發，車後座有個人兩腳開開地站著，手扶一挺三十毫米機槍。我們在一處下車，那兒集合了兩三百個戰士。

有個女人拿著藍色布條與安全別針朝我走來，把藍色布條繞在我脖子上，我問她：「這是做什麼用？」她聽不懂英語，但她身旁的男子告訴我：「那是辨識用的。你瞧，所有戰士都有一條，以防我們自相殘殺。」

軍令斷斷續續吼開來，大家似乎大惑不解。在大家一頭霧水的時候，我常覺得最好的主意就是扮演悶聲大傻瓜。你真正投身工作時，有的是時間要放聰明些，但剛開始來一點點唬人的無知對獲得情報很有幫助。

我聽到好幾次「夸蘭提那」，我只知道那是貝魯特的眾多行政區之一，此外就沒什麼頭緒。

但我慢慢摸索出那是穆斯林貧民區，不知怎地居然建在基督教徒的東貝魯特，就位在碼頭邊的窮人區裡。那裡也收容了許多巴勒斯坦人，而這些長槍黨戰士就是要攻到裡頭去。

「我們將要把這地方清掃乾淨，把老鼠統統幹掉。」一個戰士告訴我。

來了更多戰士，這天過得很慢。忽然有個戰士走過來，獰笑道：「你看，拍那個。」他指著電線杆上某個我沒注意到的東西：有人把貓的屍塊做成某種拼貼畫。這景象讓我頓時認清自己跟

第三部 _ 生死交關 | 260

什麼貨色混在一起，也讓我開始擔心夸蘭提那。

我跟著第一波進攻者跑。時間已晚，還下著大雨。他們都帶蒙面頭套。我們停在一道矮牆後面，看著人們從一間精神病醫院被趕出來。人群都走到翼樓的窗戶邊。有個長槍黨戰士大聲吼叫，沒得到像樣的回答，便把一串子彈掃射到窗戶裡。

有一名長槍黨員尾隨我進入主樓，我站在一扇窗戶往外看，然後走開，他接著走過來看。窗外沒什麼，但他的眉心被狙擊手的子彈打中。基督徒的第一滴血惹火了長槍黨。

黑夜降臨後，槍聲平息下來，醫院主樓變成長槍黨當晚的宿舍。我躺在沒有窗戶的走廊上，走廊一頭掛著阿拉伯文的婦產科圖表，另一頭是停屍間。躺在我身邊的長槍黨員在英國航空公司工作，英語很好。他非常崇拜英國，我們一直聊到睡著，儘管那稱不上睡覺，更像是與煩惱做無意識的摔角。

到了早上，又是狙擊彈不變的射擊聲。每個人似乎都縮到夸蘭提那的中央去了。他們召來一輛像是道奇皮卡的老舊美國卡車，上頭架著一挺巨大的五十毫米口徑機槍，操槍的那個長槍黨員不分敵我亂掃射一通。

我看見有個老人死在街上，那場面很淒涼，我走過去拍照。跟我同行的長槍黨戰士說：「朋友，不准拍照，否則我就殺了你。」

我暫且聽命。那天早上有不少長槍黨死在狙擊手的槍下，他們可沒心情和我爭辯。雖然我有准許拍照的證件，但槍戰一開始，文件就形同廢紙。我想要拍他們不想被看到的東西，事情並不好辦。

我聽到尖叫聲與吼叫聲，看到婦女和兒童從一個樓梯間被趕出來。兩個男子舉著雙手站在那裡，看起來一臉茫然，身後跟著一幫長槍黨。那兩個女人偷偷瞄著他們，顯然是他們的妻子或姊妹。我拍了他們。一個長槍黨員走過來，把槍上膛。他正是之前威脅我的人。

「我跟你說不准拍照，我要殺了你。」他說。

「沒有，沒有，我沒有拍你，我只拍那個女人。」我說。當然那不是事實，我也拍到他。他想奪走我手中的相機。我躲開，然後說：「你看，我有許可證。你看。」

他平靜了下來，我朝樓梯間退去，那兩個男人還被押在那裡。那個長槍黨員端著一把老舊的M–1型卡賓槍在近距離射殺他們。其中一個男子倒下時，用他肺裡僅剩的所有空氣說出：「真主阿拉。」

我緊緊抓著樓梯欄杆。要堅持下去，我心裡想著，你今天會看到很多這種場面，要堅強，別現在就玩完了。

很多人投降、哭泣、哀求、討饒，有人被推到一旁隔離。婦女兒童在一邊，男人和大一點的男孩被帶到另一邊。年紀最大的似乎很難分類。我看到一個老人被人拿刀逼著在路中央脫下褲子。他們要找出他的兒子，於是整件事情變了調，他們戲弄起他的男性器官，另一名老人沒有活著接受羞辱，他向一個長槍黨挑釁地大吼，馬上被一槍射中肚子。

我看到三個年輕人被推進工廠的集貨場，接著我看到昨晚睡在我身邊那名說得一口好英語的戰士。

「他們會怎麼處置那三個年輕人？」我問他。

「朋友，我不知道。」他說。

「你當然知道他們要幹什麼，他們要殺了他們。」

我們倆都看到一群長槍黨重新上好子彈，準備要開槍。我跟那人說：「昨晚你和我像人一樣地聊著天，你還說你喜歡英國人。想辦法阻止眼前的事吧，設法阻止他們，世界媒體在這裡，這件事會讓你們很難看。」

他想對我說那不是他的責任，但我們已引起別人注意。另一個戰士朝我走來，說：「這沒你的事，離開集貨場。」

我想，他們應該知道我已經拍了照，因為幾分鐘後那三個年輕俘虜被踹出集貨場。他們暫獲緩刑，但活過今天的機會很渺茫。

一波波人潮走出來投降。每清完一個地方，他們就奉上火把侍候。尤加利樹熊熊燃燒時，爆裂聲清晰可聞。所有能燒的東西都放火燒了。整個場景像是出自「黑暗時代」，像是我們印象中哥德與匈奴蠻族橫掃歐亞的燒殺擄掠。這已不只是嚇人，這是人間浩劫，彷彿新的黑暗時代降臨。

我拍了又拍。

我再次聽到威嚇：「不准拍照，離開這一區。」這次我聽令行事。

那天晚上我和馬丁・梅瑞迪斯在海軍准將飯店碰面，我們同意第二天再到夸蘭提那。我們開到綠色界線時在一座檢查哨被攔下來，我聽到車外有一堆叫嚷。司機說：「他們要看你的通行證。我們開到綠色界線時在一座檢查哨被攔下來，我聽到車外有一堆叫嚷。司機說：「他們要看你的通行證。」

我未加思索就把通行證從口袋裡掏出來，卻因此把馬丁、我自己和一個同行的加拿大記者推

向生死關頭。情況大亂，他們跑向車子四周說：「滾出來，我們要殺了你。」

他們把我們拖出車子，把我們往房裡推去。我們必須通過幾十個哭泣哀號的婦人，剛在夸蘭提那變成寡婦的婦人。我們被推進房間，有個人走到我面前說：「我們要割了你的喉嚨。」

我問他為什麼，他說：「你是間諜，你是敵人，你是法西斯長槍黨。」

我那時才恍然大悟我犯了什麼錯：我出示一張基督教長槍黨發出的許可證，想通過左翼的穆斯林檢查哨。他們對長槍黨恨之入骨，這是要命的錯誤。不幸的是，那個割喉者似乎不想聽我解釋這個錯誤。

他一再重複：「你是法西斯長槍黨，你是間諜。」接著他陷入一種不祥的沉默。

在我們等待命運揭曉時，不斷有人撞開門進來，對法西斯間諜投以詛咒的目光。我的心情糟到極點，不只是出於恐懼，更是因為我危及同行。終於，更有決定權的人進來了，一個穿著獸毛翻領皮夾克的年輕人，幸好他仁慈且敏銳。

他說：「麥卡林先生，你犯了大錯。他們都要殺死你，你給他們看基督教長槍黨的許可證。我知道你必須有這張證件才能做事，但他們不了解。他們正在安置夸蘭提那的倖存者，那些人的至親所愛都被殺了，他們要復仇。我知道你只是在做你的工作，而且你必須在兩邊走動，但是，朋友，你要非常小心，你險些性命不保。」

他問我們要不要來杯咖啡。我們已經嚇得口乾舌燥，幾乎擠不出口水來說我們要。我得忍住衝動才不至於彎腰親吻那人的腳。

我拍了幾張外面的難民，接著馬丁和我就往夸蘭提那出發。昨天被帶離的那些人，下場一點

也不難發現。我們一路北行，朝據說還在打仗的區域而去，經過一堆又一堆焦黑屍體。街道上散落著幾十具巴勒斯坦人的屍體。

我看到一個胖胖的男人穿著開襟羊毛衫，那種你會在瑪莎百貨買到的針織羊毛衫，他仰躺在地上，瞪大雙眼。他身邊躺著一個女人，我想是他太太，手上還握著一把塑膠花。她是在乞求饒命。一個長槍黨走過來，在兩人的衣服上點了火。

我小心翼翼地拍照，只在我覺得沒人看見時才拍。我對檢查哨事件餘悸猶存，不想那麼早就用光我今天的好運。我們遇上長槍黨員正在劫掠未遭縱火的房子，他們把電視機和錄放音機抬到街道上。我目瞪口呆，他們一方面鄙視這些人，同時竟還能垂涎他們的財物。劫掠者的時間不多。

我們看到一輛消防車開來，停車，對一些棄屋噴灑汽油，接著縱火燒了房子。

在一個小工廠區，我看到一個來自假日酒店的長槍黨和一個被逼到牆邊慄慄發抖的老人，長槍黨威脅要割掉他的私處。在馬路另一邊，有人不斷踢一群俘虜的臉，並拿刀刺殺他們。接著我看到假日酒店的那個女戰士，她看起來既羞愧又孤獨。一個巴勒斯坦人和捉到他的人起爭執，我請她幫我翻譯。

「其中一名囚犯聲稱他和他兒子是阿拉法特家族的成員。所以，你知道，他們暫時還不會死。」她一臉窘迫地看看我，然後走開了。我開始偷偷摸摸地拍照。

有個飽受凌虐的男人鼓起勇氣逃跑。他一拔腿，戰士便紛紛開槍射他，子彈打中馬丁和我身邊的牆，發出的嘶嘶聲像燒完的鞭炮。戰士追著那人跑，我們追著戰士跑，希望那人能逃開，但是他撞上另一票長槍黨，被踢翻在地上。一個戰士上前把一整個彈匣的子彈射進他頭裡。

29 _ 基督教徒的大屠殺

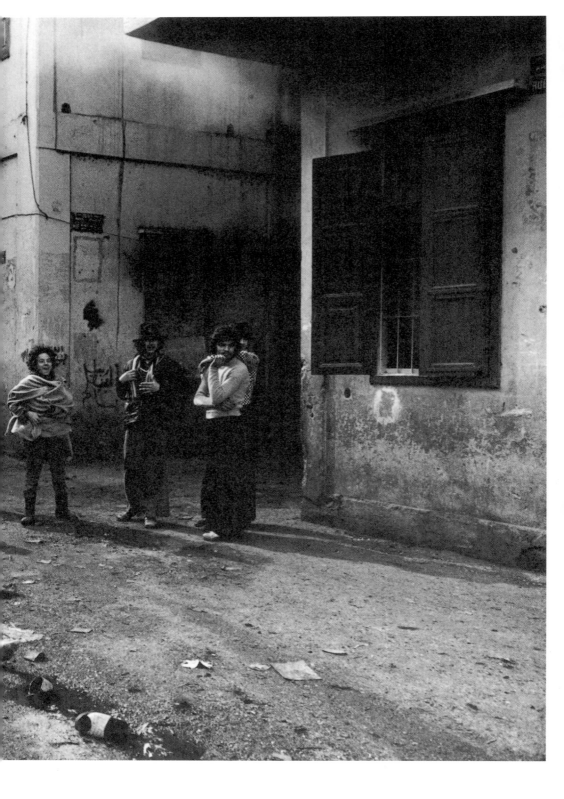

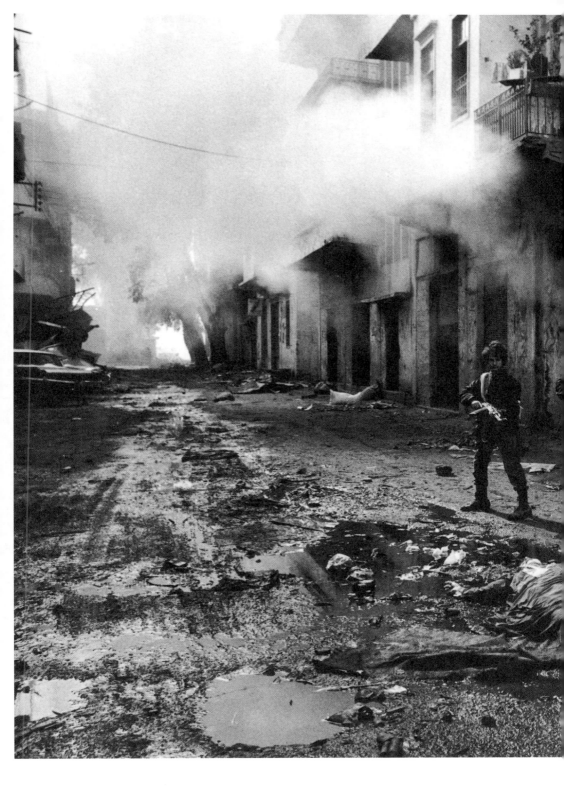

我們再次受到警告：「你們倆馬上離開。也不准拍照，否則就宰了你們。」

我們繼續往前走，我看到一堆還沒被燒掉的屍體。我火速拍了張照片，渾身發抖。

再往同一條路走下去，我們聽到亂彈的琴音。一個年輕男孩彈著一把從半燬的房裡搶來的曼陀林。那男孩站在同伴之間亂彈，好像他們是在陽光下的樹林裡野餐。他們面前有一具女孩屍體躺在一灘冬天的雨水中。

我的心被這一幅景象揪住，他們在大屠殺中狂歡慶祝，那似乎已清楚呈現貝魯特的現況，但舉起相機可能太危險。

這時那個男孩叫我：「喂，先生！先生！過來拍照。」

我還是很害怕，但仍盡快拍了兩張。我想，照片一登出來，這傢伙會給釘死在十字架上。

我們踩著瓦礫走出去時，我再也忍不住了。「王八蛋，王八蛋！」我大聲叫喊，「我會修理你們這些王八蛋！」

馬丁似乎嚇了一跳，但我不在乎。我有照片可以昭告全世界，在夸蘭提那發生的罪行有多麼窮凶極惡。基督教長槍黨也知道了，沒多久，我聽到他們發出命令要格殺兩個攝影記者：一個拍了基督教士兵喝香檳慶祝夸蘭提那的勝利，另一個拍了曼陀林男孩。

此時我的當務之急是盡快把自己和照片弄回倫敦。馬丁反對去機場。飛行員以基督徒為主，控制機場周邊地區的則是巴勒斯坦人，兩者間的衝突已完全打亂了航班。在機場逗留絕對是不智之舉，那裡已變成綁架的主要地點。

我從一條比較難被逮到的路線離開黎巴嫩。雖然貝卡山谷已經布滿各宗派的槍炮，但還有是

年輕基督徒站在巴
基斯坦少女的遺
體旁，貝魯特，
一九七六年

司機敢走。兩個無辜被困在海軍准將飯店的日本籍打字機推銷員找到司機，我搭他們便車。那是八個小時的顛簸車程，穿過山谷到敘利亞。我用最後一絲力氣設法從巴基斯坦航空弄了班飛機從大馬士革飛回倫敦。底片完好無損，但我已給徹底燒乾了。

30 與阿拉法特野餐

對於世界災難，我搜尋、等待、觀看、做出反應，這已使我的心靈付出沉重代價。你不能在飢餓、悲慘與死亡的水面上輕輕踩過，你必須跋涉而過才能記錄它們。我寒心、麻木又孤獨。我的激烈經驗、我的激烈思索，在在都使我頭痛。我必須付出我所有的精力、所有的自律才能使自己存活下去，才不會想要回家投向滾燙的熱水、溫暖的爐火與乾淨的衣服。我覺得我看過的恐怖如此之多，我似乎要給恐怖吞沒了。

我需要待在家裡。我需要我的國家英國的和平。然而，當我回家睡在自己的床上，我很快又靜不下來。我不適合居家。我在刻苦的環境長大，我曾連續好多天睡在戰場的桌子底下。這或多或少造成你下半輩子不再習慣睡在床上。我的戰爭，我的生活方式像是一種無藥可救的疾病，就像恐怖高處的暗示，靨夢裡的事實。那是我既害怕又熱愛的東西，但也是我不能或缺的東西。我工作時不能缺少與生命的正面撞擊。

我在夸蘭提那的激烈經驗把我帶向中東地區更深入的工作。四重奏出版社的發行人奈伊姆·

阿塔拉提議我和強納森‧丁伯白合著一本書。我很佩服強納森探討巴勒斯坦人認同議題的報導。

這份差事連同我報社的其他任務，讓我在七〇年代末期頻頻出入中東的動盪地區。當時黎巴嫩的

戰事進行得既慘烈又沒完沒了，只有雙方筋疲力竭時才短暫停火。

此地吸引我的，不全然是軍事衝突，更多是我對巴勒斯坦人的同情。我於六日戰爭前第一次

和他們接觸，在加薩走廊難民營簡陋的棚屋裡。他們散居在阿拉伯世界，在我眼中，他們與猶太

人意外相似：勤奮、積極且聰明，許多國家的專業人士都出自這支傑出民族。

巴勒斯坦建國運動也有比較狂暴危險的一面。在約旦，他們的目的不僅在取回自己的土地，

而是要在這個國家中建立另一個革命的國家，因此威脅到胡笙國王。法塔組織 [1] 支持者開著架有

機槍的吉普車在安曼市區叫囂，這支私人民兵衛隊隸屬於巴勒斯坦當權派，為了建國常不惜拿槍

勒索別人。

他們被趕出安曼，然後在黎巴嫩重新集結，以同一套手法橫行貝魯特。而在那時候，黑色九

月 [2] 極端分子已經採取類似慕尼黑慘案的手段，那是我完全無法認同的。就像長槍黨裡的基督教

軍閥，有些巴勒斯坦人讓我想起三〇年代芝加哥的黑幫老大。

在海軍准將飯店我們可以先後見到各派系的發言人，他們會在這裡舉行非正式的記者會。他

們想和記者混在一起，但更喜歡花花公子生活的豪奢耽溺。那就像是稀奇而玩物喪志的綜藝節目。

若想見到巴勒斯坦領導人亞西爾‧阿拉法特，就複雜多了。他身為基督教徒與以色列的頭號

公敵，行蹤神出鬼沒，可能連他自己都摸不清。他在貝魯特有好幾個窩，但從來不會事先告知何

時會出現在哪個地方。經過冗長的協商後，強納森和我收到通知，我們已獲准和他見面。我們坐

1. Fatah，巴勒斯坦民族解放運動的簡稱，巴勒斯坦解放組織中最大的一支。一九五九年成立，阿拉法特為創辦者之一，也是主要負責人。

2. Black September，由法塔組成的祕密恐怖組織，除了反抗以色列之外，也因為約旦國王下令將巴解驅逐出境而報復約旦。最大的一次行動為一九七二年的慕尼黑慘案，黑色九月闖入慕尼黑奧運選手村殺死以色列代表團十一人。

在賓士車裡，擠在兩個滿嘴大蒜味的重裝警衛中間，經過一段驚險的車程之後才知道身在何處。

這裡是泰爾市上方的山丘，貝魯特大學的法塔成員正在橄欖樹與西洋杉的斑駁樹影下舉行野餐，旁邊有棟老舊的黃色灰泥牆別墅。附近的道路被日本吉普車和英國路華吉普車團團圍住，法塔的突擊隊員將一〇六毫米無後座力砲對著天空。他們對以色列情報人員的防備從未放鬆。

黎巴嫩人和巴勒斯坦法塔支持者在大鐵鍋裡燉著羊肉和雞肉，喝茶和咖啡，等到中午，阿拉法特的車隊出現了，塵土飛揚，軍人紛紛高聲喝令，場面一片混亂。矮胖的阿拉法特貌不驚人，穿著熨燙筆挺但不太合身的制服，很快就被等著擁抱與吻手的大批追隨者淹沒。

接著他發表激情演說，有力的聲量逐漸升高，搭配著適時的手勢，高談闊論帝國主義的邪惡、巴勒斯坦烈士的光榮、不惜犧牲一個巴勒斯坦人以換回每一公里巴勒斯坦失土等，直到這時你才能感覺到這人的群眾魅力。

學生、難民、年輕戰士圍繞在他身邊，聚精會神。我與阿拉法特的短暫會面就此結束，我的結論是，他既富魅力又足智多謀。

在他演講前，我們一起坐在野餐桌邊吃東西。我只念著要拍攝他。我注意到他和世界各國領導人都懂得那竅門，會恰到好處地為照相機的捲片器停頓一下。雖然阿拉法特本人輕鬆自若，他的保鏢卻有如蓄勢待發的花豹，眼睛時時刻刻緊盯我的鏡頭，好像相機裡可能藏著刺客的子彈。

他很巧妙地擺脫我的快門，先殷勤地把他盤子裡的一大塊羊肉遞給我，「來吧，吃、吃、享受一下。」等我囫圇吞下，匆匆揩掉手指上的油膩準備舉起相機時，他已經不著痕跡地開溜了。

現在我們將要見到警覺性更高的法塔革命委員會成員，聽他們親口說出巴勒斯坦人的故事。

我們花一個星期和那人在一起。墨瑞‧塞爾和我曾躲在安曼洲際飯店熬過他手下的隆隆砲火。在巴勒斯坦人之間他是個傳奇人物，日後也則成為約翰‧勒卡雷《女鼓手》一書的主角。他名叫薩拉‧塔馬利。

強納森透過他的妻子迪娜‧艾都爾‧哈米德和他聯繫。薩拉與迪娜的故事相當傳奇。她是哈希姆家族的公主，約旦國王胡笙的第一任妻子，兩人因國王胡笙性喜捻花惹草而離異。

薩拉和迪娜是在很不凡的情況下結的婚。在圍困安曼期間，薩拉是法塔部隊的司令官，自然與他戀人的國王前夫勢不兩立。我們聽說，那段期間薩拉不停移動，絕不稍作停留，只有一次例外──他綁架一位教士，拿槍逼教士為他和迪娜主持結婚儀式。

兩人如今住在塞達港郊外一座古老花園內，精緻的別墅頗具年歲。他英俊、強勢，滿腔耿直熱情，但我認為他心中的怒火比起熱情也不遑多讓。他參與過許多短兵相接的作戰，也曾在卡拉瑪戰役中堅守防線，力抗以色列。我們有很多話題可以聊。透過他，我們也見到別的法塔領袖──阿布‧杜瓦德和阿布‧穆薩，以及另一位傳奇人物──與阿拉法特攜手創立約旦西岸法塔組織的阿布‧吉哈德，他的名字意即「聖戰」。我曾看過他和女兒在一起的模樣，幾年後他被以色列的情報局莫薩德所殺，我想到那個小女孩就傷感。但我也不至於被巴勒斯坦領袖的魅力與性格迷昏了頭，我不全然贊同他們的所作所為。

薩拉本人是出生於伯利恆的貝都因人。他叔叔是部落裡的法官，騎馬時身上都配著劍。以色列的國土在當時有百分之九十五屬於貝都因人，百分之七十五是他們的居住地。第一次世界大戰時，英國需要美國和猶太人的財政資助，於是出爾反爾，割讓了一片猶太故土，不顧此前早已承

諾讓當地阿拉伯人獨立。但是在薩拉叔叔的年代，這塊故土是座與世無爭的小小家園，阿布‧杜瓦德和猶太裔巴勒斯坦人一起快樂地長大。他如今對猶太人依然毫無恨意，好戰的猶太復國主義分子除外。

希特勒改變了一切。逃過滅族危機後，不只是復國主義者，連一般猶太人也莽撞地要打開一條路，進入那塊兩千年來已不再屬於他們的土地。極端的猶太復國運動組織「斯特恩幫」與「伊爾貢」採取無所不用其極的暴力手段，想要摧毀企圖阻斷新移民潮的英國政府。飛機被放上炸彈，銀行被搶，英國官員遭綁架，英國軍人遭私刑處決並吊在樹上。事實上，日後極端的巴勒斯坦人所運用的所有戰術，伊爾貢都已經先用上了。

這種恐怖手法受到西方國家的普遍支持。美國劇作家班‧赫克特在《紐約先鋒論壇報》向伊爾貢喊話：「你們每炸掉一座英國彈藥庫，破壞一間英國監獄，把一條英國鐵路炸得半天高，拿槍與炸彈對付你們祖國的叛徒與侵略者，美國猶太人都會在心裡叫好。」

英國人撤走後，猶太運動中比較失控的極端分子開始在阿拉伯村落進行「清洗任務」。國際紅十字會的雅克‧勒雷尼爾在亞辛村找到令人髮指的屠殺證據，與越南美萊村如出一轍。阿布‧杜瓦德十二歲時就待在以色列人屠殺阿拉伯人的另一個殘酷現場──拉姆蘭。至此之後，巴勒斯坦人稱該事件為「大災難」。杜瓦德說，西方世界固然不應忘記「大屠殺」，但也該記得「大災難」。

巴勒斯坦人在整個中東地區流浪。就像流亡的猶太人，他們變成知識分子、律師、有權有勢的商人，還有受改變民族的生活方式。薩拉的家族從法官變成科威特勞工，但兩代人的流亡再度難」。

敬重的醫師兼好戰的革命分子，如阿拉法特雙胞胎兄弟。

巴勒斯坦開始還擊，恐怖的冤冤相報至今未休。我回到黎巴嫩，不久後即聽說，為了報復夸蘭提那事件，貝魯特南部達摩爾鎮的基督教徒被趕出家門，達摩爾遭到洗劫。接著對方報復了，三萬個巴勒斯坦人被圍在巴解重鎮塔魯茲札塔。

然後敘利亞軍隊開入黎巴嫩，執行所謂維持和平的角色。不久後，我又來到這個國家。敘利亞軍隊一直被以色列視為最可怕的敵人，他們一開始是應沙烏地阿拉伯之請進入黎巴嫩，但敘利亞也自有盤算，他們把黎巴嫩視為「大敘利亞」的一部分，而且就像貝魯特街上其他民兵宗派一樣，也不太喜歡記者。我曾因為拍下一個敘利亞士兵站在汽車引擎蓋上興高采烈地揮舞手槍而遭到逮捕。

城內即便有「維和部隊」，各派系歇斯底里的民兵依然繼續以最微不足道的小事為由胡亂開槍。你還是會不時挨流彈。若有某個週末平靜無事，那是因為所有戰士都上了山接受訓練，聆聽與敵人不共戴天的宣言。基督教衛兵團的格言是：「任何黎巴嫩人都有責任殺死一個巴勒斯坦人。」

有一天，我因為手持照相機而被巴勒斯坦民兵逮捕。他嗑藥的後勁似乎還未退，我得趕快想出脫身之計。我自稱是阿布‧阿瑪爾的朋友，阿布‧阿瑪爾是阿拉法特的化名。

「你真是阿布‧阿瑪爾的朋友？」

我回答說沒錯，我早上才剛剛跟阿布‧阿瑪爾下了一盤棋，還問他有沒有看到報紙上的照片。他問我：

報紙倒真的有登一張那天阿拉法特下棋的照片，但對手是我一位英國廣播公司的朋友。

「我們主席下得如何？他贏你了嗎？」我答說他當然贏了。他看著我，笑了起來，雙手環住我，緊緊抱了我一下，腰帶上的九毫米蘇聯手槍壓得我很痛。接著他放開我，看著我的眼睛說：「我很高興，你可以走了。」

我和強納森的巴勒斯坦漫遊記有個令人寒心的後記。我和一些納粹黨員混在一起。若非納粹泰瑞，他剛結束北歐某場會議，趕來非洲時身上還穿著黑西裝與紅襪子，熱得汗流浹背，但也衣冠楚楚。在當年的比夫拉，他必須運用他高度的機敏探測他首次接觸的非洲政治，而在一九七七年的秋天，我則被派到西德和他會面，西德可以說是他的地盤。

我們要去見一批驚人的老納粹，東尼一直努力迎合他們。這些人是「阿道夫・希特勒警衛旗隊」的殘黨，當年希特勒的私人黨衛隊。當中有個高大的金髮男子，至少二公尺高，最受眾人擁戴，原來他曾是希特勒的貼身保鏢。

難以置信的是，他們想要洗刷自己的形象。他們出版刊物宣揚自己對戰爭的貢獻。看了精美的畫頁，你會相信黨衛隊只代表溫暖的戰友情誼與健康的生活。然而，安東尼曾經是偷襲聖薩勒德國潛艇基地的突擊隊員，並在戰俘營裡蹲了三年。爾後他在英國情報機構工作，調查黨衛隊犯下的戰爭暴行。對於他們從事社會工作企圖沽名釣譽，他完全不為所動，但他非常擅長隱藏厭惡之情。他和這些可怕人物講話時很有禮貌，當對方語帶仰慕地喊出希特勒之名時，他會抵住嘴，笑一笑再繼續。他只有坐在打字機前寫稿時才會讓情緒宣洩出來。

我們最後受邀參加他們的團聚晚宴，地點就在拿騷市，即他們戰時的駐紮地。我們走進大廳，

從某些方面來說，待在這裡要比和那些老納粹在一起看他們狂歡來得有趣。場內有幾個反納粹的示威者，但是堅定的市民似乎堅定地站在黨衛隊這邊。

他們之中有位西德軍隊的現役後備軍官，他告訴我：「當年如果叫我當集中營警衛，我當然會去，無庸置疑，但現在情況不同了。」我希望情況真的不同了。我離開時帶著一種噁心的印象：古老的偏見巨輪依然周而復始地轉動，不只在中東。

懷 疑 的 陰 影

我常懷疑，對我這樣的沙場老馬而言，何處才是家。當我離家躲在某些地獄般的恐怖坑洞中，我渴望回家和家人團聚；而我回到家，在赫特福郡農舍旁的小屋敲敲打打時，又心癢難耐，想離家到國外。有件事我們不得不承認：《週日泰晤士報》已經不一樣，生活風格取代了生活，成為雜誌的主要內容。

我在許多戰地報導中目擊了民族認同形成的過程，於是我開始自問：我是誰？英國人是什麼？他們代表什麼？在這問題上我代表什麼？我決定在我的國家內旅行，以尋找答案。有將近兩年時間，我在英國各地旅行，發現、拍照，有時是為報紙工作，多數時候自掏腰包。我不只尋找英國人的民族認同，也在尋找一把鑰匙以開啟我自己內在的某種東西，好找出方向，進入新的世界。我發現我的眼睛已經習慣黑暗，我看到的一切都反映出我的童年，以及我在其他國家目擊的剝奪、遺棄、死亡、災難、破碎的心靈與支離的身體等情景。

我沉浸在北方的工業城鎮，汲取布拉德福這類城市荒涼的美感。雖然我自己並不窮困潦倒，

我還是禁不住認同遭社會遺棄與放逐的人。我進入貧民窟，英國還得到這種地方簡直令人難以置信，那裡的人用舊啤酒罐為孩子泡茶，那裡的壁紙因為受潮而嚴重剝離捲曲，那裡的人家徒四壁（就像我小時候），油膩膩的爐子大剌剌刺在房子中央，上頭長滿了黴。

為了感受窮人生活，我的食宿都在救世軍寄宿旅館。我花了幾個星期拍攝精神病醫院。我自己長久以來的恐懼之一便是自己可能會精神失常，被關進瘋人院。然而我在寄宿旅館、精神病醫院和路上目擊的情景卻讓我對社會心生憤怒。

我的國家裡有一股我極力反抗的黑暗，但我內心也有黑暗的一面。我在英國海邊為人們拍照時，他們看起來很不快樂。我想到，那種不快樂不在他們心裡，而是在我心中。我又見到我在別人的國家裡爬過、碰過的屍體。英國向晚田野裡燃燒的麥稈讓我想起焦土戰略，結果它們在我照片裡就變成那副模樣。從沼澤霧氣中飛起的野鴨看起來有如 B—52 轟炸機的隊形。在英國樹林裡，雨滴打在葉子上的聲音將我帶回緊張的叢林巡邏。我最快樂的時刻，是在烏雲低垂的開闊荒野裡如孤魂般遊蕩。我渴望冬天，因為能和天氣激烈搏鬥，也為了蕭條的景色。有人說那是種虐狂。

我出版了一本講英國的書，名為《歸鄉》，被形容為過於陰沉，是在和平時期拍攝的戰地攝影集。大約在那時候，合眾電視網拍了一部紀錄片談我的戰爭照片，在片中我被問到往後怎麼看待戰爭。我早有答案。我只想再拍一場戰爭，全力拍好，然後結束。其實生命很少這麼有條理，戰爭本身更是從來就沒條理。

在進行危險的工作時，為了克服離開英國的恐懼，我會告訴自己：我在為一份偉大的報紙工

作。所有文字記者與攝影記者都少不了報紙，而報紙也少不了記者。大多數人都不知道我們有多麼少不了報紙，直到《週日泰晤士報》在一九七八年十一月停刊，並停刊一整年。報紙因缺錢而停刊一向令人傷感，但因缺乏常識而停刊卻讓人憤怒。

之所以停刊，是因為報社決定從傳統的熱金屬印刷方式改成電腦排版科技。偉大的湯姆生爵士已經過世，我曾陪著他到中國去，他兒子肯尼士也是我朋友，亟欲加快現代化的腳步，《週日泰晤士報》的管理階層也是如此。印刷工會主張停工抵制。毫不妥協就代表毫無解決之道，兩方都想保留的《泰晤士報》與《週日泰晤士報》卻從街上消失了。

和這次爭端無關的文字記者和攝影記者被晾在一邊。我們多數人繼續領薪水，但是沒有報紙的報社人員是可悲的動物。少數人已做好準備要在別的報紙匿名發表報導。我還是走進格雷律師學院路的那棟建築物，覺得自己好像太平間的管理員。人們晃來晃去，或形單影隻，或兩兩為伍，有如精神病院的病人，然後像多疑的精神分裂症患者，互相投下猜疑的目光。沒有人清楚知道我們該不該在這裡。沒了報紙，你可以感到忠誠度與信任感的腐蝕。而我，只要一想到我甘冒奇險製作這篇或那篇報導給一份如今毫無價值的報紙，就無法忍受。一切看起來都很滑稽。

大家都覺得停刊頂多不過幾天。當停刊延長為幾星期，然後幾個月，直到最後好像遙遙無期，我發現自己很難鼓起熱情做任何事。和大家一樣，我從電視上看到伊朗大使館被團團圍住，我不會為一份不存在的報紙冒險。如果管理階層和印刷工人不準備冒點險展開協商，為何記者就該冒險？直到維多利亞與艾伯特博物館邀我辦個人作品回顧展，才把我拖離那赤道無風帶。

除了卡提耶—布列松，我不記得有哪位當代攝影家獲得殊榮在這座博物館舉行大型展覽。我

在豬舍改建的暗房裡放大照片，而我得坦承自己感到很不安。在反映世界大事的報紙上刊登恐懼與受難的照片是一回事，但把這些照片掛在藝廊牆上受人尊崇又是另一回事。展覽約有四萬人次參觀，大部分觀眾都是年輕人。

那次展出直接帶來一場最愉快的會面。我的經紀人艾伯納・史坦要我把這些照片編輯成書，冠上康拉德式的書名《黑暗之心》，並請大衛・康威爾寫序，他更廣為人知的名字是約翰・勒卡雷。

大衛同意了，條件是我要和他會面。我覺得有點膽怯，就在準備的時候試著讀一本他的書。《榮譽學生》據說是以《週日泰晤士報》內某些我認識的人為原型寫成的，明眼人一看便知我們的遠東區特派員迪克・休斯在書中化名為「老烏鴉」。但即便是描寫他的部分，我也讀不下去。讀寫障礙已嚴重損害我的注意力，我無法吸收他複雜的情節與行文。我把書放到一邊，打定主意不和他談論文藝。

大衛・康威爾到我家拜訪，克莉絲汀請他喝西洋菜湯，他禮貌周到地感謝她。我帶他看我們養的雞，接著他成為第一個受邀跨過我暗房門檻的人。在牛棚裡，我看到那本被我丟了的《榮譽學生》陷入泥地裡，他假裝沒注意到。我們相處得不錯，一直談到傍晚。他告辭時，我記得我嚴肅而唐突地問他：「也許你可以告訴我，我正往哪裡去，我的生命是剛開始，還是剛結束。」

我竟然問一個才認識幾個鐘頭的人這樣的問題！

當然他無法告訴我答案，但他在序文裡對我的精神狀態做了一番外科手術般的分析，我確定他是過譽了，但他協助我拋下了那一段自我追尋的痛苦時期。他覺得我的作品「出自一個焦躁的、有些嚴謹的心靈，對於世界局勢和自己的心境極度不安。」他一語中的！另一段文字讓我覺得更

不自在：

他已經認識各種形式的恐懼，他是恐懼的行家。上帝才知道他從多少個死亡邊緣爬回來，而且處處不同。光是他在烏干達監獄的經驗就足以使人永遠精神錯亂，其實像我就是如此。他說他被關押的次數多到自己都記不清，他沒說大話。他如此談論死亡與危險，似乎頗有意在暗示：每次他考驗自己的運氣，也就是在考驗上帝對他的恩寵。得以倖存就是再度受到寬恕與保佑。

這是真的嗎？我無法全然否定。

我們成了好友，後來他的書《女鼓手》改拍成電影，我和他到貝魯特尋找外景地。電影改到約旦拍攝，非常明智。我們在黎巴嫩時一起去尋找薩拉‧塔馬利和迪娜，發現兩人漂亮的別墅大門深鎖。我們翻過圍牆進去看，還是搞不清楚二人到哪裡去了。後來我才發現薩拉被關在以色列的監獄。

32 伊朗大地震

我在伊朗革命前夕與革命剛結束時到過該國，老實說，兩種情況我都不喜歡，不過我倒是很喜歡一位在當地認識的人，他日後遭阿亞圖拉·何梅尼監禁。

羅傑·庫伯一九八六年繫獄，之後多家英國媒體分別形容他為「學者」或「生意人」，因而被伊朗人視為間諜。我所認識的他是個報社記者，表現相當優秀。我兩次赴伊採訪都有他陪著到處跑。

羅傑是詩人羅伯特·葛雷夫斯的外甥，他討人喜歡的古怪性情或許與此有關。他穿涼鞋騎腳踏車，把筆記本、小刀、胡椒研磨器等吃飯傢伙放進一只女用布袋。他住在德黑蘭多年，一口波斯語（和多種語言）像本地人一樣流利。我一眼就喜歡上這個人，他身上有某種光芒。

他對付塞車很有一套。在他滔滔不絕的波斯語攻勢下，擋路者會自動退讓。他會告訴對方：

「阿拉在上，你會受到懲罰。」他就像諾曼·路易斯，能從生活的點點滴滴獲得無比樂趣。

我有一次在火車站內的廁所前排隊，廁所很簡陋，人很多，我前面那人轉過頭來和我講話，

我完全聽不懂，只能無力地笑笑。那人接著和我身後的羅傑講了幾句，羅傑忽然大笑起來。

「這個你絕對不會喜歡的，唐。」他揉了揉眼睛說。「他想知道為什麼我朋友這麼沒禮貌，有人問話卻不屑回答。我告訴他，你不懂那種語言，他說：『那我跟他講土耳其話，這總行了吧？』」好笑的是伊朗人認為土耳其人很笨。」

一九七八年秋天我第一次到德黑蘭，激進學生上街高喊「處死國王」，遭軍方槍擊倒地。官方宣稱死亡人數是一百人，但羅傑不信，便到德黑蘭最大的公墓數數新下葬的墳墓。他算出的數字接近五百人，但他覺得其他公墓的數目會更高。就在我們抵達前不久，伊朗最神聖的城市庫姆才剛有七十位神學院學生在一場騷亂中遭射殺。

顯然我們正目擊一個政權的垂死掙扎。伊朗國王獨裁政府依靠無孔不入、人人聞風喪膽的祕密警察「沙瓦克」撐腰，也終將失控。我們正目睹一場具有重要國際意涵的大革命揭幕。伊朗產石油，又緊鄰蘇聯，政治走向備受國際強權關注。英國在伊朗有深厚的利益，特別是工程營造業。以色列和南非依賴伊朗的石油，但美國的利益凌駕這一切。美國中央情報局以前就曾策動政變整垮前任左翼領袖摩沙德克，助國王奪得大權。美國人多年來支持可靠的反共國王，還逼迫伊朗簽下大量國防協約，如今他們面對多變的情勢，唯一能確定的是國王必然會下台。

國王政敵眾多，初期沒人說得準哪一個會勝出。鼓吹社會革命的激進學生聲勢較大，但更強硬的反對派是保守的回教徒，以擔心西化步調太快的神學士馬首是瞻。然而就在一夕之間，伊朗政治災難的鋒頭被自然災難搶了過去。

一場沙漠中的地震在三十秒內夷平了綠洲城鎮塔巴斯，據說已有二萬人死亡。羅傑與我設法

搭乘軍用飛機進入災區。那段期間我們睡在帳篷，忽然碰上第二次地震，那可列入我這輩子最緊張的經驗之一。

我以為自己可以應付多數災情，但壓根兒沒料到一場地震可釀成那麼大規模的死亡，也沒料到我會目擊推土機掩埋幾百具屍體的慘狀。屍體必須盡快掩埋，以免爆發傳染病，但你一看到災民把裹好的嬰兒屍體放在推土機的行進路線上，就很難抓穩相機。我在塔巴斯的時候，伊朗國王飛來，他是眾王之王，我拍了一張他下機的照片，一切政治與自然災難都寫在他那張飽歷風霜的臉上。

任何事都躲不掉政治，連災難救援也不例外。神學士帶著野外炊具來到災區，很多人對羅傑說，比起軟弱無力的政府，他們的貢獻大太多了。也有一群馬什哈德大學的年輕醫學系學生忙著接種傷寒疫苗，他們認為神職人員根本只是要「傳教」。

我們接著到馬什哈德，當地精緻無比的土耳其玉圓頂清真寺如今被坦克團團包圍。羅傑和一位神學士有約，他告訴我們，「為了我們的安全著想」，要趕快在軍方關閉機場前回到德黑蘭。他看我們不願離去，就走開片刻，回來時拿著兩只小盒子，分別放在我與羅傑手中，盒子裡裝著兩顆美麗絕倫的土耳其寶石。

「我怎麼說也不能接受這份禮物啊。」我對羅傑說。

「拜託你幫我個忙，收下吧。」羅傑輕聲說道。「你若還給他，他會大發雷霆。他藉此向我們表示他的慷慨好客，即使他是要我們快滾。」就這樣，我們帶著寶石飛走了，後來我把寶石鑲成胸針送給克莉絲汀。

我去馬什哈德意不在逛街購物，但英國大使館附近的地毯市集卻令我著迷。伊朗文明顯然很有深度，食物卻不怎麼樣，永遠是米飯，上頭蓋著一塊蹄子。我覺得很不可思議，一個製得出波斯地毯和土耳其玉圓頂的國家怎麼受得了這麼糟糕的食物。

羅傑和我旅行到許多小村和城鎮。在塔布里茲，基本教義派已燒燬電影院和銀行等西方的腐敗象徵。我們一路上採訪得很辛苦，男人似乎一臉陰沉，而女人大都包覆在頭巾底下，很難得知她們的想法。

爬上庫德族山區後，我們輕鬆了許多，那裡的風景幾乎就是聖經的氣氛，而且人們真心歡迎我們。我知道很多記者都愛上庫德族，他們有絕佳的理由。男人總是笑臉迎人，婦女穿著喜氣洋洋的金色、紅色與藍色。他們不僅住在屋內，也住在屋頂上，這方式令我大感驚奇，但其實那很實際，危險來襲時能隨時應付。

我新交了個庫德族朋友，是個二十四歲的年輕人，他帶我參觀村子，還告訴我他國族的故事。據說他們是米底亞人的後代，兩千年前被波斯人征服了，但至今還保有清楚的民族認同。我問我的朋友，他在這山區怎麼會說得一口流利英文，他說是因為他曾在英格蘭的哈特福學院待過一小段時間。

一年後我回到阿亞圖拉·何梅尼統治下的伊朗。「沙瓦克」和國王一同被趕走了，但神學士留下了拷打倫理。公開絞刑捲土重來，如果絞刑架壞了，通常一旁都有機槍伺候。美國曾是伊朗國王的頭號盟邦，如今已經變成何梅尼的「頭號撒旦」。

我很高興能再次看到羅傑‧庫伯，但他現在忙得很。德黑蘭擠滿來自世界各國的記者，大家都想弄明白伊朗革命是怎麼回事，而羅傑似乎是唯一能看懂德黑蘭報紙的人。

多數記者集中火力報導美國大使館與人質的消息。卡特總統犯了極大錯誤，他企圖以軍事行動解救使館人員。首都瀰漫著好戰、幸災樂禍的氣氛。我也輪值了幾次，在美國大使館外頭面對眾人不斷抨擊一切來自西方的人事物，包括我在內。等羅傑設法擺脫差事，我們終於可以離開德黑蘭時，我才鬆了一口氣。

伊朗是多民族國家。幾乎一半人口是少數民族，如庫德族、土耳其人、阿拉伯人、俾路支人等，大多住在首都外。我們想去接觸這些少數民族，看革命對他們有何影響。

我們決定坐火車到塔布里茲，那裡有個不服政府的土耳其人社區。儘管神學士禁止人民飲酒，但羅傑不願丟下他私釀的接骨木漿果紅酒，隨身帶了一瓶。我們在火車站灌了幾口提神後，羅傑把酒瓶塞入麻布購物袋底部，以策安全。

火車開動了。我們上路不久就遇到查票員，身旁還跟著一個神情冷酷、沒刮鬍子的革命衛隊隊員。在革命的那個階段，衛隊要比軍方或警方更令人害怕，他們可以只經由最簡單的法律程序就把人給處決掉。查票員走了後，隊員把頭探進門來。

他對羅傑說：「我聞到你呼吸裡有酒精味，我想來一杯。」接著他離開了，說他很快就會回來。

我們有緊張的三分鐘時間做決定。或許他是嚴守清規的衛隊隊員，想引我們入罪，再把我們拖出去，也或許他只是暗地裡受害於這場禁酒的革命。我讓羅傑決定，他認為衛隊隊員可能只是

需要喝一杯。隊員回來後放下簾子，我發現羅傑是對的，這才鬆了口氣。

在塔布里茲，革命衛隊四處橫行。我想拍幾幅當地土耳其人受衛隊欺凌的畫面，立即就被撞到牆邊。羅傑再一次解決這棘手的狀況，不過也對幾位窮凶極惡的角色費了好一番唇舌。我不是革命理論專家，但在革命實務上，你總是看到討人厭的傢伙步步高升。必須做壞事時，壞人通常比較得心應手。伊朗和黎巴嫩很需要這些人，這點顯而易見。

我們再度爬上庫德族山區，發現革命衛隊早我們一步蹂躪了此地。庫德族擊退了他們，但也有很多人陣亡，包括我那位去過哈特福學院的年輕朋友。他被拖出車子，當場槍決。

回德黑蘭的路上，我目擊到另一種屠殺。飛機航班中斷了，羅傑和我搭計程車走了六百公里，取道這個國家最著名的一條路，以前越野賽車的車手就是從德黑蘭開上這條路到塔布里茲，再由阿富汗進入印度。我想睡覺，但是一幅接一幅汽車殘骸的駭人奇景使我完全睡不著。有些殘骸鏽蝕嚴重，顯然已停放多年，或許是要勸阻危險駕駛，雖然看不出有這種事發生的跡象。無論如何，在這一區似乎最能清楚看出暴君暴政從國王傳到何梅尼手中。

有一天羅傑說，他聽說德黑蘭郊外山邊發生了令人難以置信的事。根據他的消息，那裡有個專為宗教人士設立的祕密射擊場。那是真的。

接近射擊場時我們碰上一個神學士，他原本應當捧著經書的手上卻拿著九毫米手槍，自然還是老話一句：不准拍照。於是羅傑又展開攻勢，他告訴神學士革命是多麼光榮，我們又是多麼樂意推動革命的目標。他引述我的革命功績，我「和阿拉法特有多親近」，神學士仍不為所動，但看得出提及阿拉法特激起了他的興趣，八成是因為巴勒斯坦人被他們視為革命兄弟。

我把羅傑拉到一旁，跟他說我和強納森·丁伯白合著有一書《巴勒斯坦人》，我剛好放了一本在旅館房間裡，而為了保險起見，我習慣把房間鑰匙帶在身上。下一分鐘，我們要計程車司機火速回旅館拿書，羅傑則繼續跟神學士周旋。兩小時後，我們看到計程車衝了回來，揚起一路塵土。羅傑建議我在書上題幾句恰當的獻辭，像是祝革命大好，這支部隊馬到成功等虛情假意的話。

羅傑把書遞給神學士，然後轉頭對我說：「你可以拍了，快動手吧。」

就攝影來說，這事很神奇。何梅尼曾提及一支「兩千萬人的部隊」，在這個三千五百萬人口的國家，聽起來很荒唐，但現在我看到他是如何辦到的。到處都有神學士趴在地上，雙腳張開，努力要把AK步槍擺正。有人擺不平裙子的問題，有的人沒人指導，頭巾也妨礙他們擺出射擊臥姿。他們射得砰砰響，每個人的表情都樂在其中，有些人已經是精湛射手。

那裡也有幾隊女孩和少婦在學習射擊，許多人戴著頭巾，但也有人裝扮沒那麼正式。我注意到女人拿的武器比較糟。有人拿到後座力很強的G3步槍，少數幸運兒拿到AK−47。整體效果像是看到一支英國主教團和幾隊女童軍一起參加某場嚴肅的槍戰。

當時伊朗和伊拉克之間尚未爆發可怕的戰爭，所以最讓我震撼的是鬧劇的元素。但當時我確實警覺到，神職人員和婦女在任何社會裡都是最大的反戰力量，國家機器將二者都軍事化了，可能會造成嚴重的傷害。

33 與聖戰士同行

到了一九八〇年的春天，《週日泰晤士報》急著要恢復停刊期間失去的銷售量，花起錢來比以往都大手筆，國外採訪的經費沒了上限，好像每個人都上路了。我進行我的伊朗和黎巴嫩計畫，也到興都庫什山去走走。

那年夏天我穿著「水手辛巴達」的服裝和一雙全新的馬汀大夫登山靴，和羅傑‧庫伯及幾個面貌凶惡的聖戰士同行，往開伯爾山口走去。好吧，不是直接走向開伯爾山口，但也很靠近了。我們正非法入境蘇聯占領下的阿富汗。我們打聽到這四十名聖戰士準備好好教訓一下紅軍，就混入他們的行列中。我們通過祕密審查，被戴上伊斯蘭頭巾，穿上非常寬、非常肥大的褲子。然後我們到達白夏瓦，採買食物後加入一群游擊隊前往北部山區。

我們站在山腰上，腳下的空地都給曬焦了，身旁有兩只又大又重的砂糖布袋裝著我們的補給，絕大部分是沙丁魚。我們在西北邊境省只買到罐頭，陪同的聖戰士不希望我們帶罐頭，但我已經嘗過走遠路斷糧的苦頭。更何況山區游擊隊通常有騾子可以駄運這類東西。

游擊隊來了，沒帶驢子，先是朝我們吹鬍子瞪眼睛，隨即往山頂出發，走入沒有任何路徑的山區，留下我和羅傑站在布袋邊。羅傑把波斯語翻譯過來：他們不願意揹那些袋子。我也不滿地表示，我沒辦法「同時」揹相機和沙丁魚罐頭走一百六十公里路翻越興都庫什山。我們委託兩個可憐的帕坦族扛起這些小山般壯觀的食物。

沒多久我們停下來練習射擊。他們放了一面小鏡子在一百公尺外給游擊隊員的ＡＫｰ４７當靶子。十有八九離射中靶心還遠得很，我想他們和蘇聯軍隊交戰的話可有好戲看了。羅傑和我覺得還是小心為妙，所以他們邀我們一起玩槍時我們拒絕了。

接連四天，我們沿著晶瑩的溪水跋涉過極端崎嶇的地形，我垂涎欲滴地注意到水裡滿是活蹦亂跳的鱒魚。我們在土牆圍起的村落裡歇腳，我睡在阿富汗式碉堡般的房屋裡，用手從大鍋裡抓東西吃。雖然我有點猶豫，但為了搞好關係，這樣進食也是必要的。

我終於放棄了沙丁魚，不只為了搞好關係，也因為我很挑食。我這才發現溪裡為什麼有那麼多鱒魚：阿富汗人不喜歡吃魚。

羅傑的望遠鏡使我們出了些風頭。他們把望遠鏡傳來傳去，然後東西就不見了。他們把這件事怪到隊伍裡一個少年的頭上，不過很明顯他是代罪羔羊。後來有記者告訴我們，事情會變成這樣是再正常也不過。的確，我們可能幸運地逃過了一劫：在西北邊境省，要別人扛上沉重的袋子就足以讓一兩個西方人送掉小命。

兩架米格機朝我們的河谷俯衝過來，我們被迫躲在桑樹下。我現在知道我們離預定目標蘇聯軍隊前哨站很近了，我再三追問我方的指揮官何時可到達前線，他的回答永遠是：「快到了，就

快到了。」

米格機又飛過來，我又逼問指揮官，這回他出乎我意料「三點，我們三點出發。」

我們多出了幾個小時做準備，羅傑和我到清澈的溪水裡洗澡。我對自己說，若要上前線就弄乾淨點吧，以防萬一你得去見上帝。我奢侈地躺在晶瑩的水裡，隨即跳了起來——我身上爬滿了水蛭。我們把水蛭弄掉，回來後發現聖戰士在山洞裡呼呼大睡。我對羅傑說：「我不相信這些傢伙會去前線。」羅傑又用波斯語試探，果然如此。

「我們不會帶你們上前線，以免引來蘇聯空軍打我們。」

他們倒是帶我們去看一架很久以前被打下來的蘇聯直升機，很像我在每一段電視新聞上看到的那一架。他們在上面擺姿勢拍照，動作熟練，好像練習過很多次了。然後羅傑告訴我，他們接下來要帶我們去看新近掠奪來的大砲，他們準備拿它攻擊蘇軍據點。原來那是一輛蘇聯榴彈砲，輪胎沒氣，根本不可能移動，而且阿富汗人也不想與敵人短兵相接，何況這裡的地形也不需要近身戰。不過，阿富汗人對於遠距作戰很有一套，蘇聯軍隊付出慘重代價後也發現了這一點。你把敵人困在據點裡，甚至包圍整個地區，就可以餓死他們。阿富汗人設了太多埋伏，也沒人能逮到他們。你可以完全切斷支援，但過程漫長又緩慢，不適合照相機拍攝。

阿富汗戰爭為時整整八年，沒有任何前去採訪的外國記者能搞出什麼名堂。他們都走同樣的無聊路線，拍到同一架蘇聯直升機。所以，走過一百二十公里的艱辛山路後，我覺得已經受夠了，就對羅傑說：「我們白忙了一場，我不要跟這些人繼續走下去。」

我們在兩名游擊隊員的照料下（假如你還能說那是照料）往回走，那兩個不友善的土匪對自

己的東西還真會善盡保管之責，有天他居然在禱告完後忘了帶走步槍。「哎呀！」其中一人在回去撿槍前還滑稽地拍了拍頭，好像在刺激記憶。

羅傑對他們的行為起了疑心。他說：「你知道阿富汗的傳統，他們常會為了擺脫你而幹掉你，他們會等你睡著，再拿顆大石頭砸爛你腦袋。」

「這樣的話，你先睡，我看著。我們輪班互相照應。」我建議道。

若找得到商隊旅舍，我們便睡在店裡，和人群在一起。早上我們等我們的衛士做完禱告才出發。某天我們正爬上陡峭的斜坡，米格機又俯衝過來轟炸底下的旅舍，我們耳邊傳來駱駝驚恐的嘶吼聲，有半數駱駝都跑掉了。

我們繼續前進，進入一座似乎已杳無人煙的村子，我到溪邊洗腳。我腳上長了個大水泡，靴子裡一片血淋淋。有個老人出現了，手上裹著髒兮兮的繃帶，原來他的指尖被砍掉了。我用殺菌劑幫他治療時，兩個凶巴巴的阿富汗人端著步槍走來，劈頭就是一陣吼叫。他們認為我們是蘇俄間諜，而老人則覺得他的新朋友遭人誣陷，大為震怒，拿著小刀去找他們。

我像橄欖球前鋒般撲到他身後，抓住他揮舞小刀的蒼老手臂，用雙臂環住他的肩膀把他架開，直到我們走到村子邊才互握手道再見。整個過程中，我們的衛士連個人影都沒出現。

那個晚上我們睡在野外，輪流站崗，細細辨認浩瀚銀河裡的群星。

離巴基斯坦邊界還有廿四公里時，羅傑出現了異狀。他已經四十八歲，體力開始衰退了。他有食道裂孔性疝氣的毛病，體溫越來越高，但竟然就靠著阿斯匹靈硬撐下去，到了邊界才倒在最近的運輸站上，剛好搭上一輛載滿難民的貨車。身體的疲勞像巨浪般吞沒了我們，但眼前還得先

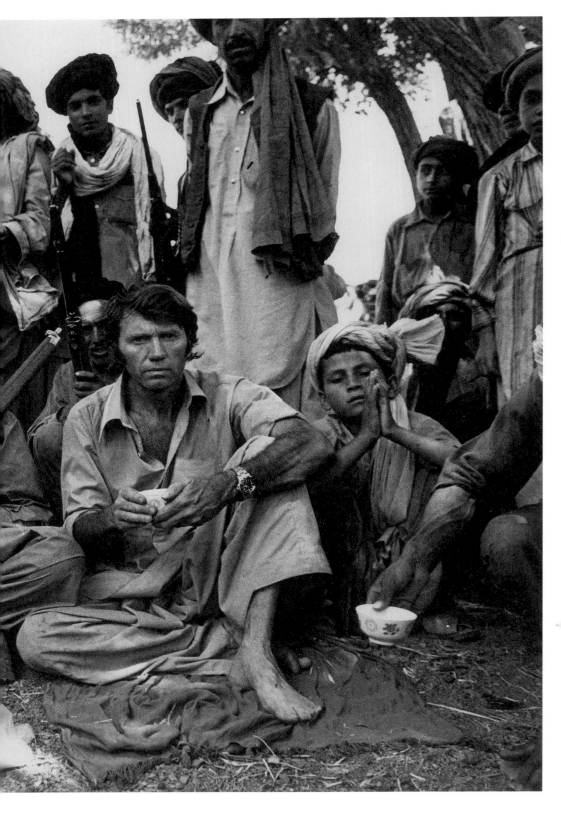

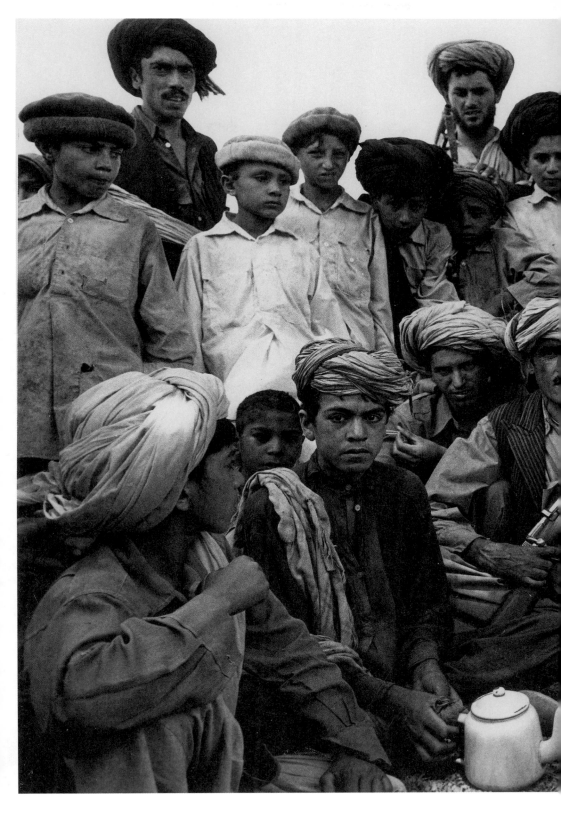

通過巴基斯坦的檢查哨。我們當然是非法入境，現在也得非法出境。我們被太陽曬得黧黑，加上高加索人的淺色眼珠，在多疑的人眼中，就像是蘇聯間諜。

我躺在邊界檢查哨打瞌睡，發現有人戳著我的背。「下來，先生，下來。」只剩最後一絲力氣的羅傑狂笑起來。兩個英國來的辛巴達爬下日本卡車，活像從沙德勒之井劇院[1]或薩弗伊歌劇中[2]逃出來的人。武裝警衛把我們押到白夏瓦的警察局，我心想，在伊斯蘭法律中，非法入境的刑罰會不會是鞭刑。

2 逃出來的人。武裝警衛把我們押到白夏瓦的警察局，我心想，在伊斯蘭法律中，非法入境的刑罰會不會是鞭刑。

我們費盡唇舌，然後被帶去一棟豪華的房子見一位戴著頭巾的地區督導。「我看，兩位先生會想來杯茶吧。」他說。我們渾身髒兮兮地坐在草地上望著夕陽，那時我覺得我們沒事了，一看到黃瓜三明治端上來，我心裡就更加篤定。

阿富汗經驗給了我一次教訓。我一直覺得共患難會拉近彼此的距離，但阿富汗人卻是例外。我贊同他們的理想，但是儘管曾與他們共度難關，我依然無法對他們產生感情。羅傑的看法我就不敢確定了。幾個月後我在倫敦和他碰面，那時他才剛回來，穿著全套阿富汗裝束在希斯洛機場引起不小的騷動。我跟他說我很沮喪，和聖戰士一起冒險真是糟糕，他卻說也沒那麼慘。他跟我說，在高燒康復期間，他學會了阿拉伯語。

唐與部落男子，阿富汗，一九八二年

1. Sadler's Wells，倫敦首屈一指的表演場地，專供舞團演出。

2. Gilbert and Sullivan，指作曲家Arthur Sullivan與劇作家Williams S. Gilbert合組的搭檔，兩人合作寫出的歌劇又名「薩弗伊歌劇」，十九世紀下半期在英國風行一時。

34 對改變的不安

《週日泰晤士報》沒有採用我的阿富汗照片，我不覺得意外。同一架老舊直升機、擺姿勢的聖戰士、靜止的大砲，實在了無新意。但是，當我的貝魯特照片也不受青睞，沒登出幾張時，我不安起來。這些照片完全不一樣，拿到哪裡都傑出得很，要找份刊物登出來毫無困難。有幾家出版社催促得很急。我計畫出本《貝魯特危機》，但我擔心的是報社內發生了什麼事。

雖然《週日泰晤士報》已經找回讀者群，湯姆生家族卻對爭執倒盡胃口。在一九八○年秋天，肯尼士‧湯姆生決定賣出《泰晤士報》和《週日泰晤士報》。他被印刷工人的長期抗爭惹火了。他眼中的最佳買主是澳洲業者魯伯特‧梅鐸，不過記者並不認同。梅鐸旗下有《太陽報》與《世界新聞報》，在艦隊街已經夠有頭有臉了。

梅鐸很快就要把報社搬到瓦平區，並藉此宰割所有印刷工人。

有的印刷工人覺得弄走湯姆生家族是驕傲的成就，事後證明這極其短視。以產業術語來說，《週日泰晤士報》的記者非常排斥梅鐸，他們想透過「壟斷事業評議會」來阻止他收購，但

他當上老闆的第一步動作卻不火爆，而是狡猾：他換了總編輯。

哈利‧伊文思不顧別人的勸告，離開了他在《週日泰晤士報》根基穩固的職位，跑到《泰晤士報》當總編輯。《週日泰晤士報》的職缺則由副手法蘭克‧吉爾斯繼任，法蘭克也是位倍受尊敬的記者，但沒哈利那麼才華橫溢。

一九八一年一整年，魯伯特‧梅鐸似乎只顧著修理印刷工人，但是遲早會輪到記者。我們身陷一場不正當的戰爭，當房舍正在腳下緩緩崩潰時，只能眼睜睜地看著、等待。有些最優秀的記者在感受到第一波震動後決定離職，但我們還沒感受到山崩的全部威力。

在這段不安定的時期，我自己也有許多焦慮。我有太多採訪任務做得半生不熟，或是半途而廢。我對時機的掌握，或報社對時機的掌握，或許是兩者，都越來越糟了。

我在羅德西亞獨立成為辛巴威的時候去採訪，但當時游擊隊已取得勝利，正在交出武器，我只好拍攝戰士展示武器的照片。那有如在夢中回憶我在所有戰爭中見過的所有武器：從一次大戰古老的李─恩菲爾德英國步槍、塞浦勒斯的史登機槍、越戰的各種槍枝，到目前的最新武器。

我和伊安‧傑克到斯里蘭卡採訪塔米爾動亂，但軍方封鎖了攝影記者，我沒能突圍，上不了前線。我為此十分沮喪，雖然我不能期待每戰皆捷。

我和賽門‧溫徹斯特[1]在印度的採訪比較成功。我們完成一篇比哈爾省警察刑求嫌犯的報導，即惡名昭彰的「帕戈爾布爾致盲事件」[2]，但即使在那裡，我還是察覺自己漏拍了重要照片。當時比哈爾的頭號通緝要犯是個女士匪頭子，名叫普蘭‧岱薇，據說她會一槍殺了她玩膩的男人。我一直沒拍到普蘭。

1.
Simon Winchester（1944-）英國資深記者，曾獲許多獎項，也是成功的作家。

2.
Bhagalpur Blindings，一九八○年，印度的帕戈爾布爾警察朝三十一名犯人潑酸性液體，使犯人眼睛全盲。

回到英國後又碰上另一種讓我灰心的事：我捲入冗長的媒體評議會官司。

那看起來是一件乏善可陳的雜誌採訪：拍攝利物浦警察辦案。警察虐待嫌犯已成為熱門話題，臨檢搜身也變得很具爭議。在一堆案件中，我在警察局裡拍到一個衣衫襤褸、醉醺醺的老人接受例行搜查。

我漫長的職業生涯中首次遭到這類攻擊，火力來自始料未及的地方，不是警方，而是老人的律師。他在媒體評議會裡提出控告，聲稱我侵犯了他客戶的隱私權。而他說，最令他火大的是，警官居然戴著手套搜身，讓他的客戶看起來一副很髒的模樣。據說我的過失是在拍照前沒有先徵得老人同意。這種事當然見仁見智。我是受警察之邀到警察局去，不管是街上或局裡的事件都可以自由拍攝，所以我認為自己已經獲得許可。此外，老人當時似乎也沒有反對的意思。

我打輸官司，收到媒體評議會的警告。我不覺得自己有罪，但此事依然令我耿耿於懷。假如要確實糾纏下去，媒體評議會的尺度會讓新聞攝影與電視新聞幾乎沒得玩。如果要事先徵得畫面中每一個人物的同意，任何逮捕、示威、災難、暴動或失序、戰爭或犯罪的拍攝都不可能完成。

當這件事還在辦公室內鬧得沸沸揚揚時，別的不安正在干擾我平靜的家庭生活。我和克莉絲汀的關係冷了下來，漸行漸遠。她總是昂首闊步過難關，但現在我們面對的是另一種難題。我想她已經察覺到我另有女人，雖然我從未暗示過這件事，也不真的認為自己出軌，因為我仍愛著妻子。

我在麗池酒店的酒宴中遇到拉蘭·愛希頓，那不是我習慣涉足的場合，在場都是上流社會人

士。在我孤獨地探索了英國社會的下層階級，也出版了《歸鄉》之後，《週日泰晤士報》的雜誌派我去做些輕鬆的遠足，方向完全相反：採訪巴黎時裝秀。慣於出生入死的人幹起獵豔之類的差事，這種噱頭象徵了那些即將落幕的矛盾日子。我自得其樂，相信自己拿到了緩刑，可以暫時躲開砲彈四射的惡臭散兵坑，但同時也隱約覺得自己有點被腐化了。不知怎地，我雖然很佩服我的老友大衛·白利在這個領域的技藝，但就是知道拍攝美女不是我的天職。我們在六〇年代一起胡作非為，之後就很久沒再碰面，直到在巴黎首次重逢。報紙停刊後，我未來生計沒了著落，開始頻頻與他碰面，在那個他大放光芒的閃亮世界尋找出路。於是我出現在麗池酒店，白利的太太莫莉·赫薇恩把我介紹給拉蘭。

那天晚上我們在拉岡餐廳吃晚餐，莫莉安排我和拉蘭坐在一起，離宴會的其他人遠遠的。我注視著她蓬鬆金髮下的大眼睛，覺得很自在，話也多了起來。

一星期後，拉蘭帶著《歸鄉》出現在奧林帕斯藝廊，間接待人員我是否願意為她簽名。我簽了名，和她建立某種關係。那時我已知道拉蘭不只非常美麗，還經營自己的模特兒經紀事業，是很強勢的女企業家。她邀請我到她在諾丁丘的住家，在我眼中，那兒是我所見過最時髦的公寓。我們坐在火爐前的地板上，在搖曳的火光中飲酒聊天。我待到晚上，但沒到深夜，因為我必須回去拿裝備，天還沒亮就要出發到北海採訪油井開鑿，那是則很不浪漫的新聞。

戀情就這樣開始了，具有我渴望的火花、掙扎與浪漫。我不再是《歸鄉》中孤獨的流浪漢。這段戀情我以為很快就會結束，卻維持了很久。我們在情緒上緊密相依，不願關係就此了結。克莉絲汀開始沉默寡言，而我心裡也起了變化，我失去那股推動我生涯的旺盛活力。戰事不

再那麼有吸引力，假如我曾經為了英雄主義而投入沒完沒了的自殺行動，如今我也不想再那麼做。我想過過不必不斷證實自己勇氣的生活。但戰爭還是我的一部分。知道我還能站在戰場上面對戰爭，必要時還能在砲火下活命，對我來說很重要。但我也知道這一部分的自己已經來日不多，這種事我做不了多久了。我在尋找離去前的最後一場戰役，以表現我所知的一切。

國王飯店的白毛巾

機會來臨時，我有預感，事情不會那麼順利。我帶著幾卷底片、一只袋子和對革命慘烈之路的知識，再次飛越幾千公里橫越世界時，這種感覺就緊隨著我。卡斯楚在加勒比海發起了一連串行動，這次的革命只是其中一環，也一如往常引發了雪崩，美國開始供應大量武器與援助給政府方。雷根總統宣布，薩爾瓦多絕不會變成另一個古巴。

一九八二年春我到達這個戰略地位重要的中美洲小國，之前我根本沒想到自己真能順利進入這裡，也沒想到幾天後我會坐在游擊隊營區吃著紅色四季豆，還從收訊不良的收音機聽到有四個記者因為企圖做我已經達成的事而遭到殺害。無論如何，我心裡有某種緊張感正在升高。

有一部分的我正慶幸自己能再度回到拉丁美洲，徜徉在破落的西班牙建築與熱帶林木中。另一部分的我感到不安，因為我讀了些東西，清楚自己的處境。夜裡經常發生謀殺，一個星期加起來就有兩百件。受害者遭到綁架後大多數會給轟掉腦袋，屍體則丟到首都聖薩爾瓦多郊區的垃圾堆裡。就在我到達之前，天主教教堂的台階上才剛發生屠殺事件。極右派的殺手占據各城鎮，左

派游擊隊則在山區活動。

選舉在即，結果決定了這個小國的政治路線，這是美國最關切的事。美國電視網大批湧入，有一家電視公司派來了三十五名記者。國王飯店的忙亂已近乎瘋狂，我在廁所裡甚至還隔牆聽到一個電視台人員用無線對講機和他餐廳裡的同事講話。在這團混戰中，我和菲利普·傑考生聯繫上，準備逃離這群喧囂的暴民。他提議我們私下和《新聞週刊》攝影記者約翰·侯格蘭一起行動，約翰不只能說西班牙語、有輛卡車可用，還熟悉當地環境。

投票日清晨，侯格蘭人還沒到就發生了流血事件。左派於前一晚湧入首都，在各個投票所站崗，以監視他們口中的「腐敗選舉」，而軍方也出動要對付他們。我一大早冒險出門追蹤把我吵醒的槍聲。在其他首都，此時正是水車出動清掃街道的時刻，我卻發現士兵抓著屍體的腳後跟，拖過垃圾堆，甩上大卡車。游擊隊員被砍得支離破碎。這不是公開投票的好兆頭。

選舉結束了，我可以自由進入游擊隊據點，雖然政府警告誰這麼做都一律視為敵人槍斃，我只把那當成純粹想嚇嚇人的口號。侯格蘭還沒到，我和一個法國攝影記者朋友搭檔行動，我知道他曾和游擊隊聯繫上，還想把他的組員弄進營區。

我們和他的神祕線人在市中心漢堡店碰面，正統的希區考克風格。我們弄到一輛福斯露營車，把上面的裝備全部卸下，只留下攝影機和麥克風，使車子看起來不像要遠行至山區，然後開了很久的顛簸土路，到達山區一座古老莊園的寬廣中庭。露營車藏在倉庫裡，我們睡到雞啼才起床，正喝著農婦煮的咖啡時，游擊隊本部派來的帶路嚮導也到了。我精神大振，這可能是很大的獨家新聞。

接下來我們揹著沉重的電視攝影機與收音器材，跋涉了幾個鐘頭的山路。為了躲避軍方伏擊，我們得戰戰兢兢，專走隱密小徑，像鬼魅般穿越「柏林鎮」旁的主要公路。二次大戰後有些前納粹分子在這座小鎮落腳，為它小鎮取了這個名字。我們在幾座村落都受到農民熱情相迎，有如老友重逢。

我們已經兩腳痠痛，又累又餓，才終於走到游擊隊的外圍警戒哨所。到達時，擴音器正對著營區廣播消息，婦女、兒童像雞一樣四處奔跑，武裝男子帶著蘇聯步槍和火箭筒懶洋洋地躺在吊床上。許多游擊隊員看起來只有十六、七歲。我們也排隊領取營區的食物配給——一碗紅色四季豆，之後就睡在空地上。

第二天早上，有突發事件中斷了營區的日常活動，人們圍在收音機旁，有人用西班牙腔英語斷斷續續地告訴我們：有四個荷蘭記者企圖與游擊隊的作戰單位搭上線，被捕後請求饒命，然後在逃跑時背後中槍身亡。

處境多少有些危險，我們工作一完成就立即走了段又長又累的路回到汎美公路一帶。說是公路，其實是塵土飛揚的土路，上星期才有一位記者在車上被殺。我們正在小徑上大步前進時，忽然看到前方有動靜，是軍方的巡邏隊。我們往後退，躲開偵查，繞了一圈回到農莊。到了這時候，我們看起來已經非常粗野，一臉憔悴，鬍鬚沒刮，渾身汙泥。

農場安靜得很不自然，農人好像都逃走了。當他們終於從藏匿處出現時，卻激動地告訴我們，軍方來過附近搜查西方記者。駕著露營車載我們來這裡的人已經開車離開，我們熬過不安的一夜等他回來。

第二天早晨，露營車和駕駛還是沒出現，因此我們在黎明時分離開農場，把所有器材堆在農人吱吱作響的牛車上。農人願意把我們送到汎美公路，這已經夠勇敢了。我們在公路邊等待第三世界的那種山區公車。車上擠滿要去首都市場的農民，農作物都堆在車頂上。

車內已經毫無空間，我們坐在車頂上，一路搖搖擺擺下山，直到抵達一座小鎮。那裡有座橋已被游擊隊給炸毀，電報桿和電報線也都倒了。到了橋邊，我們開到軍方檢查哨前。他們把車內所有男人叫下車，命令他們轉身，把雙手放在腦後。我的心臟狂跳起來。

接著他們叫我們：「下來，先生。下來。」

我們的西班牙嚮導跟他們說起話來，不斷揮舞著我們的薩爾瓦多通行證和護照。接著出現一場混亂，有個十一歲左右的小男孩被揪出人群，還被推來拉去。他們發現他像綁腰帶般在身上捆了一面革命旗幟，準備偷偷運到鎮上。他們把他帶到馬路前方兩百公尺外，那裡的空地上有一處軍營或警察哨所之類的房子。我聽得到他的哭泣哀號，嚮導說：「天黑後那小男孩可能就會沒命。

他們是游擊隊的信差，軍方早就知道了。」

接著他們叫我們。

我有片段異想天開，準備大幹一場。那個法國攝影師臉側有道長長的疤痕，看起來很剽悍，而他的錄音師則體格粗壯，活像橄欖球隊前鋒。但那個男孩子眼睛含著淚水走了回來，而他們也把我安撫了下來。

現在輪到我們了。我發現士兵的挑釁程度升高，模樣就跟我在比夫拉和烏干達看到的一樣，我準備對幹的本能立即變成逃跑的衝動。嚮導為我們賣力協商時，我計畫著如何逃跑。那個攝影師轉過頭來對我說：「他們要我們搭他們的卡車跟他們走。」我心臟差點跳了出來。

35 _ 國王飯店的白毛巾

卡車突然開動時，我們正抵膝而坐，負責押解的衛兵身上披掛著滿滿的彈藥。從最輕微的不愉快搜身、訊問到最險惡的狀況，我都設想了一遍。我把手伸入袋子，若無其事地翻東翻西，其實是在湮滅可以立即將我入罪的東西，我雙手神不知鬼不覺地讓容易沖洗的黑白底片曝了光，而在菲利普‧傑考生大聲抗議我失蹤之前，軍方是來不及沖洗彩色底片的。我才剛剛完事，卡車就突然停住。

前面那名中尉跳出車來，脫去上衣，像藍波一樣小心地在肌肉發達的身上掛上好幾條子彈帶。他走到路前方十五公尺處，挑了個位置站住，那裡站著另一個端著槍的人。我心裡想著，那麼，時候到了。

雖然明知無用，逃跑的念頭仍在我腦中亂竄。但即使我的雙腿跑得夠快，也無處可逃。當那名中尉走回來，坐上卡車前座時，我簡直不敢相信。那麼，我們不會變成屍體被丟進山溝裡了。不過，被帶進軍營也不保險。

最後我們只是被押在軍營幾個鐘頭，甚至沒受到嚴厲的訊問。我們謊稱自己是在公路附近的村子拍攝，之後就找不到交通工具而在路上枯等，他們相信了，但我心裡還是一直發毛。我們包了一架小飛機從那座名叫烏蘇魯坦的小鎮飛回聖薩爾瓦多市。

一兩天後，我身心恢復過來，便和約翰‧侯格蘭一同踏上預定的旅程。我們想出一個追逐槍聲與尋找游擊隊藏匿處的粗糙計畫，並在他的道奇貨卡車上掛一面白旗。有件東西可以派上用場：國王飯店的白毛巾。

我們比預期的時間更早遇到麻煩。進入一座政府軍控制的鄉下小鎮後，侯格蘭到小鎮外圍四處查看，我則專注於廣場和市場。接著猝不及防，一連串槍聲爆開來，我撲倒在市場的地板上，還頗勇敢地搶拍到同樣蜷縮在那裡的農民。子彈打在鐵皮浪板屋頂的聲音非常驚人。

我開始大喊：「約翰，你在哪裡？」

「喂，我在這裡，老兄。」他的呼叫聲傳來，同時還有子彈擊中屋頂又彈開的砰砰乓乓巨響。接下來我們只想盡快安全離開那座小鎮。

這突然爆發的槍戰像場大雷雨，來得急去得快。

某一天我們聽說，薩國第二大的陸軍軍營旁爆發一場大戰，就是在烏蘇魯坦附近我們接受偵訊的那座軍營。我們到達那裡時，陸軍的偵查機正在天上飛，可以聽到密集的槍砲聲。我們不知不覺跑進一個地方，道路都已被游擊隊控制住，前方有棵樹倒在地上擋住我們的去路。樹後面有個小男孩扛著一具火箭發射筒，他大概不到十四歲。約翰用西班牙語親切地與游擊隊員交談。

「他們已占領市郊的一座小村子。」他說。

「我們能進去嗎？」我問。

我們頭上有一架偵查機正在盤旋，就像我在越南看過的那種。我們和游擊隊一起躲進榕樹樹蔭下，游擊隊用無線電連絡他們新近攻占的村子，約翰翻譯給我聽：「可以了，老兄，我們可以進去了。」

他們帶我們緩緩走過陡峭狹窄的山谷、乾河床和乾裂的馬路。天氣非常熱，沿途山丘上都有武裝游擊隊監視著我們，最後我們到達紅樹林區和新攻下的村落。

游擊隊大概有一百五十人，似乎比村民還多。他們驕傲地向我們展示幾具政府軍士兵的屍體，

那是很令人不快的景象。

我不想多留，我知道政府軍一定會反擊，而且很快就會打來。失去這麼接近大本營的據點，軍方可丟不起這個臉，而當他們要收復失土時，一定會火力全開，我們這群游擊隊的那點家當會遠遠應付不來。我們火速拍好照片。

我向約翰說：「我們可以幫忙載走傷患嗎？載他們去醫院？」

「等等，這可能有點麻煩，我們慢慢來。」

約翰開始說服游擊隊指揮官，一一打點。十分鐘後他說：「好了，老兄，我們可以帶他們走。」

人們開始帶傷患出來。有個腹部中彈的人被人用涼椅抬出來。另一人手臂被子彈打穿，胸部也有傷口。

約翰說：「還有一個，這人就棘手了。」

我們被帶進一間房子，裡頭有個人躺在藤席上，席子都已經被血水給浸透。起初我只看得到他的肩膀和扭曲的身體。他臉部中彈，從鼻孔到喉嚨都給轟掉了。

我們帶著他走過一條美麗的林間小徑，到了馬路邊。他發出可怕的哀嚎，蒼蠅不斷飛來，想停在他傷口的血塊上。有條狗聞到血腥味，跟了上來。我向陪同的婦女討了她的白色領巾蓋住他可怕的傷口。

我們在離開戰場的路上碰到政府軍的包圍行動，但由於卡車上有些傷患來自他們單位，我們一路上還受到協助。

我們到達醫院時沒看到半個人影，接著我發現有些醫護人員在後頭的暗處閒晃，便轉而用英

語大聲喊叫。但英語在這個國家沒多少人聽得懂。他們看到我們的旅行車和車上的傷患，卻只是站在那裡瞪眼。我拍拍雙手後，他們才慢吞吞地動手把傷患搬下車，卻留下那個下巴被轟掉的人。

我發火了，敞開車門，自己把他抬下來。我把他抬進醫院，同時向上帝祈禱，別讓他跌倒，也別讓他昏倒在我身上。他們把他放在推車上推走了。

我像做噩夢般一再重回烏蘇魯坦。有一天下午，游擊隊攻擊那座城鎮，約翰、我和一個美國女攝影記者又回到那裡，剛好遇上漫天烽火。我們看到一群士兵，幾乎和游擊隊一樣年輕，沒戴鋼盔就在馬路那頭開火。他們裝備很不齊全，紀律很差，還走到幾間屋子裡在屋頂間爬來爬去。

我跟著他們，但侯格蘭沒興趣跟上來。我爬上屋頂拍士兵時，那女孩落在後頭。一連串槍聲響起，士兵找到地方掩蔽時，我發現自己向後跌去，我想要抓住西班牙屋頂的瓷磚，瓷磚卻撐不住我的體重。我撞到地面前，撐起手肘想抵消跌勢，好保護我的脊椎。我陷入一片狂亂。

我從地上彈起，在塵土中翻滾。那種疼痛無法形容，我似乎半身麻痺了。我痛得滿地打滾，有個老婦人走出來，看到我這副慘狀嚇得雙手亂揮。我不想被游擊隊當成傭兵抓走，於是拖著自己爬上屋頂，循原路回去找侯格蘭。我掉到中庭裡，疼痛又沒命地攻擊我。

此時居民都已經躲了起來避開槍火，士兵也跑光了。

我四肢並用，爬到一個玄關，聽到一架軍用無線電嘎嘎作響。這裡是個簡陋的通訊哨所，裡頭駐紮著一名士兵。我爬進那房間，用英語和他交談，但他聽不懂。我躺在房間地板上十二個小時，熬過失眠的一夜。我覺得我跌斷了髖骨，但我最擔心的是，萬一游擊隊踢開門扔顆手榴彈進來怎麼辦？

35 _ 國王飯店的白毛巾

到了早上，槍擊聲停了。一個婦人和一個男孩出現在門邊。她嚇得大聲尖叫，但很快就平靜下來，還用硬紙箱做了一片夾板固定我的左臂。終於有輛卡車開來，把我送到幾天前我才送了一車傷患進去的那家醫院。他們把我裹上石膏，戰事終於結束後就把我放回街上。打勝仗的士兵在遊行，我在人群中看到約翰‧侯格蘭和那個美國女孩。

侯格蘭說：「天哪，老兄！我擔心死了。我以為你被打死了。天啊，我好高興看到你。」

醫院幫我注射的嗎啡藥效逐漸退去，疼痛又劇烈起來。在約翰和一位好心的《時代雜誌》記者張羅下，我被運回聖薩爾瓦多市，再由菲利普‧傑考生接手，安排我照X光（烏蘇魯坦沒有X光設備）。我手臂有六處骨折。我被送上第一班飛機，生平第二次坐上《週日泰晤士報》買單的頭等艙座位。

我認真思索，我到底是好運用完了，還是技術不行了？

PART
FOUR

THE
END
OF
THE
AFFAIR

第四部　事件終曲

J
U
B

NREASONABLE
EHAVIOUR

U NREASONABLE
B EHAVIOUR

36 特遣部隊溜走了

我的健康、我的婚姻、我的記者生涯，全從薩爾瓦多開始崩壞。我要回到我的家，那一直以來都在擔心受怕我會拖著不完整的身軀回去的家。我妻子以前看過我受傷，她既難受又深恐我會遭遇不測，看著這樣的她，我也很不好過。而現在，我不只帶給家人痛苦，還連累拉蘭。

飛回倫敦的途中，我的心漂流在無法自拔的情緒糾結中。拉蘭知道我是有婦之夫，但不知道我跟克莉絲汀有多親近。克莉絲汀不知道拉蘭的事，但我猜她已經起了疑心。我吞下更多止痛藥，灌下更多啤酒，把音樂開得更大聲。

在機場，《週日泰晤士報》美術主編，也是我多年老友的麥可‧藍德讓我的精神振作了起來。他帶了一個我比較不熟的朋友——文字記者大衛‧布倫迪同行。兩人接過我的底片後，立即把我送到米德賽斯醫院。我在那裡躺了一個早上，全身赤裸，只蓋了一條裹屍布般的床單。接下來報社同事不斷出現，愉快地打招呼，接著又好奇地掀起床單，我要制止都來不及。

「可以把我的衣服送回來嗎？我不想再演偷窺秀了。」我終於忍不住了。

然後有個訪客在我等待時走了過來，我看到那人是拉蘭。我倆的祕密似乎要公開了。

我髖骨沒破碎，但幾根肋骨像枯枝般折斷了，造成我半身麻痺。我手臂拖了將近兩年才恢復堪用的靈活度。

我回到不快樂的家，妻子已經發現我和拉蘭的婚外情。我該做個了斷，但我無法放棄她或孩子。我們一同住在我們攜手建立的家園裡，我和家人以及家園間的紐帶還十分堅實。我犯了很多男人犯過的錯，放任自己和別的女人相愛。這是我情緒上的野蠻期。

不久，我對工作也焦躁了起來。福克蘭群島危機已經爆發，我手臂卻還包著石膏，像一隻折斷的寒鴉翅膀。令我不安的是，竟然沒人和我連絡這件大事，於是我打電話到辦公室。

「聽著，我要採訪這件新聞。」我說。

「好，沒問題。我們要你去採訪這件新聞。」我聽出來電話那頭有點遲疑。「你覺得你可以勝任嗎？」

我虛張聲勢地說：「是，我可以。我手臂可以舉到臉這麼高了，也試過單手拍照，我當然可以勝任。那你能把我弄進特遣部隊嗎？」

「好，唐，這裡每個人都會支持你。我們會盡力把你弄進特遣部隊。」

我們處於柴契爾時代的第四個年頭，雜誌現在歸梅鐸新派任的彼得·傑克森管理。編輯政策已經不傾向刊登太多苦難的新聞攝影題材，而更偏向軟性的領域，例如消費性商品與時裝。麥可·藍德等雜誌社老同事還堅持著，但也撐得很辛苦。

有一天，麥可打電話來說：「我們有個難題。」

「什麼事？」我說。

「我不知道該怎麼說才好，但辦公室真的有場戰爭。傑克森把你的薩爾瓦多報導拉下來了。」

我說：「他不能這麼幹，他不能扔掉那些薩爾瓦多照片，否則我就辭職。」

傑克森說，福克蘭的特遣部隊已經開始集結，隨時會有『英國』士兵戰死，所以他不想刊登垂死的薩爾瓦多人。」

「那只是藉口。」我說。

特遣部隊還要等上幾週才會和敵軍交鋒，搞不好根本不會。總之，薩爾瓦多人已經陣亡，屆時才陣亡的英國士兵幾乎不可能擠下他們的版面。那些薩爾瓦多照片是付出代價才拍到的。我到辦公室和菲利普・奈特禮和史蒂芬・費伊這兩個朋友討論，我踱來踱去，像頭生氣的獅子。岌岌可危的不只是我的照片，還有原則。如果戰地攝影記者拍回來的作品出於非攝影原因被棄而不用，以後你就不能期待還有人願意出門去冒生命危險。

我在盛怒之下打出辭呈。奈特禮大叫：「你在幹嘛？不行，不要辭職，千萬別這樣，這麼做太愚蠢了。去找法蘭克・吉爾斯，想辦法和總編輯協調。」

即便有他的善意勸告，我還是直奔高層。總編輯外出，我就把辭呈塞入他上鎖的門底下。吉爾斯很快就叫我去見他。他拉了拉衣服，伸直袖口露出勞力士金錶，好像有什麼話難以啟齒。但在這件事情上他很有雅量，他在尋找解決之道，想要阻止我落入自己的情緒陷阱。

他說：「我不會答應讓你辭職，我們需要的是某種協調。先別慌，這件事總能解決。」我們達成協議：他們會刊登我的報導，我則收回我充滿火氣的辭呈。

但傑克森還是要貫徹他的意志。麥可‧藍德用我的薩爾瓦多照片設計出很棒的雜誌封面。版面做好了，也打好了樣。傑克森卻捨棄那個封面。我受夠了，醫生說我的手臂可能無法完全復原，也就是說，我拍照的機會可能會變少，而現在，連辛苦贏來的封面都被他扔掉。

我冒的險和我受的傷都白費了，我覺得我得到一個爛蘋果獎。

我轉而全心爭取福克蘭方面的機會。特遣部隊隨軍記者的挑選制度是每家報社提交名單給國防部，由國防部決定哪些人可以去。之所以這麼做，據說是為了限制記者人數。事後證明，還有別的原因。

我打電話到國防部：「我的名字叫唐‧麥卡林，我想查證一下我的名字是否在《週日泰晤士報》的福克蘭名單上。」

「是，我們知道你是誰，老兄。我們會把你的名字放在優先名單裡。」我還以為自己應該早就被選上了。「沒問題的，別擔心，我們會和你聯絡。」

他們沒再連絡。我可以預見特遣部隊溜走了，而麥卡林無緣同行。我開始借酒消愁。我不是他們第一批要找的人，這讓我很難受。在薩爾瓦多插曲的啟發下，我甚至猜疑會不會是我自己的報社封鎖了我。不管是什麼緣故，沒有任何跡象顯示我將登上那幾乎是每天離港的船隻。烏干達號啟航了，坎貝拉號離開了。我打探它們的航線。它們會先到亞松森群島，再開往遙遠的南大西洋。我心碎了。

我說服自己相信《週日泰晤士報》故意不讓我獲選，很顯然我不能去了。我狂亂失控，沮喪得超乎任何人想像。我想跟英軍特遣部隊同行，過去二十年世界上所有重要戰爭我無役不與，我

比任何一個在南大西洋打仗的資深軍官或士兵更有戰地經驗。

我奮力做最後一搏，到皇家戰爭博物館和攝影部門討論這個狀況。我知道他們派了一位女畫家去描繪福島戰役，便問他們我可以官派攝影師的身分同行。他們很訝異我還沒上船航向南方，答應盡快給我答覆。答覆來得很快：他們非常樂意我去幫博物館拍照，但負擔不起費用。

「付我一英鎊我就上路。」我連忙說，以免他們後悔。

他們答應立即安排此事。

幾星期過去，最後一艘船也離港南下了。我發電報給一些部長，也不斷打電話。我知道指揮官傑瑞米·摩爾還沒離開英國，他將飛到亞松森，搭上艦隊後航向福克蘭。我也知道皇家戰爭博物館有一位理事是空軍副元帥，如果他們真想讓我去，他可以安排我登上摩爾那班飛機。我繃緊神經等待。

沒人給我解釋，事情就這樣無疾而終。我變得蠻橫無理，我的斷臂和其餘一切都讓我感到極度羞辱。

然而，這種狀況既不是我的斷臂所引起，也不是《週日泰晤士報》扯我後腿。直到我讀到《泰晤士報》登出一篇越戰老手福瑞德·艾莫利的文章，才發現真正原因：他們選中的特遣部隊隨軍記者大多數都沒經驗，這種策略是用心設計過的，好嚴密管制資訊流通。

我後來得知，我的名字本來已經列入國防部的記者名單上，但被高層給剔除了。到底是被誰剔除的？最後去成福島的記者中只有獨立電視新聞台的麥可·尼可生和《標準晚報》的麥斯·哈斯丁稱得上資深、有經驗，他們的表現無懈可擊。麥斯懂得如何把自己弄進去，並把報導送出來，

36 _ 特遣部隊溜走了

這點沒幾個人辦得到。那已變成英國的新聞審查高牆。福克蘭戰役沒能好好被記錄下來，至今仍是，連皇家戰爭博物館都如此，更別提《週日泰晤士報》根本沒有攝影記者到現場，只有一位文字記者約翰・薛利。整場戰役只有兩位攝影記者，其中一個還是情報員。

我寫了一封信給《泰晤士報》，這很不像我的作風，但我非常生氣。我口述給克莉絲汀打字。

我覺得我是憑著鮮血爭取到採訪福克蘭的權利，我曾在薩爾瓦多流血，我曾在柬埔寨流血，但輪到我自己的國家時，他們認為我的血不夠好。我寧願為英國流血，在福克蘭流血，與我國的軍隊一同流血，但那支軍隊否決了我。

那是名譽問題。我覺得我被自己的國家給羞辱了。我徹夜難眠，四十六歲的男人枯坐流淚。

當新聞公報和新聞稿開始從福克蘭傳回來時，我喝得醉醺醺，淚流滿面。

37 臨界點

另一場戰爭把我從過量伏特加和自怨自艾中給救了出來。特遣部隊在南大西洋集結時，一場新的衝突在黎巴嫩爆發了，那是我多年來頻頻出入的國家。

不可思議的是，這一次，以色列要在貝魯特市區內對巴勒斯坦人發動戰爭。

我要進去那裡得冒些風險。在東貝魯特，有份衝著我來的格殺令依然有效，而要進入西貝魯特也沒別的捷徑。機場當然關閉了，我只能趕快從塞浦勒斯的拉納卡港搭船到貝魯特，但那船班是在朱尼耶港靠岸，也就是東貝魯特的北部。

那是一趟令人坐立難安的航行，由一個孔武有力的金髮婦人和她的夥伴掌舵，船名「方舟號」。我覺得我需要一艘方舟，我仍然渾身是刺。排隊時，我和一個在我前面插隊的黎巴嫩人大吵一架，這實在是不智之舉。入夜後我睡著了，那個被我惹毛的黎巴嫩人問金髮婦人我是誰，我要去哪裡。他宣稱他想補償我，要邀我到他家。我完全不相信他的鬼話。

金髮婦人對我交代了這件事之後，我跟她說：「在我聽來，他比較想宰了我。」

上岸、出示護照、穿越東貝魯特到西貝魯特，我步步為營，但基督教長槍黨似乎已經忘了或不再追查我在夸蘭提那得罪他們的事，他們讓我通過。我住進海軍准將飯店，遇到我在新幾內亞時期的老友東尼‧克里夫頓，他為《新聞週刊》採訪以色列的行動。我到達時以色列軍隊已經進城。

以軍在這座悲慘城市的作為實在令人難以理解，他們以燃燒彈轟炸市區。兒童被燒死，大人受了傷，西貝魯特的市民處於槍林彈雨之下，一切都讓人難以忍受。

我們每天賭命，四處奔跑，設法在這種攻擊中拍照。有一天克里夫頓和我動身前往他的辦公室，一輪砲彈與火箭在我們前方炸開來，我們棄車奔向路旁一棟建築尋求掩蔽，然後躲到樓梯間底下。砲擊稍停時，我們探頭看到婦女和兒童在燒毀的汽車殘骸間奔竄。我們跑回飯店，一找到掩蔽物就靠了過去。

一個記者告訴我們：「真是奇蹟！好險你們還沒到《新聞週刊》大樓就回來了。兩枚砲彈直接打中它。其中一枚沒爆炸，還躺在東尼的辦公室裡。」

以色列的主要目標應該是巴勒斯坦人的薩布拉與夏蒂拉兩片難民營，用意是至少要摧毀阿拉法特的大本營，最好把他本人也殺掉。但轟炸的範圍又太廣了，看來像是要把整座西貝魯特都炸成廢墟，若沒辦法全部炸毀，至少要盡可能轟個千瘡百孔。外頭有些關於以軍新式炸彈的奇怪流言，有種炸彈只要一枚就可以吸光空氣，使水泥建築物倒塌。燃燒彈的成效就毫不神祕了⋯⋯可以把人變成枯乾焦黑的軀殼。

記者在採訪此類悲慘景象時還得面對綁架的威脅。綁架不常發生，但危險性越來越高，而且

完全跟政治無關。貝魯特從不曾如此缺乏法紀，這座城市已成了強盜、騙徒與殺手的巢穴。海軍准將飯店裡現在到處都是這類人，他們壓榨媒體，把底片帶到大馬士革，再勒索幾百幾千美元。有個英國電視台採訪小組的本地司機死於砲擊，他兄弟來到飯店，拿蘇聯步槍押走電視台記者與攝影師當人質，以賠償金的名目勒索贖金。電視台最後付二萬二千英鎊救人，據說那名兄弟拿那筆錢買了輛賓士轎車。

但這些風險和市民的苦難相比就顯得微不足道。一家精神病院遭到轟炸的慘狀令人難以置信，但卻是我親眼所見。

我被帶到薩布拉地區一間半毀的建築物，距離任何一座巴解營地至少都有八百公尺遠。雖然屋頂掛著兩面旗子：白旗和紅十字會旗，還是遭到大砲、火箭和海軍艦砲的攻擊。砲彈像下雨般落在醫院裡，躺在病床上的人，頭被砍了下來，有些病人被砲彈碎片打死，有些身上扎進了玻璃碎片。多數醫護人員已逃離，只剩最勇敢的兩個人。現在是受傷的瘋子在照顧瘋子。戰火切斷了援助，他們就這樣熬了五天。有個失常的婦人不斷走到我面前，以為我是先前那位法國醫生。她抱著一個小兒麻痺症孩童不斷對我說：「我該去哪裡啊？先生，我該怎麼辦？」

病房裡的兒童被綁在床上，床被推到房間中央，以免遭砲彈與碎片擊中，他們如今躺在自己的尿液與排泄物中，上頭布滿蒼蠅，同時修女急著四處張羅。這裡有幾百個病人，卻只有兩個醫護人員。

一位修女帶我去看她們最無助也最懂懂的孩子。修女把他們安置在醫院裡最安全的地方⋯大樓中央一間沒有窗戶的小房間。那景象十分嚇人，就像兩三窩剛出生的老鼠躺在地板上。這些兒

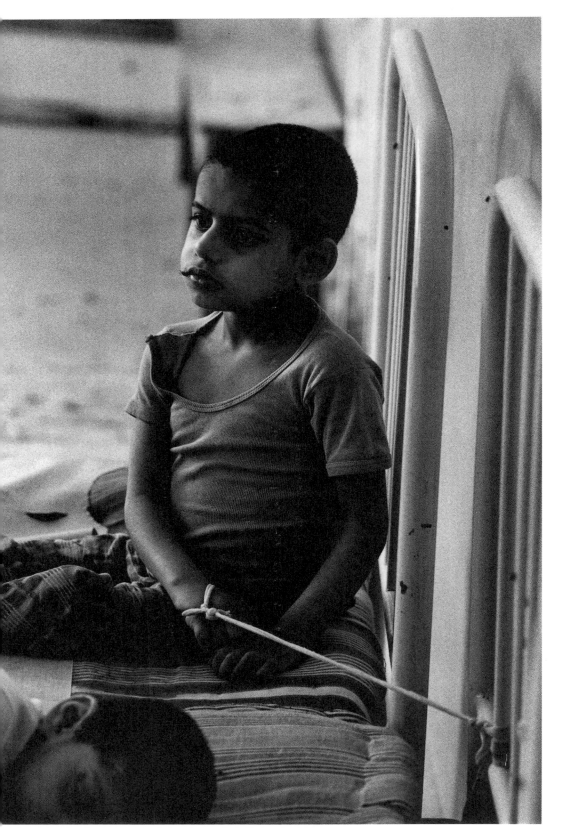

童都患有嚴重的先天性缺陷，盲眼、大小便失禁、畸形，有些是唐氏症，都在自己的排泄物中蠕動。

那位修女說：「轟炸開始後，我們所能做的，就只有把他們放在這裡。」

我到老年病房拍更多照片。有一位年邁而高貴的病人走過來對我說：「怎麼會發生這種事？那些精神正常的人都失去良心啦？」

砲擊造成二十六個病人和工作人員死亡或重傷，我永遠不會忘記在那座醫院看到的一切。

那家精神病院遭到砲擊後不久，一大片現代公寓遭砲彈直接命中，當時我人也在現場。那片昂貴的街區住的都是最富裕的人。那是貝魯特一連串無止境的恐怖事件之一，就像那座精神病院，都重創了我的心。

大爆炸就發生在海軍准將飯店附近，所有媒體隊伍都出現了。以色列人之所以轟炸這裡，應該是為了阿拉法特。他在市區有幾間「安全」的房子，其中一間可能就在這裡。他不定時出沒這幾個地點，通常帶著眾多警衛。以軍企圖以火力摸出他的行蹤。

他們在西貝魯特有許多密探喬裝成攤販或清潔工，有個老人在街角賣水煮蛋，看起來頭腦簡單，原來是他們的前鋒指揮官。這些密探後來都冒出來幫忙協調以軍的攻擊行動。

等我們到達爆炸現場，一切都已夷為平地。整棟建築物都崩塌了。人們正在扒開混凝土。有名男子半個身子掛在建築物的殘骸外，他還活著。他被拖出來。我們呆站在那裡，不知如何是好。

忽然傳來一陣蹣跚的腳步聲與令人毛骨悚然的尖叫哀嚎，一個大塊頭的豐滿婦人從角落走來，爆出難抑的悲痛。男人想要安慰她，想要在不碰觸到她的情況下拉住她。在中東地區，你不

被綁在精神病院病床上的兒童，醫院已被以色列砲火轟炸了五天，貝魯特薩布拉（Sabra），一九八二年

能碰觸別人的妻子。但我因太過震驚而變得遲鈍麻木。我做出自己幾乎不曾做過的事：笨拙地拍了她一張照片。那女人帶著歇斯底里的狂怒朝我衝過來，還有一個拿著九毫米手槍的巴勒斯坦人想從我受傷的那隻手中奪下相機。接著那名婦人開始打我，她撞向我，朝我全身又捶又打。一時之間，我變成圍攻這城市的所有罪惡的化身，連我自己都有這種感覺。我覺得不管合理與否，我都應該接受這個處罰。

幾個鐘頭後，在海軍准將飯店，有個記者靠近我，他說：「那婦人……」

我說：「別談這件事，別跟我說。」

他先告訴我她的處境，以及她憤怒的原因。別的記者問她為什麼打我，她說出她的悲慘遭遇，她全家人怎麼死於那棟遭到轟炸的建築物。

接著他告訴我之後的故事：「她在講她的遭遇時，一顆汽車炸彈爆炸了，就在他們站著的地方，大家都毫髮無傷，她卻當場斃命。」

那是我最後一件嚴肅的戰地任務。對我來說，戰爭的終極意象，便是那位傷心欲絕的婦人，和薩布拉精神病院孩童的悲慘遭遇。但當時我還很惘然，因為我自己也陷入自作自受的悲慘處境。我做了我痛苦的一生中最痛苦的一件事，我現在覺得那也是我所做過最卑劣的惡行之一，我受創的程度不亞於看著我父親過世。我離開家人，開始和拉蘭同居。

在那種狀況下，沒有人快樂。我必須選擇放棄拉蘭或放棄家庭。但我覺得我別無選擇，即使妻兒都在我們家的門口哭泣。我在黑暗中沿著 M11 公路開車到倫敦，忍住不回頭看。

沒多久我在山默塞買了棟房子，拉蘭和我全心全力布置，在花園埋頭苦幹。我們一起到世界各地旅行。我們待在倫敦的時候，電話也響個不停，都是精彩活動的邀約。我們談到生小孩的事，現在似乎是最佳時機，但良心的陰影尾隨著我，即使妻兒都已逐漸原諒我。

我休息了一段時間，不是想放棄工作，而是想讓我生命的動亂平靜下來。當我回到報社時，接到和諾曼‧路易斯搭檔的另一件任務，光是接到這件案子就足以使我對職業生涯重燃希望。我們在拉丁美洲共處的時光留給我許多愉快回憶，每天工作結束後，諾曼常躺在吊床上遠眺委內瑞拉的草原，我在他的伏特加杯子裡放點萊姆（我從印地安人那裡摸來的）。在這美麗而孤獨的地方，我看著他安靜而滿足地喝著酒，度過我生平最快樂的一段時光。

接下來的任務卻很難堪，令人失望。越南人正全力準備全國統一的十週年慶典，但可以預見西方記者獲准入境採訪的機率不高。不過諾曼很肯定他們會通融一下，他的資歷顯示他長期以來都支持越戰，不管是哪種政治制度都無所謂。我則有幸曾被奄奄一息的南越政權趕出西貢。

越南人拒絕發簽證給我們。受排斥的感覺雖沒福克蘭那麼強烈，但仍是不折不扣的排斥，很不好受。一如先前那段沮喪的日子，我回到黎巴嫩，那裡依然烽火連天。但這回卻是鬧劇一場。

美國有艘戰艦才剛從後備部隊中被徵召出來，架上十七吋砲彈轟擊德魯茲人，黎巴嫩基督教軍隊也在舒夫山區打得如火如荼。大衛‧布倫迪和我站在亞歷山大飯店屋頂上觀賞這場百萬美元的煙火秀，一察覺有曳光彈朝我們射來，就躲到電梯通風井的混凝土牆後。

前往舒夫之前，黎巴嫩的奧恩將軍為我們做了一次私人簡報，但大衛一直盯著將軍桌子上的發條玩具看。他完全無力抗拒。大衛無法自拔地迷上了發條玩具，他眼睛還是看著將軍，一面卻

偷偷伸出長長的手臂，心不在焉地給玩具上發條。它忽然蹦出他的手心，在簡報桌上到處亂跳。大衛像一隻發瘋的大貓般撲向它、制止它。將軍若無其事地繼續解說。

在舒夫山區，陪同的軍官帶我們遠離前線，不過大衛對發條玩具和危險地帶的迷戀從不曾稍減。其中一個地方便是薩爾瓦多，幾年後他在那裡被殺。

38 地球上最險惡的地方

魯伯特・梅鐸接掌《週日泰晤士報》後開始大力整飭，到了一九八三年底情勢變得更不妙，終於要換掉總編輯了。法蘭克・吉爾斯這舊政權的遺族被迫提早退休，讓位給年紀只比他一半多一點的新人。

安德魯・尼爾，當年三十四歲，不過看起來要老得多，傳聞在梅鐸心中是總編輯的第一人選。據說他是被派來重整報社，讓那些願意聽命於梅鐸意志的人忙著活在戒慎恐懼中，更要那些不順從的人滾蛋。該理念用企管辭彙來說，就是要除去一切不適用的資產，打造出人事更精簡、配合度更高、更有獲利能力的企業。

我沒有機會體會尼爾的新官上任三把火，因為雜誌很仁慈地把我派去「地球上最險惡的地方」。

在這項計畫中，我和賽門・溫徹斯特要一起找出最符合該形容詞的地方，然後去探險。最險惡的地方，顯然非眾多非洲共和國莫屬，這些國家有源源不絕的庫存不斷供應領導人新血，但是

難就難在敲定某一個國家。最後我們決定由赤道幾內亞共和國的費南多波島勝出。如同賽門後來所說，該國的獨立「已經把人間煉獄轉型成徹頭徹尾的地獄」。

該國長久以來都在阿敏風格的大人物統治下，才剛脫離魔掌沒多久。之前的瘋狂領袖馬西亞斯·恩圭那·比奧科來自法恩族，曾發動暴動反抗西班牙統治。他當上赤道幾內亞的總統後，以恐怖、迷信和專制法令統治全國，屠殺無數臣民和十二個他任命的部長。他妻子夢尼卡逃家後，他頒布一道法令，禁止任何新生兒取名夢尼卡。馬西亞斯倒台之後，人民的生活也沒怎麼改善，一份聯合國的報告簡單而準確地描述這個國家「已完全腐爛」。費南多波島上的莊園生產過剩，聽任可可亞豆因無人採收而熟透爛掉，老百姓卻在街上挨餓。觸目可及盡是貧窮與失序混亂。賽門和我在那裡待了兩星期，晚上大多睡在倉庫地板上，吃的是香蕉和燉老鼠肉。

重回文明世界令人鬆了口氣，但回到倫敦後不久，我與拉蘭參加一場晚宴，我開始覺得身體非常異常，極為不適，只喝了一杯紅酒就醉倒了。她帶我到當地一家醫院，醫生診斷我只是反胃，然後就叫我回家。多虧拉蘭堅持己見，我才沒死於腦性瘧疾。她最後帶我到「熱帶疾病醫院」查出真正病因並做治療。同時間，賽門·溫徹斯特也在牛津住進醫院的隔離病房，飽受同一種費南多波島傳染病的折磨。

當我復原過來，神智清醒時，安德魯·尼爾已統治了《週日泰晤士報》四個月。此處正在上演與赤道幾內亞差相彷彿的戲碼，失序混亂四處蔓延。主管換人，記者抱怨文章被刪或改寫，強制規定政治路線，攝影記者哀嘆編制縮小。

資遣辦法也擬出來了，很多人忙著申請，以趕緊遠離這個欺壓他們的當權派。每天都有人在

收拾桌子，顯然尼爾有本空白支票簿可對付哈利‧伊文思的老班底，以他自己的、更能服從梅鐸想法的人馬取而代之。

我跟總編輯沒發生私人爭執，但看到很多親密戰友甚至在尼爾大屠殺之前就離開了。詹姆斯‧福克斯和法蘭西斯‧溫德漢已辭職寫書去，菲利普‧傑考生和大衛‧金恩成為自由撰稿人，亞力克斯‧米契爾變成英國托洛茨基主義的先鋒，而五十歲的墨瑞‧塞爾移居東京建立新的家庭。我已經很習慣看著同事離去而自己卻還待在同一個地方，但我也是新管理階層似乎看不太順眼的前朝老臣。我或許不是你眼中的「員工」。大體上來說，我做自己的事，而在以前，報社的事也就是我的事，而且我是以非常投入的方式埋頭苦幹，有人會覺得太投入了。我一直以來都被報社視為一大助力，而這一點，我也看不出有什麼道理要改變。我不覺得自己威脅到尼爾，也不覺得他會把我當成眼中釘。經營報社沒我的事，雖然和所有累積了太多經驗的報人一樣，我會在報紙搞得太離譜時說句話。但新王朝實在沒興趣聽老人嘮叨。

我們相敬如賓，這維持了一段時間。尼爾和我在走廊相遇時會勉強朝對方擠出微笑。我不覺得他是有魅力的人，但我也不覺得魅力是總編輯必備的特質。要經營一份偉大的報紙，個人魅力並沒有多重要。但我開始因他缺乏魅力而生出一堆疑問，尤其在我的領域內。世界各地將發生大事，但我就是不會被派出門。我也自行提案，例如採訪衣索比亞的饑荒、南非的騷動，但就是不派我去。

任務日漸稀少，這倒不意外。尼爾很早就把所有雜誌職員集合到他面前，說明今後的方式。有個朋友參加了那場會議，我回國後向我總結會議的訊息：不再有挨餓的第三世界嬰兒，增加成

功企業家的週末烤肉。那就是未來的報導方向。

一開始幹攝影記者時，我相信若我讓自己的作品政治化，作品會受到傷害。到頭來我發現，因為我一直站在受害者與弱勢者的立場，我的作品中只有政治，此外什麼都沒有。我的作品變得如此政治化，我發現，單是為了爭取拍照的機會，我就得惡鬥一場，而且我已經打輸了。

我變得非常不快樂，我沒有在做那些令我出名而我也有能力做的工作，只是在辦公室東晃西逛，漫無目的地遊蕩，滿肚子牢騷。

有天晚上我和一位美國朋友碰面，主編劍橋大學文學雜誌《格蘭塔》的比爾·布福德。我們坐在蘇活區小小的義大利餐館裡，吞下難吃的通心粉和難喝的紅酒。他想要採訪我，並刊登許多我的照片。

我把自己對《週日泰晤士報》的感覺一古腦兒全說了出來。我告訴他，我覺得我的創作生涯已經結束，他們現在只想搞出休閒與生活風格的雜誌，我現在只能穿著獵裝四處觀望，而狩獵本身是永遠不會舉行了。

以下文字出現了，一針見血：

我還在《週日泰晤士報》工作，但他們不用我。我在辦公室四處站，不明白我為什麼待在那裡。那份報紙已經全變了，變得不再是報紙，而是消費者雜誌，和郵購目錄沒什麼兩樣。我能做什麼？拍攝獵裝？採訪某個女性機構的茶會？最近辦公室裡有人說我該想想新的工作方式，

「你該學學怎麼用閃光燈，我們不想再使用那些照片⋯⋯」人們開始排斥，至少是不理會我那

種照片。他們似乎很高興媒體朝那方向發展，他們肯定不需要我給他們看我那令人不愉快的照片。我該放聰明點，對一個聽到你的死訊時連眼皮都不眨一下的報社老闆，賣命有什麼意義？

幾天後《格蘭塔》出刊，《衛報》的每日專欄也轉載了我覺醒的報導。麥可·藍德打電話到山默塞找我。

「我想你應該馬上搭火車過來。」尼爾看了那篇文章，正暴跳如雷。

「你覺得沒戲唱了嗎？」我問他。

「或許如此吧。」他答道。

我到達《週日泰晤士報》後直接去找總編輯祕書瓊安·湯瑪斯，我跟她說：「安德魯應該想要見見我。」她要我給他幾分鐘準備一下，接著就來了：「你好，唐，請坐啊。」

尼爾說我該捲起袖子做做事了，我覺得他措詞有點不得體，但還是禮貌地回應。我提到我曾提出極具新聞價值的題材，卻被否決了。對話一直在原地打轉，我很快就明白，尼爾根本沒興和我討論，他要我滾蛋。他要我滾蛋是因為我惹麻煩，我令他難堪，像是華特·羅利爵士[1] 那樣，是上世紀的遺老，必須處決，好讓一切井然有序。

他只想誘導這場對話，讓事情結果如他所預期。當他叫一個雜誌的中級主管加入我們冷漠的協商時，我心裡已經有了答案。若他真想進行一次「捲起袖子幹活」的討論，想問我能為雜誌做什麼，他應該叫麥可·藍德進來，他是全國最好的美術主編，已經處理我的照片二十年，而且人就在走廊那頭二十步遠的地方。

1.
Sir Walter Raleigh（1552-1618），英國著名探險家及歷史學家，率眾前往北美建立北卡羅納州，該州首府羅利市即以他的名字命名。

這場三人遊戲進行了一會兒，我說雜誌需要恢復活力，尼爾反駁道，喔，我們不會那麼做，它已經不是那種雜誌，我們再也不需要那種東西。

我們談不出什麼結論。我說：「那麼，我不想每六個月就被拖進你的辦公室，聽你一派胡言說我工作不力。」

於是尼爾打開天窗說亮話，說出他長久以來的主意，「我想講件關於你的事，我不喜歡有人領著薪水又批評報社，所以我覺得你該離開。」

他看了看那個中級主管，又重複那句話：「是的，我覺得你該離開。」

我站起來，「這對我來說夠清楚了。」我說完話就扭頭走出那房間，直接去找麥可‧藍德，跟他說：「嗯，沒戲唱了。」

我永遠離開了那間我服務了十八年的報社。

39 黑暗之心

我離開報社，進入冰冷不安的世界，成了中年失業、沒有客戶的攝影記者。

有某種震波撼動艦隊街，而且不只是艦隊街，整個雜誌界都受到波及，非正式地宣告新聞攝影已死。那是貨幣主義盛行的八○年代，他們再也不要戰爭、恐懼與饑荒的震撼照片。他們要風格，他們追求屬於消費者的影像，沒有哪種行銷手法會希望他們的產品廣告旁有個衣索比亞或貝魯特的瀕死兒童。現在他們不用擔心，報紙也站到他們那邊了。

就我對新聞學的認識，家庭用品的行銷不太可能成為推動我前進的動力。我歷經了那麼多戰爭與旅行，也不想從頭來過，跑去捕捉花園宴會與名人，白天晚上隨時待命，聽某個圖片編輯來電說：「唐，你可以從甲地到乙地拍丙嗎？」然後我就得衝出門去，像那些騎著機車滿城跑的跑腿小弟。

冷峻的年代迎面而來，我企圖以虛張聲勢的淺薄信心迎向前去，那種信心曾帶領我度過危險時刻。在內心裡，我是失去自我認同的人，我過去的所有訓練都是向外尋找，審視地平線，找出新故事來報導。但忽然間我被迫探索內心世界，那裡頭潛伏著古老的黑暗，還有我破裂的婚姻帶

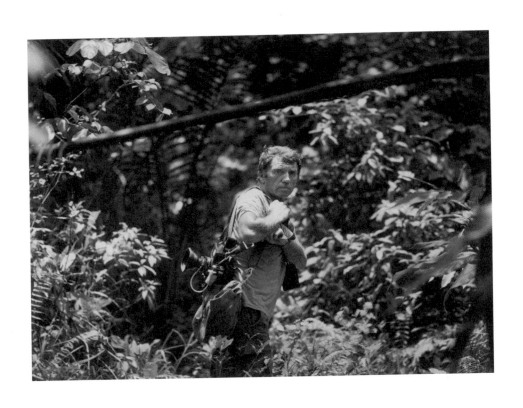

唐，印尼孟塔威群島，一九八〇年代，

攝影：馬克·山德

來的新愧疚感。

我嘗試製作電視版的《歸鄉》。那些黑白靜照在書頁上展現了巨大力量，而小螢幕需要動作，照片怎麼樣都很難轉換成適當的影像。在這劇變的時刻，我的想法也無法整合為註腳。況且，這條《歸鄉》之路我已經走過了，呆板地重走舊路從來就是不智之舉。我覺得我像是奧恩將軍桌上的發條玩具，被上緊了發條演戲。

一開始，和拉蘭一起生活就像首田園詩歌。但儘管我們聯手做了些驚人之舉，我卻沒什麼成就。我窩在諾丁丘公寓，等待負擔家計的人回家。在《週日泰晤士報》的日子一結束，我就無所事事了。我失去使命，我很孤獨。兩個家庭的開銷耗掉我大部分的遣散費，我手頭拮据，雖然拉蘭慷慨得無法想像，但對我這種人來說，沒有比讓別人付帳更糟的事了。我是老派的人，擔任接受的一方讓我覺得不舒服。我故意搶著付餐廳的帳，但沒了固定收入，我知道再也不可能維持那種生活方式。

同時，我也被改頭換面，成了另一個人。我喜歡扮演以往那個不顯眼的人物，全身陸軍裝備，頭戴鋼盔，穿上皮靴，扛著行囊，然後跳上飛機，踩過泥巴。我精力充沛，我要當那種人，現在我被打扮成別種東西。我們參加一場晚宴，有個人說你可以在哈克特買到禮服，但無論你買什麼，就是別買死人的鞋子。哈克特是間高檔二手貨商店，有錢老爸暴斃後，女兒會把他的家當拿去那裡賣。

因此我現在穿著死人的禮服四處逛。我不知道那和我在越南穿上戰死士兵的防彈夾克有何不同，但就是不同。入夜後，我到這些可以拒絕客人上門的高級餐廳，穿著那件禮服的是另一個人，

不是以往那個唐‧麥卡林。我只是把衣服穿出門晾一晾，為了那個死者，為了讓他的形象活著。

我真正的自我已經溜到別處。我在探索風景時找到新的安寧。我發現風景具有療效，就像刀背。你可以用手順著刀背摸下去，卻不會受傷。你可以觸摸它，而不會流血。我也在探索遠方時發現另一種安寧。我和朋友馬克‧山德 1 一同旅行，住進原始部落，睡在草堆上，涉過河水，丟掉我內心的垃圾。我和拉蘭在我們山默塞的家裡工作時，找到了更大的安寧。我們後來生了一個我全心鍾愛的男孩，我們叫他克勞德。

但這一切都要花錢，我需要工作。最諷刺的是，我發現最好接的案子來自把我趕出新聞界的敵人——廣告，酬勞高得驚人，我在一天內賺到的錢比我為《週日泰晤士報》奔波戰場兩個月還多。

他們之所以找上我，是出於很怪異的原因：現實從報紙溜開後，偷偷跑進了廣告中。他們稱之為「偽現實主義」，追求的是表面風格，而不是本質。他們只要一絲現實感，就如同他們只要一絲懷舊氣氛，就如同後現代建築用了帶有一絲古典主義的門廊。

我使出渾身解數拍攝廣告作品，就像我做新聞那樣。有時候我覺得那還挺值得的，特別是做公益廣告的時候。但有時為了藝術效果，我被迫要安排出那種我在真實生活中冒死踏過的場景，還要指導演員演出，那就非我所願了。

本質上，我還是個報紙動物，只是被迫接下許多不甚中意的工作。我現在擁有世界上最美麗的房子，但我得離家去拍攝我常覺得荒唐的照片。如果你問我，那些工作帶來什麼精神上的滿足？

我得說，幾乎完全沒有。為了這個緣故，我逃到山默塞的風景裡，逃到國外。

1.
Mark Shand（1951-），當代旅遊文學作家，對巫毒教及印度傳統文化有極高興趣，著有《騎大象走印度》及《叢林詭計——航向印尼獵頭族禁地》，後者的照片即由麥卡林提供。

然而，我內心之所以蒙上陰影，這一切卻不是真正的主因。那陰影來自別的事，截然不同，

也極端恐怖。那件事讓我知道命運女神已經完全離棄我。我現在還不是死人，我患上失眠症，睡

不著、吃不下。我控制不住脾氣，其實我在生氣。我在生氣，因為過去那兩年，就要沉入我的個

人歷史中了，就要沉入所有可怕的歲月中了，而那是最糟的事。

事情的起點是一九八七年七月一個宜人的日子，我在山默塞的暗房裡工作，電話響了。我有

預感。我的意思是，電話機只是一具電話機，但響一聲就足以摧毀你。我離開暗房接電話時，我

想到的是，該死，我必須走進光線中。

我待在暗房時不喜歡走進光線中，我喜歡黑暗的一致性，那使我覺得很安全。暗房是非常適

合人待的地方，是個子宮，我覺得在那裡面有我需要的一切，我的心靈、我的情緒、我的激情、

我的藥水、我的相紙、我的底片。還有我的方向。在暗房裡，我是完整的我。

我走入宜人的天氣裡接電話，是我女兒潔西卡打來的。

「我恐怕得告訴你一個壞消息，媽的腿變得很奇怪，好像麻痺了。昨天在家裡的花園發生的，

她好像出了什麼很糟糕的事。她不能走路，她已經去看醫生了。」

她聽起來很憂慮，我打回去時她說：「媽的手也變得很奇怪。」和女兒講完話後，我放下電

話，進入暗房。暗房成了我的替死鬼，那個暗房，那一天。我打開所有的燈，我倒掉所有的藥水，

我泡了一杯茶，在房子裡不停走來走去，想盡辦法不要把二和二加起來，也不要想到我在所有戰

爭中看到的腦傷。

拉蘭‧愛希頓與克
勞德，一九八七年

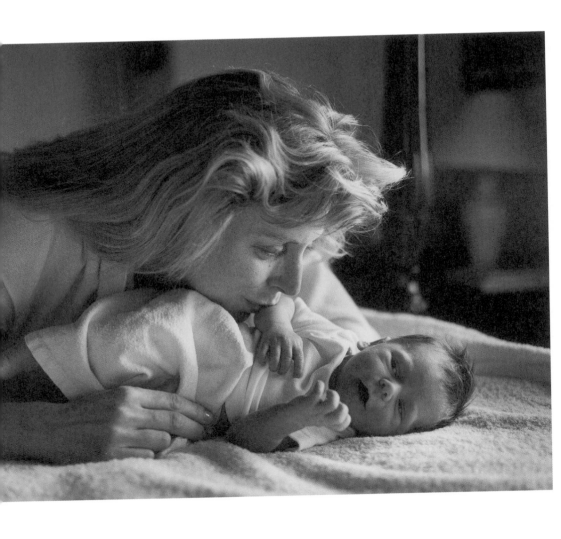

40 愛與死

克莉絲汀有個叫麥可的朋友照應著她，他受過良好教育，很具魅力。他打電話跟我說：「情況恐怕非常糟，我們去看過哈雷街的專家，他告訴克莉絲汀恐怕是腦瘤。她在診所裡崩潰了，我們直接把她送到巴茲。」

我開車到倫敦。拉蘭帶我到聖巴茲醫院，然後待在外面等。我看到一頭蓬鬆金髮的妻子坐在床邊。

我說：「我在這裡。」

她說：「麥可也會來，從劍橋回來。」

我們聊著天。她要我扶她到病房的一頭，我猛然發現她的腳癱了，二十年前和我結婚的美麗女孩一夜之間變成跛子。她拖著一腳走，還有一隻手也僵硬動不了，她其實已有一半的身體麻痺了。我美麗的克莉絲汀已經半身不遂。

我太過激動，不得不離開病房。我回到車裡，坐在拉蘭身邊，感到徹底麻木，幾乎沒法使喚

自己。

　　我和諮詢師討論。在這種情況下你無法聽進太多話。我得知病情可能會日漸惡化，也可能不會。診斷的結果可能很糟，但也有些治療方法成效驚人。他們已經確定那是腫瘤，若情況允許，他們會開刀切除，當然那是大手術。有很多事要做，需要許多測試，許多檢查，許多掃描……在在都需要時間。我們應該要設法過正常生活，我已經計畫要在九月帶著兒子亞歷山大到蘇門答臘，我問道：可以嗎，我們現在可以去嗎？

　　諮詢師說：「什麼事都說不準，我們也不知道確切的開刀日期，我一直都建議就照著計畫去做吧。」

　　我專注在這次旅行上，好穩定那股攫住我心智的亂流。我們還沒告訴亞歷山大他母親的病情有多嚴重，這是應她的要求。

　　我們惴惴不安地離開了倫敦。在前往蘇門答臘西方的孟塔威群島時，最後的航程是搭一艘看來最不適合航海的當地船隻越過一百公里海洋。當地人說別擔心，在那片海域裡，他們是全世界最棒的水手，我卻想起很多全世界最棒的水手都長眠海底了。

　　船開到一半，半夜兩點鐘時，我們碰上十級暴風。天空開始雷電交加，然後越來越糟。海水撲高，形成許多大峽谷，就像克莉絲汀和我們家現在的狀況。這些峽谷的規模既怪誕又陡峭。一道閃電打來，我往後看，看到一堵海水築成的高牆，大概有二十公尺高，我們這艘十二公尺長的船摔入巨浪谷底時顯得很矮小。我們被拋上拋下，甲板下的婦女和兒童不斷哭叫。我去找船長，發現他因為無勇又無謀，已經丟下工作躲了起來。他倒在甲板上，不是昏倒就是睡著了。我們跌

跌撞撞地爬到他身邊，叫醒他。暴風肆虐了一整晚，我開始相信自己把兒子帶來這裡送死。我虔誠地禱告。

到了早上我們才筋疲力竭地抵達群島，比預定時間晚了八小時，多少還活著。在風雨後的寧靜中，我兒子抓到一條巨魚，有小沙發椅那麼大。我告訴他讓他冒這種險我有多難受。他抬起頭來說：「我覺得很棒啊。」

彷彿有片灰色玻璃隔在我和我們旅途中所看到的景物之間，那些芙蓉花和蘭花、捕魚的部落民族，從眼前一一流過，像是蓋上玻璃的電影。有天早上我說：「真希望可以打通電話回家。」那位印尼導遊說了句話令我嚇一大跳：「你可以打電話，到孟塔威鎮上打。那裡有無線電轉接站，從孟塔威接到巴東，巴東再接到雅加達，雅加達再到倫敦。」

我們坐獨木舟到那座有無線電通訊的小港。過了三個半小時，在付了許多錢並不斷交涉後，他們說已經接通倫敦了，一時令人難以置信。我看到亞歷山大站在電話亭外面，看起來很害怕。我聽到拉蘭的聲音。

「她怎樣了？」我直接說出來。

「她很好。他們已做完手術，她會好起來的。」

我走出電話亭，我想擁抱我兒子。我說：「亞歷山大，她會好起來，你媽媽會好起來！」笑容在他臉上綻開，眼淚在他眼眶裡打轉。從那時起，我們就像兩隻微笑的黑猩猩。我們拿老鼠、海上風暴和一切當笑話講。

我們回到倫敦後直接趕到醫院，醫生在我們走到病房前把我攔下。

「你要先做好心理準備，有件事會嚇你一跳。」我當場臉色蒼白，他說：「不是，不是你想的那樣。只是她已不是你先前在這裡看到的樣子。」

她的腦部腫瘤花了八個小時切除。

我忐忑不安又緊張地走進去。我靠近她，首先看到的是……她額頭上有個像是襪子的東西，她頭髮全不見了。

片刻間我看到一位稍微駝背的老人，我再靠近些，她正在打瞌睡。當她張開眼睛時，我心想她看起來還是很美。我們輕聲談話。我們的兒子在那裡。我離開。

見過克莉絲汀後，我做了一些奇怪、發狂、於事無補的舉動。我在雪爾夫瑞吉斯百貨公司的假髮部門四周激動地走來走去，看著購物人群中的女人，看著她們的頭髮，想到為何這些女人能在這裡飛揚著頭髮，能走路又能笑，我怒火衝天。

我離開醫院時，醫生走到我面前說：「麥卡林先生，我能跟你談談嗎？」

醫生有些舉動很好笑，你需要知道的事，他們不會告訴你。他們不單刀直入，我很不習慣他們這種特質。他們總是旁敲側擊，不肯給你一個痛快。

我說：「我很樂意談談，到底怎麼回事？」

「不是好消息，我很抱歉。」

我的心都涼了：「你到底想跟我說什麼？」

他說：「我沒有想跟你說什麼，只是要告訴你不是好消息。」

安靜片刻後，我說：「我完全糊塗了，你說得不清不楚。拜託你，醫生，到底怎麼回事？」

他說：「呃，我們已切除了腫瘤。但是她體內的某個地方恐怕還有一顆狡猾的腫瘤，但我們找不到。我們已經幫她做過所有檢查。」

我發現我在這令人不知所措到難以面對的狀況中無助地掙扎。

我的信心開始隨著克莉絲汀死去。我發覺儘管你可以從早到晚不停拍照，但照片和真正的人性、真正的記憶、真正的感情沒什麼關係。我開始不停分析我的一生，我是誰，我幹了什麼好事。我一天二十四小時都在腦海裡分析著，但這種舉動不但無用、無望，對克莉絲汀也毫無幫助。我也不知道自己有多危險，我傷害自己也傷害了拉蘭，在不知不覺中，我已經成為兩人關係中的毒藥。我怨恨她，就像我怨恨牛津街那些女人，我怨恨她那麼健康，那麼受老天爺眷顧。克莉絲汀在死亡邊緣掙扎的那一年半期間，拉蘭必須對抗我的怨恨，對抗我那不成熟的舉動，直到她自己也開始怨恨這種待遇。爭執已經變成我們的家常便飯。

我到主教史托福鎮探望克莉絲汀。她服用一種稀釋血液的藥，即使在夏天，也總是覺得很冷。她戴假髮。她的頭髮一直沒能長出來。

片刻間，我覺得即使她已經無能為力，卻好像仍然在堅持，甚至是振奮精神，繼續盡量過正常生活。

但她發作的日子還是到了。她被緊急送到醫院，掃描後發現另一顆腫瘤。我陪著她和麥可，而諮詢師告訴她：「恐怕我得跟妳說，妳只剩下一小段時間。」

那消息就像致命的重擊，擊碎了她。她在診室裡倒下，還吐了出來。

我打電話給我在澳洲的長子保羅。之前我們心照不宣，不想讓病情太早太嚴酷地打擊孩子的生活，但現在已顧不了了。

還沒等我說出消息，他先說出他的近況：「爸，你們一定都要來這裡，我要結婚了。」

我必須告訴他真相：「如果你不馬上回來，可能就見不到你母親最後一面。」

他飛快趕回來。幾個月後，保羅還陪在他母親身邊。此時病情已經改變了克莉絲汀溫柔的性格，她性格大變，但還是勇敢地盡全力維持正常生活。她有一次跟我說：「你要努力做到，不要在孩子面前露出哀傷。」

保羅仍盡他全力在愛與死之間拼命調停。他的婚禮已不在新娘的澳洲家鄉舉行。他願意在母親有生之年竭盡所能給她最大的喜悅。他要在他母親能夠出席的地方舉行婚禮，也就是英格蘭。

但眾人都覺得，在主教史托福鎮結婚恐怕帶不出一絲喜氣。我兒子問我，婚禮可不可以在我們美麗的山默塞村裡舉行，似乎只剩這條路可走了。

我把這個最艱難的問題丟給拉蘭：我們可以把克莉絲汀帶來這裡嗎？我們可以在我們的家和花園裡舉行結婚茶會嗎？

拉蘭一臉悲傷，卻慷慨地回答：「當然可以。」她全力張羅帳棚，安排餐飲。那是她所遇過最艱難的狀況。

麥可帶克莉絲汀去買了一套新衣。她還在撐著，為這場婚禮硬挺下來。

婚禮前兩個星期，她又一次病倒。癌症啃噬著她，醫生說她無法撐過那趟旅途，也不能搬動她。我們慌慌張張地取消先前的計畫，又重新安排，最後決定在主教史托福鎮舉行一場小型婚禮，

眾人將聚在客廳裡參加茶會，好讓她能在兒子婚禮當天和兒子待在一起。

克莉絲汀一直活到婚禮當天早晨，但沒能看到兒子結婚。我們出發到教堂去之前，葬儀社的人接走了她。就在這可怕的時刻，我們決定繼續舉行婚禮，彷彿什麼事都沒發生，以尊崇她。

40 _ 愛與死

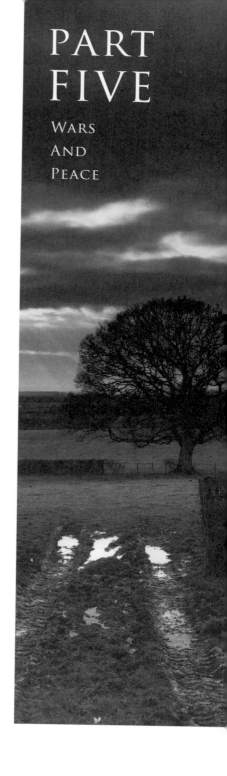

第五部 戰爭與和平

PART FIVE

WARS AND PEACE

U
J
B

NREASONABLE

EHAVIOUR

41 獨自與鬼魂為伴

有一陣子，我陷入了某種瘋狂狀態。不過，或許由於我和子女間有些實際問題需要我保持理智，因此我從未真正崩潰。克莉絲汀的葬禮結束後不久，保羅返回澳洲，但妹妹潔西卡和弟弟亞歷山大選擇到倫敦工作，我得把兩人在赫特福郡住的房子給賣掉，用這個收入在倫敦漢普斯岱買戶較大的公寓。另一個當務之急是修補我與拉蘭的關係。在克莉絲汀生病數月期間，我一直沒時間好好對待她。這件事我完全搞砸了。我想，當時那個混合著悲傷、愧疚和自省的我，不但相當難相處，或許還不近人情。無論如何，拉蘭都希望她在我們的關係中能有所謂「更多的空間」，而我的求婚，似乎只拉開了我們的距離。數月後，她提出分手。她再也不想待在山默塞，她說，她要帶著我們將滿兩歲的孩子克勞德搬到倫敦獨自生活。我覺得自己像是被巴士迎頭撞上。

這是我成年之後，第一次真正感到孤獨。即使我生命中有許多時間在海外奔波，但我始終知道我一回到家，就會有人用溫暖的臉龐和擁抱迎接我。但現在看來，我所有的只是一片空無。我被迫面對自我，感覺像所有神經都糾結在一起。當時的我極度脆弱，覺得自己無法融入任何人群，

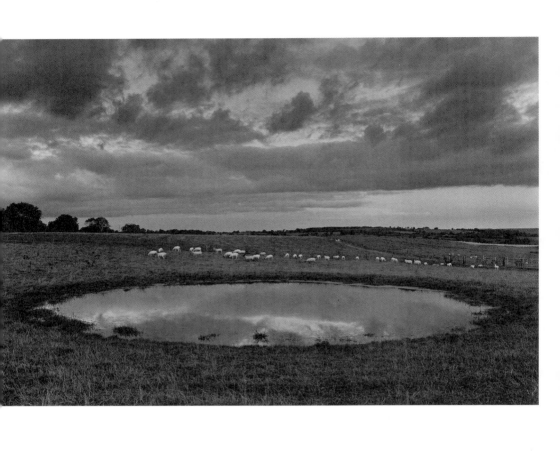

也有好長一段時間跟外界斷絕往來。

我後來才知道，當時倫敦的報社老戰友都用「隱士」來形容我。某種程度上，他們是對的，但這不是事情的全貌。這段全然孤獨的時間，終究還是有些附帶的好處。

我花了無數時間待在暗房，整理我那六萬多張底片和五千多張照片。在那裡，我覺得很安全。我通常聽著巴哈和貝多芬，古典樂的旋律令人平靜。然而，整理檔案櫃總帶著風險，我會撞見鬼魂。他們有時會就這麼突然出現。我看著他們，彷彿看著《西線無戰事》一書中在薄霧中行軍的人們。我認識的亡者會從霧中現身，走到我身邊。我的朋友和同事，尼克‧托馬林，大衛‧布倫迪，大衛‧荷頓和吉勒‧卡宏，還有那個脆弱的比夫拉白化症男孩。那些我熟知且永遠無法忘記的毀滅、荒蕪與死亡的景致。在那樣的時刻，我無法不渴望在我的檔案中看到更多令人愉快的畫面，或至少能減輕恐懼。

長久以來，我對自己身上的戰地記者標籤始終感到不安，這似乎意味著我藉由他人的苦痛得到幾乎是獨家的利益。我知道我可以發出另一種聲音，而此時我明白，現在我有機會證明這一點，而且幾乎不用踏出家門。

我做的第一件事是擴建房子後方的老廁所，只需要一些建材，就可以把這空間變成近乎完美的工作室，在裡面研究靜物。工作室也離灌木叢很近，我隨手就可以取得材料。

然而，我最想鑽研的其實是風景攝影。在過去，我把風景攝影視為怡情的嗜好，讓我偶而從日常任務中脫身，輕鬆一下。但現在，我非常想把我在戰地工作的精力和紀律全投入這個主題。

水塘，山默塞，一九八八年

我下定決心，我的風景照絕不帶有任何唯心濫情的情調。所有照片幾乎都在冬天拍攝，樹木凋零如骨骸，簇擁的雲朵則是壯闊的華格納歌劇。

我總是謹慎選擇拍攝地點，在破曉前早早出門，像鷺鷥般耐心等待合適的光線和雲朵組合。整體來說，天氣越陰沉越適合拍攝。即使在似乎一無所獲的日子，我都享受這個過程。某天清晨，我在堤防邊站著，有隻水獺叼著一尾鰻魚跳上岸，在轉身離開前對我露出頑皮的表情。我那一整天都沒有拍到滿意的照片，但也覺得是很不錯的一天。能自由而孤獨地置身在一望無際的風景中，真的是一種治療，甚至可能是靈性的經驗。

人們告訴我，在接連面對克莉絲汀去世及與拉蘭分手的雙重打擊後，我應該向精神科醫師求助。但我深信，英國的自然風景是更好的治療師。而讓我更開心的是，我似乎也找到了這些非戰地照片的知音。一家名為強納森‧開普的出版社喜歡我的風景攝影和靜物練習，為我出版了一本攝影集，書名《蒼穹》。小說家約翰‧符傲思則為這本書寫了序，訴說他在風景攝影中看見戰地經驗在我心中留下的「傷疤」，這完全有可能，或者說是無可避免。這些照片也因此獨樹一格。

隨後，強納森‧開普詢問我是否願意面對過去的傷痛，動筆寫下自傳。在寫作的過程中，我自然滿腦子都是過去的戰爭歲月。隱居生活逐漸離我遠去，我開始經常往返倫敦，接一些廣告拍攝案，也見見老同事，喚回記憶，釐清時間、地點，以及關鍵事件。撰寫自傳也是一種治療，讓我做了件急需進行的事：重新梳理過去在戰地的生活，並如我當時所想，在圍起的盒子上加鎖密封。讀者可以看出，那些日子早已離我遠去。

這本書的最初版本完成後（於一九九一年出版），我在巴特坎伯村的家中坐著，有一搭沒一

352

第五部　戰爭與和平

搭地想著自己的下一步要做什麼。電話鈴聲就在這時候響起，另一端的聲音說著：「喔，唐，我是查理，查理‧葛拉斯。我在想，你會想再次踏上戰場嗎？」

所有人之中，我最想共赴戰場的夥伴（意思是，如果我要上戰場的話），就是查理‧葛拉斯。他那時是紐約ABC新聞網的中東特派員，正因這份工作而意興風發。他太太是英國人，因此有許多時間待在倫敦。自從我們一起騎著駱駝跌跌撞撞地橫越厄利垂亞沙漠後，就建立了堅固的英美友誼。他邀請我去的戰場，也就是伊拉克庫德族反抗國家獨裁者海珊的戰爭，聽起來似乎難以抵抗。

一九二○年代奧圖曼土耳其帝國瓦解之後，庫德族成了國際勢力分贓的輸家，而我也一如多數報界人士，受庫德族強烈吸引。庫德族在失去家園之後四分五裂，被迫成為土耳其、伊朗和伊拉克的公民，其中又以伊拉克為大宗。一九八八年，伊拉克海珊政權以毒氣攻擊哈拉卡賈市，屠殺了五千個庫德族人，此舉成了一連串激烈起義與鎮壓的起點。但在一九九一年三月，情勢有了重大改變。美軍擋下海珊入侵科威特的軍事行動，伊拉克部隊敗得潰不成軍。伊拉克士兵敗退逃向巴斯拉市，而據一個美國飛官形容，他們轟炸這些士兵的經歷就像「獵火雞」。美國總統布希高聲疾呼伊拉克少數民族一同起身對抗海珊，被稱為「帕西莫加」（Peshmerga，意思是「敢亡軍」）的庫德族戰士應聲攻下伊拉克北邊的大多數城鎮，甚至有傳言這些反抗軍已進逼最耀眼的城市：盛產石油的基爾庫克。

我無法不受這樣的戰爭吸引。我克制不住自己，但我在電話中對查理說：「我已經不在報社工作，沒有發表管道，沒有人支援我。我不能在沒有支援的情況下出發。」我端出無法前往的理

由，最後一次有氣無力地推辭，但查理有備而來，他告訴我：「試試《獨立報》。」

當時，《獨立報》的雜誌部門主編是亞歷山大・錢斯勒。眾所周知，那些對梅鐸和安德魯・尼爾反感的《週日泰晤士報》記者紛紛出走後，伸出雙手迎向這些高手的，正是錢斯勒。事實上，錢斯勒最喜愛的作家之一，赫赫有名的莫瑞・塞爾，正是之前和我共赴越南和中東採訪的《週日泰晤士報》同事。我和錢斯勒的辦公室簡短講了幾句電話，確認我可以代表報社報導這場戰爭。

有了必要的後盾，我再也沒有藉口推託，得出發了。

查理和我在大馬士革碰頭，一起跨過邊境進入北伊拉克，過程稱得上輕鬆。我們首先抵達霍克市，在這裡，誰掌權很明顯，我們看到一百名左右灰頭土臉的伊拉克士兵被庫德族士兵關了起來，看起來不像有望獲得戰俘應有的待遇。我們覺得他們很有可能被殺，但最後決定不要待在那裡眼睜睜見證他們的命運。基爾庫克才是我們的首要目標。

我們確實繞了點路，但只是為了去看附近一度被伊拉克占領的某座醫院。這裡有許多傷患是帕西莫加戰士。其中一間病房塞滿了兒童，其中一些人身上的傷是被伊拉克直升機丟下的桶裝炸彈給炸出來的，這種間接傷害最讓人難受。

看見這些燒傷或受傷的孩童，我想起自己遠離戰爭的這二年過得多麼放鬆。看來，雖然美國成功禁止海珊使用定翼機，但卻也無法阻止他用直升機發射致命武器。

我們抵達基爾庫克的時機堪稱完美：庫德族恰好就是在那個清晨攻入這座城市，我也因此得以在火車站拍到一場驚人的戰役，還拍攝了一些伊拉克士兵敗逃留下的物件，包括殘破的車輛、破損的武器和設備，最怪的是被丟棄的制服。當然，我也拍攝了庫德族人忘形狂歡的許多畫面。

我們聽見其中一名戰士說：「我們願意為這些石油灑熱血，那是我們的石油。」他們真心相信自己必定會成功，庫德族獨立指日可待。

當天晚上，查理和我站在旅館高高的陽台上，觀看基爾庫克城在庫德族占領下的奇蹟時刻。

接著，槍聲大作，數千發曳光彈接連射出，這些發光金屬構成的龐大空中戰隊像進逼的死神，世上沒有比這更清楚的宣示：伊拉克部隊還未走遠。查理轉頭對我說：「該走了。」

那一晚，我們開著車向北前往艾比爾，這才發現原來伊拉克不止轟炸基爾庫克，更試圖展開鉗形攻勢，從兩側包抄，奮力封鎖基爾庫克的所有聯外道路。我們猜，目的是阻止我們這類可能會搭飛機的人。我們勉強躲過軍隊包夾，抵達相對安全的艾比爾。

隔天，伊拉克部隊奪回基爾庫克。帕西莫加戰士「解放」這座城市的時間，只比二十四小時多一點。

我們後來才知道，我們在基爾庫克結交的三個年輕記者已經被伊拉克士兵逮捕，一個當場遭射殺，另外兩人被罩住眼睛帶往巴格達，被狠狠揍了一頓才釋放。

鉗形攻勢包夾了基爾庫克—艾比爾的部分公路，戰火正烈。我加入一群庫德族戰士，和大約三十個同伴躲入伊拉克部隊撤守的坦克掩體內。槍聲平息後，我沿著公路走了幾百公尺去和另一個戰士聊天，還沒聊完，一顆砲彈直接命中掩體，當場炸死四個士兵。

很明顯，查理和我現在要報導的是一個截然不同的故事了，反抗軍的興起有多快，壓制反撲的勢頭就有多猛。南方的什葉派叛軍幾乎平定了，海珊得以把更多部隊往北送。他的部隊或許打不贏美軍，但還是能輕而易舉地屠殺大量庫德族人。同時，布希總統雖然最早敲起反抗的戰鼓，

41 _ 獨自與鬼魂為伴

卻毫無伸出援手的跡象。庫德族人再次孤軍作戰。

伊拉克認定西方勢力會袖手旁觀，派軍火速奪回大量庫德族領土。情勢不同了，我和查理從艾比爾出發，短暫造訪幾座仍由庫德族掌控的村莊和小鎮，但我們再清楚也不過，身邊的情勢越來越糟。我們聽說伊拉克士兵占領了稍早我們拜訪過的醫院，而他們慶祝勝利的方式是把所有受傷的士兵押到醫院屋頂，往下丟到柏油路上。你絕對不會想要被伊拉克部隊抓到，特別是他們還鐵了心要報復。

諷刺的是，雖然我們站在庫德族這一邊，但我們最接近死神的一次經驗，也是拜他們之賜。那時查理、我，還有一個黎巴嫩的聲音工程師卡薩‧德爾加姆正在喀拉罕吉爾小鎮的近郊處理日常事務，我們都覺得應該沒什麼問題，卻被一群武裝庫德族人攔下，拳腳相向逮捕了我們。原來他們把我們誤認為伊朗人民聖戰者組織的成員。這個反對組織在伊朗革命中戰敗，之後就移師伊拉克，受海珊的保護。看起來，這個組織的非正規軍基於對海珊的忠誠，已在幾個小時前封鎖鎮中心。當地的庫德族正伺機報復，因此把我們扣留了下來。

有一度，我們看起來真的就要被處決了，但圍觀的群眾中有一人跳了出來，說他幾天前在基爾庫克的戰場上看過查理，那時的查理就是個記者，正在採訪戰爭。這人的調解救了我們三人的小命。這場令人心驚膽戰的事件最後以全場握手告終。

在伊拉克部隊推進之際，當地大部分人民也開始向北移動，跨過土耳其邊界。在我們折返艾比爾的路上，無數人與我們擦肩而過。查理說：「事情看來不太妙。連帕西莫加戰士的領袖都溜了。看，他們正把地圖塞進後車廂。」

我們決定，和大家一起離開的時候到了，同時要遠遠避開主要道路——海珊的直升機戰隊正用桶裝炸彈猛烈轟炸這些路。進入土耳其前的最後一段路，我們得步行翻越一座座山頭，我的相機袋垂在堅忍的騾子兩側，喀啦喀啦作響。

回到英國後，《獨立報》的雜誌給足了我們面子，以六頁版面刊登我的照片和查理的文字，斗大的標題寫著「大背叛者」。查理這樣寫著：「他們（庫德族人）歡迎我們，彷彿這裡從未有外人造訪。他們把我們視為西方支援的象徵，他們相信，會有西方勢力前來解救他們的苦難。當我們離開時……他們詛咒我們，外界一次次打破向他們許下的所有諾言，而我們，正代表外界的最後一次背叛。」

我回到家時，聽到一個天大的好消息，那就是羅傑·庫伯，這個當年和我一起派駐阿富汗和伊朗、總是帶給我無窮快樂的夥伴，在伊朗可怕的依凡監獄待了五年三個月又二十五天之後，終於重獲自由。當年何梅尼政權以荒謬的間諜罪起訴他，並在審判結束很久之後才告訴他，他被判「死刑外加十年徒刑」。他問：「哪一個先？」在知道是先入獄十年再處以吊刑之後，他回答：「謝謝，拜託你們務必不要搞錯順序。」

羅傑在監獄並不好過，即使如此，他仍保有一貫的幽默感，成為獄中的明星，和獄卒及其他犯人交好。他說：「任何人只要上過英國的寄宿學校，就可以在伊朗監獄中好好活下來。」之後他也將撰寫妙趣橫生的回憶錄，當然，書名就叫「死刑外加十年徒刑」。

高飛與沉寂

我從活死人狀態慢慢甦醒後，就想把我的老路華換成幾乎一樣破爛的捷豹 XJ。這部車屬於另一種品系：線條漂亮、底盤低。我把剛入手的車子停在家門口時，優雅端莊的鄰居，同時也是地方法官的卡蜜拉·卡特和我打了聲招呼，用一口字正腔圓、無懈可擊的音調說：「你換了部妹車啦。」

我從沒在法庭聽她說話過，但我想她應該是非常好的法官。她說得沒錯，我開始想要重拾生命中的一些樂趣，做點輕浮無聊的事，甚至談點戀愛，但不是太認真的那種。我不是在尋找拉蘭的替代品，她已經離開我，和另外一個攝影家泰瑞·歐尼爾同居，之後也嫁給了他。我現在更寧願獨居，不但對發展另一段極度親密的關係興趣缺缺，事實上，還很畏懼。

有相當長一段時間，我和羅麗塔·史考特的感情對我來說再理想也不過。羅麗塔住在布魯姆斯伯里，是拉蘭旗下的模特兒，絕佳的伴侶，歲數只有我的一半。她長得非常漂亮動人，一頭烏黑及腰的秀髮，在街上無疑能惹人頻頻回頭。

我們會在我到倫敦拍攝廣告案時碰頭，而其中最優渥的案子莫過於倫敦警察廳。她也經常來

山默塞和我共度週末。我們沒做什麼太驚人的事，但有無數開心的小冒險，有時是和克勞德一起。

我會去拉蘭的新家，從保母手上把他接走，也把他送回給保母，拉蘭從沒下樓和我們打招呼。基

本上，羅麗塔和我就只是隨意晃晃，做著極為日常的事。不過我們也一起到印度旅行，那是我最

熱愛拍攝的國家。

某天晚上，我開車載著她在倫敦西區逛，我想，我在她心中的地位就是在那時候攀上高峰。在

我當時不小心逆向開進了單行道，一個警察把我攔下來，說我沒注意到「禁止進入」的標示。在

他開我罰單的時候，我跟他求情，當然沒有用。我說：「這有點諷刺，我正在幫倫敦警察廳拍廣

告，而你給了我一張罰單。」

警察突然興致勃勃，對我說：「那個關於種族偏見的廣告是你拍的？嗯，那個白人警察看起

來像是正在追一個黑人，但最後你會發現，那個黑人也是警察，只是穿著便衣。所以，這只是兩

個警察在一起追犯人，跟種族無關。這是個好廣告。」我跟他招認這廣告確實是我的作品，然後，

警察把他的筆記本闔上，要我們離開，沒開罰單，還很友善地說：「算了，你們兩個離開吧。」

儘管有這樣的開心時刻，一切還是會結束。人與人的關係需要前進，我們兩人在這段關係中

幾乎一樣笨手笨腳，總是很快樂，但也不怎麼用心。我們好聚好散，羅麗塔開始另外找伴，或許

是年齡更相配的人，而我也重回中年的心境。比起當時，我現在也許更感激這段戀愛插曲，因為

那時我完全不知道還有一場考驗正迎面而來。

南法的小鎮亞爾每年都舉辦攝影節，在全世界業餘攝影和專業攝影兩個領域都一直很受好

評。一九九二年，我受邀參加。當年攝影節的主題是我的一場回顧展，主要是戰地攝影。展覽開幕時，大量觀眾湧入，我恰好注意到一位高眺的金髮美女，臉上帶著傲氣。一會兒，我的經紀人馬克‧喬治走過來告訴我：「那邊有個美麗的女士，她是美國人，我聽到她說：『我一定要認識拍下這些照片的人。』」我當時的回應真的很沙文，我說：「是嗎？如果她是我想的那個人，那她運氣不錯。」

我們的確碰面了，而她也正是我注意到的那位女士，名字是瑪麗蓮‧布列喬斯。她不止外貌出眾，在專業攝影上的豐功偉業更是不勝枚舉。她在取得了羅徹斯特理工學院的攝影與考古學位之後，得到古根漢獎金的資助，到墨西哥尤卡坦州拍攝瑪雅古廟。之後她成為美國首屈一指的考古遺址航空攝影家，從低空飛行的飛機上（其中一架是她的）伸出身子，搖搖晃晃地完成拍攝。她以令人心驚膽跳、逼近「零速」的速度，飛越這些神聖不朽的遺址上空。這些遺址都位在國家保護區，每一座都需要取得許可才能拍攝，包括祕魯、墨西哥、法國、希臘、土耳其、澳洲和奈米比亞。她的作品曾經在兩百間以上的美術館和藝廊展出。有則展覽的藝評說，她的作品「證明了藝術性、高超技術和堅毅韌性的結合」。

如果要列出她更完整的履歷，也許可以加上一條：她在少女時期曾是兔女郎，之後為了保持身分，每天清晨都慢跑十八公里。

所以，她美麗、強悍、勇敢、四海為家，還和我一樣沉迷於攝影。有女如此，夫復何求？

我們幾乎是馬上就互相欣賞。

一場熱戀隨即展開。我們立刻一起飛到波札那的奧卡萬戈三角洲，瑪麗蓮把身體吊到西司納

一七二的機門外，練習拍攝下方的象群。我們志得意滿，而數個月後當我獲頒一九九三年大英帝國動章時，人們告訴我，這是英國攝影記者曾經獲得的最高榮譽，那一刻我們更是躊躇滿志。雖然如此，我們的關係還是到了一個階段，得衡量究竟是要維持這樣激烈的、滿足自我的情感，或投入更長久的關係。

那時，我正準備前往塞維亞和瑪麗蓮會合（她要在那裡進行空拍計畫），在路上發生了一件趣事。

我從巴特坎伯開車前往希斯洛機場，看到有位女士躺在路上，手上抓著兩匹馬的韁繩，滿臉痛苦。她在帶著馬外出練習時摔下馬背，跌斷了腿。我把她搬到路邊，盡量安慰她，告訴她，我正在趕飛機，但我會盡所能找人幫她。我敲了鄰居的門，向鄰居求助。那位鄰居答應打電話找救護車，並催我快去趕飛機。

我趕上飛機，在塞維亞和瑪麗蓮碰了面，相處愉快。我們的關係看起來確實很持久。我回到巴特坎伯時，看到那位跌落馬背的女士寄來了一封信，上面寫道：「那天你的表現真紳士，我永遠無法回報你……」我回信道：「如果我是合格的紳士，我應該要留在路邊陪妳，而不是去趕飛機。」在那之後幾年，我經常回想那天，要是我幸運錯過了那班飛機，我和瑪麗蓮的關係或許就會走不下去，如此一來，我們兩人也可以免掉許多痛苦。我真應該要好好當「合格的紳士」。

我和瑪麗蓮於一九九五年十月十四日在巴特坎伯結婚，伴郎是馬克‧山德。一九八〇年代，我和他一起到印尼的主要部落冒險，結下親密的友誼。他事後寫了一本古怪但迷人的遊記，名為《陰謀》。當然，之後他有一個更知名的身分：卡蜜拉‧帕克‧鮑爾斯的兄長，而卡蜜拉那時正

361

是查爾斯王子的女友，現在則是他的夫人。

那是瑪麗蓮的第三次婚姻，而如果我把我與拉蘭的法律協議算上的話，瑪麗蓮也是我第三任妻子。她四十四歲，而我剛年過六十，我們的年紀都夠大，夠世故了，知道兩人間有個很大的問題有待解決：確認我們可以做怎樣的伴侶。

瑪麗蓮住在紐約上州，一座彷彿坐落在諾曼‧洛克威爾畫中的永生小鎮：僅有的一條主街、小小的白色教堂、整齊的小房子外飄揚著美國國旗、平整的籬笆、井然有序的花園。夠美好了，但不是我覺得安適的風景。沒多久，我們都明白了，巴特坎伯也不是瑪麗蓮覺得安適的風景。我向她求婚，是希望能刺激我們去做一些事，好終結我們為了和對方相聚而在大西洋兩岸沒完沒了的奔波。但事實上，結果卻更糟。

基本上，瑪麗蓮的想法是，我們夫妻相聚最理想的方法是我賣掉巴特坎伯的房子，和她一起住在美國。但我一點也不想離開山默塞，也不想和孩子相隔五千公里，自然希望她搬過來，而不是我過去。

這個問題只有在瑪麗蓮和我一起旅行的時刻會被暫時擺在一旁。我們的確花了不少時間旅行，波札那、峇里島、印度和柬埔寨。但不是所有旅行都是浪漫的中場休息。舉例來說，在柬埔寨，我就偷溜去參加 S−21 集中營的攝影團，S−21 位在金邊，是學校改建成的集中營，也是紅色高棉時期最惡名昭彰的刑求與處決場所。

這些遠遊無疑舒緩了我們的緊張關係。然而，這是一種昂貴的舒壓，更重要的是，這種舒壓都要再加上跨大西洋的飛行，即便對我們這兩個旅行老手來說，還是太累了。旅行讓我們暫時不

面對問題，卻無法解決問題。

兩個意志堅定但身體疲憊的人在跟棘手問題纏鬥時，脾氣不會太好，我們兩人即將證明這一點。同居的問題似乎找不出解決之道，我們變得易怒，爭吵也越演越烈。由於我家裡就稱得上烽火連天，因此可以說，我在那段時間並沒有遠離戰場。當時的狀況有其可笑的一面，但也許要在事後回想才更容易理解這一層。

我們之間的某場激烈爭吵最後升級成砸客廳競賽，檯燈、骨董餐盤、任何手邊可以砸碎的東西都砸了。這次事件的高潮是我把瑪麗蓮的所有相機從樓上窗戶丟到樓下。我當時覺得這麼做似乎很不錯，到頭來卻花了我五千英鎊重新購置器材。

在瑪麗蓮位於上州的家中，我們不會那麼毫不遮掩地大吵大鬧，但氣氛也好不到哪裡。當洛克威爾的永生田園變得冷冰冰、不友好的時候，我會一氣之下跳上灰狗巴士，坐車到紐約市，住進暖和舒適的格雷莫西公園旅館。

我們這樣可笑地努力維持婚姻，前後不到三年，之後又花上數年時間離婚。在千禧年之初，我的攝影沒有進展。我的精力耗盡，沒辦法全神貫注，也就無法完成任何原創作品。我設法出版了一本書，《與幽靈共眠》，幾年後用同樣的名字在倫敦巴比肯藝廊辦了一場展覽。但這些作品都在很多年前就完成了，內容其實沒有什麼原創性。

我再度完全與世隔絕，大為欣慰地重新發掘隱居生活。

就工作而言，在瑪麗蓮時期，我並沒有完成任何有價值的作品。我的

我繼續接廣告案。事實上，我得接這些工作才能在大西洋兩端飛來飛去，但我從不認為這些

工作有多重要。一切都只是為了錢。而且，如果我不堅守立場，不拒絕宣揚任何帶點軍國主義或戰爭色彩的東西，還可以賺進更多的錢。所以，當五角大廈拿著六位數美金向我招手，想委託我拍攝美國軍方的募兵廣告時，我也只能拒絕這空前慷慨的提議。

瑪麗蓮這段時間的創作就遠比我出色多了。我們在一起的時候，她最傑出的成就之一是完成了埃及金字塔的空拍計畫。這段期間，也正好是埃及官方對領空權最偏執多疑的時候，任何不明飛行物體，他們都懷疑是以色列在刺探埃及軍情。但瑪麗蓮以她的魅力與膽識在埃及官僚中殺出了一條路，取得必要許可，拍出《埃及：俯視古物》這本極其出色的書。除了她之外，我不認為有任何人能完成這件事。

而在二十世紀的尾聲，我滿足地獨力整理我的印度檔案，挑出最棒的相片和負片。在多次造訪之後，我認為印度是全世界在視覺上最令人激動的國家，一開始是和艾瑞克・紐比同行，之後的旅伴當然就是瑪麗蓮。這些照片也集結成書了，書名《印度》。

43 | 非洲愛滋

千禧年對我來說具有特別的意義，主要的原因是，從那一年起，我可以開始領老人年金了。

我與瑪麗蓮即將離婚，那應該會花上不少錢，任何收入都不無小補。

對我而言，離婚協議的重點是我能完全保有鍾愛的山默塞住所及周遭十公頃的土地。我或許變得一貧如洗了，但我住得跟以往一樣舒適。不需要處置住處，只要接一些價格合宜的工作或案子，讓我能保有我的產業，居家環境也維持一貫的模樣。我可以繼續從檔案櫃中搾出更多旅遊或戰爭的攝影集，但我覺得有必要做一些促使我四處走走的事。我最不想做的，就是茫茫然度過老年生活。

拍攝戰爭是不可能的。的確，在回想九〇年代時我的心有些抽痛，始終覺得自己應該要參與波士尼亞和車臣的戰爭。但這些感受很快就平息了，我也有些自豪自己不再對戰爭上癮。所以，我要做些什麼？這個問題讓我念念不忘，但始終沒有結果。然而，在二〇〇一年初，我意外接到「基督援助協會」的電話，聽到對方那更令人意外的邀約時，我終於找到確定答案了。協會問我

是否願意協助該會推動愛滋預防計畫？

協會已經規畫好為期兩個月的拍攝任務，地點是非洲三個感染最嚴重的國家：尚比亞、波札那和南非。我想都沒想就答應了。當然，我和大多數人一樣憂慮愛滋病的擴散，但我也得承認，最吸引我的是這個工作必須投入的心血和精力。同時我也以為，或許我的攝影可以在這個領域有所貢獻，喚起一些公眾意識和關注。這是我在戰地攝影上未能達到的，我確實未能阻止戰爭蔓延。

從愛滋開始傳染以來，已有約兩千兩百萬人死於這個疾病，患者大都在第三世界，又以非洲最為嚴重。據統計，世上約有三千六百萬成人與兒童感染 HIV 病毒，其中有二千五百萬人位於非洲。這樣驚人的數字幾乎可以視為種族滅絕。而基督援助協會認為西方世界對這個危機的回應，是完全不及格的。

這是殘酷的工作。雖然我不斷出入貧困家庭（有些甚至一貧如洗，所謂的家，常常就是簡陋的棚屋），受到溫暖的接待，但在人們踏入愛滋病末期只剩最後一口氣時拿出相機拍攝卻是另一回事。有時我甚至認為，我目睹的貧窮所帶來的折磨其實跟愛滋病一樣嚴重。

即使在尚比亞的恩多拉這座盛極一時的銅礦小鎮，貧窮的氣息還是揮之不去。國際市場的金屬礦需求崩落之後，上千名工人遭資遣。政府雖然試著說服這些外來移工回到自己的村落，卻徒勞無功。恩多拉擁擠的黑人區恩科瓦扎住著最多外來移工，據說有三分之一的居民是 HIV 帶原者。即便我有當地志工陪伴，也有基督援助協會朱蒂斯．莫比（她奉派報導此行）的協助，造訪這一區都還是在挑戰自我控制的極限。我在那裡遇見一個年輕母親，因為愛滋的關係極為「消瘦」，骨盆整個向右突出。我大可為她拍攝獨照，但最後為她和她的兩個幼兒拍攝合照。我想傳

遞的訊息是愛滋不止是個人悲劇，更會毀了整個家庭。

許多人，或許說多數人，不願做愛滋篩檢。其中一個原因是這個疾病帶著強烈的恥辱印記，但似乎還有另一個原因：人們以為既然愛滋病患者得不到多少或完全得不到醫治和照顧，又何苦做篩檢。另一種相似的宿命論態度也滲入了不安全性行為之中。一個恩多拉的婦女帶原者用認命的語氣告訴我，她認為自己的病是受丈夫傳染，因為他總是「四處走動」，在當地，該詞暗指出軌。

事實上，只有少數女性在這件事情上有所選擇。她們主要的憂慮是今天能否為子女買到充足的食物，而不是去想著不安全性行為在日後可能釀成的後果。貧窮和疾病的確互為臂膀，是最自然的同盟。

儘管這次的任務很清楚，就是要協助愛滋病患，但還是不能保證我們會得到政府當局的協助。我在銅帶省另一座小鎮的醫院拍攝了一些照片後，當地的衛生局官員就造訪了我的飯店。我原先並不知情，但看來應該是有個高官的姪子正在那間病院接受愛滋治療，不希望這件事情公開。那個官員相當有禮、但很堅持地告訴我，我的拍攝是未經允許的，必須立刻繳出所有底片。

幸運的是，我們是在朱蒂斯‧莫比的旅館房間碰面，底片不在我身邊。我告訴那個官員，我會回房間，把所有底片帶給他。然後我回到房間，找了二十卷未曝光的底片，把每一卷的最後一段底片拉出來，看起來就像曝過光了，並把拍好的底片藏在窗簾後面。我回到朱蒂斯的房間，把這二十卷未曝光的底片交給官員，再裝出一副心痛不捨的樣子。他在向我致謝之後離開，並建議我與朱蒂斯去對街當地的小酒吧玩一玩。

看來我的小伎倆奏效了，連朱蒂斯都在官員離開後憐憫地看著我，說她十分惋惜我辛苦工作

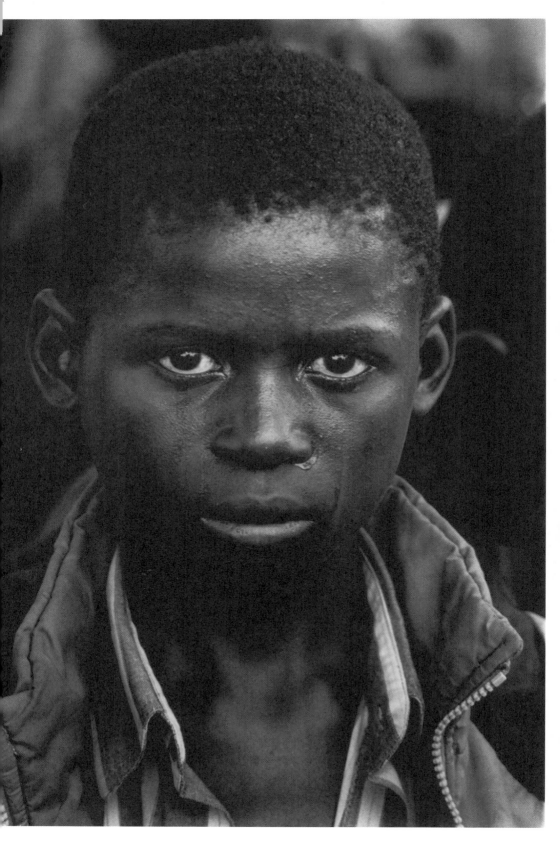

的成果就這麼報銷了。我告訴她沒有必要憂慮。

這是我過去在戰地學會的把戲，但我也心知肚明，

在我從盧薩卡機場離境前，他們又搜索了我們下榻的旅館，希望能找到那批惹是生非的底片。他

們當然無功而返了，我早就把曝光過的底片用航空寄給倫敦的朋友，還交代他，務必幫我和基督

援助協會好好保管。

有了尚比亞的經驗後，我原本以為在南非拍攝的問題會更大。首先，我並不熟悉南非。我從

沒去過南非，並不是我不想去，而是南非政府始終拒絕核發我的簽證，尤其是在種族隔離那幾年。

再來則是南非總統塔博‧姆貝基的態度，他對愛滋議題的公開聲明看來很左右搖擺，時而堅決否

認，時而視之為西方試圖顛覆南非的陰謀。結果我非常意外，原來南非是這麼友好，特別是在鄉

間，配合和協助一直源源不絕。

回頭審視整趟旅程，我只有一個遺憾。我在盧薩卡外的小鎮拍照時，遇見一個病重的婦女，

她妹妹只能在最惡劣的環境中照料她。我知道我剛造訪過的當地安寧醫院還有空房，建議把她送

過去。但她們無力負擔車資。我攔下一個開四輪傳動接駁巴士的司機，說服他開到門口接這對姊

妹。然後，我回過頭看，妹妹正把姊姊揹在身上朝我走來，就像過去史密斯菲爾德食品工廠搬運

工抬著牲口的畫面，那絕對會是極其驚人的照片，一張真正具有代表性的照片，可能會是我最傑

出的作品之一。但我只是把相機放下，點好鈔票給司機，錯過了拍攝時機。

我原本認為基督援助協會將會用我寄回國的照片做更多事。照片確實有好好展出，首先在白

教堂藝廊，接著又在許多藝廊巡迴。但我始終不認為傳統藝廊是適合的宣傳場地。這些照片不該

十六歲少年，父親
剛因愛滋過世，尚
比亞，二〇〇四年

被視為藝術，我拍攝時，念茲在茲的是直接的溝通效果和衝擊。我想用這些影像去撞擊觀者的良知。

在我而言，更理想的展出方式是在維多利亞或滑鐵盧車站特製一處巨大的展示空間，讓成千上萬的通勤者無法忽視這些畫面。但基督援助協會確實堅持不放棄反愛滋計畫，非常值得讚揚。

兩年後，她們又邀我回這三個國家，為反愛滋的進展提供影像證據。

我發現改變並不大。不過當然，那時抗反轉錄病毒療法還不普及。另外一方面，也有大量證據證明了國際社會確實更認真看待基督援助協會的計畫，我二〇〇四年拍攝的這批照片並不是在東倫敦什麼隱密的畫廊首次亮相，而是在世上最令人夢寐以求的展覽空間，每個月有超過六萬人經過的場地：紐約聯合國總部大廈的大廳。開幕式還發生了一件讓我難以忘懷的事。在我等待典禮開始時，一個身材矮小但外貌出眾的男子走向我，說：「來吧，唐，握著我的手。」我就這樣和他攜手走上講台，這個男子正是當時的聯合國祕書長安南。

我想我遺漏了一些自己的故事。在兩次非洲南方的愛滋之旅間，我的生活又發生了許多事。

我再婚了，也再次成為父親，還打破不再上戰場的鄭重誓言。我很高興自己可以說，茫茫然的老年生活已不再是我要優先擔心的事。

在查理·葛拉斯的五十歲生日宴會上，馬克·山德介紹我認識一位女士，她後來成為我的太太。因此在一開始，我就知道我和她有共同的交友圈。她的名字是凱薩琳·費爾維勒，《哈波時尚》的旅遊主編。我們主要在聊她的工作，還有我是否要為她的雜誌拍些照片。然而，我無法克

制地注意到她是非常迷人的女性，這與工作無關。她走開時，我也注意到她穿著我痛恨的魚網襪。

還好，我後來克服了這個難關。

我們的約會偏向文化路線，包含去西區聽古典樂，但進展迅速。我慢慢知道凱薩琳出身顯赫，父親派翠克・費爾維勒爵士才剛從外交部退休，曾經擔任英國駐羅馬大使，這也說明了凱薩琳的工作資歷為什麼有梵諦岡電台這一條。母親瑪麗亞有俄羅斯和希臘血統，能說多種語言，在布魯塞爾工作時能翻譯七種語言。凱薩琳自己則精通法文和義大利文。

雖說我早已擺脫童年芬士貝里公園區的自卑情結（那毀了我大半個青年期），但對連英文都說不太好的我來說，要踏入這麼一個學識比我過去所可能學到的都還要廣博的世界，我還是感到緊張。

我很快就確定我對凱薩琳的感情，但無法確定她父母可能會怎麼看我們的關係。畢竟，有一天凱薩琳終究要告訴兩人：「我遇到這個男人，對了，爸，他年紀比你大。」然而，當她聲稱她和我相差二十八歲時，她父母並沒有爆跳如雷。我不能說派翠克非常興奮他未來的女婿還大他一歲，但他的態度相當和藹，而這也讓我知道了，他真的是非常傑出的外交官。

很明顯，我們共同的興趣是旅遊。我和凱薩琳攜手造訪摩洛哥，再和她父母一起遊歷北衣索比亞的宗教區，參觀阿克蘇姆的方尖碑，以及拉利貝拉那在整塊火成岩上鑿出的驚人教堂。這次同遊相當成功，但我無法說服眾人和我一同往南，在奧莫河盆地待上一段時間。這個地區是世上幾個最原始部落的家園。為了實現我在這方面的願望，我得暫時把家庭和諧拋在腦後，獨自回到衣索比亞。就攝影來說，這是我所做過最好的一次行動。

我在南衣索比亞的旅程，某種程度上讓我想起早期和馬克‧山德一起在印尼西巴布亞和孟塔威群島的旅行。不過，這次有更異常的迷人情調和緊張感。衣索比亞部落和亞洲部落一樣，主要的特色是衣不蔽體，或經常裸裸體，只在身上畫出醒目的白色圖案。主要的差異是非洲部落，包括穆西和索馬，都有更強的武裝，通常會帶著 AK–47 步槍，幾乎天天都有人死於非命。

許多古老傳統也幾乎原封不動地保留下來，和這些現代武器並存。年輕男子以棍棒互鬥（有時至死方休）、飲血，當然還有女性割禮。割禮通常都由年長女性用剃刀執行，而她們也處處表現出對這份工作的慎重和敬意。在某次儀式後，我看到幾個女性在腰間繫著猶如官階勳章的銀色金屬手電筒，自負地走來走去。

已婚婦女有權戴陶製唇盤，有些部落傳統規定伴侶一死去，就必須卸下唇盤，只有再婚才能戴回去。然而，我的確發現部分年輕女性很明顯對這整套唇盤傳統興致缺缺。我並不認為她們會介意這個傳統消失。

這些部落的經濟幾乎全都仰賴牛隻。人們清晨會喝下混入牛乳的牛血。把牛從一個部落趕到另一個部落在當地很流行，這也許可以解釋部落的高度武裝。只要是可以耕耘的地方，就由女性一手包辦，男性則大搖大擺地四處走，或細細地重新粉刷身上的圖案。無論男女，都用大葫蘆當煙斗抽著草藥放鬆自己。

這些人當然就構成完美的畫面，尤其背景還是整個東非最為壯闊的地貌。我還留著那時的旅行筆記，上面這樣寫著：「我拍了五十六卷底片，如果有一些照片的曝光準確，將會是我最好的作品之一，但當然我應該忍住，等回到巴特坎伯再沖洗。」

但我沒能成功捕捉蒼蠅。當地的蒼蠅體型巨大，總是成群飛來，凶猛地叮咬你。到了晚上，蒼蠅確實就休兵了，但蚊子會立刻出現，輪值夜班。後來，我把奧莫河的行程縮短成三週，部分是因為蒼蠅，部分是因為想回凱薩琳身邊守護感情。即使如此，我之後還是重返舊地，補足了素材，讓強納森‧開普出版社在二○○五年出版了《唐‧麥卡林在非洲》一書。

二○○二年十二月七日，我滿懷驕傲地和大腹便便的凱薩琳在貝斯登記處結婚。至於馬克‧山德，在這段姻緣中居功甚偉的媒人，又一次擔任我的伴郎，並慎重告誡我：「我希望這是最後一次。」我的兒子馬克斯三週後出生，每個人都同樣高興，但最開心的可能是凱薩琳的父母——長女終於生下兩人日思夜盼的孫子。查理‧葛拉斯接受我的邀請，成為我兒子的教父。

馬克斯三個月大的時候，他的父親和教父又出發上戰場了。這或許有必要解釋一下，特別是我，我從一九九一年伊拉克戰爭之後已有十二年沒靠近過戰地。這件事，我會試著在下一章細述。

44 造假的戰爭

坐在山默塞的花園中，享受鳥鳴與和緩起伏的丘陵，照理來說應該就是最好的解藥，足以協助我抵抗戰爭的誘惑。但在二○○三年初，情況卻完全相反。

我的村莊就在戰機的飛行路徑下方。伊拉克戰爭已出現預兆，整裝待發的飛行員駕著轟炸機飛過，震耳的引擎聲完全蓋過鳥鳴。有時候，飛來的是奇諾克直升機，那噠噠人又熟悉的槳葉噗噗聲會直接把我拉回越南。在那段時間，我總是想著，房門就要打開了，接著我就得立刻跑出去，衝過一整片稻田。

就算沒有這些頭頂轟隆聲的催促，我的心思大概也會被戰爭事務給全盤占據。我始終戒不掉一個習慣：一拿起報紙就開始搜尋新聞，看看有沒有衝突可能即將爆發的徵兆。我也確實認為美國正著手準備發起一場真正的大戰，那是對紐約世貿雙塔空中攻擊事件的報復，我們可以這樣理解。在美國人眼中，二○○一年九月十一日就跟珍珠港事變那一天一樣醜惡，甚至更黑暗。

在英國首相東尼·布萊爾尚未決定是否要和美國總統喬治·布希結盟出兵攻打伊拉克海珊時，

《衛報》編輯找上我，請我針對一系列一九九一年波灣戰爭期間由其他攝影師拍攝的照片撰寫評論，其中不少照片都還不曾發表過。

這些照片無疑令人毛骨悚然，著力凸顯當初美軍如何像獵火雞一樣追殺逃亡的伊拉克士兵，但也絕對真實地呈現了戰爭的恐怖。我的文字如下：「這些照片控訴了戰爭的醜惡，大聲呼喊我們出面制止。」

《衛報》在二月十四日的副刊上做了十六頁的影像特輯。隔天，倫敦街頭湧入上百萬示威者，包含我的岳母瑪麗亞·費爾維勒，齊聲呼籲英國不要加入伊拉克戰爭。

我並不是在暗示我的評論跟這場示威有什麼關聯，相反地，我認為即使是《衛報》的發行部也不敢幻想報紙有能力動員五萬個示威者，遑論百萬人。而且事實上，多數讀者對那些波灣照片的反應很負面，認為對這份闔家閱覽的報紙而言，那些畫面太過強烈，有種危言聳聽的成分。沒多久，布萊爾決定加入美國的行動，可以說，他們遠遠不知道戰爭的恐怖。

儘管我對戰爭有很高的興趣，但實在不想以任何方式涉入。我剛新婚，也要照顧襁褓中的嬰兒，這場戰爭勢必是閃現在電視螢幕上的另一場衝突，我只能遠遠地、不完全地關注。不過，當查理·葛拉斯像地獄使者般打電話來之後，情況就完全變了。

「我們可以趕上戰爭的。」查理說。他認為我們甚至有管道⋯⋯從我們熟悉的庫德斯坦邊境溜進戰場，如此我們也能站在優越的位置上俯瞰對立情勢。我得承認我立刻躍躍欲試。我明白了，我著迷於戰爭的那個自己仍跟以往一樣強大，而查理正在給他最後一次盡情揮灑的機會。我幾個月後就要滿七十歲了，再去報導未來任何一場衝突的機會已是微乎其微。對我來說，這是僅此一次，

44 _ 造假的戰爭

機不可失。我決定把握這次機會。

我飛到土耳其，從那兒前往伊拉克邊境一大票記者的聚集處，大家都希望能在戰火爆發前入境伊拉克。有些人是認識很久的老面孔了，像是BBC的金・繆爾和約翰・辛普森，但也有一大群其他國家的採訪代表，大多數我沒見過。其中有些人的經歷令人不安。

很明顯，美軍不讓這些人從科威特邊境進入伊拉克，並把他們帶到北方。這不是好兆頭，因為這代表北方幾乎可以確定不會進行任何軍事行動。事實上，土耳其政府已經甘冒惹火美國的風險，拒絕美軍從土耳其入侵伊拉克。同時，土耳其軍隊對我們也並不友善。他們讓我們坐巴士到庫德斯坦的首府艾比爾，同時表明不歡迎我們回土耳其。

我在庫德斯坦和查理碰面，他正在斟酌另一件令人沮喪的事。庫德族顯然嚴守美國定下的政策，不願協助我們。我們在一九九一年採訪過庫德族起義，但這完全無法動搖他們。查理不認為我們過去和庫德族建立的有力關係有多少用處。

要採訪到真正的行動，唯一的管道似乎是和查拉比合作。查拉比是個很奇特的商人，在海珊得到報應之後，就幻想自己是伊拉克的下一任領導者。戰爭爆發前的數月，據傳查拉比正是當初說服布希政府相信海珊藏有大規模毀滅性武器的重要角色之一，但事後證實了海珊並沒有。雖然有些人把查拉比形容為「美國人的傀儡」，但當時他被視為重要人物。就我們的判斷，他的地位也無人可取代，因此查理和我開始跟他及他的支持者定期通電話。

查拉比的住所是棟大宅，位在小山丘上，俯瞰著蘇雷馬尼亞小鎮，前任屋主是海珊的姪子阿里・哈桑・馬吉德，世人更熟悉的是他的外號「化學阿里」，曾下令用毒氣攻擊哈拉比亞。然而，

查拉比大多數時間都待在花園。他總在灌木叢中漫步，同時大肆張揚地撥打極機密電話到華盛頓，製造電話另外一端是美國政府、五角大廈或ＣＩＡ的印象，而事實也確實如此。關於查拉比的勢力，更明確的證據是他的七百名武裝支持者，這些人就駐紮在附近，據說武器都由五角大廈發配。

我們以為，跟著這些支持者就一定能採訪到軍事行動。我們認為我們會成功。唯一的問題是，他們似乎沒有移動的意思。幾個星期過去了，我們唯一看到的動作是查拉比日漸頻繁的國際熱線。我實在沒什麼好拍的。為了消磨時間，我拍攝了在艾比爾街道上玩耍的兒童、演練中的帕西莫加戰士，還有高論闊論的查拉比。但這真的只是暖身而已。也有人邀我去拍攝當地太平間裡的自殺炸彈客遺體。我把機會讓給別人。

我們無計可施。查理提出一個想法：我們應該丟開查拉比的人，雇一艘船，往南航行一百三十公里到巴格達。他還為這艘船起了優雅的名字：「底格里斯皇后號」，但完全名不符實。我們第一次去河邊的時候，庫德族當局禁止我們租船。第二次的運氣好些，但我們找到的船也都太小、不夠穩，查理完全沒辦法在這些船上用衛星傳輸和紐約的ＡＢＣ新聞總部聯絡。

所以我們只能回去觀望、等待。同時，我也花光了身上的錢。查理非常慷慨地幫我解圍，還拿到許可，把我納為ＡＢＣ新聞網的戰地臨時雇員。但即便如此，我還是極為焦慮，我離開凱薩琳和馬克斯的時間已經超出預期，而且遲遲沒有進展。

直到有人傳出帕西莫加戰士正準備攻擊基爾庫克（這是整體作戰計畫的一部分），記者才振奮了起來。我們並不是為此而來，但這至少表示有真正的軍事行動要開始了，而我和查理是少數

44 _ 造假的戰爭

報導了庫德族一九九一年起義的記者，也會獲得妥善的採訪安排。金・繆爾的 BBC 小組也認真看待這則傳言，結果卻是悲劇。他們的車子在小心翼翼繞進基爾庫克外圍據點的路上誤觸了老地雷，伊朗籍的攝影師不幸過世，製作人也受了傷。但攻擊基爾庫克的傳言一外洩，美國就堅定地出面阻止，行動最終也落空了。

儘管老布希曾熱切煽動庫德族起義，但他的兒子卻反其道而行。所有軍事行動都必須受聯軍控制，帕西莫加也收到指示，要他們行事低調、隨時待命。人們認定，庫德族的順從將在美軍推倒海珊政權後得到獎賞。

接著，突然間，終於有點行動了。南方的入侵行動正順利展開，而美軍也計畫從空中撤離所有待在庫德斯坦的新聞人員，還有查拉比和他在巴格達附近的七百名武裝衛隊。然而，在我們登上撤退用的巨大銀河運輸機時，我注意到查拉比的人馬都接到命令要留下所有武器，很明顯，他們想以勝利者的姿態攻入巴格達的夢想破滅了。那顯然這不是美軍作戰計畫的一部分，而且極有可能始終不是。

事實證明了，媒體團也不是計畫的一部分。運輸機降落時，我們可能離巴格達更近了，但當地看起來鳥不生蛋。原來這裡是海珊的舊空軍基地，一九九一年波灣戰爭被美軍摧毀後就一直是這副轟炸過的模樣。

我們抵達了，住進少數幾棟還未倒下的建築。基地名為塔利空軍防衛基地，即便是當年還在運作的時候，也不太會打擾到鄰近地區的任何人。最近的村莊據說要走上五十公里，負責招呼我們的美軍部隊含蓄地指出我們隨後就會再度動身，也許會前往巴格達，但這個命令從未下達。

基本上，我們就是被困在荒郊野外，唯一的娛樂就是看著查拉比闊步走在碎裂的柏油路上，撥打緊急電話給似乎越來越充耳不聞的華盛頓當局。每天都有人向我們簡報戰情，但一如在越戰期間，只是重複著我們早已知道的事，那就是，我們人在這裡，戰事在別的地方。

一天清晨，我從基地邊緣淒涼地向外望，在遠方的薄霧中看到一棟有趣的建築結構，看來有點像是被移除尖頂的金字塔。我問一個和我有些交情的美軍士兵知不知道那是什麼，他說：「那是烏爾城，先生。」

我知道有幾個地方據稱還留有五千年前盛極一時的烏爾古文明遺跡。我想，就算那棟建築是偽造的，也值得走近點看看，所以我問他，我是否可以離開營區去拍些照片。但我的朋友說：「真的很抱歉，先生，烏爾在我們的界限外面。」

那時我和查理才省悟過來，戰爭是發生在界限外面，至少對真正的獨立記者來說是如此。美軍設計了一個很有效的策略，確保只有「安插」在進攻部隊中的記者可以報導戰爭，如此部隊才能完全控制新聞。事後我們也才知道，查拉比的武裝人員從來都不是戰爭的部署，而是障眼法。但我不確定查拉比是否知道，簡單說，我們被設計了，而且完全被玩弄在股掌之中。

我知道一些美軍將領打從心裡把越戰的失敗歸罪於媒體，但我就是無法認同他們在之後的戰爭中箝制媒體到這種程度。我學到痛苦的一課。

美軍攻陷巴格達時，查理和我依舊在荒郊野外，除了想辦法回家之外，也沒什麼事可做。我們決定從科威特回去，在路上放鬆一下，至少我也知道了查理的慷慨是有極限的。我們在科威特下榻一晚，但旅館只剩總統套房。查理覺得 ABC 付得起房費。所以旅館人員帶我們參觀套房，

鄭重介紹碩大無比的床鋪，全套絲質寢具，床架上鑲嵌著金葉子。查理說：「好，我要了。」並轉身跟旅館人員說：「另外，麻煩你幫我朋友加床。」

除此之外，就沒什麼精彩的事情了。整件事對我來說是場災難。我沒拍到一張好照片，真的一張也沒有。我也測試了新家庭對我寬容的極限，而且估計是超過限度了。

我原本預估我會離家兩三週，但最後回到家已是兩個月後。凱薩琳完全明白實際的狀況，但我不被允許忘記這段經歷。在那之後，只要我和凱薩琳之間有什麼口角，幾乎都會毫無例外地聽到她重提第二次波灣戰爭，以及「那段你遺棄我和馬克斯的日子」。

我再度發誓從此不踏上戰場，這次誠懇多了。我的戰地生涯結束了，只是在某種程度上仍無法擺脫戰爭的記憶。這或許說明了我和剛滿十七歲的兒子克勞德第一次共度的長假為什麼會是越南。他想拜訪那個我曾經去過的地方，我也是。

我們兩人都對西貢很失望。乾淨的市容、精心維護的林蔭大道和成排的時髦設計小店，彷彿所有舊西貢的痕跡，無論好壞，都全部抹除了。你無法不留意到熙攘、芬芳的戶外市場，迷人的街道風景，以及以急促的節奏生存的感受，這些全消失了。如果有人想了解真實的西貢情調，我通常會推薦格雷安‧葛林的小說《沉靜的美國人》。我明白，我應該就此打住，新西貢相當體面，只是很單調乏味。

順化更值得造訪。克勞德興奮地對我說：「爸，你看，牆上有一些彈痕。」我們也清楚看到一些謹慎的重建，這很應該，順化原本就是美得獨一無二的城市。但當我們跨過香江去尋訪一九六八年海軍陸戰隊攻打皇城時我和軍隊一起待的地方時，我完全迷失了。那十一天驚心動魄

的戰爭究竟都是在哪裡打的？我竟然完全找不出來。這讓人非常難受，但當我設法找到其中一場主戰役的確切戰址時，就更難受了，因為那已經成了菜田。我原本已經做好眼角微溼的準備，現在卻只覺得平淡無聊。

我想，我一定是耗盡了先前對順化的所有赤誠熱愛，用到一絲不留，甚至一滴淚水也不剩。

克勞德告訴我，他很享受我們在越南共度的時光，但我有股強烈的感覺，我自始至終都不該回去。

大約在同一時間，另一件事也消失得無影無蹤，那讓我覺得好受多了。媒體界一直傳聞要拍攝以我為主角的劇情片，其中有個「自然尼龍電影公司」的拍攝計畫，如果拍成了，想必會緊抓著我照片上的鋼盔，直到天荒地老，完全不管我還做了哪些事。但謝天謝地，由於製作困難，這部片子最終沒有開拍。

我有項優勢幫我打出一條遠離戰爭的路：我可以坐下來認真證明我多少算是多方位的攝影師。可以說，我已經開始朝這個方向前進。除了我的風景及靜物攝影《蒼穹》之外，基督援助協會也為我出版了兩冊輕薄的愛滋攝影作品，《寒冷天堂》及《生命斷裂》。二〇〇五年，強納森·開普出版社出版了《唐·麥卡林在非洲》，內容是我在衣索比亞的人類學研究。我決心沿著這個脈絡拍攝更多作品，讓世界不再把我歸類為「只是戰地記者」。

有不少跡象指出連我太太都懷疑我在這件事情上的決心。她之後在《哈波時尚》上這樣寫著：

「我嫁給戰地記者。他近年寧可人們多關注他的風景和靜物作品，但儘管如此，他還是頭老戰馬。這個男人用紙漿糊了一具阿富汗模型給他五歲的小孩（馬克斯），還花上大量時間和兒子一起拿玩具士兵在那具戰地模型上動來動去。我們家還有一具他用餅乾紙盒做成的模型，是一棟

被炸彈轟炸的建築，上面還裝飾著彈孔，維妙維肖……除此之外，他是個相當平衡、正常、平和的人。」

我承認她的指控，我的確跟馬克斯說了些跟戰爭有關的床邊故事，但我也堅定地在日常工作中擁抱和平，國家肖像藝廊也在這件事上幫了點小忙。

國家肖像藝廊委託我兩個案子，基本上都是在倫敦進行，這顯得加倍誘人。同時，凱薩琳和我也維持著另一種版本的「兩個家」的婚姻。她還留著在諾丁丘門的家，方便她去《哈波時尚》上班。我們在山默塞共度週末，接著凱薩琳和馬克斯在星期一回倫敦，在那裡，有一個保母照顧馬克斯，還有溺愛的外祖父母協助養育。我盡可能利用工作之便在週間造訪倫敦，一方面協助保母，一方面調整馬克斯的軍事知識。這聽起來很複雜，但我過去的兩個家可是在紐約和山默塞，和那一次相比，維繫這段婚姻幾乎是輕而易舉。同時，這也讓我更喜歡待在倫敦的工作日。

我在國家肖像藝廊的第一個工作離倫敦中心再近也不過。藝廊要求我協助編纂一系列特拉法加廣場的影像紀錄，集結成《鏡頭下的特拉法加廣場》一書。多數繁重的研究工作都由我的工作夥伴完成，他正是藝廊攝影教育部負責人羅傑‧哈格雷夫斯，但我也挖出了一些年代久遠的資料，那時倫敦還真的鼓勵觀光客多餵鴿子，並拍下照片展示對自己行為的莫大自豪。在這一堆親近鴿子的照片中，拍得最漂亮的莫過於影星伊莉莎白‧泰勒。這個計畫也給了我們機會去表彰特拉法加廣場與重大政治行動的密切關聯，包括古巴飛彈危機，以及數十年堅持不懈在南非大使館外抗議種族隔離政策的示威活動。

凱薩琳・費爾維勒，
攝影：泰瑞・歐尼
爾，一九九一年

我也設法找出一張一九六二年的舊照片，照片拍攝的是科林·喬丹的國家社會黨在示威時遇上一場臨時舉行的反法西斯抗議活動，由一群堅毅、熱愛自由的廣場常客發起。這個事件我記得很清楚。當時我為了幫報社（那時我在《觀察家報》工作）拍到最棒的照片，只能很不智地站在那群國家社會黨領袖的身邊，飽受當天《觀察家報》眾英雄的唾棄。

接著，國家肖像藝廊給了我另一份更引人入勝的任務，委託我拍攝英國十位宗教領袖的肖像，時間和地點則由藝廊決定。我從十四歲那年父親過世起，就認為自己是堅定的無神論者，因為我認為任何一個有同情心的神祇都不會允許這種事發生。當然，在那之後，我也開始熱衷觀察許多以宗教或上帝之名而行的暴行，特別是在中東。這更像是在證實我童年期對神學事務的判斷。

因此，在拍攝這些人物時，我並沒有站在感同身受的立場，另一方面，我也不願站在對立的角度。我拍攝了很顯然應該拍的人，包含英國國教會的坎特伯里大主教、天主教的西敏寺大主教、大拉比，以及英國穆斯林大會的前祕書長。此外也拍了一些較不知名的人士，像是印度錫克教在西倫敦的要員，以及南倫敦窮困教區的女主教。

最突出的人物是坎特伯里大主教羅萬·威廉斯，他有一張迷人的面孔，至少沒有被大鬍子和厚眉毛遮住的部分很迷人，以及極度銳利的智慧。我們在他的倫敦住所蘭柏宮完成拍攝後，他邀請凱薩琳和我一同共進晚餐，這自然讓我更加敬重他。那幾乎就像我們由於凱薩琳在上層社會巨大的人際網絡而獲邀參加的高尚晚宴，以及因出差認識的朋友。晚餐結束後，我們受邀參觀蘭柏宮的圖書館，裡面最吸引我們注意力的是放在玻璃盒中的大型淺灰色手套，手套背面有些閃爍的斑紋。大主教告訴我們，這正是查理一世走向斷頭台時扔掉的手套。

接著大主教開始問我，為什麼選擇在某一間鑲滿牆板的房間為他拍攝肖像。那個房間為什麼吸引我？我說不出來，但就是有種氣氛。「噢，氣氛，我想的確有。」大主教顯然很高興，接著繼續說，一五三四年，湯瑪士‧摩爾爵士正是在這個房間拒絕簽署亨利八世的「至尊法案」，並在一年後被處死。教廷在一九三五年為了表揚他為天主教殉教，封他為聖人，而這年，就是我出生的那一年，這無疑完全是個巧合。

回想起來，我覺得我和那幾個領袖相處時應該要表現得更好。我大概太把代表國家肖像藝廊這件事放在心上（這個機構的地位幾乎跟英國國教一樣崇高），太要求自己的言行舉止要無懈可擊。

這些宗教領袖看起來都對我非常慷慨體貼，但我自始至終都沒有找時間和他們討論我的無神論，以及無神論的奇異矛盾。舉例來說，為什麼在戰場上遇到危險的時候，我會呼喊上帝之名，但我其實並不相信上帝會幫我或救我一命？又或者，當馬克斯問我人死後去哪裡時，我給了偽善的答案：「當然是天堂。」

我的成功也帶來了忙碌的社交活動，我和凱薩琳愉快地出席展覽開幕晚宴、上台領取獎項和榮譽學位。偶爾呼吸這些純化過的空氣還是滿愉快的。同時，雖然我戒掉自卑情結已經很久，但我從沒忘記自己的出身。沒有任務在身的時候，我有時會回去參加「兄弟」的年度聚會，我們這些老芬士貝里公園區的混混會在「老派酒吧」碰頭，夠不搭調的。我不敢說時光能沖淡他們的暴戾，我也從不真的這麼期待，但他們認定我和他們的看法應該要一致，這確實會讓我很沮喪，特別是在阿布‧哈姆扎以芬士貝里公園區清真寺教長的身分聲名大噪之後。

某個老兄弟跟我說：「唐，你知道的，如果我們還在混的時候就有那座清真寺，我們一定會

放火燒了，就這樣，沒得談。」

同時間，我也設法改變出版社的出版路線，試著說服編輯不再只關注戰爭書，轉而呈現我的作品中更和平的面向。我的書《在英格蘭》於二〇〇七年發表，表現了我對一九五八年至二〇〇七年間英國文化的一些特殊觀點。涵蓋的地理範圍很廣，從康斯特、利物浦、布雷德福、薩色克斯、山默塞、威爾特郡、艾色克斯到倫敦，特別是倫敦的白教堂，對我來說，這一區直像召喚出威廉·霍加斯畫作中的靈魂。至於拍攝的人物就更廣了，有賽馬會常客、格萊德邦歌劇節的票友，還有亨利皇家賽舟會各個階層的觀眾，從流浪者、乞丐到醉漢都有。我的風景和靜物照也在書中露臉。

這是一本非常個人的書，有些人批評我竟然沒描繪中英格蘭，但這一區從來不怎麼吸引我拍攝。在任何情況下，我都不確定我能從中英格蘭看到什麼。然而，整體來說，這本書的讀者反應很好，是我最受歡迎的作品之一，銷量甚至勝過許多戰爭書籍，這讓我非常高興。

之後出版社提議我繼續挖掘英國礦脈，出版《披頭四生活中的一天》，對此，我就沒那麼興奮了。這本書很單純，就只是整理一九六八年我為披頭四拍攝的照片，然而，我對照片品質並不滿意，不過其中一張照片在事後看來卻讓人毛骨悚然，照片中，約翰藍儂在倫敦街上裝死，其他三人則聚在一旁假裝默哀。

我不做戰爭書，也不接戰地任務，如此過了很久，卻在接近二〇一〇年時破了戒，只不過那並非由我提出。英國國家戰爭博物館決定為我辦一場回顧展，展出我的戰地歲月，展覽名為「戰爭所塑」。我的戰地作品已經在巴黎、雪梨、加拿大、義大利、西班牙、荷蘭、德國、匈牙利、

捷克展過，可能還有更多地方，對這類展覽我已經麻木了。但戰爭博物館不一樣，不只因為該館曾試著把我送去採訪福克蘭戰爭，也因為他們的員工在我試著搞清楚國防部為何封鎖我時幫過我。我們從未找出明確的答案，不過他們真的盡全力幫我。所以，當博物館請我順勢推出同名攝影集，以宣傳新展覽時，我答應了。我若拒絕，也未免太不近人情了。

同樣的，當查理‧葛拉斯請我提供照片給他正在寫的新書時，我也覺得義不容辭。更何況，他的要求還給了我理由，讓我著手沖洗我在被要的那段波灣歲月中拍攝的照片，我一度以為那些照片永遠沒有機會露臉。查理覺得我們二〇〇三年的可悲應該要寫下來，最後他用他的文字加上我的照片，出版了《北疆日記：寫於戰時》一書。我很高興自己能夠參與這本書。正統的戰地報導史《第一個傷亡者》的作者菲利普‧奈特禮形容這本書是「最傑出的基進報導血統：反戰、同理、憐憫，且啟發人心」。約翰‧辛普森形容為「必讀」。

我的下一本攝影書，也是自認為最好的作品，完全屬於我自己，這或許解釋了這本書為何需要醞釀三十年之久。種下這顆種子的，是我的朋友布魯斯‧查特溫，時間可以回溯到一九七〇年，那時我和他一起被《週日泰晤士報》派到馬賽，深入報導當地的流氓用機關槍攻擊阿爾及利亞的不幸移民。布魯斯生性敏感，我看得出這任務不合他的胃口。除了當記者，他也是頗為傑出的藝術史家，因此我們盡快完成馬賽的工作，搭上渡輪越過地中海，前往阿爾及利亞。

布魯斯告訴我，他想讓我看一些更令人振奮的東西，原來那是一批阿爾及利亞內陸的羅馬文明遺址，非常精彩。那些遺址的畫面，在布魯斯英年早逝後仍久久留在我心中。

二十年後，當我和查理‧葛拉斯在大馬士革碰面時，我又發現一些受羅馬文化影響的地中海

沿岸世界，神祕而引人入勝。在大馬士革，古市集的入口是正宗的羅馬科林斯式柱，列柱撐著波浪鐵皮屋頂，這屋頂多少算是特製的。法國人離開敘利亞的時候，拿機關槍掃射了市集屋頂，作為道別禮。我在黑暗中凝視屋頂，看到了那些彈痕，但那猶如黑夜中閃爍的星空，無比魔幻。但這個建築可能還不如帕米拉那麼正宗，那是敘利亞在沙漠中的羅馬城市遺跡，非常壯觀，我和查理在前往伊拉克採訪庫德族起義時曾遠遠看到過。

我做了一些研究，把這些淺薄的第一印象統合起來，發現這其中蘊含著極為珍貴的攝影素材。

古羅馬不僅影響地中海地區，還長期控制了這一區的大部分土地。光是敘利亞，古羅馬就統治了七世紀，現在雖然只剩廢墟，我依舊能找到古羅馬皇權的證據。

我向強納森．開普提出這個計畫，想拍攝相關攝影集。我不能說出版社的反應很熱烈，但他們同意先預支一筆版稅，雖然是我收過最小的一筆錢，但我已經很滿足了。

我並不介意金額，能進行這個案子就夠了。我對這項計畫的感覺是，我原本以為自己只是要挖口水井，卻噴出了石油。我花了三年，是我工作生涯中最享受的三年。凱薩琳以她獨到的旅行造詣為我規畫行程、設法拿到最佳折扣，幫我克服了出版社的有限預算，順利成行。她有時也和我同行，我兒子克勞德也是。我的岳母瑪麗亞曾經造訪過其中一些地點，一路以來都是我們的啦啦隊長。所以這整個計畫又帶著強烈的家庭色彩。朋友提供許多協助，布莉姬．基南是我在《觀察家報》和《週日泰晤士報》的同事，後來也搬到山默塞，成了我的鄰居。她介紹我認識巴納比．羅傑森，這位出版人出版了大量的北非學術書，他給了我許多啟發，也和我一起造訪羅馬帝國的南疆，有他同行，旅程非常愉快。他甚至為我的攝影集寫序。

我在六次遠征中造訪不同地點，參觀了摩洛哥、阿爾及利亞、突尼斯及利比亞等北非國家，在利比亞拍攝著名的大萊普提斯，也拍攝黎凡特 1 的遺址，包含黎巴嫩的巴勒貝克、約旦的吉拉許，以及敘利亞的帕米拉。這些地點通常都不太容易進入，常有「文化警察」在附近逡梭巡，像有人付錢要他們盡可能阻止別人拍照一樣。在摩洛哥，一個警衛衝出來阻止我，就只因為我「有一部專業相機」。我抵達阿爾及利亞的時候，相機被疑神疑鬼的邊境警察給沒收了，等了四天才拿回來。

部分問題來自拍攝時間。在中東和北非，經水晶和石頭表面反射的日光強到無法處理，白天有不少時間無法拍攝。我必須要在太陽完全升起前開始工作，直到大約八點半左右，接著休息到下午三點，再回現場準備下一段工作，一直到四五點夕陽西下，光線才會較為合宜，但這時候就會有人跟我說：「不行。」文化警察開始發號施令，驅離觀光客了。

不過，憑良心講，我在這個工作遇到最嚴重的阻礙，完全是自己造成的。我在帕米拉拍攝「貝爾大聖殿」的羅馬遺跡時失足摔得很重，隔天才在醫院醒來，斷了一根肋骨，得了肺陷落，四個人高馬大的敘利亞警察站在床尾，床側是長相相當標致的旅館口譯。

敘利亞是知名的警察國家，我擔心會出現最糟糕的狀況。我的譯者急忙向我保證，要我不用憂慮，警察只是在為我著想，並不是來逮捕我，而是想知道我是否因為受到攻擊而受傷。我是跌落的，還是被推了下去，或是其他原因？我承認是自己失足了，那些警察似乎有些失望，他們那天或許正想找幾個嫌犯來修理一頓。

我的傷很快就治好了，但我也開始回想，我曾經穿越不少戰場，卻從沒受過這樣的重傷。我

1.
Levant，歷史上的區域名，範圍不甚明確，大致指東地中海。黎凡特一詞源於義大利語，意思是東方日升之處，在中世紀是義大利商人及阿拉伯商人的貿易要道。

的腦中浮現「沒有任何地方是完全安全的」，我們當然不可能活得很危險，但活得很安全似乎也只是癡人說夢。

另一個我一直無法丟開的念頭，是我所拍攝的宏大、輝煌歷史遺跡，都建立在蓄奴、飢餓以及暴政的基礎上。當你看著那些巨大的石頭時，你知道有人在建造的過程中被那樣的重量給壓死。很明顯，那些奴隸在採石場都被鐵鏈串在一起，有如置身地獄。他們的生活保證既悽慘、骯髒，又總是挨餓受凍。我拍攝時，真的覺得自己能聽見幾世紀前人們在建造這些驚人建築時發出的慘叫。

我一直非常小心，希望不要被自己所景仰的十九世紀藝術家給影響了，像蘇格蘭的大衛·羅伯特和攝影家法蘭西斯·佛立茨也都描繪過邊陲的羅馬文明。我覺得我需要帶入一些自己的風格和觀看方式。說得更清楚些，就是我決心我的攝影不僅要表現羅馬的雄偉與威勢，更要傳達可怖的黑暗。最後，我很高興自己做到了這一點，至少讓羅傑森這個挑剔的出版人無話可說。他在《南方邊境：穿越羅馬帝國的旅程》的序言中寫道：

如果你意在尋找古羅馬藝術和建築的全副光采、春日繁花環繞著絕美馬賽克地磚的彩色照片，想看到鑿刻的列柱，後方還要有燈火照得壁畫熠熠生輝，想看到神靈在暮色穿過橄欖園，那你得離開，快步離開。

這系列攝影記下了釘靴、環形競技場公開處決囚犯的時刻、奴隸建造的凱旋碑、凝血的聖壇，

以及神殿庭園中獻給無形神祇的烤肉所冒出的煙氣。

在我出版的二十六本攝影集中，《南方邊境》這本書毫無疑問是我最鍾愛的。這本書帶來了知識，也帶來學習的意願，而這是我未真正擁有的，更重要的是，這本書給了我最純粹的攝影之樂，我不需要去目睹他人的痛苦。我在網路上看到一篇評論，說這本書讓「麥卡林的書迷」失望了，但我知道，布魯斯・查特溫肯定會喜歡。

二〇一〇年三月，我有些為《南方邊境》的出版而洋洋自得，老人家的那種。出版社的人也收回原先的懷疑，給了這本書不低的印量。雖然不是值得激動的銷量，但每個人都有小小的回收。過去這些年來若我學到了什麼，那就是樂極會生悲。

某天下午，我還沉浸在成功的喜悅中。凱薩琳、馬克斯和我從倫敦的車站搭車前往山默塞。

火車離站後，我說：「喔，我的嘴巴。」又過了一會兒「喔，我的手。」凱薩琳帶著妻子的智慧和隱隱的不耐說：「你沒事的，你只是累了，讀你的報紙吧。」但這一次，婚姻中的典型揶揄沒有奏效。我不是宿醉，我中風了，而且那還只是開始。

到了山默塞，我被英國國家健保局的醫院轉來轉去，最後終於住進陶頓的大型醫院。他們從我的腹股溝動脈插入導管，我幾乎就像飛到了臭氧層中，接下來就是各種疼痛無比的療程，最後我拿到這樣的診療結果：「所有主動脈都塞住了。」開出的處方則是：「回家，吞下這些藥。」

我翻譯這些話，我覺得應該沒錯，他們的意思是：離開，然後死去。

幸好，凱薩琳沒有遵守這兩道醫囑。

46 通往阿勒坡的道路

凱薩琳一知道我的問題可以用四重心臟繞道手術搞定，就研究了私立醫院的所有資料，要找出最適合做這項手術的地方。她和我不一樣，既有私人醫療保險，又對醫療機構了若指掌。最後她選了約翰伍德的威靈頓醫院，離羅德板球場只有一箭之遙的地方。

人們警告我，這手術很困難，甚至可能危及生命，但我實在很難說我被未來可能的狀況嚇到。

我知道我不做這手術，就沒救了，而如果我在手術中喪命，反正我也無知無覺。我比較擔心自己在手術中醒來。不過醫院向我保證那機率微乎其微，在這一點上我只是自尋煩惱。

我原本以為我中風的元凶是高壓的戰地生活。我確信我終於要為太多不合理的行為付出代價，報應不爽，或許時候到了。顯然我又錯了，更大的嫌疑是我這輩子都無法在經過蛋糕店時不推門走進去，從小我就是出了名的愛吃奶油。

在手術的預備階段，我並沒有慈惠任何朋友來醫院探視，但沒人能阻止查理‧格拉斯葛拉斯和馬克‧山德過來坐坐。我必須說，查理展現了無懈可擊的探病禮儀，甚至沒邀我和他共赴戰場，

對他來說，這無疑是莫大的自制。至於馬克，我實在無法說他什麼好話，雖然他的行為也確實讓人無法忘記。

馬克在我生平第一次全身除毛後來訪，而他對人體的怪異狀況有永不饜足的好奇，我知道他一定會抓著我的除毛問東問西，所以我一五一十、鉅細靡遺地跟他描述了一遍，但他給的回應只有：「你剪下的毛呢？都到哪兒去了？」我只能回答我真的不知道，也不理解有誰會在意這種事。

「我就在意。」馬克佯作心痛地表示，並說他明明可以拿這些毛髮來為他的禿頭植髮，我竟然就這麼丟了，一點也不體貼。

這是我在手術前最後一次開懷大笑，不過，從我開始注射嗎啡起，我就一直陶陶然。過了一會，桌椅在病房四處飛舞，而監視器的鏡頭也成了虎視眈眈的貓頭鷹，我明白，我的體內可能有太多嗎啡了。

手術後是一段漫長的復元期，但過程絲毫不令人沮喪。大多數時刻，我都可以感覺自己變得更強壯一點，也一直在進步。我沒有任何工作壓力，雖然得為了一部紀錄片重拾一定的活動力，那是由湯森路透公司出資、傑昆和大衛·摩里斯執導，傳主就是我。紀錄片的素材是我在《觀察家報》和《週日泰晤士報》工作的那段大眾最熟知的歲月，因此考察得格外精心，至少我必須做到這一點。我最喜歡的編輯哈利·伊文思提供了相關評註。

紀錄片於二○一二年在金絲雀碼頭的湯森路透大樓首映，片名《麥卡林》，我出席時被人潮給吞沒了，那都是我在兩家報社的老戰友。這部片後來也上映了，並獲得英國電影和電視藝術學院獎兩項提名，而這一切都得歸功於傑昆和大衛·摩里斯的拍攝技術，我不過是眾多受訪者之一。

那時我覺得身體已經恢復，應該可以迎接真正的挑戰了，雖然不確定那是什麼。在撿回一條命之後，似乎沒有道理不好好利用這多出來的生命做些值得的事。生命似乎顯得空前珍貴，尤其是在那個夏天，在我花了許多時間和我的妻舅理查・畢斯頓相處時，感受特別深。他是《泰晤士報》的國際編輯，我可以看到他的時間正在慢慢倒數。理查是很了不起的人，從各方面來說都是紳士，但又很堅毅，而且強壯得像頭牛。我們開心地聊著昔日的戰地事蹟，欲罷不能。然而，理查也生了重病，深受癌症之苦。我們會一起在我的花園漫步，有時走遠了，像兩個巍巍顫顫的老傢伙。但令人又心痛又哭笑不得的是，我這個老人正在逐漸康復，而遠比我年輕的他卻正逐漸衰弱。

他雖然受過高深教育，也和他的家人一樣精通多種語言，興趣也很廣泛，但最熱衷的莫過於釣魚和中東，而在我自己那一長串的愛好花名冊中，這兩者的排名也非常前面，我私下以為我們兩人相處很融洽。某天，我們正在討論阿拉伯之春，而我由於生病住院的緣故，錯過了這場事件變化最劇烈的發展階段，對這場革命了解不深。但理查問我，是不是還想出遠門報導中東？我說，我經常這樣想，而且事實上，我想我仍然還有能力。他問我是不是認真的，我聽到自己告訴他：

「是的，我願意再拚最後一次。」

接下來理查就聯絡了他的編輯詹姆士・哈丁，一起研究這件事。之後我受邀到倫敦，在聖約翰街的魚餐廳邊大啖豐盛的午餐，邊向哈丁和《泰晤士報》的資深編輯簡述我的狀況，說服他們讓我這個七十七歲的老骨頭代表報社去海外採訪飽受戰火蹂躪的地區。

這其實只是短期任務，不會超過六天。我必須接受訓練，學習如何綁止血帶（某種程度上，

其實是教我如何不至於用到止血帶），以免遇到任何攻擊，我也要受國際特派員主任安東尼‧洛德的指揮。對這些要求，我都沒有太大問題。我雖然不直接認識安東尼，但我敬重他為泰晤士報《泰晤士報》寫的報導，也欽佩他的著作《思念我消逝的戰爭》，這本書描繪了他在波士尼亞和車臣的採訪經驗，而那兩個剛好都是我錯過的戰場。

十二月，在完成了我的止血帶訓練後，我們準備好出發了。凱薩琳覺得我徹底瘋了，但我想，《泰晤士報》的安全防護和一個星期內就回來的預估應該稍稍說服了她。

我們決定先前往北敘利亞的阿勒坡，阿拉伯之春的狀況在這裡實際上已經升級成內戰。在阿勒坡，總統雅薩德的部隊和反抗軍有過幾次最激烈的衝突。安東尼去過這區域幾次，也建立了很有力的關係。我也來過幾次，但都恰巧是在相對比較和平的時期。二○○六年十月我在敘利亞尋訪羅馬文明遺跡的時候，就在阿勒坡待過幾天。我抵達沒多久後，在筆記上這樣寫：

我想，我會喜歡阿勒坡。這裡能量飽滿，但同時也有許多雜音。街上都是男性，還有上百名看起來很強悍的士兵，一身時髦整潔的制服，衣著相當講究。沒有任何人向我找碴。

我們經由土耳其邊界進入阿勒坡，此處邊界一直是我過去進出戰場的通道。我們一抵達就聽到無止境的「碰、碰、碰」重砲轟擊。在那一刻我或許應該問自己：你來這裡做這個傻不傻啊？但事實上，我只感到興奮，興高采烈地踏上貨真價實的戰場。腎上激素已經開始分泌。

我們開車到反叛軍口中的新聞室，一個一團亂的地方。這裡顯然曾經是優雅的現代主義風格建築。入口處有精緻的大理石地板以及寬闊的階梯，如今卻有水從樓上像尼加拉瓜大瀑布一樣向下奔流。砲彈射中屋頂的水塔，找不到工人把水給關上，水就這麼不停流到屋頂，再肆無忌憚地一路往下奔瀉。

新聞室負責人告訴我們，這棟樓還有一些空房間，我們可以上樓自己找地方住。我們沿著尼加拉瓜大瀑布往上爬，找到一間小公寓，裡頭的馬桶已經滿出來，還有一些看起來像是有數十人睡過的毯子。這裡有幾間房間，還有簡陋的小廚房。安東尼選了其中一間，正中我下懷。在我心裡，沒有窗戶的廚房是整棟建築最防彈的空間，所以到了晚上，我就蓋著那些來源可疑的棉被，躺在廚房的地板上，在砲火聲中沉沉睡去。

安東尼告訴我，隔天我們會和他的朋友哈金·安薩碰面，他是反抗軍領袖，人們稱他為「指揮官」。哈金在阿勒坡成為戰場前是會計師，但他也是堅毅甚至無情的戰士。

安東尼為了讓我明白哈金有多無情，跟我說了一個故事。他曾經把一個惹惱他的人揍了一頓，並在訓完後對那人說：「沒事了，我饒你一命，你開那輛車離開吧。」那人遵照他的指令做了，而哈金則在他的手機輸入一組密碼，那輛車就在倒車離開時爆炸了。這則故事很引人入勝，但我忍不住想著有哈金這樣的朋友，我們或許不需要太多敵人。

隔天早上我們一起進城，那一區已經全毀，當年德軍轟炸過的華沙也不過如此。有幾座公寓還沒坍塌，但也是滿目瘡痍，某種程度上還可以居住。哈金和他的手下就住在其中一間。哈金長得非常溫文俊俏，但也是滿目瘡痍，看起來很像好萊塢性感偶像。從我們的角度看，他也是很有力的幫手。他答應

明天安排我們上前線。

結果前線是一座軍事基地，裡面駐紮著敘利亞的部隊，反抗軍則在周圍的牆邊透過牆洞狙擊他們。反抗軍的組成五花八門，來自不同的部落和組織，其中有支團體是純庫德族人。他們看起來同心協力，然後，當戰鬥機的破空聲一傳來，你可以看到人們幾乎立刻就被恐懼擊潰。大多數反抗軍都跑了，我們也急忙撤退，改到醫院去看看。

在醫院外面，一輛車子發出呼嘯衝了進來，我們看到人們從車上抬下一具又一具屍體。其中一個看起來只是個少年，我走近拍了一張照片。接著又有一輛轟隆隆的卡車，帶來更多屍體。這真的非常怪。有個人坐在後面，身材非常高大，一頭黑色鬈髮，眼神炙熱。當時相當冷，他穿著一件連帽大衣，就這麼坐在屍體旁邊。我對他說：「不要只是坐在這裡，為什麼不去幫忙搬屍體？你有什麼問題？」接著我稍微走近，才知道他也陣亡了，很顯然是一枚在新聞室門口炸開的砲彈奪走他的命。

過沒多久，我們發現醫院開始拒收死者，要那些卡車把屍體運回原地。醫院說，他們必須把每一寸空間都用來照顧還活著的傷患。我想到，我其實也很可能需要占用醫院騰出來的空間。稍早我在街上遇到一個身材高大、很有伊斯蘭國風格的大鬍子，我迅速拍了一張照片，他大怒，用各種方式恐嚇我，直到我們的新聞室主任出現，而且萬幸他還帶了一把槍，才說服了那男人離開。

某天，安東尼介紹我認識阿勒坡最年長的戰士。他七十歲了，而且用一種讓我有點羞愧的方式和我說話。他說：「你跟我一樣，也是老人，我很高興你冒著生命危險來看我們的問題和理想。」他接著邀我上前線。那有點像晚餐邀約，出於禮貌當然不能拒絕。

他的前線在城內，而且很難定出位置。事實上，我不確定我們是不是真的身在前線。在阿勒坡，戰士為了躲開鏡頭，向來不太在街上跑。一般說來，他們喜歡在房子的牆上打洞，從內部攻擊，必要時再轟出更多洞來發射武器。

在人們眼中的前線附近，有些街道的上方鋪了粗麻布，以遮住狙擊手俯視的視線。某一刻，我們需要在子彈滿天飛舞時跨越一條沒有粗麻布的道路，安東尼在我身後像戰友一樣推著我跑快一點，我當時幾乎絆住我們四人。那天沒人受傷，但我明白，我們四人在戰地上的行動要更一致。

另一天，我們拜訪了所謂的麵包分發中心。一條長長的人龍排開，從建築物一路延伸到街角。哈金的人馬全副武裝走了過來，直接插到隊伍的最前端，帶走一整大袋的麵包，那群武器較少又飢腸轆轆的當地居民什麼也沒拿到。

我走上烘培坊的屋頂，想為排隊的人潮拍一些長鏡頭，類似空照圖。接著我注意到我身邊有人。一個人帶著槍出現在屋頂上，想知道我為什麼待在這裡。那不是友善的詢問。在中東，你總疑心自己隨時會被陌生的槍手給劫走，而這時候，特別是在另一個槍手也走了過來，和他一起咕噥著「間諜」一詞時，我心裡的警鈴更是大作。幸好，雖然有更多槍手湧來，但哈金的人終於和對方交涉好，放了我一馬。

所以，我和哈金及他的手下關係矛盾。他們在各種必要時真的提供了很多協助，但他們的存在讓我很不舒服。我們和他們在一起的時候，他們策畫了眾多得意詭計，其中之一是用美人計設計另一個敵對的反抗軍領袖。哈金認為對方的勢力壓過了他。然而，對方看穿了這只是唬人的幽會，哈金只能取消埋伏。

46 _ 通往阿勒坡的道路

事實上，反抗軍團體體間的信任從來都不穩固。某些人甚至很明顯更害怕彼此，而沒那麼怕雅薩德總統的部隊。判斷誰能信任誰不能信任是永恆的問題。有人告訴我，在敘利亞殉職的記者正穩定地增加，有朝一日將比越戰還多。我並不驚訝。

阿勒坡讓狂野的大西部變成假日主題樂園。就我所能判斷，沒有任何一個地方你會真的覺得安全，沒有一個人知道正在發生什麼事。你必須前進，找到自己的戰爭，而這總帶著危險。至於在國際的危險等級上，我會說，阿勒坡略遜於紅色高棉在金邊的屠殺全盛期，但也只是略遜。

雖說和過去最好的作品相比，我這次的攝影無疑比較差，但我還算滿意。這次的任務太短，我和安東尼都無法好好發揮，但如果我們留久一下，生還的機率就不會這麼高了。事實上，我最好的照片並不是在阿勒坡拍的，而是在土耳其邊界前方的難民營。我們離開敘利亞前在那兒待了一下。就在清晨的日光中，我看到四十名男性綁著黑色頭帶，站在山頂上俯視難民營。那只有兩個字可以形容：不祥。

我看著他們走了下來，進入難民營。我拿著我最普通的相機，用最不引人注目的方式拍了一張照片。之後其中一人向我走來，說：「給我看你的照片。」我的回應很不老實，對此雖然我想稱讚一下自己，但我其實也只是太走運：我拿出我偶爾才用的數位相機，螢幕上碰巧是一張無關緊要的老人肖像，那是在阿勒坡拍的，我幾乎都忘了有這張照片。「沒問題。」那個綁著黑色頭帶的男人這樣說著，然後就繼續往前走。

除了右腿拉傷，我幾乎是毫髮無傷地回到家。所以，我有得到什麼嗎？這不是這世上最了不起的新聞任務，但我想去，我覺得大眾對敘利亞衝突還不夠投入，只想別過頭去，假裝沒看見。

至於我，我經歷了最後一次一開始就腎上腺素大量分泌的採訪，之後則是完成危險任務後莫大的放鬆感。簡單來說，我比以前更鮮明地覺得自己還活著。

不幸的是，理查‧畢斯頓，這個再次燃起我生命之樂，並讓我此行成真的男人，在數月之後過世了。他當時年僅五十。他的勇氣和堅忍激勵了我們所有的人。

46 _ 通往阿勒坡的道路

從阿勒坡歸來後，我並沒有被得意洋洋的心情給蒙蔽。我知道我一開始就太輕率了。我跑步變慢了，雙手也因為關節發炎而伸不直，幾近九公斤的強化防彈衣穿在身上彷彿有一噸那麼重。

我的確安全歸來，但我也不得不承認，我的身體已經無法勝任前線任務。

然而，我還是夠健康，還是能享受山默塞的春日繁花，也還能在暗房消磨時光，繼續沖洗照片，整理資料出版更多書籍。當索尼集團聯絡我，提議頒發「終身成就獎」給我時，我怒氣沖沖地回絕了他們的好意，我覺得自己的生涯還沒結束。但我也確實告訴他們，等我真的不再追求任何目標時，再回來找我吧，雖然我還看不到那一天。

我還是循常理接受了索尼的獎項，但主要是基於禮貌，同時也因為他們說我值得這個獎。但我也沒有被沖昏頭。我通常不太把獎項放在心上，只有兩個例外：一九六四年我首度獲頒世界新聞攝影獎，這個獎為我開啟了無數新的大門；以及我的大英帝國司令勳章，我認為我父親會以這個獎項為傲。至於其他獎盃，大多被我擺在花園的棚子裡。

另一方面，我也在體力允許的範圍內和更多家人相聚，麥卡林家族不再那麼疏離了。弟弟麥可終於在法國外籍兵團服役滿三十年，返回英格蘭。長子保羅是繪圖員，長年待在澳洲的伯斯和拜倫灣，現在也回國了。他和他的家人定居在巴德利索爾特頓，和他妹妹潔西卡及她的建築師丈夫比鄰而居。那是座美麗的小鎮，位於德文郡東部海岸的奧特河出海口。保羅的兩個女兒是最早頂著麥卡林的姓氏進入大學的家族成員，是家族的榮耀。

次子亞歷山大在當了幾年模特兒之後，帶著我兩個美麗的金髮孫女里拉和凱蒂搬到肯特郡的迪爾。不過他還是經常前往倫敦照顧他剛開始發展的事業，包括達斯頓一家專門出租給時尚攝影的攝影棚「樓所」。我和拉蘭的兒子克勞德則加入皇家海軍自衛隊，他也曾出任務到阿富汗的赫爾曼德省，不出任務時則常駐倫敦。同時，馬克斯最近也進入巴特坎伯附近的預備學校，並展露了早熟的跡象。我的妹妹瑪莉則住在離我不遠的布里斯托。

所以，我們並沒有形影不離，但很容易見到彼此。當克勞德打算加入海軍時，我擔心他的安危，打了電話給住在霍爾的弟弟麥可，問他是否能試著打消這孩子從軍的念頭。我記得麥可告訴我，有鑒於克勞德的父親和叔叔在年輕時所做關乎一生的決定，我們可能是這個世界上最不應該勸阻他的人。

有時我確實覺得，我和子女的關係比我應得的還要好。他們的童年都籠罩在父親長年不在身邊的陰影下，我幾乎永遠把攝影放在第一位。但矛盾的是，如果沒有攝影，我會成為迷失的靈魂。攝影讓我認同自己是個人，也我會無法以自己為傲，因而淪為一無是處甚至絕望的父親或丈夫。攝影讓我認同自己是個人，也

因此才有能力好好和家人、親人相處，雖然很不完美。

而在此時，凱薩琳那多才多藝又精通多種語言的家庭正飽受病痛之苦。她摯愛的母親瑪莉亞死於白血病，年僅六十五歲，妹夫也在幾個月內過世。派翠克孤身一人，於是賣掉家族房子，搬來和我們一起住了幾年。理查的遺孀娜塔夏則成了我的經紀人。兩姊妹決心克服喪親之痛，而凱薩琳之後也接下更重的工作，成了國際時尚雜誌《波特》的旅遊版負責人。

值得慶幸的是，我住在海拔一百五十公尺高的地方，當二○一四年山默塞冬季暴雨登上全國頭條時，我和巴特坎伯的鄰居並不需要像難民那樣倉皇撤離家園。我對附近的地平線再熟悉不過，我曾在這裡拍下無數華格納式風起雲湧的天空。多虧我們的地勢，洪水來臨時我們最糟糕的時刻也不過是無法看電視。我對救難唯一的直接貢獻，是拯救一隻困在泥巴裡濕透的茶隼，我仔細清理，並在隔天放牠飛走。那感覺很好。

年輕時，我必須習慣不斷有朋友死於戰場。但即便有過這些訓練，我還是不知如何處理年老時朋友相繼離世。我以為自己並不那麼容易為死亡所動，但馬克‧山德在二○一五年四月過世時，我還是受到打擊。他的過世一如他大部分的生命，充滿了不協調。當時他在紐約，為最愛的自然保護機構「大象家族」募得一百七十萬美金的捐款，之後就偷溜出去抽根菸，卻跌到人行道上，一天後病逝於曼哈頓醫院。他那時年僅六十二。我過去一直以為他應該會在我的告別式上致詞，沒想到，最後竟是我成為他告別式的致詞人。他的葬禮有他妹妹卡蜜拉和查爾斯王子及上百位賓客出席，自然相當隆重。

「關於馬克‧山德，他從來都不知道什麼是禮貌。」我這樣開場，然後現場哄然大笑，應該

馬克斯‧二○○六

所有人都聽懂我的意思了。現在，我有個永遠紀念馬克的方法：他的姊姊慷慨地把馬克的遺物送給我，我可以穿著他的威靈頓靴、拄著他的蘇格蘭手杖，翻山越嶺拍攝風景。

我在三十多年前首次遇見馬克，我那時以為他就是個養尊處優的貴族，沒想到他會成為我的摯友。我不會說我很習慣跟人結成死黨，但我確實這麼做了，而其中我最珍惜的友人，莫過於馬克。我太太經常說我倆像一對老伴，確實，我們兩人分開時可以各自過得很好，但在一起則更好。

在艾瑞克·紐比和諾曼·路易斯於高齡過世之後，除了東尼·克利夫頓這個住在遙遠墨爾本的朋友外，馬克就成了世上最後一個曾和我一起造訪和平地區並和奇異民族相處的朋友了。

在某方面來說，我一直認為和他們一起旅行是最快樂的事。事實上，如果我有機會重活一次，我是船上最後一個人了。

不幸的是，在今日，這樣的志向已經沒多少意義。就世事的發展來看，即便在地球上最偏遠的部落，你也會發現人們身上無不穿著五顏六色的襯衫，還把棒球帽反戴。

馬克過世後一個月，我又得知一個消息，心情頓時陷入谷底，甚至影響了生活。我和安東尼離開阿勒坡十五個月後，他又幾次舊地重遊，通常都和那位很有領袖魅力的反抗軍首領哈金·安薩聯繫，而我覺得這人不那麼令人放心。五月份，安東尼和他的攝影師傑克·希爾順路造訪了哈金，部分原因是祝賀哈金剛生下女兒。

離開哈金的住所後，有人在路上襲擊了這兩個記者和他們的仲介漢沙，把他們的眼睛蒙住、雙手綁住，丟進行李廂。毫無疑問，有人綁架了他們，可能是為了賣給伊斯蘭國，唯一的問題是，是誰？安東尼有明確線索，他認得其中一個襲擊者，那正是數小時前在哈金家為他殷勤遞上早餐

的人。

當車子停在路邊不動時，希爾和漢沙用力撞開車廂，安東尼也逃走了，但手銬讓他很難跑快，最後他還是被抓了回去，狠狠挨了一頓揍。當他抬頭時，他看到了哈金，很明顯他人正在現場指揮一切。

「我以為你是我朋友。」安東尼說。

「不是。」哈金回了他，並拿出手槍，朝安東尼的兩個腳踝各開一槍。

幸運的是，安東尼在試圖逃跑時也掀起騷動，因此泛反抗軍聯盟「伊斯蘭陣線」出手介入了。

他們要哈金離開，並送這三個急需就醫的人質越過邊境，安抵土耳其。

我除了擔心安東尼，也無法不去想，我又一次幸運躲掉了。我的意思是，為什麼是安東尼吃了哈金這兩發子彈，而不是我？過去我為何總是能全身而退，而身邊的人卻經常受重傷，甚至被殺？在我過去長達半世紀的戰地經驗中，這樣的狀況不計其數，這總是讓我非常不安，在回想時更是如此。

我想，步入老年的好處之一，就是有更多時間回憶過去。但我也發現一個問題，就是人們似乎不太有辦法選擇要回憶什麼。無論是幸運的脫逃、撞上的酷行，以及親眼目睹的駭人傷勢，都不受控制地反覆湧現，而且就跟照片一樣清晰、銳利。此外，還有另一件事情也經常困擾我。

近來我經常一上床就想著大屠殺。大屠殺一直糾纏著我。我會設想我人在集中營，無助地試著找出方法生存並脫逃，彷彿我親身經歷的危險還不夠，我的想像力不得不把我帶去更絕望的狀況中。我不明白為什麼。我不想這樣。我更想冥思寧靜的大自然。這大概是生命中諸多費解的矛

47 _ 走在火山口邊緣

盾之一吧。

另一個不那麼殘酷的矛盾則和我太太的工作有關。凱薩琳自己也是雜誌社的首席旅遊作者，經常受邀住進一些難以置信的地方。偶爾我也能沾光免費同行，因此見識到一些不可思議的空間。

我住過一家旅館，屋頂非常高，我醒來時還以為自己人在皇家阿爾伯特音樂廳。另一個經驗是在印度，我們所住的套房附有專屬的私人泳池。這些地方，客人都要花五千英鎊以上才能待一晚。

然而，我開心嗎？很不幸，我不開心。

我躺在這些昂貴的殿堂中，心裡卻不斷想著自己有多想回家躺在自己的床上。我這一生都在抱怨童年過得有多困苦，但人到老年，竟然開始嘮叨這種我不得不忍受的奢華生活讓我喘不過氣，也難怪我和凱薩琳雖然在其他方面幾乎完全契合，她有時還是覺得我很難取悅。

她也是記者，當然明白我需要覺得自己跟外界有所連繫。雖然她有時會在我聽約翰·亨弗里主持的BBC廣播節目《今日》時要我降低怒罵的音量，她說那是「清晨獅吼」。她當然理解我的抱負，只是不一定想要分享。

另一個驚人的事實是，我即便已年屆八十，還是免不了有那麼一點同儕壓力，特別是《週日泰晤士報》那群和我一起共同經歷六〇年代的優秀記者，其中有許多人至今仍不屈不撓，創造驚人成就。哈利·伊文思有了人工膝蓋之助，變得精神奕奕，繼續在紐約帶動新聞風潮。詹姆斯·福克斯完成了滾石樂團吉他手基思·理查茲的暢銷回憶錄《生命》，再度成為紅牌作家。菲利普·傑考生依舊寫出大量高水準的雜誌文章。至於威廉·蕭克羅斯，你大概不會相信，他現在是英國慈善委員會的主席。

當年在《週日泰晤士報》藝術部負責處理我所有照片的三位主要人物，至今也都還在線上：麥可‧藍德在「專業攝影家」網站展現他的視覺見解與判斷力。大衛‧金恩則在泰德當代美術館展出他當年收藏的蘇聯獨家海報。而羅傑‧婁則更上一層樓，如今和彼得‧弗拉克一起擔任《同一個模子造出來》的共同創作人，他們在這個電視台諷刺節目中設計並彩繪了一些英國史上最大的陶瓷。

看不出有誰真的退休了。當然，我可以列出更長、更令人難受的殞落名單，但即使是那些人，在死去前也都還在工作。我有時覺得，身為逃過多次厄運、幾乎不可能存在的生還者，我應該把這些人的某些共同特質傳給下一世代。不幸的是，老年，尤其是我的老年，似乎不這麼運作。認識《週日泰晤士報》那群絕頂聰明的同代人，諸如墨瑞‧塞爾，大衛‧萊斯和雨果‧楊，並沒有讓我變得更聰明，而不幸的是，這些人都已經過世。我能做的，就只是想念他們。

我沒有太多智慧可以傳下去，甚至在攝影上也沒有。事實就是，你可以拿著最好的日本相機，卻只拍出一堆礙眼的東西。柯達布朗尼相機只要讓對的人拿著，也可能拍出令卡提耶—布列松同感驕傲的照片。器材很好玩，但你的眼睛才是重點。我也並不覺得觀看的眼睛無法訓練，只是唯一有把握的道路，就是在錯誤中學習。

然而，我的確有一個訣竅，說出來對未來的攝影記者應該有些幫助：離開旅館前自己鋪床，絕不要讓服務生做。這件事的邏輯就是，唯有自己鋪床，你才可能把所有零零碎碎的器材放在鋪好的床上檢查，在放進行李袋前全部清點一次。我看過許多攝影記者在急忙離開時把測光表甚至護照遺留在皺巴巴的被子裡，毀了那次的任務。

47 _ 走在火山口邊緣

有件令我很不安的事情是，許多紀實攝影現在都被當成藝術品來展示。即便我非常榮幸成為第一批受邀在泰德美術館展出的攝影家，我對於自己的作品被當成藝術來看待還是很猶疑。我無法把我在戰場上拍到的人當成藝術主題來談論。他們是真實的人，他們沒有為了展示而在鏡頭前擺弄自己。我吸入他們所受的苦，我覺得有責任要記錄他們的苦。但重要的是目擊的記錄，而不是藝術表現。我受藝術影響很深，那是事實，但我並不把這樣的攝影作品視為藝術。

當然，在數位時代，每個人都可以是攝影家，這也不是壞事。然而，這並不是某些專業攝影領域的美好時代。

舉例來說，現在的攝影記者比我在《週日泰晤士報》做正職時要艱辛多了。由於網路的緣故，報社正在不停裁減預算，而攝影部正首當其衝，正式的職位變得非常少，大多數工作都委託給自由工作者，報社也不太提供支援，甚至完全不提供。

我被關在烏干達阿敏的監獄時，看到報紙把我寫成「自由攝影師」，我記得我當時幾乎嚇到無法動彈，因為那等於是在暗示獄卒，比起《週日泰晤士報》的記者，他更可以隨意處置我。現在，有許多自由攝影師在中東最險惡的區域進出，從傷亡人數看來，他們所冒的風險都比過去的戰地記者要高上許多。我很高興帕丁頓前線俱樂部，一個我很榮幸擔任會員的機構，開辦了「前線自由工作者註冊」，以協助處理戰場工作的問題，包括雇主責任、福利、數位安全、保險等。這件事做得一點都不算早。

我對老年生活最大的期待，就是能活著看到馬克斯讀完馬爾伯勒學院，然而我也知道，如果我只是被動地看著、等著，我可能也不會有那麼一天。我已經走到火山口邊緣，生命隨時可能化

成一陣輕煙，那不是我所能控制。現在能做的，就是繼續「堅持前進」。

我的腳，即使套著馬克‧山德的結實靴子，也已經開始跟我抗議。我或許也要逐漸放棄我的風景攝影。儘管暗房是我最快樂的工作場所，但我對化學材料的忍受力變低了，也意味著我必須限制自己沖洗相片的時間。至於戰爭，我想我現在很確定，我不用再想了。

不過，我有更多工作要做。我正在整理幾本新的攝影集、規畫美國的新展覽，那更碰觸到我的痛處。我也在規畫一趟旅行，想造訪印度的那加蘭，藉此緬懷馬克‧山德。今天清晨我在鳥鳴中醒來，從後門走出去，看到樹林中有鹿角在晨霧中忽隱忽現。太陽畫破雲層，光束猶如上帝的手指指向鐵器時代山堡。我聽見自己開口說：「謝謝你……不論你是誰。」

山默塞地平線，二
〇一四年

法蘭西斯・溫德漢	Francis Wyndham	梅麗爾・麥葵伊	Meriel McCooey
法蘭克・吉爾	Frank Giles	理查・威斯特	Richard West
法蘭克・赫曼	Frank Hermann	荷瓦人	Hewa
波蓋嘎人	Porgaiga	莫莉・赫薇恩	Marie Helvin
肯・歐班克	Ken Obank	莫瑞・塞爾	Murray Sayle
肯尼士・哈瑞斯	Kennth Harris	都瑪人	Duma
金・繆爾	Jim Muir	都霍克市	Dihok
阿切人	Achés	陶頓	Taunton
阿布・吉哈德	Abu Jihad	麥可・尼可生	Michael Nicholson
阿布・杜瓦德	Abu Douad	麥可・藍德	Michael Rand
阿布・哈姆扎	Abu Hamza	麥克・霍爾	Mike Hoare
阿布・穆薩	Abu Moussa	麥倫・哈靈頓	Myron Harrington
阿瑙德・伯克葛拉夫	Arnaud de Borchgrave	麥斯・哈斯丁	Max Hastings
雨果・楊	Hugo Young	傑克・希爾	Jack Hill
保羅・亨雷	Paul Henley	傑克・勒雷尼爾	Jacques le Reynier
哈利・伊文思	Harry Evans	傑瑞米・摩爾	Jeremy Moore
哈金・安薩	Hakim Anza	凱薩琳・費爾維勒	Catherine Fairweather
威廉・蕭克羅斯	William Shawcross	喀拉罕吉爾	Karahanjir
威廉・蕭克羅斯	William Shawcross	喀拉罕吉爾	Karahanjir
威廉・霍加斯	William Hogarth	喬治・德卡瓦拉	George de Cavala
查理・葛拉斯	Charlie Glass	普蘭・岱薇	Phulan Devi
柯林・史密斯	Colin Smith	棲所	The Roost
柯林・辛普森	Colin Simpson	菲利普・奈特禮	Phillip Knightley
柯耐爾・卡帕	Cornell Capa	菲利普・傑考生	Philip Jacobson
派嘎訶大君	Nawab of Paigah	菲利普・瓊斯・葛里菲斯	Philip Jones Griffiths
派翠克・費爾維勒爵士	Sir Patrick Fairweather	奧利佛・利斯將軍爵士	General Sir Oliver Leese
派翠克・歐唐納文	Patrick O'Donovan	愛迪・亞當斯	Eddie Adams
珍・布朗	Jane Brown	葛弗瑞・史密斯	Godfrey Smith
科林・喬丹	Colin Jordan	詹姆士・哈丁	James Harding
約瑟夫・德錫爾・摩布圖	Joseph Désiré Mobutu	詹姆斯・福克斯	James Fox
約翰・皮爾傑	John Pilger	路易士・赫倫	Louis Heren
約翰・安斯蒂	John Anstrey	圖阿雷格人	Tuareg
約翰・亨弗里	John Humphrys	瑪西婭・法肯德	Marcia Falkender
約翰・辛普森	John Simpson	瑪麗蓮・布列喬斯	Marilyn Bridges
約翰・侯格蘭	John Hoagland	福瑞德・艾莫利	Fred Emery
約翰・符傲思	John Fowles	維拉斯・波阿斯兄弟	Vilas Boas brothers
約翰・符傲思	John Fowles	蒙哥馬利子爵	Viscount Montgomery
約翰・菲爾霍	John Fairhall	墨瑞・塞爾	Murray Sayle
約翰・聖喬荷	John St Jorre	諾曼・洛克威爾	Norman Rockwell
約翰・蓋爾	John Gale	諾曼・路易斯	Norman Lewis
約翰・薛利	John Shirley	賴瑞・布羅斯	Larry Burrows
約翰　辛普森	John Simpson	賽門・溫徹斯特	Simon Winchester
迪克・休斯	Dick Hughes	麥可・尼可生	Michael Nicholson
迪娜・艾都爾・哈米德	Dina Abdul Hamid	薩拉・塔馬利	Salah Tamari
唐諾德・懷斯	Donald Wise	瓊・史溫	Jon Swain
恩科瓦扎	Nkwazi	羅伯・卡帕	Robert Capa
泰瑞・歐尼爾	Terry ONeill	羅伯特・葛雷夫斯	Robert Graves
特奇卡歐人	Tchikaos	羅曼諾・卡格諾尼	Romano Cagnoni
馬丁・梅瑞迪斯	Martin Meredith	羅傑・哈格雷夫斯	Roger Hargreaves
馬克・山德	Mark Shand	羅傑・庫伯	Roger Cooper
馬克・喬治	Mark George	羅傑・庫伯	Roger Cooper
馬克新聞	Mark Press	羅傑・婁	Roger Law
馬格納斯・林克雷特	Magnus Linklater	羅傑・婁	Roger Law
基督援助協會	Christian Aid	羅萬・威廉斯	Rowan Williams
強納森・丁伯白	Jonathan Dimbleby	羅麗塔・史考特	Loretta Scott

譯 名 表

一

《分崩離析》　Things Fall Apart
《巴黎競賽》　Paris Match
《北疆日記：寫於戰時》　The Northern Diary: A Wartime Diary
《生命斷裂》　Life Interrupted
《印度》　India
《在英格蘭》　In England
《自由新聞報》　Prensa Libre
《快捷》　Quick
《扭曲的六便士銀幣》　A Crooked Sixpence
《每日快報》　Daily Express
《每日鏡報》　Daily Mirror
《明星週刊》　Stern
《波特》　Porter
《城鎮》　Town
《思念我消逝的戰爭》　My War Gone By, I miss it so
《倫敦畫報》　Illustrated London News
《埃及：俯視古物》　Egypt: Antiquities from Above
《格蘭塔》　Granta
《第一個傷亡者》　The First Casualty
《陰謀》　Skulduggery
《寒冷天堂》　Cold Heaven
《週日泰晤士報》　Sunday Times
《週日畫刊》　Sunday Graphic
《新聞紀事報》　News Chronicle
《新聞週刊》　Newsweek
《毀滅》　The Destruction Business
《照相機》　camera
《電訊報》　Telepraph
《與幽靈共眠》　Sleeping with Ghosts
《蒼穹》　Open Skies
《戰爭所塑》　Shaped by War
《鏡頭下的特拉法加廣場》　Trafalgar Square: Through the Camera
《攝影》　Photography
《觀察家報》　Observer
「黑傑克」施拉姆　"Black Jack" Schramme
大衛・布倫迪　David Blundy
大衛・白利　David Bailey
大衛・金恩　David King
大衛・英吉利　David English
大衛・康威爾　David Cornwell
大衛・荷頓　David Holden
大衛・萊斯　David Leith
大衛・雅斯托　David Astor
大衛・道格拉斯・鄧肯　David Douglas Duncan
大衛・羅伯特　David Roberts
丹尼斯・哈克特　Denis Hackett
丹尼斯・漢彌頓　Denis Hamilton
巴納比・羅傑森　Barnaby Rogerson
巴勒貝克　Baalbeck

巴德利索爾特頓　Budleigh Salterton
比爾・布福德　Bill Buford
卡特琳・樂華　Catherine Leroy
卡瑪伊羅人　Kamairos
卡蜜拉・帕克・鮑爾斯　Camilla Parker Bowles
卡薩・德爾加姆　Kassem Dergham
史帝夫・布羅迪　Steve Brodie
史蒂芬・費伊　Philip Knightley
史蒂芬・歐沙迪貝　Steven Osadebe
尼克・托馬林　Nick Tomalin
布莉姬・基南　Brigid Keenan
布萊恩・莫納漢　Brian Moynahan
布萊恩・華頓　Bryan Wharton
布魯斯・查特溫　Bruce Chatwin
弗列德・艾默里　Fred Emery
伊凡・葉慈　Ivan Yates
伊安・約曼斯　Ian Yeomans
伊安・傑克　Ian Jack
伊斯蘭陣線　Islamic Front
吉拉許　Jirash
吉勒・卡宏　Gilles Caron
安東尼・阿姆斯壯－瓊斯　Antony Armstrong-Jones
安東尼・洛德　Anthony Loyd
安東尼・泰瑞　Antony Terry
安德魯・尼爾　Andrew Neil
安德魯・亞歷山大　Andrew Alexander
朱蒂斯・莫比　Judith Melby
自然尼龍電影公司　Natural Nylon Film Company
艾伯納・史坦　Abner Stein
艾倫・哈特　Alan Hart
艾倫・墨菲　Alan Murphy
艾瑞克・紐比　Eric Newby
艾瑞克・紐拜　Eric Newby
艾德娜・歐伯蓮　Edna O'Brien
西恩・弗林　Sean Flynn
亨利・比羅　Henri Bureau
佛瑞德・伊爾特　Fred Ihrt
沙利・桑姆斯　Sally Soames
貝爾大聖殿　the Great Sanctuary of Bel
亞力克斯・米契爾　Alex Mitchell
亞力斯・羅　Alex Low
亞歷山大・錢斯勒　Alexander Chancellor
奇努阿・阿奇比　Chinua Achebe
奇奇卡斯特南戈人　Chichicastenango
奈伊姆・阿塔拉　Naim Attallah
帕丁頓前線俱樂部　Frontline Club in Paddington
帕那雷人　Panare
彼得・弗拉克　Peter Fluck
彼得・克魯克史東　Peter Crookston
彼得・傑克森　Peter Jackson
彼德・鄧恩　Peter Dunn
拉蘭・愛希頓　Laraine Ashton
杭特・戴維斯　Hunter Davies
東尼・克里夫頓　Tony Clifton
法蘭西斯・佛立茨　Francis Frith

國家圖書館出版品預行編目資料

不合理的行為 / 唐.麥卡林(Don McCullin)作. -- 二版. -- 新北市：大家出版：遠足文化發行, 2016.05
　　面；　　公分. -- (common ; 32)
譯自：Unreasonable behaviour : an autobiography
ISBN 978-986-92961-0-6(平裝)

1.麥卡林(McCullin, Don, 1935-) 2.傳記 3.攝影師

959.52

105006535

common 32

不合理的行為 UNREASONABLE BEHAVIOUR

作者　唐・麥卡林（Don McCullin）｜譯者　李文吉、施昀佑｜美術設計　林宜賢｜校對　魏秋綢｜責任編輯　賴淑玲｜行銷企畫　陳詩韻｜社長　郭重興｜發行人兼出版總監　曾大福｜總編輯　賴淑玲｜出版者　大家出版｜發行　遠足文化事業股份有限公司　231 新北市新店區民權路 108-2 號 9 樓　電話（02）2218-1417　傳真（02）8667-8057｜畫撥帳號　19504465　戶名　遠足文化事業有限公司｜法律顧問　華洋國際專利商標事務所　蘇文生律師｜定價　450 元｜初版一刷　2008 年 4 月｜二版一刷　2016 年 5 月｜有著作權　侵害必究｜本書如有缺頁、破損、裝訂錯誤，請寄回更換